厦门社科丛书

中共厦门市委宣传部 厦门市社会科学界联合会 合编

老手藝

厦门

李小庆 著

海峡出版发行集团 | 鹭江出版社
THE STRAITS PUBLISHING & DISTRIBUTING GROUP

2022年·厦门

留住智慧的根

如今孩子的夜梦，可能是玩具总动员。我的童年记忆，除了游弋而过的各类水族，还有漫空飞舞的大小锤子、锉刀、凿子、铁砧，各种型号的扳手，把铁件烧红到发白炽光的熔铁炉子……

我是在修车铺长大的孩子，自小看父辈们一节节重接车轮链条，或者用各种零配件拼一部人力车、脚踏车、三轮车。父亲曾经很喜悦地宣布，我们九个兄弟姐妹各学一门手艺，从修房子到补铝锅他将都不必求人。

铺面后的家居，其实也是手艺世界。母亲裁剪衣服，用胜家缝纫机为街坊缝制衣服；奶奶呢，几乎每年都要做一批豆豉、腌瓜、腐乳，更不必说应对各种节令做粽子、包汤圆，过年做红龟钱串，蒸各色年糕。

清晨，"油条小姐"阿小头顶竹盘一路唱妖娆锦歌吆卖过来，跟着是挎篮子卖咸荷兰豆早菜的涂嫂；半晌，卖豆花的、卖土笋冻的、卖茯苓糕的，挎帆布包叫"麦乳、麦乳"或者骑自行车喊"卖红豆粽"的行贩……依时走过街道，好像是老挂钟移动的指针。

某一个时辰，奶奶会请来挽面阿婶，那匠人会用两根线绞光奶奶抹了香粉的脸上的汗毛；或者会叫大人把铁锅捧到街角，因为那里来了个补锅的。有一个惠安口音的人喊着"补篾席藤席"穿街而过，母亲出门喊住他，搬出用了几十年的竹席卷。而年前，从莆仙来的修蒸笼手艺人会在街道避风的角落放下铺盖卷和担子。

各种手艺人的出现是市井岁月的刻度，是漫长人生记

忆上的绳结。那带着温度的粗糙之手、凝聚着古老智慧的工艺产品，营造出的生活如天然食品，每一个细碎，至今让我反复咀嚼怀想。

也许出于恋旧，也许因为童年印迹，十几年前我负责《厦门晚报》时，曾经关注过这些前工业化时代的传统手艺遗留，并且希望开辟相关栏目，甚至提出要采用文字、图片与录像录音等多媒体记录方式。后来《厦门晚报》副刊果然出现了老手艺栏目，并且坚持了十年。

数月前，多年执着写老手艺的李小庆告诉我，准备先选择其中一部分结集出版，让我忽然有喜悦涌上心头。翻看书稿，精彩纷呈，几乎每一种老手艺我都熟悉。我知道老厦门人一定会因为某个页面活跃起某一串记忆细胞而收获心底的温暖，青年人将因为陌生与好奇，回首查看来路而顿悟前辈的执着。

人类的专业分工，从部落时代已经开始。氏族里能观云测天、钻龟辨纹、略通药石的巫祝凭专业知识成为头人，部落间的资源与专长差异催生了物产交换，掌握青铜器冶炼技术的炎黄部落逐步成为中国主体民族。《清明上河图》满是宋代各类匠人与商铺的世界就是中国手工业极度发达的一个佐证，但是，大航海时代开启的全球化，让最先开始把手工业转为工业的西方国家主宰了世界。

半个世纪前，中国的手艺人还利用个体、作坊的灵活性，在铺天盖地而来的现代化工业生产中求生。一朝改革开放，规模化生产开始了对传统手艺的无情淘汰。当购买一件新衣比缝补旧衣服裂口更划算时，传统手艺便失去了生存的空间。

后现代社会，人工智能的飞速进步，农业时代、传统工业时代的绝大部分技能和手艺在加快消失。当然，人类生活方式的演变，将催生更多新的技能和手艺。在未来，电子舌将取代味蕾分析出食物的化学成分并设计配方，智能化烧烤箱将呈现出食材的无数种制作方式供你选择，机器人将顶替人工做各种作业操作。

在科技日新月异的时代，出版《厦门老手艺》有什么意义呢？

我想，老手艺是迄今每个人、每代人生命的组成部分，融入了他们的血液，温暖着他们的人生，虽然亲历品种的多少各不相同，但是每一章节都能为大家拉一段生命的"洋片"。

　　老手艺是某一区域人类在某一阶段某种生活技能的结晶，就如海洋动物的进化历程，都浓缩在人类胚胎的发育过程中。未来的创新，是离不开这些古老基因的。

　　老手艺是各地域人群生存的脚印，穿连起人类历史，它们是我们智慧的根，是解读很多人类社会历史之谜的钥匙。

　　《厦门老手艺》，欢迎你带我们走回历史，走向未来。

朱家麟

2020年6月13日（世界遗产日）

目 录

· 非遗项目 ·

茶配

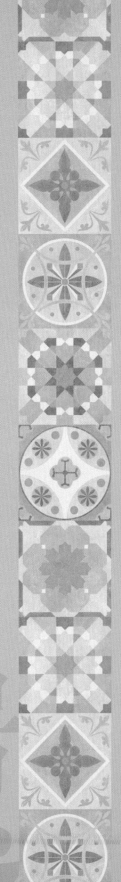

非遗项目

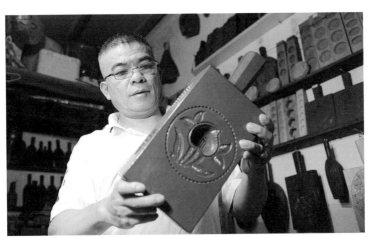

饼模：刻刀下的乾坤

技艺代代相传，
成为乡愁与血脉的一部分。

　　走进厦门依旧鲜活的老市区，就像是随着巷子进入了另一层的时空。在一条叫南轿巷的巷弄内，有一名做饼模、刻龟印的手艺人潘海员。他斜倚在躺椅上，眼睛放空，头顶、身旁、前方，摆满了祖辈传下来和自己亲手雕刻的上千个饼模。厚重的历史气息和着木头的香味，一起扑面而来。

　　饼模，顾名思义，一种做饼的模具，老厦门人并不陌生。常见的有月饼模具、糕点模具，还有闽南地区盛行的龟印。

　　潘海员一家，到他已是第五代做饼模了。小巷里上三四级台阶，就是潘海员不到五平方米的工作室。两块未完工的匾正立在桌子上，那是他为厦门一个文化馆做的十二生肖牌匾。这张桌子，年龄超过他的岁数，是他父亲使用过的，右侧因为长年使用，已经凹进去一大块，坑洼不平。台面上放着的几根木槌也有不短的年份了，那是用来敲打

刻刀的。长期的敲打，木槌两头都穿透了，只能越锯越短。木槌握在手上的重量不够时，匠人们就无法使用了。

屋里的一切，都散发着历史的气息。从二十世纪八十年代算起，潘海员操持这门手艺至今已有三十几个年头了。

学手艺时的记忆：
爷爷爸爸拿糖、塞钱诱惑他

潘海员说，虽然祖辈都做这个，他其实并不想学。每天都跟木头打交道，实在太枯燥。高中毕业后，他跑去工厂上班，一个月领着二十一元的工资。

到了周末，父亲鼓励他到中山路的饼模店帮忙，即使不帮忙，待着看看也好。只要去，回来父亲就会塞给他一百元钱。那个时代，一百元是巨款，金钱的"诱惑"，让他去的时间越来越多。

父亲是给钱，爷爷是给糖。潘海员说，小时候，爷爷想让他学这门技术，于是兜里常揣着十几颗糖果，五颜六色的，他想跑的时候，爷爷就拿出一颗糖来，他就乖乖待在爷爷身边。可惜的是，小孩子心里只有糖果，至于爷爷的小心思，他完全没在意。

在工厂待了不到一年，潘海员就辞职回到父亲身边，正式开始了学徒生涯。学起来是真的辛苦，潘海员在两三岁时右手摔断过，没接好，所以使不上力，做饼模又是力气活，得不断拿木槌敲打。每天做完回家，手都很酸痛，但慢慢坚持下来也就习惯了。他说："不学肯定是不行的，这是体力活，父亲一年比一年老了，干不动了。"

上了"贼船"，一干就是一辈子。

曾经吃香的岁月：一个下午营业额就上万元

在潘海员的印象里，过去，饼模的销路很好。其中，月饼模格外受欢迎，而龟印是逢年过节才有人买。

当时，每到中秋节，买月饼要排队。邻居叫父亲到食品厂去替他们买，父亲踩着三轮车，一次就买好几百个，家里放月饼的簸箕有十几个。

月饼受欢迎，也印证了月饼模的受欢迎。每个做月饼的厂家，都会有一百多把月饼模，并且每年要更新，因为月饼每年的形状、重量都在变，要紧跟潮流。

即使在过去，做饼模的人也是相当少的。因为祖辈都是做饼模的，他家的店远近闻名。他还翻出一些当时的"证明"来：潘师傅，我现在托某人到你那里刻几把月饼模，麻烦你尽快替我们做。这些来自漳州、龙岩的"证明"，盖的还是"革委会"的公章。潘海员说，这说明，闽南周边地区的人，也会到他家来定做饼模。

不单有闽南周边地区的人，也有东南亚的华人华侨。潘海员说，每逢清明，华侨们回乡祭祖扫墓，总会到他那，带一两把饼模或者龟印回去。仿佛只有借着这些传统的、手工刻出的花样与纹路，印出的食物才有滋味。而循着这样的味道，华侨的记忆与生命才能像家乡明月一样圆满。所以，在二十世纪九十年代，有时候一个下午，店里的营业额就将近一万元。

老手艺遭遇寒冬：木头模逐渐被塑胶模替代

好日子慢慢也会没有了。在2001年，潘海员深切地感受到了这种变化。他说，每到中秋节来临前的六七月份，就是定做饼模的高峰期，以前每个月的营业额差不多两三万元，但是2001年，他整季的营业额才不到两万元。

木头模被塑胶模替代了，又快又便宜还更美观。潘海员统计了一下，今年（2014年）中秋节整季，他都做不到三千元。只有一个做月饼的台商，过来定了几把月饼模。

老手艺的未来在哪里？他在困惑，也在探索……

凿的是深浅　雕的是性子

做饼模，首先要选择坚实耐用的木料，潘海员选的大多是香樟木。第二步就进入"开方"工序，将木料锯成大约两厘米厚的坯料，根据计划好的月饼造型，刻出轮廓。第三步是"打边牙"，即对饼模进行精雕细刻，在饼模四周刻制出排列整齐的花纹，增强月饼的装饰性，根本作用还是便于月饼顺利脱模。最后一道工序是制造月饼模的"精华"之处：雕刻花纹，为月饼模"文身"。这是整个工序的点睛之笔，从立意的体现到刻制工艺水平的展现等，全部在此一举，一般都由技艺娴熟的老师傅操刀。同时，月饼模上还少不了一圈形状规则的花边，常见的有"缠枝花"等。

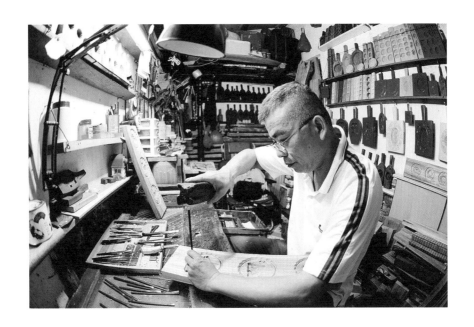

做饼模，是有讲究的。深浅、形状、花纹、重量……都是要考量的事。

以前的中秋博饼，就是真的博月饼，饼的重量是很考究的。比如，

状元一个，整个月饼要一斤重；对堂两个，这两个也要凑成一斤；三红四个，这四个也要一斤；四进八个，这八个也要一斤；还有一秀二举，所有月饼加起来也要一斤，不能多不能少。

所以，要有大小不一的模具。直径多少、深浅多少，全部印在父亲的脑海里，潘海员依葫芦画瓢。慢慢地，他也知道，一个一斤重的月饼模，是多大多深，一个半两重的月饼模，又该刻多小。

除了要注意月饼的重量，还要刻字，比如"五仁""囍""福"……都是反面刻；还有花、花纹要粗大，越精细印出来越看不出来。他说，当然现在不一样了，现在是根据市场上材料的价格来判断模具的深浅；如果馅比较贵，就刻浅一点，反之，就深一点；如果不知道到底该刻多深，干脆就刻深一点，如果超过重量，刨刀刨一下就可以了。

潘海员耐住了性子，在一块木头上变换出精美的造型。潘海员说，一只正常大小的饼模，通常需要雕刻一天。若选用更为硬实的木质，还得多花上一两天时间。制作传统的龟印就更为耗时了。除了刻上象征吉祥富贵的"龟"，边上通常还会刻上寿桃、鱼及铜钱。"龟"的图案也是有讲究的，前脚必须得五爪，后脚却只有四爪。这是父亲教他的，要脚踏实地，才能走遍五湖四海。至于这个规矩是什么时候有的，潘海员也并不知晓。然而诸多技艺与味道就是这样一代传一代，成为乡愁与血脉的一部分，哪怕再小的细节也是有迹可循的。

饼模见证时代变迁

旧时，饼模不单在厦门，在全国都极为盛行。相传在旧时，几乎家家户户都在过中秋时自己制作月饼，饼模多为自制，不同年代的饼模形状各异、千姿百态。早期的饼模，造型十分简单，几乎都是圆形，预示着团圆。后来，除常见的圆形外，又增加了方形、椭圆形、莲花形、桃形及鲤鱼跳龙门、寿龟、弥勒佛等形状，甚至还有做小饼干用

的"杂宝"模子……月饼模图案、形状的变化，除了体现了制作工艺的变化，还有区别月饼的不同馅料的功能。

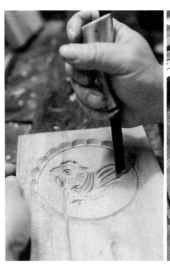
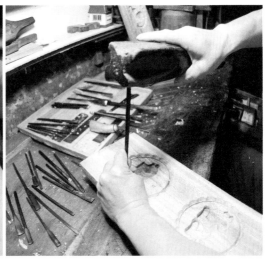

饼模常见的图案多为嫦娥、玉兔、吴刚、桂树等，龙、麒麟、蝙蝠等瑞兽及梅、兰、竹、菊等花草，也时常成为图案的主角。而福禄寿喜、和谐喜庆、合家团圆、月圆中秋等亦是饼模经久不衰的主题。但从造型和题材上讲，仍受各地民俗民风和地域影响。南方地区饼模大多体积小巧、造型多样；中部地区的大多体积偏大、造型单一，以圆形为主。有些大商家定做饼模，除花纹和图案以外，还要求刻上品名、店号、产地及表示吉祥如意的字样等。

有人说，收藏饼模就是在收藏中秋文化，是在凝聚历史。饼模见证了时代变迁，如辛亥革命时期饼模上面多有"共和"字样，二十世纪五十年代的饼模上多有"人民公社好"等字样。现存最早的饼模出自明万历年间。但无论诞生在什么时期的饼模，在那精致细美的饼模花纹里，都蕴藏着纯朴的民风民俗，雕刻着人们的企盼。

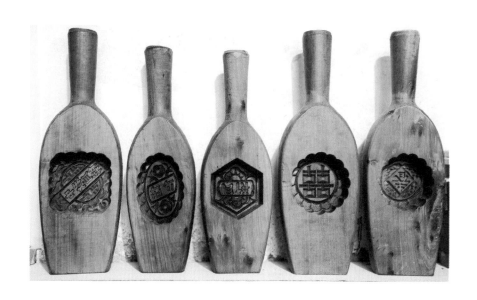

❖ 老潘的传承和创新　想办家族作品展 ❖

潘海员把爷爷和父亲所雕刻的饼模都排列在工作室的墙上，供自己瞻仰。

如今，那把微微有些变形的大龟印，就是当时父亲亲手刻制，挂在店门口当招牌用的。这几年，一位台湾商人前前后后坐飞机来了四趟，想买那把龟印，但潘海员没舍得，因为那是父亲留下的唯一一个龟印。

他说自己最初完全没有收藏的意识，父亲制作的饼模，被卖掉了不少，甚至爷爷收藏的清朝古董，一只铜犬，一只铜鸡，一只不记得是铜鱼还是铜鸟都被他拿去熔化，铸成了刻刀的把手。如今，那铜把手已被他用得闪闪发亮——这些工具记录下手艺人双手的温度，散发着别样的温润光泽，成就了一朵朵在木头上开出的花。

他有一个想法，多收集一些父亲和爷爷的作品，办个展览。因为这些作品，记录了家族几代人的奋斗历史。

老手艺还有新去处

取材、抛光、雕刻……祖辈们的手艺，深刻地印在了潘海员的脑子里。但是，饼模的使命已经发生变化，它们褪去了它们的实用价值，转而投向观赏价值的怀抱。

几年前，潘海员发现了饼模的这一功能。就拿龟印来说，搬新房的人家会买一把去，镇宅辟邪；老人生日，也会送一把，祝他健康长寿。他连续去台湾参加了两届文创展，那些来买饼模的，都是年轻的女人，她们觉得，能做饼模的人已经很少了，要买来收藏。

现在虽然工艺先进，但手工刻的和机器刻的肯定不一样，机器做的花草一般都很死板，手工做的会更有立体感。所以，如何在老手艺上加以创新，这个问题摆在了潘海员的面前。

尝试原创真不简单

潘海员不会画图，这曾让他在学饼模的道路上，打过退堂鼓。但熟能生巧，随着时间的推移他一点一点地做着改变。比如龟印，中间的龟壳是不变的，但龟壳外围是可以随意变换的，环内是刻花还是刻

动物，他喜欢哪个便刻哪个。

他甚至可以在几个不同种类的饼模之间转换。比如糕点模具，通常小巧别致，造型多样独特，诸如鱼、寿桃、猴子、梅花鹿、鸟、鸡等造型。他把这些造型刻大一点，刻深一点，装在龟印的内里，于是，就成了现代版的没有龟的龟印，可拿来观赏收藏。

当然，他也做原创。父亲传给他的只有四五种动物造型——老虎、猴子、兔子、公鸡等，他自学了老鼠、牛、狗等造型，组成了十二生肖。他为厦门高崎机场做了两幅牌匾，刻的就是这十二种动物。

学起来也不容易。先观察，再用废材料尝试做出来，做完要改。创新的饼模，要让人在印完饼后，能顺利把饼敲出来而不会断掉才算成功。通常尝试一个新作品，差不多要半天，比较复杂的一天都刻不完。

愿意免费教年轻人

这些饼模，还能开发成什么样呢？潘海员心里也没底。现在，潘海员对技术的传承有些着急，因为他发现，没有年轻人对他的技术感兴趣，曾经有两个小伙子来学了两三个小时，受不了，跑了。他说，学做饼模，他可以免费教，但要先看看对方是否能画图，因为能画图，能开发一些新的东西，过程就比较快。

◆ 民俗专家：传承老手艺要让公众参与 ◆

厦门民俗专家范寿春说，"龟"和龟印在农村的公庙里还是比较常见的，现在民间做"龟"的人少了，很多年轻人不懂这些东西，龟印以工艺品的形式流传的可能性比较大。

范寿春也听说过潘海员，他认为也许再过几十年，厦门就真的没有人做饼模了。这很可惜，就像许多的厦门老手艺，如珠绣、做水壶，曾经很繁荣，现在慢慢消逝不见了。

范寿春觉得，政府部门应该重视这个问题，为什么没人学？是因为赚不了大钱，所以，政府在鼓励年轻人学习的同时，也要考虑销量的问题。

对于这些老手艺的逐渐消失，民俗专家郭坤聪也觉得非常可惜。他说，厦门的老手艺和老字号一样，慢慢地减少了，随之消失的是中国的传统文化，比如之前在大年初一到初三及端午、中秋等重大节日，厦门中山路的城隍庙就会做一只很大的龟，用来祭拜，平时也会做一些小的龟，而现在，不单仪式没有了，城隍庙也没有了。

郭坤聪说，传统的老手艺，一般是曾经生活困苦的人才比较会，随着时代的变迁，这种进度缓慢的工作已经跟不上时代的节奏。所以他觉得，造成这种局面的因素有很多。政府除了应该从理念上重视这个问题，还要关注手工艺人的生存环境，要扶持，给出优惠条件，诸如提供场地等等。

另外，郭坤聪觉得，传统手工艺人的家人也要有传承的意识，因为从某种意义上说，这也是一种非遗，要让公众都参与进来，传统手工艺人才有活路。

（本篇图片摄影：刘东华）

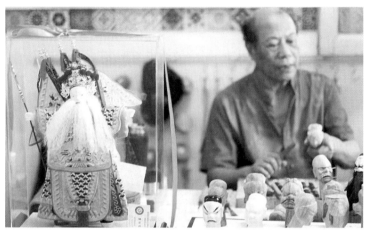

木偶雕刻:
让木头说话

"一把刻刀,一块木头,
便决定了我一生的命运。"

在鼓浪屿泉州路70号宁远楼,六十八岁的杨亚州正埋头干活。刀在指尖飞舞,木偶头在掌中产生,偶尔进来"探宝"的游客们,被杨亚州的掌中技惊呆,"哇哇"的赞叹声和"咔咔"的拍照声四起。

杨亚州并不受打扰,手上刻刀的速度没有丝毫降低。在桌面的前排,摆着一系列的木偶头半成品,展示着整个木偶雕刻的过程。杨亚州在这样一个地方,用自己"非物质文化遗产项目木偶头雕刻的传承人"的身份,展示着这项独特的技艺。

中国木偶戏,古称"傀儡戏",是中华文化百花园里一株鲜艳芬芳的花朵,千百年来,在先辈艺术家们不断传承、创造与发展之下,有着光辉灿烂的历史。

杨亚州在鼓浪屿的木偶雕刻工作室,位于鼓浪屿非遗众创空间。这家叫"绿界"的众创空间,是鼓浪屿上第一家众创空间,也是一个

公益性质的众创空间，为福建省非遗传承人和非遗从业者团队提供免费的展示场地和传习场所。目前已经招募了十几个非遗团队入驻孵化，帮助青少年了解和学习非遗手工制作。

◆ 一刀雕出众生相　一笔点睛各显灵 ◆

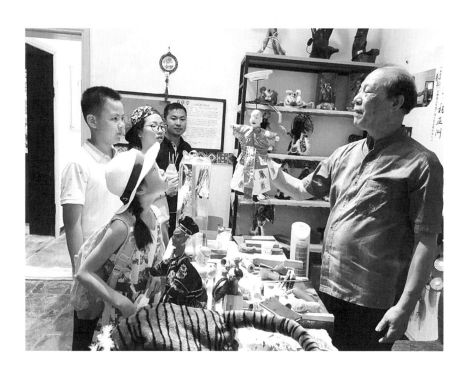

　　在杨亚州的博客中，他这样自我介绍：国家非物质文化遗产保护项目代表性传承人，法国青年艺术中心客座教授，著名雕刻艺术大师。九岁开始学习木偶雕刻，迄今已五十余年。他是漳州杨家"福春派"布袋木偶戏的第五代传人。一刀雕出众生相，一笔点睛各显灵。他雕琢木偶，也在雕琢人生！

　　他主页上的图片，是一张凝视木偶头的照片。1949年出生的杨亚州，出生在一个布袋木偶戏世家，而他自己，一生与木偶打交道。

九岁开始学木偶雕刻

杨亚州的父亲，是大名鼎鼎的杨胜。杨亚州作为长子，其实父亲也有意要培养他当接班人。杨亚州的父亲早上教学生练木偶戏的基本功，同时要求儿子们也一同参加。"因为我的性格内向，不适合学表演，过了一段时间，老爸看我学表演不行，就同意我改学美术和雕刻木偶头。"杨亚州在一次回忆过往时写道。

于是，九岁的杨亚州就随父亲学木偶表演，闲时跟二伯学雕木偶头。那时，他父亲从北京调回漳州，参加龙溪地区艺术学校的创办，他们家对面就是美术、雕刻的教室。老师在教，他就端碗饭在旁边看。这个老师，就是沈翰青，浙江美院（现中国美术学院）国画系高才生，国画大师沈柔坚的老乡。杨亚州说，一开始，沈老师就考察了他三个月——如果能把调颜料的碗洗干净，就收他为徒！

充满激情的杨亚州洗碗洗得很干净，不久就开始学画。后来，父亲就带他去厦门鼓浪屿，找厦门工艺美术学校木偶雕刻大师许盛芳拜师学艺。在许老师家里，杨亚州目睹了一个个普通的木块是怎样在许老师的手中变成一件件栩栩如生的木偶雕刻作品的，在惊叹之余，他暗暗下定了学好木偶雕刻的决心。他从泥塑开始学习，天天琢磨。可惜好景不长，在师徒十分融洽地相处一年多后，许盛芳老师由于工作的关系被调到厦门岛内任教。于是，杨亚州的木偶雕刻学习被迫转为自学。

自学期间，"我还收集许多海报，样板戏'高大全'的英雄形象贴满了我的房间。天天琢磨，先搞泥塑，改到满意就选樟木打坯，定五型、细刻，打磨，再刻细部，然后是打土底、上底粉、勾脸、添色等工序。一个个鲜活的现代人物——杨子荣、座山雕等造型诞生了。"杨亚州说。

终于知道木偶头"很值钱"

1975年，杨亚州从福建师范大学中文系毕业，一同毕业的，还有

他超过美术专业学生的美术水平。杨亚州被分配到中学当了一名语文老师。直到1979年，与许盛芳老师隔了二十年的师徒情缘得以再续。许盛芳老师从厦门退休回到了漳州。于是，杨亚州怀着激动的心情再次登门学艺，许盛芳老师在被其求学的精神感动之余，更是倾其所能把生平所学尽力传授，甚至还腾出一间客房让他安心学习。在许老师的耐心指导下，杨亚州进步神速。一般常人要用四至五年才能掌握的雕刻技巧，他用了不到两年的时间就已经熟练掌握，并且能够运用自如了。

1988年，七十二岁高龄的许盛芳在石码创办了"锦江木偶工艺厂"。老师待学徒如子孙般，无微不至，经常亲自操刀指教，彩绘开脸时执起那细小的描笔，悠然自得，游刃有余，往往使在场的人叹为观止。

杨亚州说，在二十世纪八十年代中期他三十出头的时候，他在教师宿舍里雕的木偶头，已经有近百个了。雕一个木偶头，少则几天，多则十天半个月。这些木偶头，见证了他的技艺从青涩到成熟，他从来没有卖过。不过在当时，发生了一件他至今想来都很后悔的事：一位台湾行家，打听到他有木偶头，用重金买下了他全部的作品，大概上万元。杨亚州说，这个价格，在当时可以买一套房子，也是在那时，他知道了自己的作品"很值钱"。

后来，他闲时也做木偶头来卖，一个头四十元，完整的一尊要两百多元。杨亚州说，就是这样你传我传你，他的木偶头有了一定的口碑，还卖到了泉州。当时，泉州是做木偶头非常牛的地方，在泉州卖木偶头最出名的店里，他的木偶头喊价多少就卖多少，足见他雕刻的木偶头之好。

赴法国教授中华绝技

一年一年刻下来，杨亚州在木偶雕刻界已很有名气。

2004年，杨亚州和其弟杨辉收到了法国国家戏剧中心发来的邀请函，邀请他们参加在巴黎举办的一期木偶制作大师班和木偶表演大师班。在五十年前，他的父亲杨胜，就曾在巴黎进行过木偶演出，当时

很轰动，记录杨胜木偶艺术的电影《掌中戏》后来成为巴黎木偶戏剧学校的经典教材。

杨亚州回忆去巴黎的这段往事时说：因为我是去教学的，移民局通知我去体检，我到了移民局，那官员听说我是去教学的，很是赞赏，说："你们中国人来法国，一般是来求学的，像你来这里教我们的，很少很少！"

教学的过程中，还发生了很多趣事。因为不懂法语，只能依靠弟弟杨辉翻译，有时杨辉忙不过来，他就成了哑巴老师，学生问问题，只能靠比画来沟通。

有一次一个学生把木偶头刻歪了，眼睛一边大一边小，杨亚州笑着说"OK""毕加索"。学生一听是毕加索的风格，很高兴。还有一个学生把木偶头的嘴刻歪了，人却不知去哪儿了，杨亚州便拿刻刀进行修改，而旁边一女学生忙对他摇手"NO！NO！Yang"并赶忙跑去叫那位同学。弟弟解释说，国外学生有很强的独立性，不喜欢别人改他的作业，这叫尊重个人创作。杨亚州说，他在国内改学生的作业改习惯了，他们都很喜欢让他改。

这辈子刀不会离开手

2013年，杨亚州被评为第一批省级非物质文化遗产项目木偶头雕刻的传承人。"传承"，这个词对杨亚州来说，是绕不开的词。其实，杨亚州的本行就是老师。1984年，杨亚州在漳州华侨中学任教时，学校开办了劳动技术课，他就让学生们学习木偶雕刻；后来，他还去漳州艺校担任木偶雕刻班的老师。现在，他常常坐在鼓浪屿的工作间，刀在指尖飞舞，木偶头在掌中产生，引来一波又

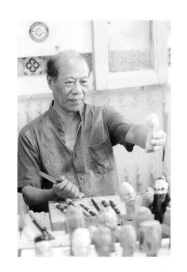

一波的游客驻足惊叹。木偶雕刻这项非遗技艺，在世界遗产鼓浪屿上，发扬着它独特又深邃的魅力。

"一把刻刀，一块木头，便决定了我一生的命运。"杨亚州说。从早坐到晚，刀不离手木头不离手，也不觉得无趣。"匠人，就是一辈子做一件事，把这件事做到极致。"

❖ 七代人的木偶情缘 ❖

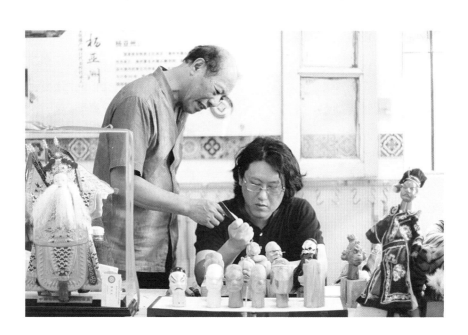

提起布袋木偶戏，绕不开漳州的布袋木偶戏世家——杨家。现年六十八岁的杨亚州，就出生在这样一个家庭，祖上四代均从事布袋木偶戏的艺术工作。

布袋木偶戏世家

杨亚州的祖父杨高金为清末"福春派"戏状元，其父杨胜更是福建北派布袋木偶戏艺术的代表人物，七岁学艺，十四岁出师并担当主

演，自小享有"童子头手"的美称，曾到过罗马尼亚、法国和印度尼西亚等十多个国家访问演出，受到热烈欢迎和高度赞赏。

杨胜主演的代表剧目《雷万春打虎》《蒋干盗书》《浪荡子》《大名府》等已收入《中国的木偶艺术》和记录他艺术生涯的《掌中戏》等影片中。

郭沫若曾为杨胜题词："创造偶人世界，指头灵活十分，飞禽走兽有表情，何况旦生丑净。解放以来出国，而今欧美知名，奖章金质有定评，精上再求精进。"

家族里有一条产业链

到了杨亚州这一代，因为世代以布袋木偶戏为生，家族里已围绕布袋木偶戏形成了产业链：男人们或表演，或雕刻；女人们负责服饰。比如杨亚州祖父那一代，兄弟两人，雕刻就叔公最擅长；到了杨亚州父亲那一代，父亲也琢磨雕刻，但雕得最多的还是二伯；在杨亚州这一代，兄弟四人，两个弟弟已经把布袋木偶戏表演在国外发扬光大，而生性安静的杨亚州更喜欢静静地坐着，与木头和刀片打交道。

杨亚州说，一场布袋木偶戏，至少需要八十个木偶头，这么大量的需求，当然是自己能做最好，况且，木偶表演很需要技巧，有些秘诀不可向外人展示，所以哪里得有个机关，哪里得重点处理，都需要表演木偶的人仔细研究；还有一个原因，别人做的木偶头可能会过大过重，拿捏不到位，不适合自己的手指头。

杨亚州的木偶头雕刻技艺，一部分来自家族遗传，一部分是向厉害的雕刻名家学习得来。他还是福建师范大学毕业的，具有相当深厚的中文和美术底子，跳出了大众对民间手工艺人普遍学历低的认识。当然，这样的背景身份，也让杨亚州的木偶雕刻独具一格。

一家七代的传承

现在，杨亚州的儿子杨斯颖，也成为厦门市思明区布袋戏非物质文化遗产传承人。杨斯颖说，大概他骨子里就流着艺术的血液，从小就对艺术感兴趣，老爸在认真刻，他在旁边看，慢慢"偷师"。

杨斯颖说，学这个，每个人都被刀子"吃"过，因为刻刀异常锋利，一不小心，就会被削掉一块皮，血汨汨流。杨斯颖一边学习雕刻木偶，一边攻读美术专业。直至从华侨大学艺术系毕业，自己开了公司，杨斯颖还是一有空就雕刻木偶，甚至在公司里也备着一副刻刀。

杨斯颖说，学着学着，可能"哐当"那么一下，突然领悟，技艺飞快进步。学的时候，有许多个这样"哐当"的时刻。现在，杨斯颖的功力大概达到父亲的两三成。他说，刻木偶头就是自娱自乐，不以此为生，但也不能放弃。生于木偶世家，杨斯颖希望把这项技艺传承下去，作为家里的独子，他责无旁贷。

杨斯颖不单传承雕刻技艺，也利用自己的所长，在自己开设的影视公司里，拍摄关于布袋木偶戏的片子，利用动画、合成等现代影视的表现方式，把布袋木偶戏这种传统的舞台表现形式，搬上大银幕、电视。杨斯颖制作的关于布袋木偶戏的两个系列，已经在法国上映。

现在，杨斯颖三岁的儿子杨漱石，平时玩的玩具当中就有许多是木偶。这是杨斯颖有意为之。他说，作为他的儿子，就应是家族技艺的传承人，他要让儿子从小就对这项技艺保持兴趣。

❖ 脸有千样各有形　眼鼻口耳变无穷 ❖

　　木偶的人物造型一般分为头、手、足、盔、躯等部分。木偶头是造型的核心，而面部又是首要部位。杨亚州在介绍木偶史时说，福建木偶分南北两大派系，这不是地理位置的南北之分，而是表演风格不同，则木偶造型也有所不同。南派木偶表演与泉州的梨园戏、高甲戏风格相同，木偶头的雕刻也和梨园戏、高甲戏的人物造型相近；而北派木偶的表演以京剧为模本，雕刻的脸谱风格和造型则借鉴京剧造型。南派木偶头以精雕细磨、求实写真为主；北派木偶头则大刀阔斧，造型夸张，突出其实用性。无论哪一派木偶头，均多采用木料雕刻而成。

　　杨亚州所传承的，正是北派木偶风格。木偶头的制作一般分木雕和粉彩两部分，以下是木雕部分的步骤。

1. 选用木材。

选用的木材要木质细软，木纹顺直，以优质樟木为首选。樟木又称樟榆木，盛产于我国南方的江西、福建、台湾等地。选樟木取其质轻、细密、易刻、清香、不蛀等优点，可以深入刻画及长期保存，使用时不易损坏。

2. 下料开坯。

先根据木偶头形大小量好尺寸，如需刻出发髻、发冠等，其厚度均应事先考虑进去，再下料开坯。在木坯上，以正中画一准线，将两颊斜削，再将多余木材砍去。在木坯中段锯一周，深度在三分之一，琢去多余木块，呈上小下宽的扁圆脖子，木偶即具雏形。

3. 粗坯雕刻。

在木偶头粗坯上，定出三停（发际至眼，眼至鼻尖，鼻尖至下颌为三停）五眼（横向分五份为五眼），并进行大造型及局部五官的雕琢。由于木偶雕刻是减法雕塑艺术，艺人们在雕刻时十分注意对形体体积的把握。运刀法切忌垂直进刀或逆纹进刀，否则木料难以受刃，容易伤及偶人形象。

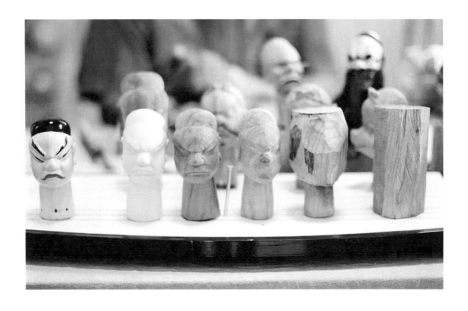

4. 细刻修光。

细刻是根据粗坯的轮廓逐层加深。粗坯是从无形到有形，从含糊到明确，大至脸的轮廓，小至眼皮的厚度，皱纹的大小、形状、位置安排，都在这个阶段完成。

细刻是深化的过程，所用刀具一般是较小的平刀、斜刀、圆刀等；修光使整体浑然一体，使细节干净利落，一般用平刀。木偶造型讲究线条明朗，刀法圆熟、流畅、有力，刀迹力求细致明快。木偶造型多已程序化，诸如："五形三骨"情之最，雕刻紧抓莫放松；脸有千样各有形，眼鼻口耳变无穷。

不过，人的脸部表现虽然可以千变万化，但是五官的大体比例是不可改变的，即使借助化妆技巧，变形夸张也是有限的。而木偶头部的"随意性"很强，通过木偶雕刻家的想象，预先设计出非常态的形象，雕刻时即已达到夸张变形的效果。但无论木偶头怎样夸张变形，都不能脱离其行当规定的限制，都有一套程式可遵循。

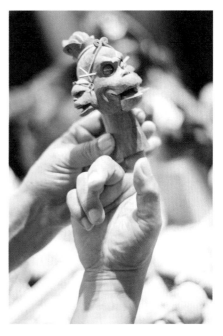

如生、旦，基本造型是"瓜子脸、丹凤眼、悬胆鼻、樱桃嘴"与人戏妆容基本一致。而传统净行（北派木偶称"净"为"花脸"，南派木偶称"净"为"北"）的基本雕刻程序是"圆脸、铜铃眼、拱形狮子鼻、弓形嘴"，比人戏夸张，更富有表现力。与人戏区别最大的为杂行（丑、末行），浪漫夸张，造型更多变化，但也存在一些规则，如肥头大耳表示愚蠢，尖嘴猴腮表示狡猾……

5. 补土粉绘。

行内有言道：三分木雕，七分在补土和粉绘。制作一个木偶头作品，木雕固然重要，但如无后面的补土及粉绘，则还是一个半成品。

因此，当完成木雕工作后，接下来的重点便是补土和裱棉花纸。在成型的木偶头上，先要细磨，然后打一遍"重胶"的稀土浆，待干

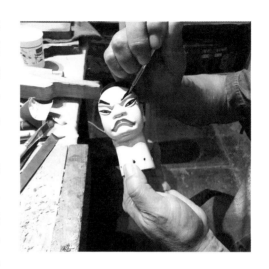

后，在木偶头上补间隙，如果木坯有洞或间隙，则以一种叫"观音土"的材料加胶水（过去多用牛皮胶，现改用白乳胶），调匀，补上。待干后再次打磨，则洞隙可补上。然后裱褙棉纸，刷以滤净的含胶水的黄泥浆（八至十遍），干后用篝刮子（用小竹片制成的雕塑刀）分出五形，反复摩擦修光，再用特细砂纸磨光，达到一定的光洁度。

上土打磨过的木偶头，显得过于圆润而缺乏棱角，必须运用竹刀，进行最后的雕刻修补工作。

此外，一个木偶头要可用，还要经过上粉、过蜡和植胡梳发等步骤。杨亚州说，雕刻木偶头紧紧抓住"五形""三骨"固然重要，但更重要的是应经常深入生活，在生活中去观察、体会，只有这样，创作出来的木偶形象，其人其貌才能一望而知，也容易为人们所接受。（步骤部分引自杨亚州博客）

（本篇图片摄影：谢培育）

锡雕：婚嫁必备五件套

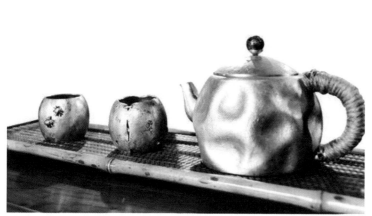

几乎没有一种器物像锡器一样，在千百年的岁月中被广泛使用，却又在一段时间中被人们遗弃乃至遗忘。

烈日下，同安祥桥莲湖里幽静的小巷里，一栋古朴的三层小楼，传来"咚咚咚……"的脆响。在门口叫了两三声，留着一撮小胡子的郑天泗赶忙跑出来："正在做呢，有点吵，没听见。"

他正在做的，是锡雕。四十岁的郑天泗，已经做了二十多年的锡雕。

锡雕，中国传统雕塑艺术，是一门独特的工艺，有三百多年的发展历史。唐宋时期，锡雕技术已经十分成熟，到明清时期，更是出现许多全为锡雕作坊的街巷。

人们在相当古老的时代就已开始对锡的运用，世界上已知最古老的锡制品发现于埃及第十八王朝时期的金字塔中。许多人不知道，商周时期的青铜器其实是锡铜合金。如果向来为世人所重视的青铜器代表的是"庙堂文化"，那锡器所折射出的就是与百姓生活息息相关的

"民间文化"。

这样的"民间文化",折射在实物上,就是礼器、饮具、灯烛具、烟具、薰具、文具、化妆盒、纪念章、纪念币、浮雕摆件、花瓶、储藏用品等。若按表现内容与形式,则有花、鸟、鱼、虫、诗词歌赋、龙、凤、走兽、吉祥物、人物、传说故事等,多达一百种以上。

二十世纪初期,泉州就有一条古老的小巷,因为曾经集中了城内专门制作和销售锡器的作坊店号,故而取名为"打锡街"。它静静地守在城市的一隅,将这门幽雅别致的技艺深深地刻录在泉州这片土地上。

至于什么时候传到了同安,史料记载:享有"滨海邹鲁"美誉的同安早年隶属泉州府,唐宋时期,泉州的刺桐港被誉为"东方第一大港",泉州当地手工制造业非常发达,锡雕工艺十分兴盛,当时到处都是打锡卖锡的吆喝声。2009年12月,原同安县翔凤里一村民挖地基,挖出合葬古墓,出土锡铅合金制成的烛台、碗、壶等冥器。墓志铭显示,墓主人在明嘉靖年间去世,由此可见,明代时期同安人民已广泛使用锡制品。

在二十世纪八十年代,锡雕工艺曾繁荣一时,最具代表性的当属嫁婆必备的"五件套":一对烛台、一个茶叶罐、一个酒壶,外加一个茶壶。

"嫁女儿一定要送锡的,送得越多越好,表示家境越富裕。"郑天泗说。结婚十年被称为锡婚,寓意婚姻像锡器一般柔韧不易破碎。

锡是古老的金属,锡之为器,自上古延绵至今,几乎没有一种器物像锡器一样,在千百年的岁月中被广泛使用,却又在一段时期中被人们遗弃乃至遗忘。

◆ "锡雕侠侣"炼成记 ◆

二十世纪九十年代后期,郑天泗从集美轻工业学校(现集美工业学校)陶瓷专业毕业,兜兜转转,进入了一家晋江人在同安开的锡雕

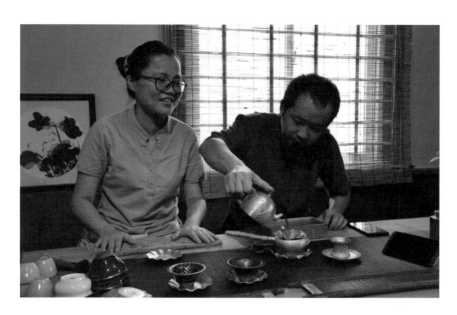

工厂，专门做产品设计。

郑天泗说，出生于陶瓷之都的他，对锡雕并不陌生，"小时候就见过老师傅挑担走街串巷，再次见到，很亲切"。对于做锡雕，学雕塑的他很容易就上了手。

在那之前，为了养活自己，年纪轻轻的庄亚新已经进入工厂做工，是工厂里"叮叮当当"敲打的工人中的一员。在那个小小的厂里，两个人一见钟情。

那时候，工厂的锡雕产品主要是佛具。师傅是晋江人，毫不保留地教他们，两个"半路出家"的年轻人，就这么入了锡雕的大门。

那时候的他们，在温饱线上挣扎，只知道埋头苦干。他们不会想到，在后来，他们携手"闯天下"的时候，会有人专门给他们拍视频，并取名"锡雕侠侣"。

未曾谋面的"恩师"

有了手艺，不甘心一辈子打工的夫妻俩，在2007年前后，决定出来单干。起先，仍然是做佛具，当然，得与师傅的产品有所区别。郑

天泗说，出来的时候，他对师傅说，也对自己说，不能"教会了徒弟，饿死了师傅"。

2008年，夫妻俩决定转型。转型的灵感，是受一位来自台湾的"恩师"的启发。一次偶然的机会，夫妻俩在网上"邂逅"了台湾锡雕大家陈万能的作品。"他的锡雕精美绝伦。"郑天泗赞叹不已，"第一次知道除了礼器，锡还能做出如此漂亮的工艺品。"

查阅资料后，夫妇俩惊喜地发现陈万能的祖籍就在同安。一百多年前，陈万能的先祖举家迁往台湾，带去了打锡的器具，并代代相传，将锡雕技艺在台湾发扬光大。

"尽管素未谋面，但陈老师的作品给了我很多灵感。"郑天泗说。此后，夫妻俩关上门，在家里琢磨各种锡雕工艺品。打造的第一个作品，是一只大型"下山虎"。

网上下载图片，再三作对比。但是，看起来和做起来，毕竟是两回事。历时三四个月，"虎头"终于做好了，一个邻居小伙子来闲逛，看到了"虎头"，感叹道："哎呀，你这哪里是虎头，是狗头！"

夫妻俩一看，确实像狗头啊！两个人又拆了重做。没多久，小伙子又过来了，又给出神点评："你这虎头倒是像了，但这尾巴，像老鼠尾巴啊！"庄亚新说，在敲敲打打长达半年多的时间里，一只下山虎终于做成了。

"那一两年，我们俩就在家里'闭门造车'，自己摸索各种锡雕作品，都是大的！"庄亚新说，老虎、孔雀、龙、凤等都是那时候完成的。也不知道为什么，两个人就钟情于大型动物，觉得做出来很震撼，别人一定会喜欢。"没考虑有谁会买，也没考虑过要卖多少钱。"郑天泗说，那时候，就是盲目乐观。

做好一件，就往小小的储藏室里搬一件，没过多久，小小的储藏间就堆得满满当当。"灯一开，闪闪发光，连自己都不断感叹'哇，太漂亮了'！"庄亚新说，那时候，两个人就像疯子。

六只鸭子的故事

但是，年纪轻轻的两个人，面对的境况却与之前所设想的相差甚远。"接不到单，也没人来买。"庄亚新说，为了生计，夫妻俩还兼职送煤气罐。

一有空，两个人就窝在家里，敲敲打打，摸索锡雕作品。庄亚新说，大概是太沉迷，连送煤气罐的活都给耽搁了。"有个烧烤摊是我们的大户，一个月可以赚两三百元，有一次对方说别人送的更满，我们俩很惊慌，一顿饭都没吃好，生怕失去这个大客户！"庄亚新回忆说。

窘迫到什么地步呢？庄亚新说："到了过年不是要招待客人吗？我和我妈不约而同地想到了鸭子，比较省，不是买整只的哦，是买各个零部件。鸭爪可以一盘，鸭肉一盘，鸭心又一盘……反正东凑凑西凑凑，数一数，恰好凑成六只鸭子过了一个年。"

"看着别人有房有车，我不着急，觉得我有一天也一定会有的。"郑天泗说。

"幸运蜗牛"

就这么坚持到了2013年。这期间，无数的人劝他们转行，还有人叫他们去开沙县小吃卖扁食。"那时候年轻，我们都是受过苦的人，那些吃苦的日子，也不觉得有什么。"庄亚新说，他们无数次对自己说，再等等，再等等，就是这样的"死脑筋"让他们坚持了下来。或许，这就是传说中的"工匠精神"。

转机发生在2013年。那一年，朋友建议郑天泗开发一些昆虫类的工艺品。郑天泗想了想，开发了一款蜗牛样式的工艺品。朋友提出能否附带点功能性。于是，郑天泗在蜗牛的背上开了个小孔，做成了插香的香器。

那一年，夫妻俩自费去参加厦门佛事展。把作品"蜗牛"也带了去。没想到的是，开展第一天，就遇到了厦门晚报社的记者。庄亚新说，她清楚地记得，记者刘丽英对他们说的第一句话就是："哇！我终于找到了宝贝！"庄亚新说，这句话在他们快要弹尽粮绝时听到，无比的欣慰。

更没想到的是，带去的"蜗牛"工艺品十分受欢迎。不单零售，还有中间商想要进货。"我们接到单子，就马上打电话回家，一家四口一直加工，第一天展览还没结束就卖光了，回来后晚上加班到一两点，第二天还是照旧。"郑天泗说。

庄亚新说，这是他们的"幸运蜗牛"。

"之前我们一直觉得，我们的产品、我们的工艺会被别人认可的，但没想到是蜗牛。"庄亚新含着泪说，"梦想还是要有的，万一实现了呢？"

非遗传承人

这就像一道光，瞬间照亮了郑天泗夫妻俩，也为他们在开发各式生活用品和文创作品上，增添了莫大的动力。

捏制成荷叶造型的茶漏、蔓延着竹叶的茶托、盛开着莲花的茶壶……他们开发茶具、香器，把茶文化、香文化糅合进来，跟生活结合。"与老物件相比，我们现在的作品最大的不同就是更符合现代人的生活。"郑天泗说，这就是生活美学。

郑天泗的作品开始走出厦门，走向世界。他的作品《长寿瓶》摘取"中国工艺美术百花奖"铜奖，《富贵吉祥》获得"中华工艺优秀作品奖"银奖，结合同安苏颂文化创作的《浑仪》被评为"同安十佳好礼"……

庄亚新拿着小毛掸子轻轻地拂掉锡雕品上的灰尘，这一屋子的作品，每一件都有固定的位置摆放，再也不是挤挤挨挨地堆在储藏间里了。几乎每一天，都有慕名而来的客人，盯着这个、看看那个，每一件作品都让人觉得精美得不敢触碰。

订单接踵而至，夫妻俩的小作坊规模也越来越大。也是在那届佛事展上，他们的工艺被同安区相关部门知道了。现在，郑天泗被评为福建省第四批非物质文化遗产保护项目"锡雕（同安锡雕）"代表性传承人，妻子庄亚新为市级传承人。

❖ "慢生活"的困境 ❖

为什么这对"锡雕侠侣"的幸运之神是"蜗牛"？事后庄亚新回忆：因为那时候物质条件比较好了，人们开始追求慢生活。

慢生活离不开"手工"。现在，即使订单再多，郑天泗夫妇也坚持纯手工打造。郑天泗说，每当设计一个新产品，很快就会被模仿。

规模化的机器生产不断冲击着他这样的手工行业。

郑天泗的丈母娘问他们为什么不用机器生产，速度快多了。郑天泗说，这样的行业，可以借助一点机器，但不能脱离传统，否则，"非物质文化遗产"的名号就没有意义了。

"机器很多家都有，但我们要做到'人无我有，人有我精'。"郑天泗说，这就是锡雕的独特性，每一个都不一样。现在，他开始琢磨锡跟大漆结合，比如大漆杯垫。"这样机器就没那么容易模仿了。"

"沿用传统的手工技艺，结合现代的设计理念。"庄亚新说，这就是他们一直走下去的信念。通常一件新的产品，从设计到成品，大概经过了这样一个过程：设计、做磨具、熔锡、压板、锻造、锉型、焊接、洗亮、上色、按金箔等十多道复杂工序。而这每一步，都需要郑天泗测量好尺寸，一步一步分解，告诉工人该怎么做，并教会她们。

不过，像所有的传统行业一样，"锡雕侠侣"也面临着招不到人的境况。

庄亚新说，之前有个做了三年的工人，好不容易上手了，但是她的女儿到另一个地方读书去了，她也跟过去了，不做了。前段时间有一名大学生来实习，刚来就问她：做这个会不会让手变粗？得到肯定的答复后，大学生走了。还有一个小年轻，做了几天后向她抱怨：做锡雕，要有一颗出家的心啊！庄亚新说，她常常看到对面的洗车店，几个小伙子围在那里争先恐后，但就是没有人愿意来她的工厂。

"大概在2009年之前，我还怕人家偷学了去，但是这两年，我一点也不怕了，如果有人能学了去，并且能够自立门户，养活自己，那他就值得敬佩！"郑天泗说。

"我就希望有一天，工人能独立生产，我能跳出来，做自己想创作的作品。"郑天泗说，这是他的梦想，希望能离锡雕大师更进一步。

但愿他们的"慢生活"永远有诗意，把每一步慢慢走好。

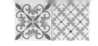 一个锡罐的诞生

福建人喜茶，作为土生土长的闽南人，郑天泗夫妻也不例外。而用锡做出来的茶具，与茶更配哦。

相关资料显示，锡是绿色环保金属，不但能杀菌、防潮、保鲜，还具有防辐射的功能。据说瑞典哥德堡号轮船沉没了二百四十年后，里面用锡罐装的茶叶还未变质。此外，锡还具有极佳的延展性，能被做成超薄的锡箔，日常生活中锡箔常被用于奶粉、茶叶、香烟、巧克力等的保存。

下面我们以一款茶叶罐为例，看看一个锡罐是如何成型的。

1. 熔锡。

在铁锅里放上剪碎的锡片，点火慢慢熬煮。大约十分钟后，锡就慢慢变成了黑灰色的锡水。据说锡的特性是"怕冷"又"怕热"。锡的熔点仅二百三十二摄氏度。也因为它熔点低方便回炉再造的缘故，历史上很多具有价值的古锡器未能留存下来，在考古中极少发现。将熔好的锡水沿着小孔慢慢倒入专门的模具中"滚模"，一次成型。郑天泗说，最好不要倒两次，否则模片可能会出现断裂和小孔，做的模片就用不了了。

2. 锉锡。

做好的模片，待冷却后，用锉刀按住锡片的边沿，慢慢锉至光滑。郑天泗边锉边说，得锉得看不出来也摸不出来才行，锉完后，还要抛光一下，让颜色均匀。

3. 敲圆。

做好的模片，待冷却后，剪成适合的尺寸，慢慢围成一圈，滚成圆形。用剪刀剪去多余的部分，在接口处不断用木槌轻轻敲打，直到合缝。当然，敲是不能让锡片结合得严丝合缝的，得焊接。用夹子夹一两条小的锡条，塞入接口中，将焊枪轻轻点火，很快，锡条就熔进

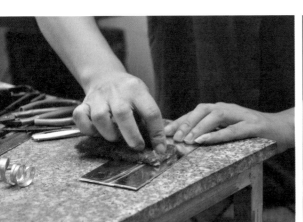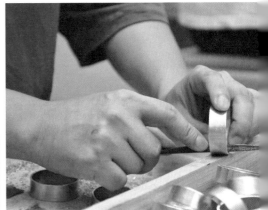

接口中。郑天泗说，一个接口大概要这样焊接三四次，一次冷却后再焊接另一次，因为锡片易碎，容易崩裂。接完缝后，用小榔头轻轻敲打平整。做好这一步，茶叶罐的壶口就成型了。

4.捶打。

用榔头沿着锡片边沿轻轻捶打，只见锡片上出现了密密麻麻的麻点。郑天泗说，这是破坏锡片的纹理，这一步很重要，捶打面朝里，反面朝外。密密麻麻的捶打点，每一个都不一样，这也是手工与机器制造的不同。郑天泗说，机器做的，内里都是光滑的。

5.敲形。

将一整块尺寸合适的锡片放在墩子（自制的道具）上敲打。郑天泗说，这个墩子是用水泥倒灌的，特别稳当，上面有一个横杆，把锡片放在上面，敲成六边形。在郑天泗家里，所有的凳子都绑上了塑料的软带，这是久坐的"法宝"。敲好的六边形，焊接起来，然后再敲一次，进一步塑形，让棱角更分明，之后再磨边。一敲就是几十分钟，郑天泗开玩笑说："不敢长胖，不然蹲不下去。"

6.焊底。

用两个事先裁剪好的六边形锡片，封住刚刚捶打好的六边形的上下两底，在封口处剪出一个圆形来，再用焊接的方法，把锡片焊接上

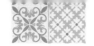

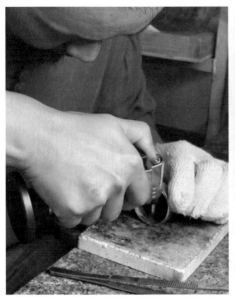
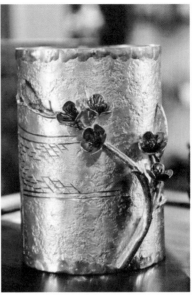

去，打磨、焊接、裁剪……这些工序再来一遍。"刚开始工人会觉得手酸，但三个月后，也都适应了。"庄亚新说，"在这工厂里，不是敲打声，就是打磨声，直到把壶的内部刮得干净光滑，颜色锉得光亮一致，看不出接口，才算完成。"

7. 做盖子。

做盖子的步骤很简单，一个六边形的锡片，上面焊接两个一大一小的圆圈，与壶口的圆圈对接，密封性能才好。如果与机器做的对比，当然赶不上。不过，这也是手工的魅力，制作每一个作品的过程中，都在用智慧解决现实问题。

（本篇图片摄影：刘小东）

"七色纸料纸做屋",
陈赐勇在陈氏糊纸技艺传习中心教学生糊纸技艺。

糊纸：七色纸料糊万物

　　在集美前场一处废旧的老房子里，五十多岁的陈赐勇、陈赐坚兄弟俩并排坐着。弟弟陈赐坚，一会儿粘一会儿贴，各色纸片在手中翻飞，不一会儿，一个小人模型出炉；哥哥陈赐勇拿着画笔，龙飞凤舞，转眼间，表情生动、惟妙惟肖的纸片人完成了。

　　英姿勃发的薛丁山、婀娜多姿的惠安女、纤毫毕现的古代神兽、各种造型的灯笼……这些生动又稀奇的纸艺，是集美区前场陈氏传统糊纸技艺代表性传承人陈赐勇、陈赐坚的代表作。

　　糊纸，又称"纸签"或"纸扎"，是将纸粘糊到竹子绑扎成的骨架上，形成各种造型的古法制作技术。糊纸作品汇集了绘画、雕刻、竹艺、刻纸、剪纸等传统手工制作，是中华传统纸艺、竹艺精华的集中体现。

　　在集美前场，陈赐勇、陈赐坚兄弟俩的糊纸技艺颇负盛名，通过

剪、贴、拼、扎，他们的巧手可以做出世间万物，并且惟妙惟肖。这个传自曾祖父辈的陈氏糊纸技艺，已有一百多年历史。兄弟二人的手艺，被评为集美区非物质文化遗产，集美区更是成立了前场陈氏糊纸技艺传习中心。

◆ 兄弟承祖艺　糊纸四十年 ◆

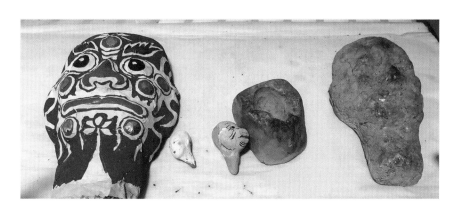

得空，两兄弟坐下来聊天。在家里简易的茶桌边，两兄弟一人分坐一边。

"什么时候学会的？我们小时候就会了！我太爷爷就是干这个的。祖传四代了！"哥哥陈赐勇说。

陈赐勇说，清末时期，其曾祖父陈未，人称"糊纸未"，是当时厦门远近闻名的糊纸师傅。后来，祖父陈水加传承该技艺。陈水加的四个儿子中，只有大儿子陈荣标（陈赐勇、陈赐坚的父亲）传承了这项家传技艺。作为陈氏糊纸传统技艺的第四代传承人，陈赐勇从小跟随祖父和父亲学习糊纸，十八岁开始独立完成作品，随后，弟弟陈赐坚也加入这一行列。兄弟俩从事糊纸技艺已经四十载。

陈赐勇的母亲翁碧英已近八旬，见证了三代人糊纸技艺的发展。老人家说，灌口三社一年一度的民间信俗活动，都指定前场陈氏制作糊纸雕像。

无论是各式造型的元宵灯笼，还是栩栩如生的人偶神像，抑或是复杂的故事场景，他们都能逼真再现，在闽南地区农村的宫庙活动、婚丧嫁娶中都有其用武之地。

从小学艺　不干会挨揍

糊纸并不是想象中那么简单，除非从小耳濡目染，否则一时半会儿难以入手。陈赐勇很小的时候就开始帮忙粘花。"那时候个子矮，桌子都上不去，但不干大人就会拿竹竿揍。"陈赐勇笑着说，小时候不懂反抗，大人叫做什么，就做什么。

弟弟陈赐坚印象更深的是，小时候房屋拥挤，父亲只能在卧室里铺一块板子，在那里施展拳脚糊纸。他就坐在床沿上，帮忙粘纸。到了夜里十二点，母亲会煮来一点面线当夜宵，父亲会叫他吃一点，然后去睡觉，大人接着干活。

到了陈赐勇十八岁时，他开始独立走街串巷。陈赐勇说，在这之前，父亲忙不过来时，也会带他出去干活，晚上跟父亲出去，天亮才回来，有时候白天又要做一天。那时，独立完成作品对陈赐勇来说已不是问题。

当然，第一次单打独斗，多少有些慌张。不过陈赐勇说，这不能表现出来，只要细心，按照祖父和父亲教给他的步骤，基本没有问题。

再后来，弟弟也加入其中。父亲开始"退居二线"，在家里帮忙备料。陈赐勇说，其实在接替父亲之前，兄弟俩都去试过别的工种——他学修电器，弟弟学木工。后来家里实在忙不过来，两人开始"组团"行走江湖。

兄弟"组团"　再也分不开

为什么要"组团"？兄弟俩都说，传统手工费时费力，要做的太多，一个人根本忙不过来。比如最简单的纸灯笼，就要经过绑架子、粘纸、粘灯穗等多个工序，人像作品就更复杂了。去年，陈氏兄弟完

成了一件高约1.5米的作品。做之前，这件作品没有对照图，没有模型，全靠他们自己想象来完成创作。两个人一起忙了十多天，用了不下二十种纸。"做这些靠的是经验，现在厦门能做这个的不多了。"陈赐勇说。

自从"组团"后，不管是人偶、神像或者特定场景，兄弟俩都没被难倒过。陈赐勇说，有些民间信仰，是一个村里特有的，就得根据当地习俗来做产品，有时候一天，有时候半个月，错不得。这个时候，"传家宝"的优势凸显——有的作品该怎么做，只有他们知道，别人都不会。

"组团"还有个好处，就是能相互监督相互提醒，要赶进度的，别聊着聊着忘了手上的活。

到现在，兄弟俩已经"组团"近四十年。陈赐勇说，还得继续"组团"下去，分不开了。

手艺高超　从没被难倒

一年里，最忙的是在清明、冬至及过年时。兄弟俩说，一出去就是一天，东孚也去、同安也去，集美是他们的"地盘"，自不用说，凡是红白喜事、庙宇活动，基本都会叫上他们，甚至有四川的客户要买机票请他们去做，但是他们一估算，觉得不划算，就推辞了。

"以前糊纸用一分钟，现在半分钟就可以搞定。"兄弟俩说，速度并没有因为年龄增长而变慢，反而更快了。糊纸这项技艺，大部分时间是站着做，有时候站得腿抽筋也得坚持。

"十块钱的东西，我们给他们做出十五块的价值，他们自然就满意了！"陈赐坚说，几十年的手艺，做什么都是超水平发挥，即使拿个小汽车模型，他们也能还原出来。"百分之一百做不到，毕竟是用纸来糊的，但百分之九十还是可以的，而且看不到一点破损。"陈赐坚说。

"最难的地方，就是不能错。"陈赐勇说，有些脸谱，形象很复杂，

但同样也不能出错。不过到目前为止，还没有出现难倒他们的作品。

担心传承问题　愿意收徒弟

在前场的老房子里，一堆的糊纸用品中间，赫然摆放着两个雕塑模型。这是陈赐坚女儿女婿的作品，他们都毕业于美术学院，虽然会一些糊纸技艺，但并不一定会以此为职业。

在陈赐勇这一代，糊纸技艺是传内不传外、传男不传女，但目前寻找传承人是更为紧迫和重要的事。"现在除了子女懂一些，没有别人来学。"陈赐坚说，"有时一个月有十几单，有时没有，收入不稳定。"

"如果糊纸技艺失传了很可惜。随着社会发展，我们也在考虑如何让糊纸与时俱进。"如今成立了传习中心，两位传承人表示，将面向社会收徒弟，只要有兴趣来学的，他们都愿意教，把这份手艺传下去。

◆ 七色纸料纸做屋 ◆

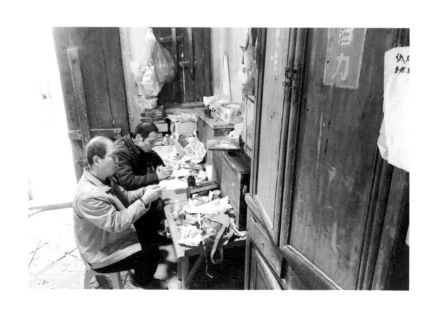

糊纸行当有句谚语："七色纸料纸做屋。"短短七个字道出了糊纸技艺的材料、用处。其实，糊纸这项技艺并不简单，至少涉及纸雕、绘画、剪纸等工艺。

下面让我们跟随陈赐勇兄弟俩，看看一件糊纸作品是怎样做出来的。

1. 破篾。

做一件作品，首先要在心中打好腹稿，先做什么，后做什么。兄弟俩也要做好分工。通常，一件作品，是谁的创意，谁就负责到底，但是一件大型作品一个人完成不了，就要分工合作。你做什么，我做什么，一个眼神，一句话，就分工完毕。

第一步，就是打好框架。竹子作为主要材料就出场了。陈赐勇说，选好竹子后，破篾是很辛苦的一道工序，特别耗时。然后，用竹篾扎骨架也很考验功夫，造型是基础，如果东西走样，就没有观赏价值。

2. 打框架。

"做了几十年，现在眼睛不用看，就可以打！"兄弟俩都说，能做到眼疾手快，是几十年积累起来的经验，先打什么，从哪里开始，

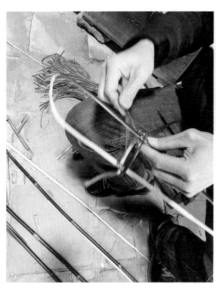

心里有数。

在绑骨架的时候，一根尼龙绳从头系到尾，为什么不会滑掉呢？陈赐勇说，有窍门，系的时候，手指头用力，一手按压紧，一手拉，即使剪断也不会滑脱。刚开始做的时候，篾条在手中左翻右翻，常常会刮破手指，不过现在，篾条轻易伤不了他们。

3. 捏头像。

在两兄弟工作间的一个小抽屉里，摆放着几十个由泥巴做成的头像，色彩各异，表情生动。两兄弟说，这是他们自己亲手捏制的。"去到哪里，看到有好的泥巴，就捡回来！"比如前不久挖池塘，两兄弟就赶紧储藏了许多泥巴。他们说，池塘底部的泥比较好。

4. 糊纸。

框架和头像做好，就要开始糊纸了。糊纸的材料有很多种，但在市场上不容易买到，其中一些连网购也买不到，所以兄弟二人平时看到一些比较好的纸，都会直接买下来，甚至出门旅游时看到有合适的纸张也会买。陈赐坚说，常用的纸有十多种，花边纸、蜡光纸、毛边纸、报纸等。

他们通常用报纸打底。陈赐勇说，做面具时，用报纸一层层贴上去，要贴十多层才能把鼻子、眼睛等部位突出表现出来，该薄的部位要薄，该厚的要厚；贴好的面具，打磨完了拿到太阳底下晒，变硬了才算定型，之后还要上涂料。

这之后要"穿衣服"。兄弟俩再糊上颜色艳丽的服装。比如他们做一个"状元"，衣服袖子、下摆的皱褶，手臂的弯曲程度……都要用纸做出来。"做状元袖子的皱褶、走路的造型，都是村里'放戏'时，去研究来的！"陈赐勇说，即使做了几十年，也要不断研究、学习，才能进步。

5. 上色。

这之后，就是上色了。后期的绘画、上色也是一门大学问。陈赐勇说，以面具为例，做好以后涂上漆再贴上纸，最后还要将很多细节

画出来。有的部位必须贴纸，不能直接画，画上去的没有贴纸那么精致。上色可以用广告颜料，有时没有广告颜料，他们就自己去配颜料。有的模板是他们动手捏或画的，需要自己设计造型，跟雕塑差不多，要脑子里有想法后再去做，才能创作出优秀的作品。

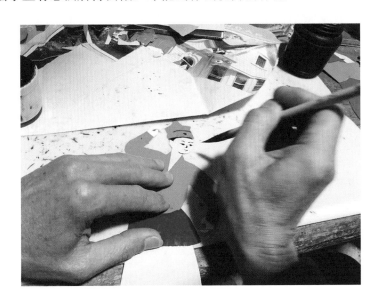

揭秘：纸有上百种　竹子自家种

"'糊纸就是把纸糊在竹架上。'别看这简单的一句话，其中包含很多细碎的工艺制作过程。"陈赐勇说，家里糊纸用的纸张就有一百多种，蜡光纸、宣纸、报纸、花边纸等，十分讲究。七色纸也是从专业纸行中精挑细选出来的，有的纸成本高，例如细花边纸一米要一块钱。一个面具要连续粘贴十几层纸，一些比较复杂的雕像要用近百种纸。兄弟俩养成了收集各种纸张的习惯，出门旅游探亲时，也喜欢购买各地的"特产纸"。

除了纸张，陈家对用于粘贴的糨糊也有严格的要求，至今仍是沿用传统方式自制。

陈氏糊纸对竹子的选择也是非常苛刻的。在陈赐勇家宅的后院，

种着几棵郁郁葱葱的竹子，这些竹子已经种了二三十年了，它们是陈氏糊纸的"标配"之一。"这种竹子我们称为'长枝竹'，市场上很难买到，历代传人都是自己种植。"陈赐勇介绍，糊纸作品骨架主干所用的竹子为灌口大岭山上的天然竹子，结实坚硬；枝干则只用自家的长枝竹，还必须是三年竹龄的，只有这样的竹条，其柔韧性、弹性才能恰到好处，既易于折弯，又折而不断。而且，陈氏兄弟俩已经练就了火眼金睛，一眼就能看出竹条的年龄。

（本篇图片摄影：谢培育）

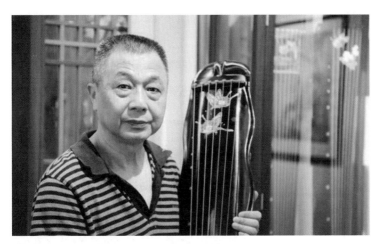

蝶画：纸上的『3D 蝴蝶』

在古琴上画蝶，
琴弦律动，蝶影翻飞。

　　一路从厦门到漳州长泰，在一个古色古香的大门前，我们见到了非遗项目滕派蝶画的第十八代传人陈军。

　　陈军身材微胖，身穿条纹 T 恤和灰裤子，面色红润。"这一大片都是荷花，开得不错。这池里的金鱼，你拍拍手它们就都游过来……"陈军领着采访大部队环游他的驻点——长泰龙人古琴村。打开后门，山峦、荷塘、掩映的白色小屋……湖光山色尽收眼底。这两年，他就在这世外桃源里进行创作。

　　陈军的工作室在二楼，一楼大堂则是他的滕派蝶画展。在绢上、在宣纸上、在古琴上，一只只蝴蝶或飞舞，或静默，皆生动有趣，栩栩如生。

　　"你可以用放大镜看一下，感觉蝴蝶像要飞出来一样，跟'3D'的一样！"同行的人禁不住赞叹。

工作室的正中央，两张宽桌拼接，桌面上摆放着陈军作画时的各种道具及关于蝴蝶的书籍杂志。两把点缀着蝴蝶的古琴在对面的椅子上"对望"，而旁边，两个古朴的书柜面上贴满了他"复印"的蝴蝶。他被蝴蝶包围着。

"我画蝴蝶三十七年了，一生能做一件事，并把这件事做好，就够了！"陈军提笔，在卫生卷纸上开始迅速勾勒起蝴蝶的形状。

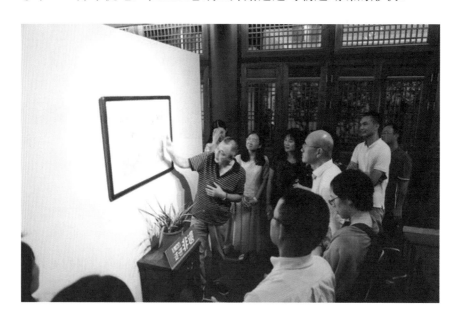

❖ "我是蝶仙！" ❖

陈军掏出手机，找出视频，跟朋友挤在一起分享。视频里，一只蝴蝶静静地落在他手上，他转个圈，蝴蝶还在，众人都连连惊呼。陈军兴奋不已，跟蝴蝶对起话来，当他说到"我是蝶仙"时，蝴蝶马上把翅膀打开了！另一次在大坪山，一只大蝴蝶转了三圈，最终停在了他的头上。陈军说，那一刻，他相信，他和蝴蝶之间是有磁场的。

陈军说，蝴蝶的眼睛是由一万多颗晶体组成的复眼，要靠近它十分不易，可是他却能连续多次与蝴蝶零距离接触。"一般人用手机都没办法拍到蝴蝶，我却能到蝴蝶的跟前拍它！"蝴蝶对他的亲近，陈军深信不疑。

关门弟子十年艺成

其实最开始，陈军不是学画蝶的，大学时他在中国美术学院学陶艺，师从韩美林、刘国辉、杜曼华等教授。当时有位老师画蝴蝶很厉害，陈军也想学，老师告诉他："你们河南开封，就有一位画蝶大师呀！"

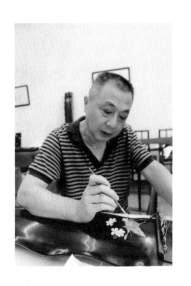

河南籍的陈军回到老家一打听，才知道对方就是大名鼎鼎的滕派蝶画传人佟冠亚。几经波折，当时七十五岁的佟冠亚终于答应陈军，收他做了关门弟子。这一学就是十年。陈军回忆说，学滕派蝶画就是"磨人性"，有人千辛万苦找来，学了三个月就受不了了，只能打道回府。还好他坚持下来了，原因是"真的喜欢"。

学习期间，一有空陈军就到师父家报到。陈军说，拜师学艺都是最传统的方式，当然除了学艺，也得干杂活，师父家的所有家务活几乎都得干。陈军蒸馒头的手艺就是那时候练就的。其间，他还救了师父一家的性命。陈军说，有一次一大早去师父家，敲门敲了半天没人应，于是用钥匙开门，发现家中二老躺倒在地上。他赶紧骑着自行车把人一个一个送到医院急救，后来得知是食物中毒。

有了"性命之交"，师父终于倾囊相授。所谓"十年磨一剑"，十年后，陈军终于师成。"就像一层窗户纸，捅破了，就成功了，没捅破，就永远是门外汉！"陈军说。

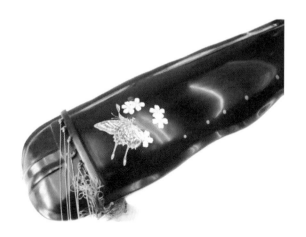

多幅作品成"国礼"

1991年，陈军作为特殊人才被引进到厦门，他先后在集美大学美术学院、厦门日报社工作，也将滕派蝶画的技艺带到了厦门。

师出名门的陈军起点很高：1992年，他的两幅蝶画作为国礼被赠送给当时的日本首相宫泽喜一和前首相中曾根康弘。2000年，陈军在日本东京成功举办了画展，广受好评。这之后的2005年6月，陈军的《五蝶图》被赠送给俄罗斯总统普京作为私人收藏。除此之外，其

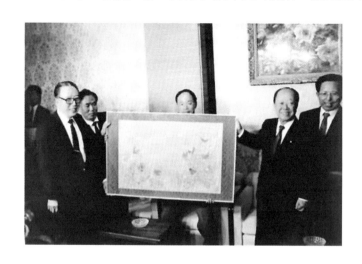

作品也被日本、韩国、新加坡、澳大利亚等国家的友人和收藏家收藏。

但是在厦门，他滕派蝶画传人的身份却鲜为人知。陈军说，这种默默无闻的生活方式正是他喜欢的。工作之余，他潜心创作。夜深人静时，就是创作的最好时光。

每只蝴蝶都有表情

画蝶，当然要懂蝶。陈军说，全世界有近两万种蝴蝶，中国有近两千种；全世界的蝴蝶大致分五类，世界名蝶他能画，叫不出名字的蝴蝶他也能画。"关键在神韵，我画的每一只蝴蝶，都是有表情的！"陈军说，"开心的、调皮的、严肃的、忧郁的……只有滕派蝶画，才有如此神韵。"

十几年来，为了揣摩蝴蝶的一眸一动态，陈军观察研究遇见的每一只蝴蝶，并多次到日本、新加坡等地的蝴蝶博物馆拍摄、观察蝴蝶标本，对蝴蝶的品种、习性等进行细致入微的研究。

他找出一卷卫生卷纸来，几十秒便勾勒出了一只飞舞的蝴蝶。陈军说，画越小的蝴蝶越考验绘画技艺，色彩变化微妙却也更精致传神。

他拿出放大镜让人们观察他画的蝶："你看这蝴蝶，绒毛都栩栩如生。"作画时当然不用放大镜，他是近视眼，画蝶全凭几十年"修炼"出来的感觉：用最细的毛笔，画最传神的蝴蝶。

眼睛是最难的点，第一笔画错，后面怎么也补不了。陈军说："要画蝶眼，需屏住呼吸，连音乐都不敢开，大气不敢出，还得把大门锁了，防止有人打扰。"为此，他还专门去练了太极拳和气功。如今的他还是一位陈氏太极拳的高手。

梦想创作"千蝶图"

陈军笔下的蝶，有时线条甚至比头发丝还细，肉眼欣赏比相机捕捉更能体会碟的立体感，似乎一不留神这蝴蝶便要振翅飞走。陈军说，过去文人讲究画墨，所以呈现的蝴蝶偏灰暗，但在他的画里，即使是黑，也有黑中带红、黑中带黄，即使是简单的勾勒，在他的脑海里也有万种色彩，画出来的一只蝴蝶可以三百六十度旋转，仰视的、正对的……各种不同的翻飞方式，蝴蝶是活的。"青出于蓝而胜于蓝，从技法上要超过老师，从韵味上要有时代感。"陈军说。

但是画蝴蝶，也确实费功夫，"磨人性"。师父告诉他，滕派蝶画有许多讲究：打雷下雨天气不好不可画，心情不好不可画，逢年过节不能画。陈军说，在画十米长卷《百蝶百花图》时，因为赶工期，他在阴雨天气作画，结果效果是真的不好，他才知道师父的话不无道理。

未来，陈军有两个梦想，一是在日本再次举办蝶画展，这是距2000年之后时隔二十多年再次在日本举办画展，目前正在联系中；另一个，是准备努力完成老师佟冠亚绘制《千蝶图》的遗愿。"它来自宫中，后来流落到民间，我希望它能回到宫中去。"陈军说，"这个宫，就是北京故宫，希望他们能收藏。"创作《千蝶图》并不容易。陈军说，希望等他心更"定"的时候，用十年的时间，每天画五六个小时，来完成这幅伟大的作品。"这是我的梦想。"陈军说，因为五十五岁到七十岁之间是工笔画最佳的创作年龄，他要让自己的心更静一些。

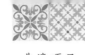

让蝴蝶飞上古琴

　　长泰龙人古琴村，红梁灰瓦间，古琴悠悠。人们大抵追逐琴韵而来，却常被隐匿其中的蝶画所折服，千年古琴与千年古蝶珠联璧合，素雅古琴上呼之欲出的蝴蝶，为这份雅致添了几许的活泼与灵动。

　　2017年5月，陈军受邀来到长泰龙人古琴村，开启了一段新的画蝶之路——在古琴上画蝶。

　　琴上画蝶与纸上画蝶并不相同。陈军说，他花了四十天在厦门学习漆画艺术，而后便开始尝试在古琴上用大漆画蝶，一画，竟有意想不到的美感。但是，初次尝试大漆画蝶，陈军也经历了难熬的阵痛：大漆过敏，脸颊红肿，身上起红疙瘩；在探索过程中还遇到不少技术难题——用漆和颜料调配绘制的颜料颇需要功夫，太干，画笔难以施展，太湿，则容易渗开，漆画不似普通绘画能短时间内干透，它往往需要好几天，对湿度、温度要求颇高，太热、太凉皆不容易干，所

有的一切都必须恰到好处。摸清大漆的各种"脾气"，靠的就是陈军三十余载的艺术沉淀。

以大漆画蝶，于古琴之上可保存千年，将蝶入琴，陈军把"精致"这件事做到了极致，用放大镜细看，蝴蝶身上绒毛可见，可谓细至毫丝。

"一般非遗和非遗是不见面的，我们却是珠联璧合。"陈军说，他用来作画的一般是收藏级的古琴，琴弦律动，蝶影翻飞，蝶像是琴的知音，每一支曲子，都被赋予了新的生命。

他指着展厅里古琴上一只色彩浓重的蝴蝶："你看这翅膀，左看右看横看竖看颜色都不一样，有变化有层次。"

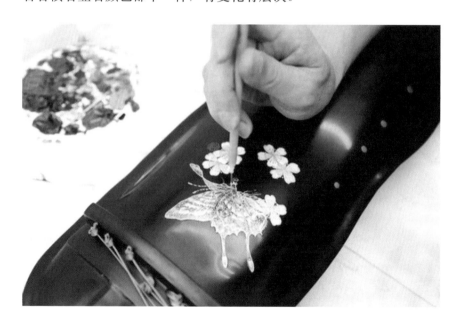

下面我们跟随陈军，来看看在古琴上画蝶的过程是怎样的。

1. 白描。

让大家大吃一惊的是，白描的首选"道具"竟是卫生卷纸。陈军说，有次在新加坡旅游，晚上百无聊赖，就找来卫生卷纸随心所欲地画，就此开启了这"卫生卷纸画蝶"的人生，这是名副其实的"手稿"

（手纸稿）。别看手纸易得，但在卫生纸上画蝶却不容易，因为这纸薄而易透，笔要细，下笔要轻，勾勒出来还有宣纸的效果。

2. 拷贝线稿。

几笔勾勒出蝴蝶的轮廓后，再用拷贝纸盖在卫生卷纸上，再次勾勒，此举的目的是把蝴蝶拷贝下来。这期间，勾勒效果不佳的可以修改，尽量更完美地在拷贝纸上呈现。

3.移蝶至琴。

在拷贝纸下面垫上一层复写纸，再垫上一层背胶纸，用圆珠笔把蝴蝶"复印"到背胶纸上，然后用美工刀复刻出蝴蝶的形状，之后撕下背胶纸的背面，贴于古琴上，再用磨砂纸对镂空部分进行打磨。为什么不在古琴上直接作画？陈军说，因为需要打磨，会磨掉琴面的漆，此举也是为了保护琴面。

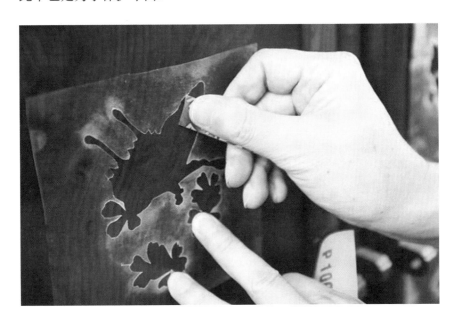

4.上漆。

接下来的步骤，跟漆画大致相同。陈军说，上大漆，也叫上色，一只蝴蝶要经历十几遍的上漆过程，一天最多上一遍色，有时候要两三天才能干，"十八到二十八摄氏度是最好的温度。气温超过二十八摄氏度后，再热也不干；低于十八摄氏度，再冷也不干。"陈军说，正因为此，画一只蝴蝶要用一个月，画五只蝴蝶也是一个月。与古琴完美结合的蝴蝶，成了古琴的最佳伴侣。"古琴能保存千年，这蝴蝶，也能保存千年！"陈军说。

❖❖❖❖ 滕派蝶画

　　滕派蝶画历史悠久，始祖为唐高宗李渊之子李元婴。李元婴善丹青，尤喜画蝶，其技法精妙独特。李元婴因受封为滕王，滕派蝶画因此而得名。

　　滕派蝶画巧夺天工，同时代即有"滕王蛱蝶江都马，一纸千金不当价"之美誉，历经唐、宋、元、明、清，一千多年来一直为正宗宫廷画派，曾被鲁迅先生称为"缺门、独门、冷门，是祖国的瑰宝"，《芥子园画谱》《中国画论》《宣和画谱》都有记载。

　　滕派蝶画以画蝶为主，不陪衬大型花卉，在蝶之外只补以点点野草、青苔、散花，形成与众不同的"雅、素、洒、脱"四大艺术风格。它以佛赤、泥银表现蝴蝶翅上的鳞片，用各种名贵宝石粉着色，用珍贵的檀、沉、芸、降香等为配料，使蝶画富丽华贵、光耀夺目。滕派蝶画属于工笔重彩画类，独特的颜料和特殊的技法，使蝶画保存百年仍不减初作时的风采。

　　滕派蝶画虽为宫廷画派，却为家传。从元婴之子湛然之后，传入梁家（当时梁蔚曾在滕王府邸为幕宾，常伴湛然做事，故得滕派碟画真传），在梁家内部传承十数代之后，直到二十世纪初，才因机缘，从梁家传到了佟冠亚手中。1982年，陈军拜佟冠亚为师，潜心学习滕派蝶画。

　　　　　　　　　　　　　　　　（本篇图片摄影：谢培育）

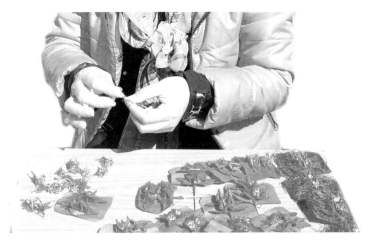

春仔花：最美的留给新娘

春仔花中，婆婆花最繁复，
孩童花最花俏，新娘花样式最多。

　　春仔花，闽南地区的妇孺皆不陌生。一根铁线，红丝缠绕，几捏几折，就是一朵花的形状，用一根细小的木棍串起来，在特别的日子里，别在头上。

　　嫁婆之时，新娘头上一定有一朵春仔花，红艳艳地盛开，去到婆家，婆婆和各宗亲的妇女头上也一定有一朵这样的花；年前回娘家，老母亲同样要准备成双成对的春仔花让女儿带着回婆家，寓意对女儿新生活的祝福……

　　所以，它一定是红色的。又因为是头饰，所以像发卡一样小巧精致。春仔花可分为普通场合用的"春花"，新婚时用的"新娘花""婆婆花"，祝愿用的"孩童花""寿花"，丧事用的"答礼花"等。在过年或喜庆的场合，女性将红红的春仔花戴在头上增添喜气。每一种春仔花，都代表不同的含义。例如，新娘带上"双石榴"，祈求早生贵

子，时时幸福；新娘送给婆婆"福鹿"，祝福婆婆福禄双全；祖母所带的"福龟"，代表长寿健康……春仔花扮演着带给众人幸福未来的角色，这就是它戴在每个幸福人头上的原因。

在洪朝选的故居翔安洪厝村，是春仔花的主要发源地之一。至今，洪朝选的后辈们，上到七八十岁的老人，下到六七岁的小孩，还在执手拈花。过去，做春仔花是洪厝村的妇女们贴补家用的必备手艺，上山务农完，或者身体不适，做春仔花就成了她们的首选。她们静静地坐着，双手在丝线中变换，成箱成箱地做，等待花贩子来敲门。

别村出去打工的姑娘们闲来没事时，这家泡泡茶，那里逛逛街。但是洪厝的姑娘们不同，她们不大爱逛街，不大爱串门，没事的时候，就拾起手上的活计，或者搬个凳子围坐一圈，晒晒太阳，聊聊家常。凡是嫁来洪厝的姑娘，没几天也都学会了，还偷偷地教会娘家的姑娘；嫁出去的洪厝姑娘，也把手艺带到她所在的那个村，于是，花贩子也跟了去。这延续上百年的春仔花手艺，跟着洪厝村的姑娘们，四散开来。

这竟能生出一股娴静之气来。在自己人生最重要的时刻，洪厝的姑娘们大多亲自出手，一缠一绕一捏，把平生最满意的那朵留给自己，也亲手将对未来满满的期许缠绕进花中。

在翔安洪厝，这一个个深入到家家户户的家庭小作坊，为手工艺的兴盛不衰及这一民间习俗的长期不落贡献着自己的力量。

❖ 永远盛开的新娘花 ❖

太阳出来了，阳光懒洋洋地洒下来。在洪朝选的祖厝里，洪丽雅和大嫂洪丽娜、婆婆洪宝叶搬出小桌子、小凳子，在天井下并排坐着，把制作春仔花的材料一字排开，话里有家常，手却不停歇。她们都姓洪，都是洪厝村人，除了姓氏相同，还从小练就一项相同的本领——做春仔花。洪丽雅说，家家户户都在做春仔花，从小耳濡目染，不会也得会。村里人从什么时候开始做？在她看来，历史太久，无法追溯了。

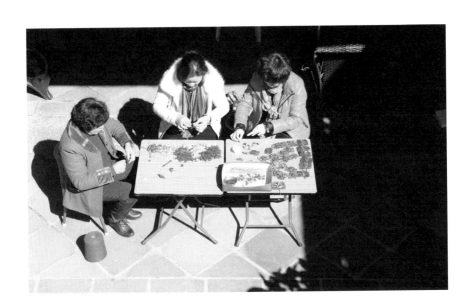

小孩的童年　男人的夜晚

忙完农活家事，洪厝村妇女们剩下的时间就交给春仔花了。有人把纱窗的铁丝一根一根拆下来，有人把挂历染成红色，有人把染色后的纸板剪成花瓣的造型……之后，就剩下缠、捏、折。繁复的步骤在她们手下像变戏法一样，洋溢着喜庆的春仔花呼之欲出。

有时候小孩和男人也加入进来。特别是寒暑假，小孩没事，就在家里帮忙做几朵，等到收花的人上门收取，卖了可以自己挣些学费。别小看了这一朵春仔花，价格2元到4元不等，一个暑假认真做，也能挣到几百元。洪丽雅说，村里的许多小孩，童年都是这么过来的。

老一辈的男人们都会，那时候家里穷，做春仔花成为贴补家用的最好方式。上山干完活，晚上回到家，男人也会帮老婆孩子做一做手工。但是现在不同了，日子好了，男人就退出了做春仔花的舞台，当然，也有少数会的，比如洪丽雅的老公，闲来无事，就帮忙做一下简单的花叶。

最美的新嫁娘　最美的春仔花

洪丽雅最早学会的春仔花，其实是"丧花"（春仔花的一种，主要用于丧事），因为花型不复杂，简单易学。结婚后，有空就天天做，再复杂的也会了。

这纯粹是一项手工活，但洪丽雅不觉得枯燥，几个人坐在一起，话话家常、聊聊闲事，时间瞬间就过了。她说，与过去不同的是，过去是为了生计，现在纯粹是因为兴趣。

洪丽雅结婚时戴在头上的春仔花，并不是她自己做的。洪丽雅说，那时候手艺生涩，于是请了同村的婶婶出手，这么重大的时刻，一定要请一个做得好的，把头上的新娘花做得漂亮夺目。

不过，婆婆洪宝叶当年结婚时的新娘花，就是她自己做的了。洪宝叶说，她十岁就学会做了，家里姊妹众多，等到她要出嫁时，母亲已经老了。那对新娘花，她选了最复杂最流行的款式，提前就做好了。这位做了快五十年春仔花的老人笑着说，她已不记得当时做花的心情，因为村里每个会做春仔花的姑娘都会给自己做一对最美的新娘花。

洪厝姑娘在哪　春仔花就在哪

做春仔花，也分淡旺季。淡季在六七月份，天气炎热，光坐着都会出汗，哪里能埋头苦干？旺季在年底，因为年关时喜事最多。洪丽雅说，其实从八九月份开始，她们就大量地做春仔花了，做一只，放一只，都装在箱子里，等待花贩子上门收。

不管是新娘花、婆婆花，还是散给女宾、小孩的春仔花，造型都不一样。婆婆花最繁复，各种丝线缠绕，花型别致；给小孩的春仔花，颜色最花俏，红中带金色；新娘花样式最多，有加丝绒的，有花瓣突出的，有以金线为主的……

花贩子跟她们都熟了，先打个电话来："你给我留几百只哦！你

家的全部给我哦！"装好箱的春仔花，花贩子连数都懒得数，付了钱就走。

洪丽雅说，在她的印象中，没有哪一年是闲下来的。她说，不管外面风俗如何变迁，村里的结婚习俗依然不变。再漂亮的发型，也得插上春仔花。而且，这种风俗，在晋江等地也极为普遍。

义务教小学生做春仔花

尽管村里人都会做，还是会担心失传的问题。洪丽雅说，现在的小孩子，作业那么多，哪里还有闲暇时间来学做春仔花呢？

这个学期，她和嫂子应邀到新店中心小学，义务教小孩子们做春仔花。这是一堂兴趣课，每周一节，但十几节课下来，她发现，五十几个同学中，仅有几个人会做。不过，从下学期开始，她们受邀要为洪厝小学的孩子们讲课了。洪丽雅说，这些孩子大部分是本村的，对春仔花都熟知，教起来应该容易些。可喜的是，现在春仔花已经是厦门非物质文化遗产了。

闽南有关春仔花的婚俗

结婚当天，新娘子要头戴春仔花。除了自己头上戴的，还得买上十二对春仔花，结婚当天，到了男方家，得立马拿出来散给男方亲朋中的女宾。其中，十对给大人，两对给小孩。洪丽雅说，即使男方来的亲戚中没有小孩，也得买上两对，因为它象征着传宗接代。

男方也是要买的，只不过买的数量没有女方讲究，视来帮忙的女宾数量而定。洪丽雅说，每个来帮忙的女宾，头上

都一定要戴一朵或者一对春仔花。新娘要戴一整天，直到宾客散去，去洗漱为止。如果第二天要回娘家，也得戴着回去。

当然，不只是结婚。冬至过后，除夕来临，女儿、女婿都要到娘家拜年，娘家一定要准备春仔花两对、花粉两盒，让女儿带回婆家。这两对春仔花一定要是花母、花子结对的，寓意女儿日后能为夫婿传宗接代，光耀门庭。

这些春仔花，就变成了闽南妇女压箱底的宝贝。逢年过节，凡遇喜事，村里上了年纪的女人们都要头戴春仔花，那红艳艳的"头花"更将气氛衬托得喜气洋洋。

❖ 巧手扎出春仔花 ❖

其实，做春仔花的材料极为简单，几乎都是就地取材。香烟盒、挂历染色后，可裁剪成亮闪闪的花的叶片；用来缠绕的细铁丝，来自防蚊的纱窗，比铝线硬度大，却和铝线一样细。

尽管取材简单，但因为是手工活，做起来也不容易。要做好一朵春仔花，除了需要耐心、思绪平静外，还要有一颗不怕麻烦的心，方可缠绕出一件造型美丽的作品。洪丽雅说，一个人一天最多也只能做二三十个，因为村里的妇女都会，花样也差不多，考量一个人手艺的好坏，就看她做得快不快了。

洪丽雅为我们演示了一朵春仔花的扎制过程。

1.绕铁丝。手指上沾点花粉，一手拿铁丝，一手拿红线，食指和拇指不断朝一个方向搓铁丝的同

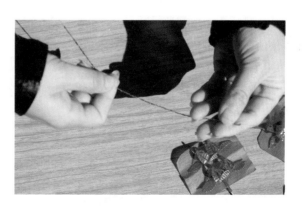

时，将红线缠绕在铁丝上，铁丝瞬间就成了一根"红线"。

2. 将绕好红线的铁丝弯成一个小小的椭圆形，拉长，压扁，再用余下的红线缠绕固定。一片叶子就形成了。

3. 垫上几根羊绒，再用细线缠绕固定。

4. 做花瓣。在花叶的另一边，用细线同样缠绕三个小的椭圆，拉长，头捏紧，向下折，再分开，一个花瓣就成型了。

5. 固定。花叶、花瓣做好了，再用细线缠绕，分割出间距，固定好。一朵花就做好了。

6. 将两朵这样的花并列，用细线固定。

7. 上下各镶上一片金片。金片是由染好色的香烟盒裁剪而成，再用红线缠绕。

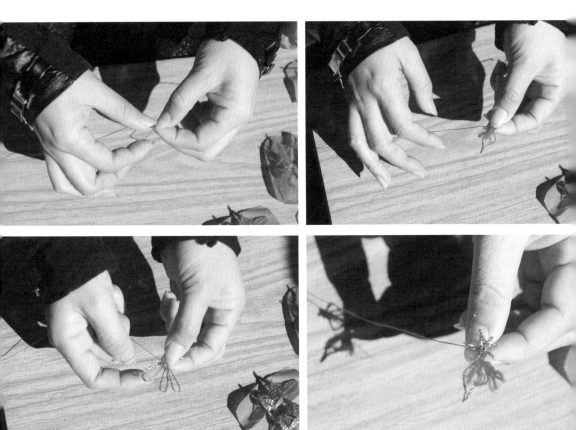

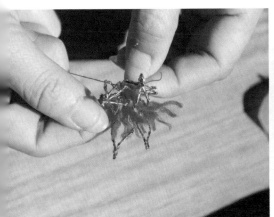
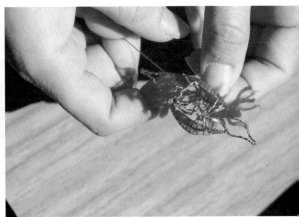

8. 拿一根一指长的竹棍，把花固定在竹棍上。

9. 别花。把花别在一小张红纸上，一朵美艳的春仔花就完成了。

（本篇图片摄影：谢培育）

东美糕：葱香味的『喜糖』

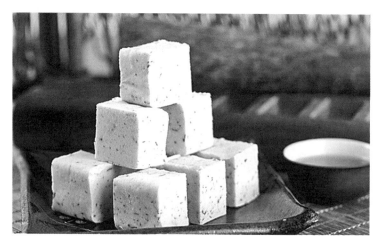

东美糕过去曾是"喜糖"。

　　美丽的小村子里，绿油油的二季稻苗在田里生长，在徐源裕的作坊里，几名女工正忙碌着，有的在揉搓糕粉，有的在迅速包装，长长的案板上，堆成小山似的东美糕，香气浓郁。

　　据说，东美糕是漳州市龙海市角美镇东美村的特产。相传，明崇祯年间，东美村后面街有位姓郭的老人，以面粉为原料制作出了一种糕点，它清香怡人、入口即化、清凉润喉，深受乡邻喜爱，人们称它为"东美糕"。东美人喝乌龙茶时，喜欢配一口"东美糕"。

　　东美糕又名香脯糕、庆春糕。东美糕不仅可作为上等的茶配点心，也可调成糊，成为老人、孩子的美味佳肴。别看这一方糕点小小的，制作起来却不简单。首先准备材料，先将面粉翻炒，接着将葱头洗净剥皮并切碎，用大豆油进行煸炒，炒熟后贮藏于大缸之内。当面粉、香酥红葱、白糖等原料都备齐后，再按比例慢慢搅匀，制成糕粉。随

后将糕粉倒入特制的印模内，待糕粉成型后取出，包装。就这样，美味的东美糕制作完成了。它既有面粉香，也有葱油味，清香怡人，妙不可言。

　　徐源裕说，东美糕曾是人们婚寿喜宴当仁不让的主角——它是过去的"喜糖"，以自身的甜甜蜜蜜，和着新人的喜气，四散开来；它也悄悄地爬上了闽南人家的供桌，成为祭祀敬祖的必备贡品。从前，每逢过年过节、婚寿喜宴，东美村家家户户必备东美糕，用来招待亲朋好友。

◆ 有糕飘香　古街闻名 ◆

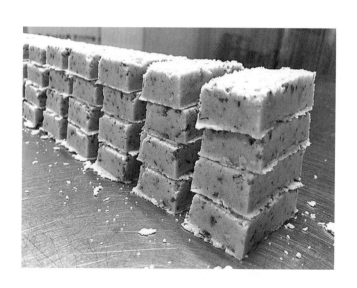

　　角美东美村一处绿油油稻田旁的作坊里，女工们正在包装，堆得小山高的东美糕一块一块地被放进红色的包装纸里，粘一点麦芽糖在纸上，放上一小块东美糕，左左右右前前后后摆弄着，几秒钟，一包东美糕完成。这是徐源裕家的"佳庆东美糕"作坊。徐家做东美糕的历史，要追溯到他的奶奶辈儿。

奶奶传下来的手艺

制作间里,长长的桌板上,搅拌好的东美糕粉堆成小山,香气浓郁。工人用印模为其塑形,一扫、一填、一敲、一叠,手法娴熟。

东美村位于角美镇西北部,村里有一条古街,名叫火烧街。因这条街上全是小吃店,整条街从早到晚都冒着炊烟,因此得名。时光荏苒,火烧街的烟火味已逐渐飘散,但与火烧街相邻的另一条古街——后面街,却因为东美糕而闻名。

1979年出生的徐源裕,已经是家里从事东美糕制作的第三代人。徐源裕说,从他有记忆以来,家里就在做东美糕,爷爷骑着车送货,奶奶负责制作,量大的时候还得请工人帮忙。

制作东美糕的手艺,是奶奶传下来的,那时候,东美村会制作东美糕的人很多。按当地习俗,结婚时男方必须给女方送糕点。有喜事,一般家里就会备好原料,请人上门制作糕点。奶奶就跟着别人学会了如何制作东美糕,也成了"上门服务"队伍中的一员。

"小时候看奶奶制作东美糕,饿了就抓奶奶的衣角,奶奶就会抓一把糕粉给我当零食吃。"徐源裕说,那时候,他还没有桌子高,奶奶像捏饭团一样,捏一个有五个手指印的东美糕给他慢慢吃。这成了他儿时关于东美糕最真切的记忆之一。

小糕点也曾掀"攀比风"

这散发着葱香味的东美糕,连接着东美村关于喜庆的记忆。徐源裕说,东美村的东美糕制作工艺始于明崇祯年间,距今已有三百多年历史。要订婚了,男方要给女方送礼,其中必有东美糕。徐源裕说,比如送去十包,女方返还两包,这十包,就分送给男方女方家的亲戚,人手一袋,在甜甜蜜蜜中沾沾新人的喜气。在东美村,东美糕就是喜糖的代名词。

徐源裕说,在过去,葱是比较昂贵的材料,人们喜欢在糕里多放葱

油，于是，定做的东美糕分成了两种口味：多放葱油的和一般的。东美糕的大小也是不相同的。徐源裕说，有八钱的，有一两二的，有一两八的，小一点的基本上就是买回去自己吃了，大一点的就是逢喜事拿出去散人的。那时候，农村人的经济条件都差不多，东美糕的大小成了攀比的对象——哪家想把喜事弄得"大方"点，就让师傅把东美糕做重做大点。

"后来我们就自己定了个标准，一包不能超过半斤！"徐源裕说，反正村里就他们家在做，规矩就自己定了，东美糕攀比的风气就这么被扼杀下来。

台湾游客吃了念念不忘

许多老人，因为小时候吃过这东美糕，这成了他们念念不忘的回忆。徐源裕说，2009年，一批从台湾来到慈济宫烧香的游客，在庙门口买了他们家的东美糕，其中一位台湾游客感慨道："这是我们当年结婚吃的东西，已经好久没有吃到这个味道了。"后来，他们委托导游打电话向他预订一千八百斤东美糕，每人带三十斤回台湾。

还有一位泉州南安的客人，不知道在哪里吃到了东美糕，大晚上的按包装纸上的地址就找了来，来的时候，店已关门，还打电话叫他们开门。东美糕几块钱就一大堆，徐源裕说，想想这客人是真的喜欢，没多少钱准备送他了，结果，他硬是从车上拿来一袋茶叶，换了这几包东美糕。

2010年，在徐源裕的申请下，东美糕入选漳州市第四批非物质文化遗产名录。这块小小的糕点，从佐茶糕点演变成了闽南民俗符号。

期待重回巅峰

徐源裕的父亲兢兢业业地守着徐家的这份祖业。二十世纪九十年代，外地有很多仿冒东美糕的产品，使徐家的生意受到冲击。然而，徐家坚持质优价廉的策略，保持着七八十斤的东美糕只赚五元的微薄利润，慢慢让那些仿冒的商家无利可图，渐渐退出市场。

转眼，徐源裕大学毕业，他学的是食品科学专业，在厦门一家食品公司上班。2007年，徐源裕辞职回家，接起了家里的生意。徐源裕说，回家接棒这事，他是先斩后奏，起先反对的父亲，等到他干起来后，也一起来帮忙了。

徐源裕说，爷爷奶奶开的店铺就在老街上，以前，东美村制作东美糕的作坊有好几家，包括他的叔叔、姑姑等等，现在，五家中倒了三家，仅剩下他家的和姑姑的作坊了。

以前，东美糕最主要的用途，九成以上是用于婚庆，可是现在婚庆市场上有更多可以选择的东西，东美糕的霸主地位渐失，如今已下降到百分之三十的市场份额。徐源裕觉得，他的使命就是让日渐没落的东美糕东山再起。

一旦用机器做，口味就变了

现代人吃不了那么甜了，而且，即使所有材料都和以前一样，材料的本质也已经变了。徐源裕做了适当改良，用当季的小葱头，选用优质的大豆油，改变了原本猪油制作的不稳定性，坚持不用防腐剂，通过控制甜度延长东美糕的保质期。优质的选材和纯手工保证了东美糕纯正的味道。

现在，东美糕可不只有葱油味，它既有绿豆味、芝麻味，还有花生香，清香怡人，美不可言。徐源裕还更换了包装，研发了几种适合做伴手礼的包装，小小的东美糕走进了机场、万仟堂等各种高档场所。

徐源裕说，东美糕的制作技术难度不大，炸葱头和揉面是两个关键点，这两个步骤必须要人工来操作，一旦用机器代替，口味就变了。

◈ "东美糕"的做法 ◈

1. 切葱头。

买葱头、选葱头、剥葱头……这些工作都是由村里技术熟练的

老人们来做，村里有一位七十多岁的老人家专门负责切葱头，切成细小的颗粒，用筛子一筛，小的拿去炸，大的再切。徐源裕说，切葱头是有技巧的，不会的人切两下就泪流满面，可是那位老人家不会，大概是习惯了，两把菜刀轮番飞舞，速度很快。

徐源裕说，这位老人在爷爷奶奶开店的时候就在帮忙切葱头了；工人们剥多少，她就切多少，剥好的葱头是不能过夜的，不然会变质；切好的葱头要马上拿去炸，也不能隔夜。所以，剥、切、炸葱头一天内要完成。

2. 炸葱头。

锅里加油，切成颗粒的小葱头倒入锅中，一边搅拌一边炸。徐源裕说，这一步可以说是制作美味东美糕的关键，葱头要炸得酥脆，咬一口做好的东美糕，葱头也要能入口即化。这也是徐家东美糕保持美味的秘诀之一，别家就因为炸不好葱头，导致做出来的东美糕不好吃。

炸葱头这一步中，油也至关重要。徐源裕把原来的猪油改成了大豆油，既健康，稳定性也好。炸好后的葱头迅速泼上冷油使之冷却，半个小时之后就可以进行下一步了。

3. 炒面粉。

面粉倒入锅中翻炒，从面粉里出来的水蒸气慢悠悠地升腾，不断翻炒，直到感觉不到有水蒸气冒出，并能闻到一丝丝的焦味，面粉就算炒好了。如果要做绿豆味的东美糕，就要精选由当季绿豆研磨成的绿豆粉，将绿豆粉翻炒后过筛，然后再进行翻炒，反复三遍以上。炒熟后贮藏于大缸之内，放置阴凉干燥处，几经翻缸，贮存三四十天后备用。

4. 搓揉。

面粉、香酥红葱、白糖等原料都备齐后，按比例将这些原料慢慢搅拌混合，搓揉均匀，制作成糕粉。徐源裕说，做东美糕的大多步骤由女性操作，但这一步要使大力气，所以往往由男性来做。混合好的糕粉要不断搓揉，直到糕粉像晶体一样会发光。这是需要耐心的活，

几十斤的糕粉，要搓揉半个小时以上。这也是需要凭经验的活，什么时候好、还要搓揉多久，全凭做糕的经验。徐源裕说，这一步不能用机器来代替，机器在搓揉时会把葱头的汤汁甩掉，而这汤汁正是东美糕甜而不腻的缘由。

5.印糕。

将糕粉填充到花梨木印模内，再按平压实，上、下、中翻身敲出，即成东美糕。

6.包装。

长长的桌板上堆放着制好的糕点，工人正埋头打包一块块糕点。徐源裕说，东美糕十分松软，打包只能靠手工，虽然尝试过用机械的流水作业，但一直没成功。以前，人们用来封住包装纸的材料是胶水，现在，徐源裕改成了麦芽糖，既环保又卫生。红红的包装纸里，是入口即化、清凉润喉的东美糕。

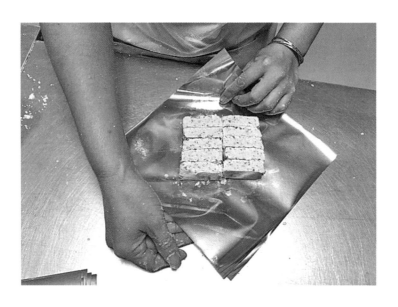

（本篇图片摄影：谢培育）

民间老手艺

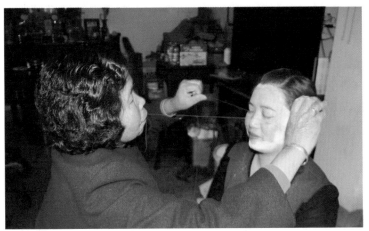

挽脸：
幸福里的痛

从前，闽南女人一生中
有两个重要时刻一定要挽脸。

在闽台两地，流传着一个闽南方言谜语："四目相看，四脚相撞；一个咬牙根，一个面皮痛；拔去多余，换个清秀。"谜底是——"挽脸"。

挽脸，闽台地区又称"绞面""贵面""开脸"，就是用纱线把脸上的汗毛连根拔起，令人神清气爽，顿觉精力充沛。这是一种古法美容，在闽台婚俗中有改头换面、祛除污秽、祈求吉利、带来福气等寓意。

在翔安新店某户农家的客厅里，七十岁的老阿嬷杨腰，正在给侄女洪丽真挽脸。这不是杨腰第一次帮人挽脸，手指一开一合，一起一落，一张一缩，根本不用凑近细看，听红线带来的啪啪声响，就知道脸上的绒毛被连根拔出了；这也不是洪丽真第一次被挽脸，但红线所到之处，仍有阵阵痛意，尤其鼻下、嘴角之处，皮薄肉嫩，更是痛得

让她差点惊叫。

据说，从前闽南女人的一生，有两个重要时刻是一定要挽脸的。出嫁的当天，在男方来迎接的前一两个小时，新娘要在闺房里，坐等"福命"妇人来挽脸，"开脸者"必定是"好命福人"，就是村里子孙满堂、夫妇双全的中老年妇女。

妇女用门牙咬着纱线，两手稔熟地绕了几绕，还没来得及眨眨眼，一个活结就巧妙地打出来了。然后，双手各缠住线的一头，对着被挽脸人的脸部，开始正式挽脸。她左手虎口呈钳状叉开，拇指、食指、中指把纱线对折交叉处撑开，右手拈着另一头，把纱线张开的口子贴着被挽脸者脸部，三点协调地使力，来回拧着"8"形。纱线翻飞起伏、跌宕腾挪，时而交叉，时而闭合，时而拧动，轻柔处若蝴蝶翩飞，迅捷处恰似青龙摆尾……不亚于一场绝佳的手指舞。

两人之间，充满着最大的诚意。新娘把所有头发后拢，把脸都交给她，让她拔出所有污垢苦涩，换来光洁雪白，得到祝福。新娘的心中，除了脸毛起时带来的疼痛，更多的是一种复杂的情绪。要出嫁了，即将迎来新的人生，那些混杂在脸上的小细毛随线捋除，整张脸焕然一新；挽完脸，也意味着要与朝夕相处的娘家人告别，未来，她"转正"为大人，为人妻、为人母，即将成为一名相夫教子的小媳妇了。

新娘挽脸之后，要用一块红头巾盖上，不再出闺门，专心等待新郎的到来。

另一个重要时刻，是女人分娩完后出月子。一满月，就请人来挽脸，寓意脸如满月美好皎洁。

逢见菩萨之时，妇女也得挽脸，梳洗打扮一番，方能干干净净拜菩萨；葬礼归来之日，必先洗头洗澡加挽脸，把一切污秽全部驱除。挽脸，是洁净的象征。

不过现在挽脸这项技艺，只能在那些散落在农村里的老人们手中

找寻，只存在于中年妇女出嫁时的记忆里了。后辈之人，鲜有人愿意学，尽管它并不难学。

❖ 生就的技艺，一生的记忆 ❖

杨腰已不记得什么时候学会的挽脸，作为地道的翔安人，她觉得这好像就是生来就会的技艺。小时候，常常看着妈妈给别人挽脸，也没觉得是多么重要的事。等到自己被挽了脸，出了嫁，才发现这是一项多么重要的本领。夫家兄弟姐妹众多，丈夫是家中长子，小姑子们要出嫁，都得求助长嫂。

嫂子送给小姑子最好的祝福

一根红线，一块百花香粉，一把海蛎刀，半碗清水，她就用这样的方式，把七个小姑子送出门。小姑子脸上扑上白粉，通常是脸周一圈，仰脸等待嫂子出手。

这花粉，有讲究，得是漳州广丰石粉厂出品，粉红色的小盒包装，粉质相对粗糙。香粉能大量吸收皮肤表面的油脂，让汗毛略干燥些，挽脸时带来的疼痛感便大大减轻了。

海蛎刀上场，用来对付额头、鬓角处较粗的汗毛。食指尖与刀锋并齐，把汗毛夹在拇指与食指中间，粉絮飞扬之间汗毛起。

清水沾在红线上，捋一捋，右手从中间将其分成两向，再扭转几回，将红线交点贴于被挽者的脸上，右手唱，左手和，最艰巨的任务是鼻翼周围，凹凸不平，翻、滚、夹、拔、拉十八般武艺一起上，双手落，脸毛起，污垢除。

大概嫂子能给小姑子最好的祝福，就是给她一张肤如凝脂、红晕鲜亮的脸，伴她迎接新生活。

杨腰说，活了七十年，她已经不记得给多少人挽过脸。家族里女孩出阁，邻居小姑娘嫁人，都是她出手。要是逢上牛年、马年、龙年，

出嫁的人多，她三不五时就要出门帮人挽脸。

二十年的痛感记忆

　　四十二岁的洪丽真，是杨腰的侄女，既是新店人，又嫁在了新店。二十多年前出嫁的那天，她当然也是挽了脸的，在她的记忆里，那种痛感至今难忘。

　　这就是熟练与否的差别。手艺精准的人，力道合适，根本不用细看，红线一起一落，光听到啪啪啪细微的声响，就知道汗毛起了；不太熟练的，用力过猛，挽得人脸颊绯红，泪花闪闪，或者用力过轻，汗毛依旧。

　　洪丽真说，在她的印象里，当地几乎所有的女人出嫁那天都得挽脸。当然，有人庄重肃穆，有人走走过场，即使只是刮刮眉毛，程序也是少不了的。在过去，这是闽南女人离不开的一项手艺。

理发店代替了"好命福人"

　　出嫁要挽脸，出月子要挽脸，"拜拜"要挽脸，参加丧事之后回家，也一定要挽脸。旧时，富贵人家的小媳妇每隔两三个月就要挽一次脸，一般人家的妇女传统节日前，喜欢聚集在一起，轮流挽脸。

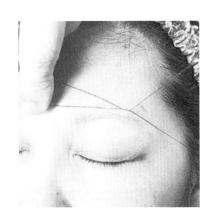

　　现在风俗依旧，只不过，这些挽脸的活儿大都交给理发店解决。不管男师傅女师傅，去时一定交代他：要刮脸！

　　理发师傅只把眉毛修一下，或者把嘴角上的"胡子"刮一下，名义上的"挽脸"就算完成了。挽脸由过去的"正儿八经"，变成了"心理安慰"。

观点：传统技艺想要获新生，
需融入现代生活

看到杨腰手指翻飞如此熟练，洪丽真也拿着红线把玩，门牙咬着线头，右手跟着绕了几圈，把红线放在大腿上做练习，几次过后，她哈哈大笑说："好像也不太难啊！"

杨腰说，其实，挽脸并不难，工具简单，操作也不复杂，看几次之后，练练手就会了。但是，没有人愿意学，她的后辈也不会。杨腰的女儿说，一个家族里，有一个长辈会就可以了。

旧时，闽南人结婚，挽脸完才能梳妆，才能洗鸡蛋水，然后将一条红头巾盖在头上，阻挡了外面的脏脏乱乱，以全新的姿态迎接新的人生。而当代人结婚，新娘的梳洗打扮往往由美容院包办，那些带着先辈祝福的仪式，也随之消失。老手艺阻挡不了的，还是用户的消失。用户消失了，技艺也就无法传承。

不过，在城市里，真的有年轻人学起了这门手艺，设立了工作坊，不分性别，也不用看日子，只要是想稍稍整理一下自己，换个好心情好兆头的，就可以来挽脸，也体验一下传统技艺带来的乐趣。挽脸能延缓汗毛再生，能令毛孔紧缩，减少皱纹产生，使肌肤更加柔嫩，可谓是一举多得。

厦门理工学院数字创意学院院长、教授，文化创意学科带头人郭肖华说，挽面的新生，不是给它一个窗口，让它展示出来，人们像看稀奇的老古董一样去看它，这是无法长久的；最好的办法，是让它自然而然地融入现代人的生活中。

现代人也需要洁面，在洁面的过程中，嵌入这样一个具有仪式感的步骤，并且它确实也是有用有效的，再辅以现代科技的美容方法，以这样新旧结合的模式，会更容易被当代人接受。

台湾美容技艺发展协会理事长萧丽华，从她祖母身上获得灵感，创立"蝶式挽面美容"法，她将传统口咬线的方式改为靠着双手的力道进行挽面，棉线在手指之间开合，宛如蝴蝶飞舞，因此称为"蝶式挽面"。她将传统美容与新式美容相结合的做法，获得了许多爱美女性的认同，走出了另外一条时尚美容的创业道路。

民俗学家张再勇曾在文章里说：尽管今天各种先进的美容技法层出不穷，但爱美的女人们更钟情于"挽脸"。在闽台城乡，只要有挽脸摊点，生意一定是蛮不错的，连老外都纷纷"以脸试挽"，赞叹之余，称之为"东方奇观"。

❖ 脸上的"红线舞" ❖

一根红线，一块百花香粉，一把海蛎刀，半碗清水，两张矮凳，两个人相对而坐，四目相向致意。挽脸的活儿就可以开干了。

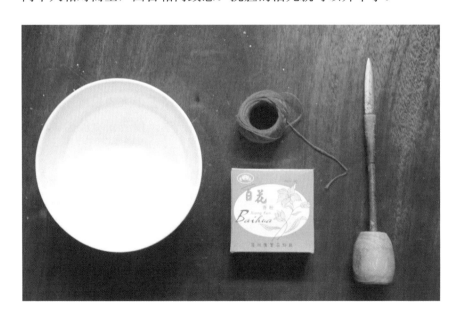

1. 在脸上打粉。

头发拢起来，发卡别住四散的零碎头发，一张脸就完完全全呈现出来了。这是人生头一回，老妇人仔细端详眼前这个人，哪里绒毛多了粉就扑往哪里，粉扑在脸上轻轻一点，落下一层的粉末，香气扑来；哪里不需要下太多功夫粉就少一点。新娘紧闭着眼，她不知道接下来有多痛，但她知道要与过去告别了。

2. 除去汗毛。

用海蛎刀或者类似的小刀片，按照发际线的轨迹，左手按压，右手出动。除去比较长的绒毛，动作要干脆利索，手法要精准。只有这样，才能减少被挽脸者的痛感。这一过程中，最好能与新娘聊天，分散其注意力。比如说一些吉祥话，一些注意事项，一些做人的道理等。挽脸通常由家族中的有福之人来做，而不是自己的母亲。通常这个时候，有福之人要代替新娘的母亲说一些语重心长的话。

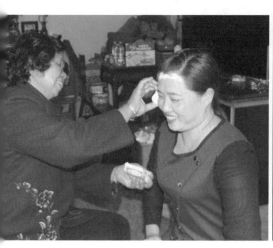

3. 正式挽脸。

红线虽是细细的，但韧劲足足的，不花一把劲儿是不那么容易扯断的。细细的红线要先沾一下清水，因为湿润的红线具有黏性，更能带出脸上的毛。右手唱，左手和，一绞一起，一张一弛，或紧或松，

或轻或重，红线在脸上绞来绞去、绞上绞下。有时，还得用拇指在重点部位反复摩擦，直至被挽脸者感觉有点火辣辣的，方能彻底清除这些顽固的"苦毛仔"。而随着挽脸人手的一拉一伸，受挽者除了忍受间或的疼痛，心中更有着复杂难言的情绪。

4. 净脸。

丝丝痛感过后，一把清水扑打在脸上，除去脸上白白的粉末，一张容光焕发的脸诞生了。这时候，就可以梳妆打扮了，比如洗鸡蛋水，即用鸡蛋熬的水擦身体，寓意圆圆满满，再上新娘妆，盖上红盖头，待到吉时到来，就是别人家的媳妇了。

（本篇图片摄影：谢培育）

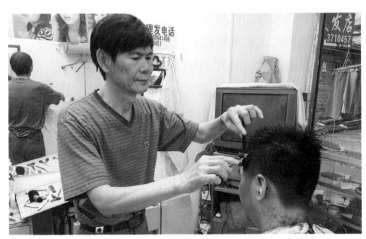

剃头：恋恋『三把刀』

古法剃头，
还包括修面、修眉、掏耳……

　　"九佬十八匠"是中国民间对靠手艺谋生的民间工匠的一个统称，是能工巧匠的俗称。"佬"是指成年男子，有人曾做过考证，"九佬"指的是阉猪、杀猪、骟牛、打墙、打榨、剃头、补锅、修脚、吹鼓这九个行当。

　　在翔安新店，有一个当了五十多年剃头匠的老人黄粪扫，而他的独门绝艺正是"九佬"之一的古法剃头。从十三岁开始掌刀，到现在六十五岁，他半辈子的人生都献给了客人的"三千烦恼丝"。黄粪扫说，让他引以为豪的，就是他一手熟练的刀法，修面、掏耳，让人欲罢不能。

　　他所说的刀法，现在的理发师们恐难拥有。黄粪扫说，那时候的理发匠，除一般理发师应备的剪修之技外，剃、掏、捏之功是万不可少的。老一辈讲，要学剃头，须学徒三年，其实很多工夫都花在剃、

掏、捏的练习揣摩上。"虽为毫末技艺，却是顶上功夫"，容不得虚与委蛇。

当然，和大多数街头挑担的理发匠不同，从小时候开始，他家就以开理发店为业，先是由大队筹建挣工分，之后是租房开理发店，再后来，从自家房屋辟出一间门面来，专门接待那些老主顾。

客人有的从同安跑来，有的从集美跑来，来之前给他打个电话，问他开不开门。黄粪扫说，现在，用他这种方法理发的，在新店已经找不到了。那些老主顾们，一辈子都在他这里理发，除了习惯他的理发技艺，更习惯坐在店里的那份感觉。那把老剃刀，是带领他们回到过去时光的工具。

洗头、围脖、修剪、修面、修眉、掏耳……这些，在现在的理发店里，哪里还能寻到呢？做这些的时候，聊聊家常，问问最近在忙什么。黄粪扫说，这也是他六十多岁还开店的原因——人老了，需要活动活动筋骨，找熟人说说话。

当然，话语之间，手上功夫是不能落的。就比如这修面，在剃须之前，先得用胡刷蘸上皂沫在脸上细细抹过，右手悬腕执刀，拇指按住刀面，食指、中指勾住刀柄，无名指、小指顶住刀把，在刷刀布上顺着逆着刮两下，左手抚脸撑拨皮肤，剃刀便在客人脸上"扫荡"，就连眼皮上的细细绒毛也不放过，十分钟过后，定叫客人脸上再摸不到半根须茬。

五十二年的"顶上功夫"

这家理发店，招牌用两根绳子悬挂在门前，上面红底黄字写着——理发店，并印上了电话，还有一个剪刀和梳子相交叉的图案，最下面一行用小小的字写上了店主的名字——黄粪扫。

别看这毫不起眼的名字，在新店，在稍微上了年纪的人中无人不知无人不晓。因为很可能，他就摸过他们的头，剪过他们的烦恼

丝——黄粪扫有五十二年的"顶上功夫"，如今依然在理发第一线。

理发店里没人，门口放着一把椅子，靠墙处一排黄色木头柜子，堆满了各式理发用品，吹风筒、梳子、剪刀、定型啫喱、围布……还有一个观音菩萨石膏像及一束假的向日葵。柜子上方，一面近两米长的大镜子贴在墙上，镜子的上面，挂了一排的美女头像，她们都顶着各式各样的发型，有长头发、短头发，大都稍微烫过。在这一排美女头像的上方，则贴着四五张明星海报，最右边就是曾经的"少男杀手"——蔡依林。

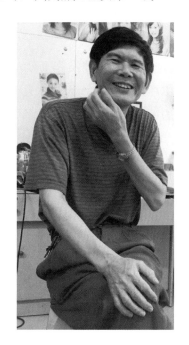

黄粪扫慢悠悠地从里屋出来，嘴里啃着苹果，慢悠悠地打着招呼。他声音细小，表情淡定，顶着一头细密的黑发，据说是他自己染的。

一家三代都是理发匠

过去，他被称为理发匠。黄粪扫说，他的爷爷、爸爸、叔叔、哥哥全部都是理发的，家里开了个理发店，他从小就在那里混。他说，由于爷爷、爸爸在他很小的时候就去世了，他的手艺是跟叔叔、大哥学的。

看得多了，自然就会了。但还是要学的，比如从给客人洗头开始，那时候，连肥皂粉都没有，只能用碱粉，虽然伤发质，但客人不挑剔，也没得挑，因为物资匮乏，肥皂都限额，哪家理发店都一样。半年后，某次叔叔摔断腿，他替岗，没想到这一替就没下来。

他在店里试着给客人剪，客人坐在椅子上，他还得在脚下垫块木头才能够得上客人的头。客人也不挑，慢慢地，客人们发现，这个小

伙子比大他十几岁的大哥理得还细心还好，于是，专门来找他理头发的人越来越多了。黄粪扫说，他学什么都快，做事也细，这大概是客人喜欢他的原因。

那时候，理发算工分，一个数字可以看出他被当"全劳力"使——生产大队给他一天算八九个工分，这是许多妇女和大部分男人一天拿的工分。

全镇第一个会烫头发的理发匠

早期没有电视，人们所能接触到的潮流，就是大街上依稀出现的各种另类。黄粪扫说，过去的人对发型的重视程度，丝毫不在现代人之下。

二十世纪八十年代初，街上出现了烫发的人，这被黄粪扫捕捉到了。他觉得，自己得会，于是跑到同安，到某个熟识的理发师傅那里学艺。黄粪扫说，就看了一会儿，对方教了他怎么配药水，他就回来自己琢磨了。

光有配方还不行，得试验，先是用客人留下的长头发试验。黄粪扫说，那时候烫发，用的是细铁丝，越细越好，铁丝紧贴着头皮，烫发者被扎得生疼，但是为了美，也忍了。上完药水，要用滚烫的毛巾敷在头发上，确实是滚烫，因为好多客人被烫得哇哇叫，而且，一敷就得一个小时。

他是全新店第一个会烫头发的理发匠，有许多赶时髦的人们往店里涌。但是黄粪扫说，他是慢工出细活，再多的人，也要细细做，烫个头发，至少得两个小时。

他自己也烫过两次发，卷卷的头发顶在他安静的头上，像是块活招牌。

儿女们的头发，全部都是黄粪扫理。儿子黄金龙说，长到三十几岁，唯一一次在外理发，还是读大学时某次因为来不及回来，但是那次的发型，让他怎么看怎么不舒服。"一坐下来就感觉不对"，黄金龙

说，这大概就是习惯吧。

没有修面、掏耳、捶背等，就是最简单的理发至少也得半小时。黄金龙说，在他心里，老爸理出来的是成品，而外面大多数人理的都是半成品，仔细一看，总有些坑坑洼洼的地方。

黄粪扫追赶潮流，孩子们功不可没。黄金龙每次和姐姐们在外面看到好看的发型，就回来跟老爸讲，只要讲个大概，老爸就能理个八九不离十。

发型演变的见证者

黄粪扫就像发型演变的见证者。他说，以男人的发型为例，五六十年代，流行中分，也有少量偏分，后脑勺的头发推短，像"汉奸头"却又比"汉奸头"更美观；到了七八十年代，后面的头发不用往上推了，男人们更喜欢留长，或者干脆剪短，比板寸长一点的"游泳头"就是那时候流行起来的。

到了后来，男人们也开始烫头发了，不过不是很卷，上了年纪的人开始把白头发染黑。而女人们，最开始头顶得留一撮，往后用夹子夹住，后面就是齐整的齐耳短发；之后，短发也不用"一刀切"般的齐整了，开始流行碎发；再后来，烫发染发就出现了。

◆ 老剃刀也有用武之时 ◆

黄粪扫的理发工具，好多都没有变。他从盒子里掏出几把剪刀，把手用胶皮缠绕，剪刀口都能看到锈斑。他说，那把刀，至少有四五十年了，至今还在用。还有那三把刮刀，三十年以上了，黄色的手柄都脱了色，但刀口仍然锋利。那把剃刀，刀口沾满了细碎的头发，没电的时候，要修得更理想的时候，他就把它拿出来。还有那把耳刀，曾是让客人非常舒爽的工具，也跟了他好几十年。只不过现在，他轻易不给客人掏耳朵了，除非老主顾主动要求。

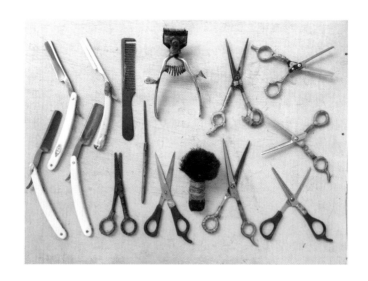

在他的店里，看不到现代的仪器，比如蒸汽仪、烫发机等等。还是老东西用得顺手，像那卷发棍，一指长的小竹棍，就是他八九十年代用来卷发的。有的大有的小，仍然堆放在一个工具箱里。他说，即使是现在，他仍然用这个为客人卷发。

这五十多年，他带了好几十个徒弟。有外省的，也有省内的，甚至有在集美杏林开理发店的年轻人，现在还隔三岔五地找他来学。学的是什么呢？不是来学染发、烫发，而是学最简单的理发，慢工出细活。

三代人的理发手艺，到黄粪扫可能就要终止了。黄粪扫说，他的儿女都没有兴趣再学，他们都大学毕业，都有不错的工作，在这理发店遍地的年代，这门手艺会不会失传，已经不重要了。不过他说，他大姐的儿子，是除他之外，家族里唯一还在开理发店的；佢儿的手艺，就出师于他，这也算是一种传承吧。

恋恋"三把刀"

1. 剃刀。

一把剃刀，加上一把梳子，黄粪扫就开始干活了。左手用细梳子

把客人的头发挑起，右手拿剃刀，对准梳子上面的头发，一张一合慢慢剪。黄粪扫说，这剃刀不用电，能够动起来完全靠手的力量，捏紧的时候，剃刀就抖动。技术不好的人，或者初学者，很可能就把头发剪得坑坑洼洼。

五十多年过去了，即使现在买了电动剃刀，他偶尔还是习惯用这把跟了他几十年的手动剃刀。他说，别看它老旧，修细微的地方还是它好使。

2. 刮刀。

一把刮刀，用的地方就多了。比如剃光头、修面、修眉毛，一把刮刀上下纷飞，客人却感觉不到丝毫的疼痛，只觉得脸上微痒，很是舒服。黄粪扫说，这是他的拿手好戏，现在还有许多老主顾专程从同安、集美来，就是忘不了这种感觉。

右手拿刀，左手食指与大拇指分开，轻按头皮和太阳穴。刮到哪边，头就往另一边稍稍倾斜。黄粪扫说，刚开始时，他还会看着客人的脸做，后来熟了，根本不用看，只管手指动，锋利的刀片在客人脸上游走，丝毫没有问题。舒服到什么程度？黄粪扫说，很多客人在修面时都会睡着。

3. 耳刀。

这把耳刀，跟了他几十年，把柄有点磨破，刀片因为用得久，已经不太锋利。黄粪扫掏耳朵的技艺也是一绝：左手把客人耳朵撑开，右手用耳刀在客人耳内旋转。"这完全凭的是感觉，多长多深才最舒服，说不出来。"像修面一样，他也能闭着眼睛掏。这往往把客人吓一大跳，可是他说，没事没事啊，就像走路一样，走得多了，熟悉了。

黄粪扫说，现在的理发店，给客人掏耳朵都是用棉签，又软又吸水；用耳刀，能把耳内的毛刮出来，耳刀越锋利，感觉越舒服。

剃头行当讲究多

剃头行当很讲究礼节，当出家人来剃头，不能说"剃头"或"推

头"，要说"请师傅下山落发"。剃头时也与给一般身份的人剃头不同，如要遵守"前僧后道"的规矩，即给僧人剃头要从前到后一次剃通，俗称"开天门"；给道士剃头则是从后向前一次剃通。

剃头行当行话很多，把剃短头、光头称作"打老沫"，剃长发称作"捞草"，刮脸称作"勾盘儿"，刮胡子称作"打辣子"。剃头行业讲究职业道德，剃头匠不能喝酒，不能吃葱、蒜等带刺激气味的食物。民间忌讳正月剃头，有"正月不剃头，剃头死舅舅"的俗谚。所以每逢正月，是剃头行当最惨淡的日子，一般都要等到农历二月初二龙抬头之日才剃头，取抬头兴旺之吉利。

（本篇图片摄影：谢培育）

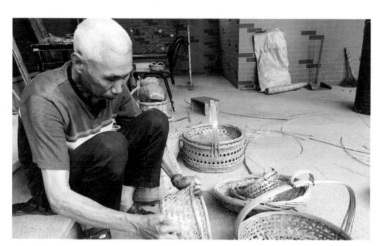

竹编：『绕指柔』的艺术

一双手，一把篾条，
用线条创造出立体的竹编用具。

"妹仔欤，来烤火哦！"寒冷的冬天里，奶奶一声轻轻的呼唤，旁边搓着通红小手的孙女，就屁颠屁颠地跟上去，撩开奶奶袖子遮着的"灰笼"，双手架在上面，一股热气从手掌心蹿上来……

灰笼，一个竹编的笼子，里面可放一个小瓦钵，装上烧过的炭灰，可烤手，可烤脚，可烤湿透了的袜子，可烤尿湿的婴儿衣裤……这是过去许多人的竹制"取暖器"。这样的暖意，大概留在了许多人关于儿时的记忆里。

更多的人，对"背篓"念念不忘。背篓里垫块软软的花布，小朋友就坐在里面，在大人们的背上摇摇晃晃，跟着一起赶集，一起出农活……竹编的背篓，不仅工艺最为复杂，也是竹编种类中难得的婴幼儿用具。

在闽南，也有许多种类的竹编器皿，它们也填充着闽南人的儿时

记忆,比如鱼篓,肚大口圆的一定是用来装"土龙"、螃蟹的,即使不盖上盖子,它们也跑不出去;肚小口扁的就是用来装鱼的,口上塞两把草,鱼儿就在鱼篓里跳来跳去。

竹子是个神奇的东西,干脆利落,富有弹性和韧性,而且能编易织,坚固耐用。于是,从古至今,竹子都是编制器皿的主要材料之一。

在翔安的一处农家里,六十六岁的陈延阳编了大半辈子的竹编,双手长满老茧,庭院的角落,就是他的"工作室":两口大缸,一把篾刀,还有一个被砍得坑坑洼洼的木头墩子。一双手,一把篾条,加上专注和毅力,像魔术师一样,创造了各式各样淳朴又有生命力的竹编用具。

❖ 大多数竹编已"解甲归田" ❖

夕阳的余晖斜洒进院子,陈延阳蹲在院子的一角,戴着老花眼镜,两只手不停地忙碌,细细的篾条在手中缠绕,一会儿进,一会儿出,全神贯注,旁人要跟他说话,得喊上好几声,他才勉强回过神。

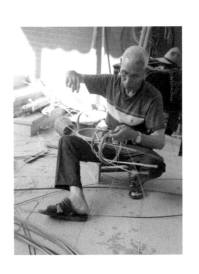

陈延阳要编个牛嘴笼,这是他编过的所有竹编中最为简单的一种。在他六十六年的人生岁月中,有五十年是在和竹编打交道。

继承父业　用竹编养家

作为家里六个兄弟姐妹中的老大,陈延阳在读完初一上半学期后,就主动退了学。那时候家里已经欠了钱,父亲在生产队做竹编,但家中的生活仍然难以为继。

陈延阳白天做工，晚上跟着父亲学编竹编。最开始的时候，篾条都是父亲劈好的，他只负责编。编得最多的，就是那时候用得最多的盐簸箕。

村里有盐田，晒盐的工人每天都把盐收起来堆成一堆。那些晒成颗粒的盐巴，被装进盐簸箕里，水分漏出来，细小的粉尘也漏出来，只剩下盐巴。一提盐簸箕的后斗，哗啦啦，盐就倒进了盐堆。

陈延阳说，他们村编的盐簸箕与别的村都不同，是平底的，不藏东西，还超耐用。这成了他们村竹编的标志，许多隔壁村的人慕名而来，采购大批盐簸箕。

学起来，当然不易。以至于现在，编篾条之前，他还要备一个指甲刀在身边，随时拔出指甲缝、手掌间那些细细的竹签。有时候编完，陈延阳满手都是细竹签。

做竹编也需要极具耐心。一坐就是一整个晚上，不能出去玩，也不能休息。不过陈延阳说，作为家里的老大，替家里分担，这是责任。他的弟弟妹妹们，再没有一个学竹编的了。

那时，能装三百斤盐的盐簸箕，可以卖到四五块。但是做一个也很费工，要花上七个小时，才能做出两个，合成一挑来。

竹编见证生活的变迁

编得多了，花样就多了。不过大部分是农具，比如蚝苔，闽南沿海人家专门用来采生蚝的大篮子；吊篮，过去没有冰箱，就把没吃完的饭菜，吊在屋顶上；还有鱼篓、大小不一的簸箕等。

创作的高峰期，大概是在二十世纪八九十年代。陈延阳说，也是在此期间他的手艺得到飞速锻炼，几十年前的农村，生活中有许多要用到竹编的地方。比如"拜拜"的时候要用到的放祭品的篮子，每家都得有一个；到沿海滩涂上挖海蛏，得用蛏苔来装，把蛏苔放水里淘一淘，泥沙就被水冲走了；而蚝苔更是有妙用，把长满海蛎的长条石放进蚝苔中，用刮刀一刮，海蛎尽落蚝苔中。陈延阳说，这些装海鲜

的工具，要求篾条粗，能漏水。

其实，集体下放后，陈延阳当过几年的晒盐工，眼看着盐队越来越少，用得到盐簸箕的地方也越来越少，直到最后再没人用了。现在，他把盐簸箕做小了，用来挑沙、装胡萝卜，还是能使上力气的好用农具。

需求量不断增大的蚝篓、蛏篓，又让他见证了村中养殖业的兴起。陈延阳说，大概在二十世纪八十年代中期，从晋江来了几个人，在海边养了海蛏。这之后，在大嶝岛的海边、滩涂上通通种上了海蛏，那个时候，一对蛏篓要卖到十五六元。

曾经做竹编的人，都去做泥水工了

在陈延阳的家里，竹编的东西随处可见，电视柜上摆着两个小鱼篓，展示柜上也有几个精美的鱼篓，形状不同，大小各异。

现在，陈延阳偶尔还要出手编竹编，给邻居编个鱼篓之类的。但是，实际拿来用的已不多，大多数是有这种生活经历的朋友，托他编一个，摆在家里，作为对过去生活方式的怀念。

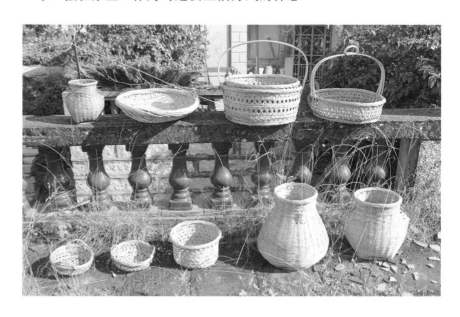

陈延阳说，编竹编的五十年间，他学的时候，村里有六七个人会编竹编，前两年，八十六岁的叔叔还"战斗"在编竹编的第一线，还能从新店扛着篾条走回村里；现在已经八十八岁高龄的叔叔颐养天年，而他则成为村里"最年轻"的竹编师傅。

"以前村里有个四十多岁的人会竹编，编一些大型的竹编也还不错，不过早就不干了，因为挣不到钱！"陈延阳说，在他刚学竹编的时候，一个泥水工的工钱是一天两块到两块五，他一个晚上就比别人干一天挣的都多；现在，速度再快一天也只能编两个，挣不到90块，而泥水工的工钱已经涨到两三百一天了。"所以那家人全部都去当了泥水工！"陈延阳说。

几十年的竹凉席补补还能用

在陈延阳小院里的一角，立着一捆缺了边角的凉席。陈延阳说，这床竹凉席，好几十年了，是隔壁一个七十多岁的老阿嬷送过来的，她想叫他补一补，继续用。

这凉席，篾条有手指宽，大半呈棕黑色，边角上又呈灰白色。陈延阳说，这凉席不是第一次补了，老人家舍不得扔掉，可能是她的陪嫁品，睡了一辈子，油和汗都粘在了上面，光光滑滑，更凉爽。

就像要把人生的故事讲完整，凉席虽断了边角，也要认真修补。陈延阳说，补的篾条要自己劈，自己修，把新的篾条插进去，接缝处塞在篾条的中间，用心用力之后，又跟新的一样了。

其实，在过去，修篾席曾是一个老行当。许多地方，每到夏天总能听到篾匠师傅在街头巷尾吆喝生意，而现在，能见到修篾席的已成了稀罕事。

陈延阳自己结婚时的老凉席，还摆在他的卧室里。竹席下垫两条板凳，上面摆满了各种家用物品。摸一摸，还是光滑如初。这些老物件，一旦沾上了感情，就变成了家人。

❖ 三十分钟，一个"牛嘴笼"诞生了 ❖

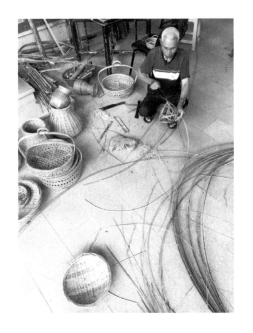

连陈延阳也说不清，到底从什么时候开始，竹编从农具中脱离，成了人们心中的工艺品。在他家的角落里，处处记录着他对自己手艺的自信。女儿的家里，也有他编的各种竹编器皿，有的"拜拜"时用，有的用来装菜，还有的直接上了茶儿，成了果盘。他研究竹编的各种编织方法，比如篾条的排列是三角形还是六边形，是疏还是密。每一种方法编出来，都是不同的花样。

唯一的材料，是篾条，唯一的工具，是十根手指。篾条在指尖飞舞，变幻成了疏密相间的各种器皿，陪伴着人们的生活。

竹编工艺大体可分为起底、编织、锁口三道工序。在编织过程中，以经纬编织法为主。在经纬编织的基础上，还可以穿插各种技法，如疏编、插、穿、削、锁、钉、扎、套等，使编出的图案花色变化多样。需要配以其他色彩的竹编制品就用染色的竹片或竹丝互相插扭，形成各种色彩对比强烈、鲜艳明快的花纹。

牛嘴笼，用竹篾、荆条编织成的网状物，大小以能罩住牛嘴为宜，这是人们在劳动实践过程中防备牛、驴"违法犯纪"的设备。春季或夏季，万物葱郁，田里长着鲜嫩的大豆、玉米。小麦刚刚收割好就要栽插水稻，就必须套上老牛耕地、耙地。牛是抵抗不了那翠绿、鲜嫩的诱惑的。为了防止牛偷嘴，聪慧的庄稼人发明了牛嘴笼。编织牛嘴

笼，也成了陈延阳做得最快的活儿之一。今天，我们就通过这个小玩意，简单了解一下竹编的步骤。

1. 选竹。

选隔年青、竹节长、无杂乱斑纹的竹子最好。竹子不宜太老，老则过硬，也不宜太嫩，过嫩的话，水分蒸发后成品会缩小，竹篾会变脆。选用的竹子要老嫩适中，有经验的人才能轻易分辨。陈延阳说，翔安不产竹，竹子都是从龙岩等地运过来的，有的甚至被劈成了篾条，只管拖回来，泡在水缸里备用。

2. 破竹。

当然，作为资深的竹编师傅，破竹是一定要会的。比如，补竹席的赤竹，就得自己破。一把大刀，瞄准近两米长的赤竹，用力砍向其中一头的横截面，大刀卡在竹缝间，再用一根圆滚滚的竹桶，用力敲打大刀的左右两边，初学时不宜用力过猛，否则会破得不均匀，熟练的话，敲几下，"嘣嚓"几声，就能感受什么是势如破竹！竹子破开之后的边缘很锋利，需要用刀来回刮一下，这样在编织的过程中才不易伤手。

3. 破篾。

破篾是篾匠的绝技。比如，一根青竹，先要剖成竹片，再将竹皮竹心剖开，竹皮部分剖成青篾片，青篾最适合编织细密精致的篾器。一般竹子能削成四片或八片，削成八片的篾更细、质地也更好。篾一定要劈得粗细、厚薄一致，还可以剖得像纸片一样轻薄，这些全凭手指的感觉和个人经验。

4. 泡篾。

有的做法是直接将篾条放入水缸中，浸泡两天两夜，让篾条变软变得有弹性；还有的做法是将竹丝放锅里煮开后，用稀盐酸浸泡，再用清水洗净晾干。这时竹子的柔韧性得到大大提高，适于加工。在陈延阳的庭院里，有两口黑色的大缸，全部泡满了篾条。陈延阳说，泡好的篾条捞起来就赶紧做，没做完的，再放进去继续泡。若篾条变干

变硬，就容易碎，编不了了。

5. 修篾。

一把篾刀，一根篾条，篾条的底端，用小木片夹住，另一头，把竹节削掉，将篾条锋利的边缘刮掉，这样做好的篾条，就可以直接使用了。

6. 打箍。

一根3.6米长的细篾条，捏住其中一头，弯成一个圆圈，篾条剩余的部分，就穿在这个圆圈中直到篾条用完。圆圈的大小，就是牛嘴笼开口处的大小；另拿一根同样长度的篾条，用同样的方法，再打一个小一点的箍，这就是牛嘴笼的底部。陈延阳用力地弯着篾条，尽管篾条已泡软，但仍得小心篾条的边角，一个不慎，手指被划破一道口，也是常有的事。

7. 摆底。

陈延阳随手拿了五根细细的篾条，一米多长，三下五除二就摆成了一个菱形，互相卡住，这叫盘底子。在陈延阳的心中，大概打好了各种草稿，底子该怎样摆，大的箍应该套到哪里，篾条该怎么个走法，

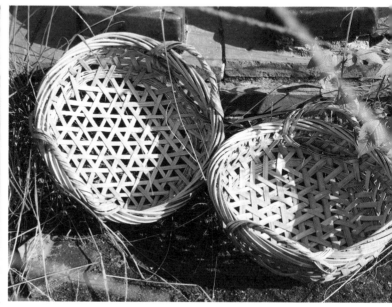

他都一清二楚。

8. 编织。

一根篾条，在陈延阳手中穿来穿去，弯来弯去，扭来扭去，就有了不同形状，底部的缝隙小，越靠近口的地方，缝隙就越大。陈延阳蹲在地上，全神贯注，十多分钟后，他突然站起来，把牛嘴笼往地上一扔，带着欢快的笑意说："好啦！"不过陈延阳说，真正结实的牛嘴笼，还得上一根同样长度的篾条，让每一个弯曲的部分都重叠四次，这样套在牛嘴上才牢固。整个编织过程大概用时三十分钟。

9. 上清油。

其实，编织好的农具是不用上清油的，如果要把它当作工艺品，就得涂抹一层清油。涂清油不仅有防虫的作用，而且使竹编看起来清亮美观。陈延阳说，如果不上清油的话，一碰上回南天，竹编就会发霉，容易烂。当然，要是泡一泡海水，用上个百年，也不会坏掉。

（本篇图片摄影：谢培育）

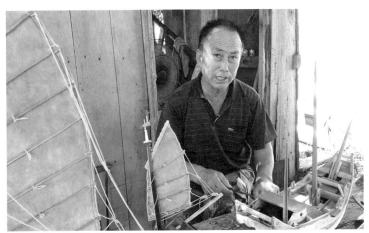

做船：
部件里有十二生肖

每艘船都是独一无二的，
工匠哪敢称师傅。

　　"以前呢，哪有电锯，用这个拉，用绳子拉着钻子不断旋转，大孔小孔都这么打！"陈龙川从石头房子里找出一个工具来，像钻木取火一样，不断演示给旁人看。

　　"没有颜料，找树皮熬的，熬成糊糊状，把白布放进去染色。"陈龙川指着帆船上橘黄色的帆布说。他还找出一根大针和麻线，试着在白布上穿针引线。

　　"船上得有十二生肖，这是龙骨，这是风鸡、虎头、马面、兔厕、猪架子……少一个都不行，有讲究的！"陈龙川兴致勃勃地讲着，听的人一头雾水。

　　从大嶝岛往小嶝岛的客运码头旁，大榕树底下，售票口右后方的一间石头房子门口，六十六岁的陈龙川就坐在那里，造他的帆船小模型。早上来，晚上走，每天来报到。

他造的是帆船，福船的一种，是二十世纪大嶝渔民谋生的必备工具。有的时候，他是来专门展示给前来观瞻的市民看的；有的时候，他是来解释给记者们听的；更多的时候，他是来埋头做"手工"的，就像他十七岁刚学会造大船时那样，把每一步都刻在心里。

历史上的大嶝岛，四面环海。帆船，是大嶝岛民出行的必备工具。打鱼，是大嶝人的求生手段。大嶝人的生活，反正就是与船分不开。陈龙川所做的工作，就是为大嶝人造更坚固、更美观、更快速的大帆船——福船。他造了五十年的船，前三十年在造大船，后二十年在做模型。现在，大家都"洗脚上岸"了。"千帆竞渡，百舸争流"的日子不再，他也舍不得手上的绝活，希望用船模为今天的人再现那些与浪搏击的日子，用一块块拼接起来的木头藏住远航的梦想。

那一段与海共舞的日子

阳光斜刺，腥味儿的海风吹拂。在大嶝客运码头旁的一间石头房子里，陈龙川坐在一把自己制作的木头凳子上，"叮叮当当，叮叮当当……"埋头敲着木头。

木头散发着香味儿，破旧的老木头桌子散发着黝黑的暗光，坑坑洼洼的桌面上，有一艘刚成型的帆船模型，上好了油漆上好了色，像穿着盛装的女子。

石头房子的旁边，三五米的坎儿底下，胡乱地停放着几艘小船，横着，半歪着……像是陷在淤泥里，被太阳晒干了，都毫无生气。陈龙川站起来，指着这一片田地说："啊呀，这里以前都是海，那后面，不到五十米的地方，是个造船厂，每天都可热闹了呢。我父亲就在那里干活，我每天都跟着他跑来跑去！"

"祖传秘方"学造船

陈龙川的父亲陈德记，二十世纪五六十年代在大嶝是个名人，因

为拥有"祖传秘方",还因为参加过于二十世纪六十年代开办的福建省帆船建造培训班,造船技术堪称"大嶝第一"。

"祖传秘方"来自陈龙川的爷爷。陈龙川说,爷爷从江西人手里学来了造船技术,教给了他的儿子们,父亲那辈兄弟共四人,只有父亲跟二伯从事了与船相关的行业;到后来,只剩下父亲一个人在造大船了。

一同传下来的,还有祖训。陈龙川说,爷爷告诉父亲,不能自称"师傅",手艺活应该活到老学到老,每一艘船都独一无二,哪敢当"师傅"?再后来,父亲又把这话告诉了陈龙川。

在陈龙川十三岁之前,他关于船的记忆,是父亲黝黑的皮肤,赤着的上半身,还有木工技术员这个职业带来的可观收入。

十三岁那年,陈龙川离开了学校,开始跟着父亲当学徒工,也赤着上身,穿个短裤,顶着烈日,往造船厂里跑。

"父亲对我很严格,当学徒时,什么事都要做。"陈龙川回忆,当时个头小小的他跟着大人们一起去拖船,抡斧拉锯,很是辛苦,但也练就了他的吃苦耐劳。

"这(造船)可是很吃香的,别人想学还学不到!"陈龙川说,还好是"家里有人",才有"近水楼台"的机会。当然,对于小孩子来说,"吃香"是个遥远的词,"苦"和"累"是每天最真切的感受。"不想干也要干啊!"他又补充说,"不干没饭吃,回家老妈要骂人。"

学徒三年练出真本事

父亲干啥他干啥,父亲叫他干啥他干啥。陈龙川说,从此,他开始学习造船的各个步骤,一学三年,当学徒的三年间,他一分钱收入都没有。

令陈龙川自豪的是,在当学徒期间,他和父亲建造过载重四十五吨、长近三十米的帆船。在父子俩的改良下,这艘大嶝运输式帆船由于降低了桅杆,加宽了主帆,因此航速有所提升,备受赞誉。

三年后的第一次"单飞"，是跟生产队造一艘大船。十六岁的小伙子吃住都在船上，开始显露真本事。这第一艘船造得怎么样，陈龙川已经不太记得，不过他说，相比于自己的无畏，父亲倒显得提心吊胆又谨慎，清早跑去看，中午又去，晚上还去。"怕我不懂，乱来！"陈龙川说。

手艺学到手，陈龙川真真实实地感受到了造船带来的好处：即使是个新手，一天的工钱也有三元钱，比一般人挣的钱要多个三四倍，连工分也是人家的1.5倍。

这之后，陈龙川开始游走在闽南各地，琼头、丙州……哪里有活就去哪里，带上三四个师傅，一去就是两三个月。一艘大船从打龙骨到成型，吃住都在船上。"不能下船，下船就乱了！"陈龙川说，从太阳初升到夕阳落下，一天起码要干十个小时。

"他是师傅，我们是干活的！"旁边比他大三岁的蔡清权回忆，"他（陈龙川）就拿个石墨往木头上一弹，我们就得卖大力锯，一人拉一头，锯成他想要的样子！"蔡清权说，本来他也想去学学造船的，还真就是"想学也学不到"。

陈龙川反驳："弹也不是随便弹啊，木头什么幅度，弯度多少，都得在脑中计算好，差一点都不行！"

陈龙川记住了自家的祖训：活到老学到老，到老了也要学！陈龙川说，造船要听谁的呢？听"船老大"的。桅杆不行？船头有点翘起来了？"船老大"航行回来一反馈，就知道哪里要改进。

陈龙川奉行"什么事都自己干"。除了造船，还得缝帆，把白布用棉线一块一块地缝起来，找来树皮染色，再挂在桅杆上。陈龙川说，小时候学过裁缝，除了拿斧头，拿针线也没问题。

"洗脚上岸"做船模

1985年，大嶝造船厂关门，陈龙川"洗脚上岸"。其实在这之前，陈龙川已经开始由造船改为修船和帮人跑船，南来北往的福船，这里

破个洞那里漏点水，经由他的手，总是能"起死回生"。但是到后来，连修船的活儿也没有了。钢制船的到来，彻底让木质帆船退出了海洋，也让陈龙川倍感彷徨。

闻着海味儿长大的海边人，上了岸也离不开海。陈龙川说，特别是离不开那潮汐的声浪。每一天，他都跑到客运码头的小屋旁，去看看潮汐的情况。有时候是清晨六七点，有时候是凌晨两三点，醒了就来！

2000年，在一次机缘巧合下，陈龙川应邀为第四届世界同安联谊会的主办方建造一艘古帆船模型做开幕式展示。这是陈龙川头一回制作船模。他根据客户的需求，按比例缩小，用了半年的时间打造出一艘长约五米的帆船模型。当这艘帆船模型备受赞誉时，陈龙川又自信起来了。从此，陈龙川走上了建造古帆船模型之路。

2011年，有一个朋友到他家，看到他摆在家里的一艘帆船模型，十分喜爱，想要买走。陈龙川不卖，因为这是他的镇家之宝。陈龙川说，这是他十七岁时做的，当时刚刚出师，之所以做那艘船，是因为他担心未来某天其他会做船的师傅都过世了，技艺失传，当他碰到某道工序不会做且没地方问时，还可以有个原型拿来参考。

不过，这件事迫使陈龙川重出江湖。"我当时跟他说：那艘我就不卖给你了，我再做一艘给你吧。"他这才重新拿起工具。动工后，他手上的活至今就没停下，因为对方在看完他造的第一艘模型后，立马请求他再做两艘。

到现在为止，陈龙川做的帆船模型，到过河南，到过吉林，到过黑龙江，散发着木头味儿的闽南特有的福船，每一片木头，都讲述着大嶝人那一段与海共舞的故事。

◈ 大船交给海洋　船模纪念岁月 ◈

大船交给了海洋，船模来纪念岁月。陈龙川说，他还是在做船啊，只是船大船小的差别。

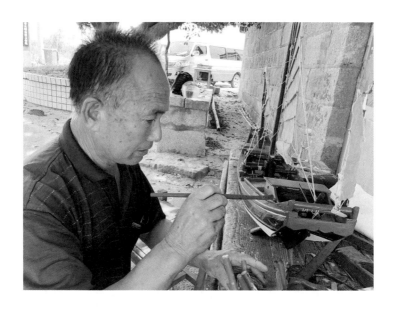

每一天，他都到客运码头的小屋来报到，打造一个又一个的小船模。村民们把摩托放在榕树底下，看着他敲敲打打，陪着他琢磨。陈龙川说，有时候，忙得都没时间搭话。因为，这不是个速成的活。陈龙川说，一艘船模要经过下料、拼装、抛光、上彩等数十道工序，仅零部件就有上百种，每个构件都要精细，才能严丝合缝。因此，他做船的速度很慢，一艘一米左右的船模通常要花费一个多月，且越小的船模越费时费力。有时，一个指甲盖大小的构件都要打磨半天。

陈龙川慢工出细活，每艘船模的桅杆、帆布都是可灵活摆动的，与大船的功能别无二致。

为了留住帆船模型古色古香的韵味，陈龙川制作船模的材料大多是从废弃的大船上取下来的。先把木头在海中浸泡半年，再自然晒干，就成了制作帆船模型的好材料。就连帆船上帆布的黄色，都是陈龙川用天然颜料在白麻布上染出来的，这样可以确保六七十年内不坏。

这些年，不断有来自马来西亚、新加坡等地的人慕名前来，请他制作船模，其中就有很多华侨想以此作为纪念品收藏起来，留住一份乡愁。

"他送了我一艘！"蔡清权嘿嘿笑，不过这艘船模现在在新加坡，被他儿子"搜"去了。

懂的人寥寥无几

"可惜，现在的年轻人没人愿意学这项手艺了，之前也有教过几个徒弟，有的学成后转行了，有的学到一半就跑了。"谈起这个话题，陈龙川万般无奈。其实，早年造帆船的技艺在大嶝并不罕见，但随着以电力为动力的挂机船普及以后，这种要借风力行驶的大帆船便逐渐退出了历史舞台。而如今，在大嶝岛上懂得造帆船的人，已经寥寥无几。

陈龙川介绍说，闽南古帆船上有十二生肖，除了"龙骨"外，还要在船头点"龙眼"，帆上有"风鸡"用来指示风的方向，船头做"虎头"，船舱甲板做"马面"，船舱卫生间做"兔厕"，帆架做"猪架子"，船头船尾处有和"兔耳"等形状相似的构件，此外还有"马鼻""狗头"等，船构件均以十二生肖命名，寄寓平安吉祥。因为对大海和船的敬畏，闽南地区的人在造船的重大节点，比如打龙骨、定眼睛、挂桅杆等，都得择吉日而行。

◆ 做船模的步骤 ◆

做一艘船模和造一艘真船的工序几乎是一样的，由于流程过于复杂，我们只能大概梳理出如下主要步骤，供读者参考。

1. 打龙骨。

对于陈龙川来说，造船的第一步就是打腹稿，船要做多大，比如5米、1.98米或是2.58米，就得在心中把原来30米的大船缩小缩小再缩小，每一根木头的长短都等比例缩小。然后，找来木头，找来斧头，三下五除二，砍成所要的长度和形状。陈龙川说，即使几十年过去，大船缩成了小船，他还是习惯用原来那把大斧头，即使砍细小的树枝，也不在话下。

造船最重要的一步就是打龙骨，它决定了一艘船的大小，也决定了一艘船的弧度，还决定了一艘船好不好看。陈龙川说，龙骨是弯的，但基本上是由整根柏木制作，柏木结实，不能有接头。中国的古船一

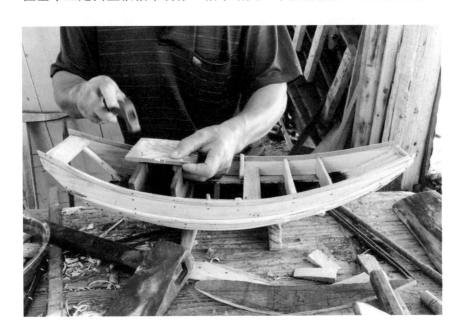

般分三段最合适，中间一段挑在浪尖，好像扁担一样，如果中间有个接头，那它就容易断。

2.组装。

船的结构是对称的。陈龙川说，龙骨在中间固定好，两边就用斜骨固定，按照先辈们传下来的十二生肖结构，提前做好各个部件，一个一个组装。实际上，帆船是按照龙骨对半分，做好一半，另一半得对称，船在海上才能平衡不倾斜。各个辅料都得提前锯好或者打理好，组合时再钉上去。"每一步都得按尺寸来，少了多了都不行。"陈龙川说。

至于各个组件要多长，间隔多大，木板得多宽，除了靠老师傅的经验，还得靠实际航行的检验。陈龙川说，比如，二十世纪修建了集杏海堤，高高耸立的桅杆过不去，陈龙川和父亲就琢磨出了可以"弯腰"的桅杆——插根活动木销，取下时，桅杆就倒下来了。之后再定允、定水底板，处理架板。

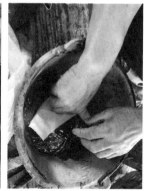

3.扎灰（打麻）。

轮廓初成的木船，木板与木板之间，还有细小的缝隙。这时候就得塞入麻绳，一条一条塞进去，扎紧，船是否漏水，就取决于师傅的打麻技术。陈龙川说，这一步最苦、最累，也最让他厌烦，一条船由三四个师傅专门塞缝，从头跟到尾，时间漫长。之后，抹上用桐油调和的石灰粉，这样才能保证木船不会漏水。"一条船大修六年，小修

三年，使用寿命可以到三十年！"陈龙川说。

4. 上油上色。

造木船还有一个关键步骤是上油。刷上桐油、油漆，需要三遍，一遍粗，一遍细，一遍补。再用清油喷一下，不仅是为了美观，也是防腐的主要方法。陈龙川做的木船，带着黑色、红色、绿色还有灰色。他说，祖先们就是用这几种颜色，约定俗成了。在以前没有油漆时，就用海蛎壳泡水，晒干后烧成灰，涂抹在船上，不但能防虫蛀，还能防腐。

5. 制帆。

古时的福船是木质帆船，有桅杆、有棉布。陈龙川说，他做得比较多的是三帆木船，桅杆上的帆，是自己一块一块裁剪后缝起来的。将缝好的白布浸入熬好的树皮汁里，染成橘黄色，大家都染成这种颜色，因为这种颜色在海上比较醒目。染好的帆再用竹竿串起来，高高挂起迎风飘扬。

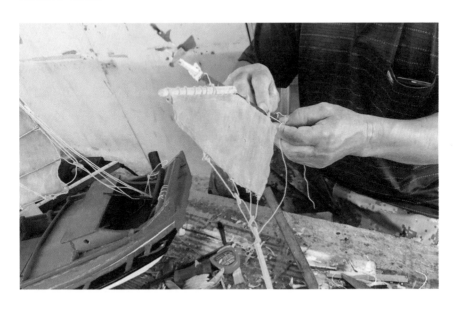

（本篇图片摄影：谢培育）

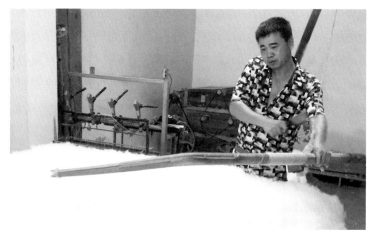

弹棉花：弹出一床温暖

弹棉花啊弹棉花，半斤棉弹成八两八哟，
旧棉花弹成了新棉花哟，弹好了棉被那个姑娘要出嫁。

还记得那种声音吗？"嘣嘣嘣嘣嘣嚓，嘣嘣嘣嘣嘣嚓……"几声低沉夹着一声清脆，如此反复，是黑夜的催眠曲，也是清晨最亲切的闹钟。

新圩人翁加田，左手持弓，右手持槌，眼盯弓弦，身子一起一落，尽管金盆洗手近十年，但是对于弹棉花的架势、动作依旧熟悉，依然宝刀未老！

弹棉花是他一生的职业，从父亲那继承而来，又传授给了儿子。这一个简单的动作，延绵了上百年。在这棉絮飞扬中，他经历着人生的许多情绪，也最直观地感受着别人的心情，当然，绝大多数是迎接喜事的喜悦。

旧时，弹一床新棉被，或者翻新一床旧棉被，大概是一年中迎接初冬的最初征兆，也是家里添丁的重要标志。比如，嫁女啦，婆媳妇啦，生小孩啦，逢了这样的喜事，就会请弹花匠到家"嘣嘣嘣嘣嘣

嚓……"地开"音乐会"。

好烟好酒好肉好话……家里能有的好的都奉上，希望弹花匠能尽职尽责，不怠一点工地认真弹出一床好棉花。这棉被里的温度蕴含着祝福，希望给盖的人更加长久的温暖。

弹花匠挑担入户，随着一声声弦响、一片片花飞，最后把一堆棉花压成一条整整齐齐的被褥，仿佛就是一种魔术，而这种魔术，对乡亲具有巨大的吸引力：晚饭过后，是一天中最悠闲的时候，哪家在弹棉花，乡亲就往哪里聚。老的、少的都盯着师傅仔仔细细地看，这种等待"魔术"的心情，就仿佛主人家迎接喜事一样，迫不及待。

但是，这是过去的光景。从二十世纪末起，弹棉花这个老手艺就已经慢慢地淡出了人们的视线。随着社会的发展进步，人们家里盖的已经不仅仅是老的棉絮棉胎，还有品种繁多、色彩斑斓的腈纶被、蚕丝被等。而且，弹花机的出现，也让弹棉花实现了规模化生产，棉弓、磨盘、弹花槌等弹棉花的器械开始淡出弹花匠的视线。

◆ 一把棉弓品人生 ◆

翁加田从里屋走出来，小心翼翼地取下墙头挂着的棉弓，浅笑着默默自语：不知道还会不会呢，好多年没动啦！

系上腰带，挂上竹制背杆，左手拿弓，右手拿槌，翁加田一气呵成。他拿着棉弓小心地靠近木板上的一堆棉花，接着果断迅速地提起："嘣嘣……"槌落弓上，清脆声起。伴随着他四十多年的弹棉花的声音，再次在他的棉花店里响起。

学会手艺吃不空

翁加田弹棉花已经弹了四十多年了。从他十九岁那年开始。

翁加田说，他的父亲也是弹花匠，父亲是浙江人，年轻时逃难到新圩，靠着一手弹棉花的手艺，在异乡求生。那时候，还是挑担下乡。

肩背一把木弓，手提一个木槌，头发上可能还粘着些棉絮，走街串巷吆喝："弹棉花喽……"这大约就是翁加田对弹花匠的记忆，也是他对父亲最初的印象。

小学毕业，在那个年代已属高文凭，找工作不难。但是翁加田说，老一辈认为，教儿子一门手艺，吃不空（胜千金）。于是，他跟着父亲学起弹棉花来。学的过程，就是跟着父亲挑担下乡。起初，是做点杂事，比如压线、磨线，后来，开始试着慢慢背弓弹棉花。翁加田说，学了两年，他觉得手艺已经相当不错，于是与父亲分道行动——父亲带着徒弟走一边，他带着徒弟走另一边。

刚学成就敢带徒弟？翁加田颇为自豪，他说，小十岁的弟弟的手艺也是他教的，教会后就扔给父亲带了。他觉得，父亲的传统手艺，仰仗旧时的好棉花，如果遇到差的棉花，技术就没他好了。这从一件事得到佐证：父亲一个同在新圩弹棉花的同乡，手艺和父亲差不多，把人家的棉被弹坏了，却要找他来补救。

下乡的日子最快乐

一入冬，来找父子俩弹棉花的人有很多。在翁加田的记忆里，走街串巷是很幸福的事。请他去的人，待他都很好，做好吃的，说好听的，富裕的人家，二十支一盒的海堤烟一给就是一盒。他觉得很受尊重，深切感受到这门手艺的荣光。

下乡去弹棉花，主人都是要管吃管住的。当然，不是好烟好酒好肉伺候着就是好。有时候遇到穷人家，熬一锅地瓜汤，他也照样喝。翁加田说，吃好吃坏无所谓，手艺人，不图这个，重要的是要把手艺做好，不能偷工减料，要让人信任，把名气做出去。

弹一床棉花，即使两个人也得要一整天。天不亮开始干活，到午夜还没收工。"檀木榔头，杉木梢；金鸡叫，雪花飘。"这是对弹花匠最真实的写照。"日子很快就过去了！"翁加田至今觉得，下乡的二十年，比他后来开店要快乐多了。

临到农历八月快入冬，弹棉花的日子就到来了。从第一家请他去开始，后来的每一家，都是提前去前一家现场预约。翁加田说，有时候在一个村要待十天半个月，一个村又一个村，甚至去到了南安、晋江、马巷等地，有时候一两个月才能回家一趟。

体会人生百味

弹棉花是力气活，却又是细致的手艺，棉被弹得好不好，一个重要标志就是棉花有没有被弹开。

十二斤棉花，两个人，一人一堆开始弹，弹的速度要快，力道要均匀。在木槌的击打下，棉弓上的弓弦激烈地抖动，棉絮一缕缕地被撕扯着，向四处飞溅，犹如一群群受惊的洁白小鸟，迅即飞起，又慢慢落下。棉弓指向哪里，哪里就是一阵喧腾，此起彼伏，弹着弹着，案板上就堆积起了厚厚一层松软的棉絮。

要把一堆棉花弹开，相互混合不扎堆，至少得三个小时，之后，两堆接起来，再弹，还要翻面再弹一遍。翁加田说，这一步至关重要，弄不好棉花就断掉了。之后，牵纱、定纱、磨纱……一气呵成，还会用彩色的线在棉被中拼接一个大大的双喜、几朵牡丹。

翁加田说，有的村民，娶老婆时找他弹棉被，讨媳妇、嫁女儿还是找他弹棉被。对方人生的每一个重大变化，他都有幸参与其中。

1980年，兄弟两人分家，翁加田决定，不再下乡弹棉花，改开店面。要弹棉花的人，到镇上来找他。那时生意真是不错，到二十世纪九十年代，人们逐渐富起来，一家几床地弹，他经常忙不过来。那熟悉的"嘣嘣嘣嘣嘣嚓、嘣嘣嘣嘣嘣嚓……"的声音，晚上十一二点刚落，凌晨三四点又起。翁加田说，听了一辈子弹棉花的声音，他从未觉得有半点烦躁，这声音，养活了他四个儿女，也让他体会到人生百味。

❖ 弹棉被的"冬天"也到了 ❖

四十四岁的翁水渠，早已接过老爸翁加田的棉弓，在家族的这家棉胎加工店里，当起了主力。但其实翁水渠走上弹棉花这条路，在翁加田看来是走错路了——儿子初中毕业就不好好读书，又不知道干啥，只好学弹棉花。他说，为了让儿子"走上正路"，他还专门为儿子办了一年休学，期望他有个更好的学历，好找份正式工作。但命运就是这么奇妙，翁水渠还是接过祖父、老爸的衣钵，开始与这白白的棉花打交道。

地上堆了几卷棉絮，翁水渠拿起一卷，在案板上缓慢铺开，横着一面，竖着一面，再叠加，直到八斤重的棉絮全部铺开来。之后，他要正式开始弹棉花了。

其实，相较于父亲来说，他已经省了很多力。比如，他借助了打棉机这个现代工具，把还没加工过的棉花，用机器打散了一遍。他还买了牵纱机，以前两个人一次可牵两根线，现在用机器一次可以牵三十六根了。但是，有的工序机器完成不了，如压纱得拿着板子往棉被上使劲压，还得人工缝合。翁水渠说，现在做一床被子，还得需要八小时以上。

仍然这样费时费力，但光景却大不如前。五年前，他明显感觉生意不好做了，有时候一天都没有一个人来找他做，人们都爱买便宜轻薄的其他料的被子。他说，弹棉被的冬天，到了。最难的时候，他甚至想过转行，因为弹棉被的收入，还不如把房子租出去的房租。但是人到中年，不干这个又能干什么？翁水渠说，待到儿子成人，他就不干了，也坚决不让儿子干。

翁家这门祖传的百年手艺，摇摇晃晃地向前走着，说不定什么时候，就断了档。

四步弹出好棉被

1. 弹棉花。

这是弹棉被的第一步，也是最关键的一步。翁加田说，做出来的棉被好不好，关键因素有两个，一个是棉花质量的好坏，另一个就是能否把棉花打开。这里的打开，意思是混合。用木槌敲击弓弦，以弓弦的振动拉动棉纤维，最终达到使棉花纤维重组的目的。弓弦忽上忽下忽左忽右，均匀地振动，使棉絮重新组合。

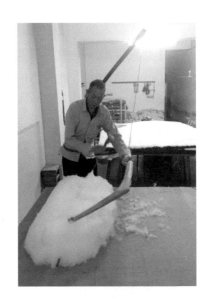

弹棉花要用到四个工具：棉弓，弹花槌，竹子做的背杆（用来吊起棉弓以减少手的施力），腰带（用来固定背杆）。系一腰带，后插一木棍，用绳系住，左手持弓，右手持槌。当弓弦埋入棉花，声音低沉，没有余音；弓弦浮出棉花，声音高亢，余音较长。翁加田说，这一步，需要耐力和力量，两个人干，需要三个小时，要是一个人，就要六个多小时了。

2. 压纱。

弹散的棉花，铺散开来，就像木板上铺了一层厚厚的白云。翁加田说，接下来就是压纱了，要在以前，是一人一头手握两根纱线，横着铺一遍，竖着铺一遍，斜着再来两遍。而线与线的间距，不能多也不能少。"一根火柴棍的长度，就是七条线的距离。"翁水渠说。

一面压四遍，压好了，再翻面压四遍，直到弹好的棉絮都包裹在棉线之中，不会随意跑出来，压纱的这一步，就算是完成了。

3. 定纱。

翁水渠拿出一个木质面罩，用力压在铺好纱线的棉被上，并不断

向前推进。这个面罩,是他们家中历史最悠久的弹棉花工具之一,至今已有四十多年。

翁水渠说,这面罩最讲究,得用水樟木做,其他材料一概不行。因为只有水樟木的表面才会有细细的小孔,压棉被的时候,棉絮中的空气才会被带出,纱线与棉絮才能融为一体,不会跑线。

定纱也是需要力道的。旧时,人们通常放一块大石头,或者干脆让小孩坐在面罩上,不断推进。棉被两面的每一个角落都要压到,而这个过程,需要两三个小时才能完成。

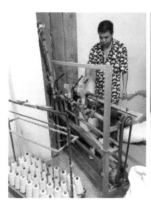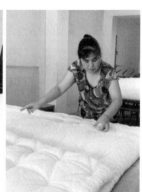

4.磨纱、缝线。

要使大力气的步骤过去了,磨纱这一步,由翁水渠的老婆来完成。这是她嫁过来后,家人教会她的。两个圆盘,在棉被上来回移动,让棉被变得光滑又结实。翁加田说,一床被子做得好不好,这时候就能看出来了:用手轻轻一摸,能感觉到像小水珠一样的颗粒感,就是好棉被。

最后一步是缝线,再做一些装饰,比如,缝一个双喜,用有色的棉花绘成牡丹花等等。一床棉被彻底完工。

翁水渠说,新棉被不需要晒,不然会膨胀;做得差的棉被,盖一个星期后,就能感觉到。

（本篇图片摄影:谢培育）

补锅：锅碗瓢盆交响曲

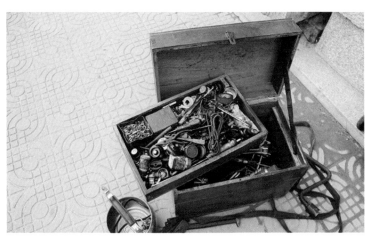

就是这些细碎的工具，
奏响了锅碗瓢盆交响曲。

"补锅补桶打钥匙……"挑担的匠人向着巷子里的人家边走边吆喝，手里的铁板发出"哐啷哐啷"的声响。听到这铁板声，这吆喝声，还有狗吠声，乡里乡亲就知道：补锅匠来啦！

呼啦啦寻声而来一大群人。拿盆的拿盆，端锅的端锅，都拼命想着家里哪个瓷器铁器又破了个洞开始漏水，甚至有什么都不拿的，专门来凑热闹。他们七嘴八舌地问个不停：这个大洞能补吗？裂了的能修吗？

不一会儿的工夫，补锅匠周围就围上了各家的老物品：铁锅、铝锅、尿壶、脸盆、水杯……物品的主人们也围在补锅匠的周围，盯着他手里的一锤一钉，看他怎么"变魔术"。

别看补锅匠围裙上脏兮兮，脸蛋儿黑乎乎，手上都是煤灰，但因为老百姓用得着这手艺，总有很多人对补锅匠充满了崇敬。人气旺，

那就不用说了，十里八乡谁人不识、哪个不晓？连瓷坛子破了也抱去让他想法修，家里的床断了只腿也让他出主意……

补锅匠的动作繁复，干活时，常常一只手既要拿这个又要拿那个，不停歇。在四川的民谚里，补锅匠演变成了"多动"的代表——"你是补锅匠投的胎吗？"

在中国人的厨房里，锅碗瓢盆四大件始终占据重要地位。相传从"黄帝作釜甑"，"始蒸谷为饭，烹谷为粥"（三国谯周《古史考》）起，人类便有了釜锅，与此同时，也便有了补锅匠，但真正出现修补铁锅的补锅匠，还是铁器出现以后的事，至今也有两千多年的历史了。

无论四大件如何演变，从铁锅到铝锅到无油烟不粘锅，无论做饭方式如何创新，烧柴烧煤到现在的电磁炉、煤气灶，"厨房总管"补锅匠都最清晰直接地见证了人们生活方式的变迁。最初，他们的担子里，一头是木制的手拉风箱，另一头是一个炉子、作燃料用的白煤、熔化生铁的坩埚、几块废铁锅片、砻糠灰和破搪瓷杯里装着的半杯石灰浆，还有一些零星的小工具如小榔头、铁钳子等。而现在，他们的担子里装着的变成了水龙头、高压锅圈、水壶里的电热棒……担子还是那个担子，可是内容已经完全不同。

在翔安大嶝，有一名来自安溪的补锅匠孙建来。他在大嶝挑担补锅近三十年，在大嶝几乎无人不晓无人不识。从几十年前的补锅，到现在的修煤气灶、水龙头、烧水壶……他一直是大嶝乡亲的"厨房总管"。

❖ 补锅匠的江湖人生 ❖

十五岁，安溪小伙孙建来就开始挑担走四方。挑什么担？补锅用的工具，炉子、煤炭、铁锤……走哪里？东山、福清、龙岩、晋江……孙建来说，村里人就两条出路——打铁和补锅，老父亲在农具厂里当

打铁匠，太辛苦，他干脆就去补锅了。走街串巷，他最后在大嶝安定了下来，一住就是三十年，成了大嶝的一部分。

手艺是"看来的" 刚开始补漏常漏

他没跟任何人学过这门手艺，用他的话说是"看看就会啦"。但是，刚开始补锅时，还是露了怯——常常是费尽辛苦补个锅，还是漏啊！他干脆糊一把稀泥巴，堵上这漏洞。偶尔遇上实在不会补的，稀泥巴就直接上了，然后告诉对方：不要洗哦，烧干了直接煮。对方看他是毛头小伙子，也就不计较，真的不洗锅将就着煮了。

同行的还有两三个同龄小伙。他挑工具，同伴挑棉被、锅灶。到了一个村，同伴去吆喝人来补锅，他就放下工具干活。二十世纪八十年代，补一口锅一块钱，除去材料费可以赚一半，他分总数的一半，剩下的其他人再去分。

生意好的时候，一天可以赚十来块钱。"那个时候，五块钱就很多啦，三毛钱可以在新店吃碗米粉汤，五毛钱就可以吃上瘦肉汤啦。"孙建来说，选择出来补锅，赚钱多也是一个重要原因。

走哪儿吃哪儿住哪儿 小肩膀担起生活重担

但补锅的活也很辛苦，天天挑担在外面走，一个担子七八十斤，腿和肩膀受不了，才十几岁的孙建来常常痛得哭。"但有什么办法呢？睡一觉就好了。"孙建来说，因为走到哪，就吃到哪住到哪，庙里睡过，屋檐下躺过，菜市场里也待过；也遇到过半夜下雨，慌忙起来收拾东西；还遇到过小偷半夜在他身上到处摸，虽然是醒的，但吓得不敢起来，只能假装咳嗽，提醒小偷该走啦。

不过孙建来说，挑担几十年，虽常遇到小偷，但他几乎没被偷过。他有秘诀：把装钱的袋子缝进棉被里，晚上睡觉时，袋子就压在身下，小偷怎么翻都翻不到。

孙建来说，他身上一般不留钱，凑到五十一百，就往家里寄。一

年要回两次家，一次村里佛生日，一次就是过年。回家时，他就把担子寄放在某个人家，回来时再来挑。

补锅匠进村，土狗是最大的"敌人"，像占了它领地似的，咧着嘴，从后面、侧面冲出来，狂吠，有的直接冲上来撕咬。孙建来胳膊肘就被扯过一回，还好有衣服挡着，没伤到骨肉。

补个锅有的人给钱，有的人直接拿东西换。孙建来说，有的比较穷的乡村，没什么钱，就问要不要换米，不换就不补了。孙建来也答应——他们路上吃的许多米，就是这么来的。

也有实在拿不出钱来的，孙建来就免费给他们补。有的实在过意不去，会让他们留下来吃饭。可是那饭是糠米做的，难以下咽。一打听，是刚建了房子，实在没钱。孙建来又掏了点钱借给他们。

当然，也有喝醉了酒的，补完锅硬是不给钱，几句话一唬，作势要打人，孙建来和同伴就灰溜溜地走了。"那时候小，怕啊！"

在大嶝住了近三十年　村里人把他当自家人

1987年，孙建来到大嶝补锅，因为听说大嶝在海边，这边的居民比较富裕，烧煤不烧柴，锅烂得快。他没想到的是，来了大嶝后就待了近三十年，之后没再去过其他地方。他不再走哪住哪，而是租了个小房子住了下来，白天挑担游走，晚上回家睡觉。

其实，在这之前的一年，他曾放下担子去了新疆，但因为文化水平不高，又回来重新挑起了担子。这次，他是一个人行走江湖。

孙建来说，到现在，他还是有三大业务：修高压锅、煤气灶、水龙头。现在他的担子里，就带着修这些东西的零部件，哪个坏了，换上就好了，而且价格便宜。他印了一盒名片，修过的人家，就给人家留张名片，下次直接打电话。他甚至买来水龙头的各个部件，自己摸索组装水龙头，价格比市场上便宜一块多。

孙建来说，村民都信任他。也有外地的同行来大嶝，用高音喇叭放着广告招揽生意，可是村民都只找他，因为他修得好，价格还不贵，

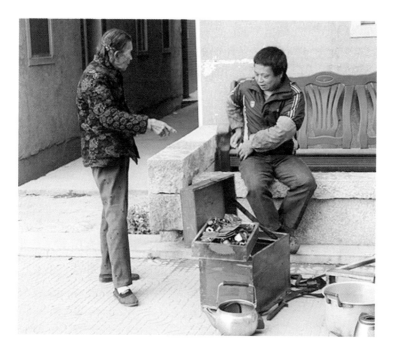

而且电话一打随叫随到。

现在，孙建来仍然挑着担子，一头放着维修的工具，一头是现成的材料，晃着铁板走街串户。他说，他现在四十八岁了，儿女都已成人，干完明年上半年，准备退休回老家了，本来想早点退，可是太舍不得这块维护了几十年的市场——村里人都把他当这里的人，有红白喜事，都算上他一份。

曾把老锅补到五六层　现在锅坏了很少要补

孙建来说，1986年之前，补铁锅的人多。那时候，家家只有一口大锅，煮了人吃的，再煮给猪吃。锅底裂个缝，没有人愿意扔，都是补了一层又一层，到实在补不了了，才换口新锅。

他就这样，把一家人的一口新锅，补成老锅，补成有五六层的锅，直到不能用。而补这样的锅的时候，也是一个补锅匠最有成就感的时刻。后来，用铝锅烧水、煮饭的慢慢多起来，补铁锅的就慢

慢少了。铝锅通常是换底，一块铝板直接扣在锅底上，敲敲打打几下就修补好了。再后来，来补锅的人越来越少了。到了1995年左右，村民们开始用煤气灶，他就开始承接其他业务：修厨房水龙头、修煤气灶。

前几天，在大嶝双沪村的宁济宫前，一位老阿嬷问他："家里的铝锅坏啦，要不要补补？"孙建来说："不补啦，工钱都收不回来。"

◈ 破锅重生记 ◈

好久没动手了，这回因为要接受采访，孙建来专门弄了一个破铝锅为我们表演换锅底。至于补锅技艺中的冷补和火补法，我们只能通过他的描述来还原呈现。

换锅底

步骤一：剪锅底。铝锅的底坏了，得换上新的。孙建来用大夹钳把锅底剪下来，沿边缘剪，一个与锅口大致相同的圆形就出来啦。孙建来说，要尽量剪得圆一些，这一步没有别的工具，完全凭感觉。

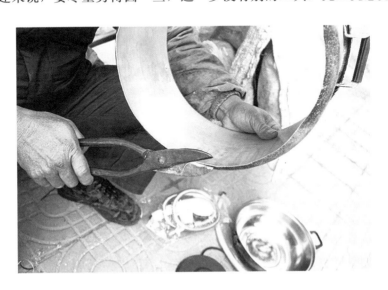

步骤二：锅底剪好了，得把向内凹的铝皮锤出来。孙建来从他的
"百宝箱"里拿出锭子，把锅底放在锭子上，沿着锅底边一锤一锤地
敲。左手转锅底边，右手不停地敲，直到锅底边平整。

步骤三：用一个铁制的大圆规画出一个圆圈。孙建来左手拿锅，
右手拿圆规，沿着锅边在锅底部画出一个圆圈来。孙建来说，他有时
候也不用圆规，一些老师傅，随手就能丝毫不差地剪出一个圆来。

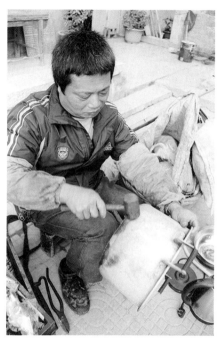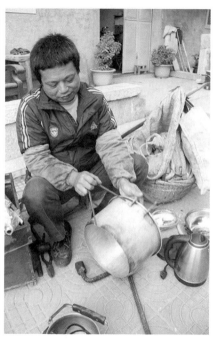

步骤四：修边。大夹钳又派上了用场。沿着圆圈的线条开剪，剪
几刀后把锅拿远，用眼睛瞄一瞄，看圆有没有正。孙建来一边不停歇
地干活，还能一边拉家常。孙建来说，做了几十年，早就熟啦。

步骤五：上锅底。拿出一块新的铝板，直接扣在锅底上，再放在
锭子上，用力锤打，直到二者完全粘合在一起，一个铝锅就修好啦。

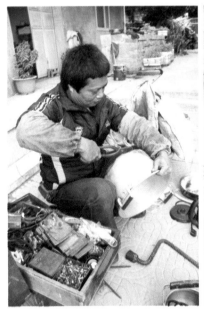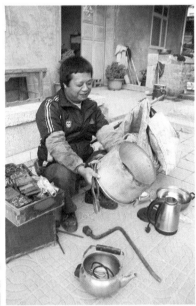

冷补

　　孙建来介绍，铁锅上沙眼小或裂缝不长时用冷补，冷补不需用火，只要用补锅钉就行。先是在地上立一铁杆，将需要补的铁锅翻转扣于铁杆上，顶在裂缝处，再用铁锤在锅底外轻轻敲打，打出个绿豆大的

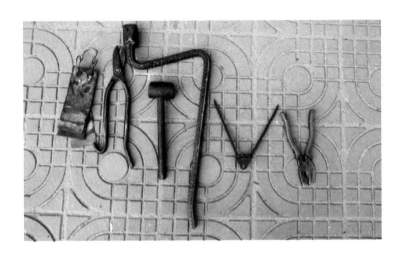

小眼，留着穿钉。

补锅钉是熟铁锻造，帽顶为伞状，直径不到两厘米，钉脚细软。补锅时，先在钉帽下抹一点石灰腻子，将钉脚由锅内向锅底外穿出，其外套一片垫片，再将钉脚钳弯，盘扭至紧贴锅底，然后用小锤敲打贴实，即补好了一颗钉。若锅的裂缝较长，则挨次再补，直至将裂缝补好。

火补

孙建来介绍，火补时，补锅匠总是先用一根钢钎在漏处反复刺探，或用小榔头轻轻敲打，一是为去除铁锈，这是火补的需要，二是将小洞敲大，方便补锅。

火补的工艺较为复杂，当补锅匠接到活计后，便在场头或墙脚处放下担子，安装炉子，支好风箱，敲碎白煤（无烟煤或焦炭），将带来的破铁锅片敲碎，放进用于熔铁的坩埚里。然后在炉子里放柴、生火、加炭，随着风箱"呼哧、呼哧"的拉动，炉火越来越大，越来越旺。这时，将装满碎铁片的坩埚埋进炉子里，上面还要盖上一层煤炭，以便铁熔得更快、更充分。

待坩埚内的铁片熔化成通红闪亮的铁水后，补锅匠右手握一把长长的铁钳夹着一把陶制小勺，从坩埚内舀起一小勺铁水迅速地倒在摊在左边的垫子上，垫子上面有草木灰，灰中间预留着一个小坑，刚好能装铁水，使它不能滚动，这时熔化的铁水火花四溅，分外好看。随即将盛有铁水珠的垫子从铁锅的外面对准漏洞按下去，另一只手同时操起那似小扫帚把的短棒饱蘸石灰浆在锅的里面迅速一顶，只听得"嗞啦"一声，补丁的表面与锅的表面就保持光滑一致了，一个小洞也就补好了。

小的漏洞只要用一颗铁水珠就够了，如果漏洞较大，补锅匠可以反复地用铁水珠火补，直到整个破洞被填上为止。若是铁锅的破洞特别大，不是用铁疤火补能解决的，补锅匠就得预先备下一块旧锅的铁

片，将其安在大洞的位置，在它的四周用一颗颗铁水珠将铁片与原来的锅焊接在一起。

补锅匠的规矩：用来吆喝的铁片片数有讲究

补锅时用来吆喝的铁片，片数是有讲究的。孙建来说，按照老一辈的说法，三片表示只补铁锅；五片六片表示既补铁锅又补铝锅，还兼打钥匙等；要是拿七片，表示什么都能补，包括鸟枪、缝纫机、秤等，只要拿出来补的都得补，补不好不给钱。

孙建来说，他从没见过有人拿七片的，他一开始拿的是五片，补不太好，人家也不太在意，现在，他的铁片是六片。铁片换了好几波，因为穿铁片的孔裂了。不过他说，现在即使拿十片都没问题，因为大家已经不在乎它的意义了。

挑担行走的时候，孙建来还保持着老习惯——晃动手中的铁片，"哐啷哐啷"的声音回荡在大嶝的大街小巷，非常独特。他已经不喊号子几十年了，"补锅补桶打钥匙！"这样的喊声，只有在去一个新的地方时，才会用到。

他还随身带了一张小凳子，这张跟他行走了几十年的小凳子是他最有力的支撑。孙建来说，别人家也有凳子，可不是高就是矮，坐不惯、坐不顺，还是他自带的凳子了解他。

（本篇图片摄影：谢培育）

补鞋：技艺靠足下认可

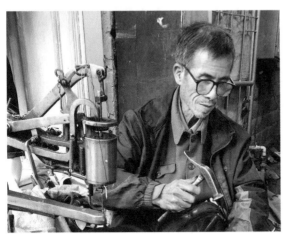

鞋子的种类、材质变了，
补鞋的手艺也要跟着变。

"叮叮当当，叮叮当当……"这是敲打鞋底的声音。一双红底绿
面的高跟鞋，火柴棍粗的细跟里钻进一颗钉子，六十一岁的练清课要
把它弄出来，费劲。

练清课周围围了好多人，或站或坐，一边闲聊一边盯着他的手艺。
不时还催促几声：快点嘛，我那鞋底帮忙扎一下。

练清课也不搭话，偶尔笑笑，催得急了，就把对方的鞋子找出来，
看一看，连声说：忙不过来，要等会儿，等会儿。

∙∙∙∙∙∙∙∙∙∙∙∙

在新店镇新兴商业街建行斜对面的骑楼下，练清课摆了个修鞋的
摊位，不管刮风下雨，不管春夏秋冬，每天早上七点多，他就准时出
现在那里，猫腰坐着，"叮叮当当"地敲到日落西山，敲到鞋面鞋底
都补完。

这一坐，三十一年过去了。练清课从瘦弱的小伙变成了干瘪的老头，从黑发到了白发。他手中的鞋子，也从解放牌的胶鞋变成各式各样的运动鞋、皮鞋。如今，他成了新店附近几公里内居民的"总管"：鞋子出了问题，找他；衣服纽扣掉了，找他；包包脱线了，找他；伞骨折了，找他……家里的这些小物件出问题，经过他的手，就能用了！这就是补鞋匠练清课，他用他的手艺解决了附近居民生活里的各种问题。

其实，在过去的几十年里，补鞋匠并不是个不常见的职业。顾名思义，它是民间专门修补破鞋的手艺人。他们以修补破损旧鞋为生计，有的在城镇的胡同口摆摊，飞针走线，缝补钉掌；有的挑着担子走街串巷，四处吆喝，招揽生意，遇到生意就随地设点。

鞋穿得久了，鞋底都会磨薄，拿到补鞋匠那里，前后钉上皮掌即可；鞋尖儿磨出了窟窿，就补上一块半圆形的皮补丁；至于绽线断掌，磨破鞋帮，修鞋匠皆能修补圆满，而且立等可取，照穿不误。补鞋匠们用自己的热情，为别人的生活服务。

如今，在城市的巷子里，或许偶尔还能看到补鞋匠的身影。但随着时代的发展，这个极具生活情怀的老行当，正随着历史长河远去。

◆ 修修补补　一生的坚守 ◆

练清课徒手按住高跟鞋的红鞋底，从破木箱里找出一颗小钉子，夹断，塞在细跟的孔里，按住，然后敲打。这鞋子补起来有些费劲，用了五六颗小钉子，敲了几十下。

在他的周围，围了一堆的鞋子，有皮鞋、运动鞋、凉拖……鞋子的周围，又围了一大群人。练清课准备了两三把自己做的木凳子给他们坐，没地方坐的就背手站在他周围，盯着他手上的活，三言两语地聊着。

有个大学生模样的女生，每隔五分钟就走过来看一次："我的鞋

还没好吗？还要多久啊？"她说的是"躺"在塑料袋里的一双皮鞋，有点脱线，她要等着补完带回去。

另一个站在旁边的四十岁模样的妇女显然有些不耐烦了，她从袋子里掏出一双软皮鞋来："来来来，我都等好久啦，先给我扎下线。"

高跟鞋终于弄好了，软皮鞋立马被递到了练清课手上。他拿着鞋子瞧了两眼，找出锥子、钢针和粗线，锥子扎透鞋底，钢针带出粗线，三五分钟，一圈儿鞋底就扎好了，练清课收了她两块钱。

为讨生活，被迫摆摊补鞋

在三十一年前，三十岁的练清课还不是干这行的，那个时候，他正拖着疼痛的身体，四处找活干。赶过牛，卖过冰棍，烧过窑，也曾去学过修手表，生活窘迫得老婆都要跟他离婚，他想不出更好的办法，于是来摆摊补鞋。

练清课说，他家里有八个兄弟姐妹，他排行老四。他才十八九岁的时候，就得了类风湿性关节炎，长得瘦小不说，疼痛长期伴随，痛感从头顶传到脚尖，让人难以忍受，他四处求医问药，但能依靠的还是只有自己的意念。更不幸的是，在一次烧窑的过程中，烧了七八天的砖窑突然爆炸，他跑了出来但被烧伤了，在家里躺了一个多月，才能勉强下床。

有伤痛，有无奈，但生活还是要继续，他下决心去补鞋。他那些补鞋用的家当，是他收集村里的鹅毛、鸭毛卖了换来的，尽管那时候他对补鞋一无所知。

那就自学吧，也没人教他。他选了同安与南安交界的一个地方，在那里摆摊练手。在那个地方，谁也不认识他，别人拿来一双鞋，他摸索着自己补，有顾客看不过去，就比画着教他。对于双方都不知道的，他只好跟对方说："对不起，我不会。"练清课说，还好那时候多是胶鞋，这里一个洞，那里一个洞，堵上洞就行，好不好看另说。

坚持天天"上班"

练了一个月，1985年3月，练清课正式在新店摆摊，每天早上六点多出门，晚上六七点回家。因为身体弱搬不动东西，哥哥的小孩就来帮他搬，给他打下手。

练清课说，当时，街上的修鞋匠还很多，初来乍到，技术不如那些老师傅，生意也就不好。但是因为肯钻研，半年后，来找他修鞋的就多了，每天都能有五六元的收入，这在当时还算不错。

当然，也有很挫败的时候，比如反复修还是修不好，只好让人家找别人修。身体的疼痛更是无法忍受，所以有时候就忍不住伤心地哭，哭完，又猫腰继续做。

但神奇的是，就这么猫着坐着，每天与散发着臭味的鞋子打交道，在练清课四十岁之后，身体居然奇迹般地不怎么痛了。到了后来，他每天能骑着摩托车来"上班"了。

早上六七点出发，晚上六七点回家，三十一年来，雷打不动。这成了一个习惯，他觉得就是应该天天来。要是哪天没来，第二天顾客看到他，问他："你昨天怎么没来啊？我都没找到你！"这话他就受不了。练清课说，不能让别人等着、失望啊。

"这是老天的安排"

天天与鞋底打交道，手掌在鞋里面穿梭，甚至面对刚脱下还冒着热气儿的鞋子，练清课也从不介意，不穿围裙不戴手套照样修补。一天下来，一身的灰。

一天修四五十双鞋，做不完还得带回家。练清课说，他从不把"作业"拖到第二天，即使头天晚上做到十一二点，也要加班补完，第二天还有第二天的活。

在他半数的人生里，也遇到了一些有趣的事。练清课说，有客人拿了便宜的鞋子来，他补的时候，皮正好裂开一个大口子，客人认为

是他弄坏的，不依不饶要他赔，站在摊边两三个小时不肯离开，但其实这是鞋子的材质问题啊！但也有很多暖心的事。练清课说，大冬天，老顾客看到他手掌皲裂，就买来牛油给他擦；还有一位顾客，从台湾带回一盒黑砂糖香皂送给他，在他觉得胸闷做不下去的时候，拿出香皂闻一闻，香气往鼻孔一钻，马上又精神抖擞了。

他也没觉得自己做的职业有啥不好。"这就是老天的安排！"练清课说，他要是能活到一百岁，就做到一百岁，直到实在做不动。

❖ 方圆几里的生活管家 ❖

有个孩子的妈妈拿来了一个书包，两侧口袋都脱了线，正面还有一个大口子。她把书包塞到练清课眼皮底下："这个帮我用线扎一下！"练清课接过书包，将口袋按在手摇修鞋机针头下面，"咔嚓咔嚓"针线转了几个圈，一个"疤"补好了。再"咔嚓咔嚓"几下，书包的几个窟窿就都堵上了。"书包都这样了还补啊？"孩子妈妈说："小子调皮，读四年级，这书包才买来两个月，将就着还能用！"

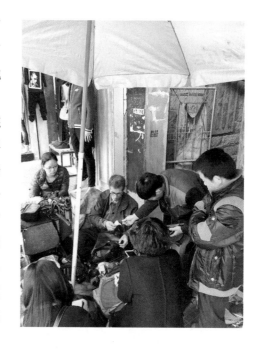

一个年轻女士拿来了一把绿色的雨伞，伞面儿被刀划破近五厘米长的口子，她让练清课想想办法。练清课打开雨伞瞧了瞧，从破木箱里找了块黑色粘胶，涂上502胶水，捏一捏，还给了她。"不行不行！这多难看啊。"年轻女士说。练清课说："补上就好啦，能用就行。"

还有人拿来了斜挎包、衣服、裤子。一名围观的男士，当场脱了外套："拉链坏了，能不能帮忙换一个？"

…………

练清课的业务范围早就不只补鞋，身上穿的，脚上套的，肩上挎的，头上戴的，这些小修小补都可以找他。他成了方圆几里居民们的生活管家。

老师傅也有新问题

几十年过去了，许多东西都在变旧，比如那个老木箱，锁扣没了，箱盖子快脱落了，箱子表面坑坑洼洼，格子也裂了缝。不过练清课说，这箱子跟了他二十五年，不舍得换。还有那把简易椅子，两根木棍交叉，靠皮条衔接，皮条上打了无数个疙，这椅子是给客人坐的。这椅子就像他一样，坐看时间走，坐看人在换。

当然，他手上的东西，也见证了普通人生活的变迁。从最初的布鞋、胶鞋，到现在的皮鞋、跑鞋、运动鞋……人们的生活，与过去不一样了。

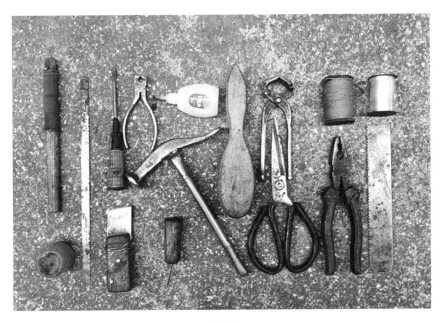

岁月让他成了老师傅，但老师傅也不断地面临着新问题。鞋的材质在改变、形状在改变，他的手艺也得跟着变。他说，现在的人鞋子坏太多的已经不会拿来修了，要修也是小修小补，比如粘下鞋底、换下鞋跟等等。

几十个徒弟仅剩一个"硕果"

练清课说，其实他带过徒弟，刚开始做没多久，哥哥的儿子就跟着他了，既是帮忙，也是学手艺。这么多年下来，带过的徒弟也有几十个。但是，侄儿早就不做这个了，现在仅存的"硕果"可能就是在岛内乌石浦一个小他几岁的补鞋匠了。他说，能吃苦就能学会。

他也从没想过让自己的儿子接班，他笑哈哈地说："他开挖土机一个小时挣的钱，比我一天挣的都多！"

◆ 一只鞋的重生 ◆

练清课说，不管鞋子怎么变化，最容易磨损的还是脚后跟和鞋底，因着力点多在脚后跟、鞋底后外侧，如不及时修补，就会缩短鞋子的使用寿命。

鞋底磨损了，修补办法有很多。一位红衣女士拿了一双平跟漆皮单鞋来，鞋底后外侧磨损了，她说这鞋穿了好多年了，好穿，不舍得换，换个鞋跟再接着穿。

练清课把单鞋放在膝盖上，拿一把钳子，用力撬开鞋后跟，接着从工具箱里翻出一块"鞋掌"来。所谓"鞋掌"，就是约半厘米厚的旧汽车轮胎。剪一块钉在鞋底前后磨损较多处，再塞进些小块的胶皮，这样更为平整。

四颗小钉子分四角钉好，钉掌时，鞋底朝上，鞋窠套在"钉拐子"上。所谓"钉拐子"，就是一块铁板，长三四寸，宽一寸有余，两端皆为圆形，形状跟鞋底相似，下方立一根拇指粗的铁柱，铁柱下是一

块厚木板，称为顶拐子座，用来保持稳定。有了这"钉拐子"，钉钉子时既可支撑鞋底，也能把透过的钉尖弯回。鞋掌钉好后，因钉上的胶皮周围比鞋底宽些，必须进行修整。将其斜放在膝盖上，用片刀把周围多余的部分片去，让鞋掌与鞋底平整如一，方算完工。

当然，鞋底坏了还有一种方法可以修补，那就是钉"鞋云儿"。所谓"鞋云儿"，就是由加工厂加工的小月牙儿形铁板，长不足一寸，外面有花纹沟槽，里侧固定着好几根垂直的钉子，将它直接钉在鞋底即可。

摆弄了那么几下，练清课把鞋子递给鞋主人，鞋主人再从兜里掏出几块钱来，递给他。不问价格，也不多言，补好的鞋子你满意就拿走。练清课说，在这里修鞋几十年，顾客和他达成了这样平淡的一种默契：我知道你收得不贵，看着给就好；我也知道你技术不尽完美，但还能穿就是最好！

（本篇图片摄影：谢培育）

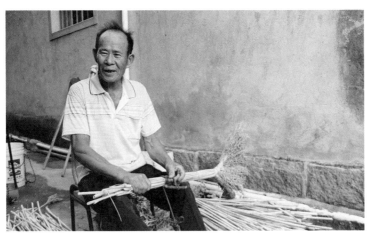

做扫帚：
扫尽尘埃的高粱秆儿

高粱全身是宝，
不能吃的秆儿也有生活的味道。

　　美味是什么？在林文意年轻的时候看来，大概就是高粱加点米再加点地瓜，熬成稀饭，或者用高粱来包粽子，总之，加了高粱就成了美味。而在今天的林文意看来，美味的不只是高粱，还有高粱的秆儿，那是生活的味道。林文意说，高粱对农村人来说是全身都能用的宝贝。而他最宝贝的东西，是用高粱秆儿做的扫帚。

　　有诗人曾这样形容扫帚："原本是以翠绿博取垂青，素来虚心，更不忘时时作节自省，纵然已足百尺，一身不屈的骨气；心存高尚不羡丝竹悦耳，不慕阁楼气派，甘愿伏身刀斧，被扎缚成一条扫帚，扫尽天下污秽，把洁净还给世界。"

　　可扫尽天下污秽，也扫得家家尘埃。我们的生活，离不开扫帚。在翔安井头村老年活动中心的附近，七十二岁的林文意正坐在一小板凳上扎着扫帚，那粗皱而有力的双手不时左右翻动，没一会儿扫帚就

在他手里成形了。他做高粱扫帚，一做就是四十多年。

直到今天，世界上的大部分地区仍旧广泛使用用高粱秆儿做的扫帚。高粱扫帚据说起源于美国。有一天，哈得里的一个老农夫需要一把新扫帚，他砍了些高粱秆儿，用绳子扎了一把扫帚，既耐用又好用，于是大家争相效仿，开始用高粱扫帚，从而使美国出现了高粱扫帚制造业。

扫尽尘埃的扫帚得到了人们的喜爱，在西方，扫帚更被赋予了魔幻色彩：在魔法世界，扫帚成了一种飞行工具，一般由巫师驾驶。

人类一路走来，忙忙碌碌，也在我们生活的这片大地上洒下汗水，洒下星星点点的智慧之光。我们淘汰旧的，创造新的，生活越来越好，越来越文明、时尚。如今，厚重的高粱扫帚正逐渐淡出人们的视线，轻巧便利的各种材质的扫帚进入千家万户，吸尘器等家用清洁工具也早已进入农村家庭，做扫帚的材料还在，可已经很难找到会做扫帚的人了。

❖ 一把扫帚编了四十年 ❖

一根根高粱秆儿，顺势排列，手轻轻一握，像一把暗红的花。林文意用绳子一勒，再用小绳子轻轻一捆，高粱秆儿瞬间挨紧。

他正在编扫帚，高粱秆儿做的扫帚。夏日的阳光透过屋檐的缝隙洒下来，落在林文意的背后、高粱秆儿上，偶尔有穿堂风从前面吹来。每天一有空，林文意就编扫帚，他已经编了四十多年。

靠编扫帚挣出两栋房

第一次编扫帚时，林文意大概二十来岁，刚结完婚。林文意说，小时候家里穷，四个兄弟姐妹他排行老二，小学毕业就没再上学，看着老爹每天挑担卖菜，他想着能不能也卖点什么。

在农村，当然得从身边的东西卖起。林文意最开始卖自己家里种

的萝卜。他每天凌晨四点多起床，用自行车把萝卜载到同安，已经过了五点。一天下来，几毛钱的成本，能换来十几块钱的利润。

脑子活络的林文意看到市场上有人卖扫帚，想着家里的高粱秆儿每年都是卖给别人，一百斤才几块钱，还不如自己来做扫帚，卖一个也是卖。

"从来没有跟人家学过，看看就会了。"林文意说起来，充满自信。那时他二十多岁的年纪，手工活做起来不在话下。

他的自行车上，下面放着萝卜，上面放着做好的扫帚，一次出门带三四十把，垒得小山一样高，一把两毛五到三毛，很快就能卖光。"我做得好啊，别人都喜欢。"林文意说，连公社都跟他订扫帚，一次一百多把。

三十出头时，林文意已经是村里的万元户了，他在屋子前后盖起了两栋新房，给只有几岁的两个儿子，一人一栋。

有这手艺，一辈子不退休

萝卜卖了十来年，林文意改行卖鱼。他住在翔安井头村，到琼头进货，然后到马巷去卖，赚中间的差价。

这一卖，三十多年过去了，直到前两年，他才"退"下来。但是到现在都没"退"的，就是卖扫帚。

林文意每天早早起床，坐在他家小洋楼的过道里，埋头编扫帚。高粱秆儿在他手上，被勒成了一小股一小股。遇见路过的村民，偶尔闲聊几句，林文意也不看手上的活，边聊边干。

老伴睡醒下楼，偶尔也帮帮他，比如，用铁锅铲铲去高粱秆儿上的高粱壳，或者拿红绳子把编好的扫帚分成两指宽的小股。林文意说，这样扫地的时候扫帚不容易散，而且不容易坏。

村里人都喜欢他的好扫帚

每年的六月，是出高粱的时候，林文意家里种了一两亩，磕完

高粱剩下的高粱秆儿，就成了林文意的宝贝。所以，每年的七八月，都是林文意编扫帚的高峰。自家的高粱秆儿是不够做的，有时他也得向村里其他邻居收购高粱秆儿，从最开始的几块钱一百斤，到现在的一百斤五百元，高峰的时候，他一年要向邻居买两三百斤。

做好的扫帚拿到马巷、丙洲、琼头等地方去卖。虽然一把扫帚涨到了十五六元，但出自农田里的高粱秆儿扫帚，仍然受到很多村民的喜爱。

"好扫啊，特别软，在农村，就是要这种扫把才好用呢！"林文意说，自己家里也都用这种，两个儿子家的扫帚也全部由他供货。

"这是好扫帚，超市里的塑料扫帚赶不上的。"四十九岁的陈育梅说。陈育梅家开了个杂货铺，每年她都向林文意拿货，单单去年林文意就给了她一百多把。

虽然已经七十二岁了，但闲的时候林文意还在编扫帚。他说，过两年也许就真正退休了，这扫帚也就没人编了。他年轻的时候，村里有二十来个人会编，到现在，这波人就剩下四五个了。林文意感慨：要是这波人都走了，就没人会编了。

当然，这也不是什么技术活，难度不大，若是没人编，林文意也

没觉得有多可惜。做了四十多年，没向人学过，也鲜少有人来跟他学。林文意说，在过去，高粱是人们主要的粮食之一；而现在，没有多少人种高粱、吃高粱，年轻人看不上这个，挣的钱也不多，偶尔接触高粱秆儿，还可能会全身发痒。

老扫帚最适合扫院子

一把做好的扫帚，起码要用上七八个月。现在，农村都建了新房，扫帚们也分工合作，比如，楼下较大较粗的垃圾，用上高粱秆儿做成的扫帚，扫得干净；楼上那些轻轻的灰尘，就要用到那些现代的塑料扫帚了。但是，别看高粱秆儿扫把长得粗壮，干的是脏活，它也有娇贵的一面，比如不能碰水，扫完得倒着竖放，寿命才能更长久。

◆ 聚秆成帚，几分钟搞定 ◆

编扫帚，每一根高粱秆儿都能用，不管是大的小的，好看的不好看的，颜色暗红的还是偏灰色的。绳子用力一勒，几根秆儿就变成了一束，退掉个性成了"捧花"。

做了四十多年的扫帚，林文意的手指成了"流水线"，不用看也能做，一把几分钟搞定，每一把几乎一模一样。

下面我们跟随他的手指，看看这高粱秆儿扫帚的生产过程吧。

1. 压秆。

拿五六根高粱秆儿，一根一根头对齐排列，用蹬子绕上两圈，一脚蹬着蹬子的一头，另一头用手拉，只听吱吱的响声，高粱秆儿压缩压缩再压缩，成了一小把。林文意拿过一根绳子，轻轻一绕，然后打个结，再把结头塞在高粱秆儿缝里。

　　这蹬子，是用一根半米长的尼龙绳做的，两头各一根手指长的木棍子，用来拉紧高粱秆儿。林文意说，这蹬子得三天一换，因为常常用力，绳子被摩擦得滚烫，容易断。林文意现在用的蹬子，已经打了四五个结。

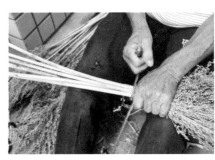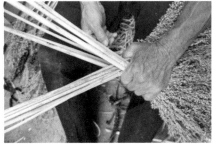

　　2. 成扇。
　　再拿一把同样数量的高粱秆儿，卡在第一把高粱秆儿的中间，呈交叉状，再次重复第一个步骤。之后，又拿一把同样数量的高粱秆儿，卡在第二把的中间，再次交叉。如此四把之后，一个高粱芒形成的扇形就做成了。这里有个窍门，每卡一把高粱秆儿，高粱芒就靠近把手一点点。

3.打结。

四五束高粱秆儿合在一起后，蹬子再次出场，脚用力一蹬，手往后用力一拉，这一蹬一拉，高粱秆儿就紧紧合在了一起。再用绳子捆住，这是扫帚的第一个结。

按照同样的步骤，再打三四个结，在高粱秆儿的尾巴处，靠近结两厘米的地方，剪掉多余的高粱秆儿，使扫把头圆润形成弧度。这一步骤完成后，扫帚已初现雏形。

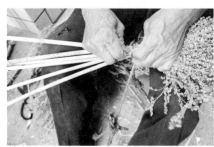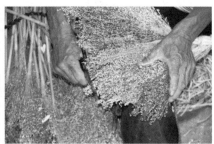

4.修剪。

再次拿剪刀剪去扇面突出的高粱芒，使之整齐美观。

5.铲高粱壳。

该铁锅铲上场了。林文意一只手压住扫帚，另一只手把锅铲翻个面铲去多余的高粱壳，唰唰几下，高粱壳就落到了地上。林文意说，去除高粱壳，扫帚会变轻，而且扫的时候不会掉壳。

6.分股。

最后一步，是把做好的扫帚扇面在第一个结的三四厘米处，再分成两指宽的小股，用一根红绳交叉捆绑，一把扫帚大概可以分十二股。因为绳子是红色的，成了扫帚鲜艳的点缀。

林文意说，这可不只是为了好看，而是为了扫起来更好扫，而且不容易坏。

（本篇图片摄影：谢培育）

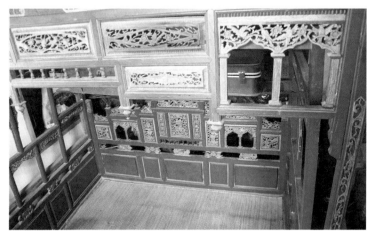

雕花：鱼虫花鸟镌婚床

谢石头亲手打造了自己的婚床，
半百姻缘与床偕老。

俗话说："一世做人，半世在床。"亦有人云："日图三餐，夜图一宿。"床与人们每天的生活息息相关，所以，人们历来就重视床，也格外关注床的造型、雕饰等。

新人结婚，得有一套全新的寝具。在古代，它是衡量双方家境殷实与否的标杆，也是衡量双方对这门姻缘重视程度的尺子。

在二十世纪六七十年代的闽南地区，一张床、一张梳妆桌、一个衣柜是结婚的标配。新人要结婚，男方家就会倾全家之力，为新人打造一张全新的雕花大床。家境的好坏，透过婚床就可窥见一斑：家境好的，雕花繁复精致、寓意深远；家境一般的，雕花简单、工艺粗糙。

从雕花大床诞生的那一刻起，它就承担了不一样的使命。传说，古代人们结婚时，男方家要择吉日安床。安床即摆放新床，颇有讲究，在新房摆新床时忌与桌椅橱柜相对，还要考虑新婚夫妇的生辰八

字、神明祖位、门窗等因素，十分慎重，因此多有谙熟个中忌讳的亲戚参议其间。床安妥后，即以豆腐、肉、酒祭床母，祈其安适，多加保庇。安床多在迎娶的前一天下午或傍晚进行，属相与新人相克的人不能看。当晚，新郎要与一个父母双全的男孩同睡新床，也有"翻床铺，生查埔"的说法，即男孩在婚床上左右翻身，表示对新人早生贵子的祝福。

而更早之前在另一些地区，一张雕花大床、一张梳妆桌、一个衣柜、四张凳子、一个尿桶，则是新娘子带来的嫁妆。那一个个精美的雕刻花纹，装满了娘家人对女儿、女婿的祝愿。

一张雕花床，见证了古时的婚嫁习俗，更见证夫妻二人的喜怒哀乐、日常生活。现在，雕花大床渐渐远离年轻人的生活，只在闽南乡村的某些上了年纪的老人房间里仍能看到。

不过，在另一种情景中，雕花大床又回到了年轻人的视野——诸如西塘、乌镇等江南古镇中，年轻人以睡雕花大床为乐，仿佛这三面围栏的雕花大床能变成时光穿梭机，带人们回到古时候，做一回古时的大家闺秀或翩翩公子。

在翔安大嶝，有一位曾做过雕匠的手艺人，专门在婚床上刻下花、鸟、兽、传说故事……那些他一刀一画埋下的幸福注解，见证了一对对小夫妻的日常生活，也见证了岁月的流逝。

❖ 谢石头的"花"样人生 ❖

在翔安大嶝，七十岁的谢石头（化名）和老伴仍然睡着他亲手打造的婚床。近五十年过去，小房子变高楼，卧室变宽敞，但是，他那雕工繁复的"婚床三件套"，从未离开他。

谢石头说，父母早逝，他是家中老幺，自己的婚事当然自己准备。所以从他开始学雕花，就琢磨着要为自己打造一组"婚床三件套"了。大哥是木工，床的架子搭好后，他就使出了平生所学，一刀、一锤、

一弯钩。

"在当时来说，这是我做过的最复杂的雕花。"谢石头指着铺着棉被的床说，这围栏之上的牌、凤凰、花鸟、历史传说……无一不有。

"结婚那时候有什么？就是一张新床，被子都还是旧的呢，什么都没有！"谢石头的老伴乐呵地回忆往事，她和谢石头是同村人，知道他家穷，但别家也富裕不到哪里去。年轻人结婚，几乎都会有新床嘛。

谢石头亲手打造了新床，但他仍然觉得遗憾，他觉得这床诞生在他初学之时，雕工还显稚嫩粗糙，赶不上他后期的精雕细琢。

自学入门　大哥鼓励边做边学

隔壁本家也有一组"婚床三件套"，也是出自谢石头之手。在本家小洋楼的一个房间里，雕花大床和许多杂物堆在了一起。主人说，这两天要把这床收拾出来，因为九十多岁的老母亲要来住，老人家睡不惯现代的新床，这结实的雕花大床，最适合她。

这张雕花大床，图案由花草、虫鸟、人物组成，构思巧妙，雕刻精细，莲花并蒂、鸳鸯戏水、紫燕双飞、才子佳人，惟妙惟肖，栩栩如生。

可惜的是，"婚床三件套"之一的衣柜，因为年代久远，被白蚁蛀食，现在变成了杂物箱。

其实，雕花并不是谢石头的本行，他是自学的。谢石头说，哥哥是木工，做好的床，常常要挑到南安某个村才能找到雕花工来雕花，当时大嶝岛还没有一个人会。一共要去两趟，一趟挑过去，一趟挑回来，路途遥远，颇费周折。每次大哥去，总会细细观察，看雕花工如

何大显身手。一次回来大哥对他说："不如你来雕花吧，不会的我给你说！"

凭着这句话，谢石头开始自学起来，不知从哪里搞来一套工具，先是大哥教，然后自己琢磨。他说，那时候公社里有个农具厂，厂里有惠安来的师傅，他就跑去看，基本原理弄懂以后，造化就看个人了。边做边学，做的过程中有不懂的，几个手艺人就凑到一起，互相出主意。他谦虚地说，即使现在，也没有练就当时惠安师傅的一半手艺。

黄金岁月　兄弟搭档无限风光

谢石头第一次雕花，是给大侄子做"婚床三件套"。大侄子比他早两三年结婚。对于当时的手艺，谢石头不予置评。

他说，从他学会雕花以来，兄弟俩搭伙，你做床，我雕花，他也成了当时村里少有的雕花工，逢高峰期，连夜加班都赶不及。

要做雕花木床，得先自己跑到电锯厂把木头锯好，之后再拿到雕花工的家里，才能开始做。谢石头说，当时木头都没得买的，有一

点楠木，用上，有一点樟木
也用上。包括他自己的婚床，
也是用杂木和一点好木头的
废角料拼凑而成。

谢石头说，其实，雕花
大致就是那些，花、鸟、虫、
鱼、人……讲究的是对称，
线条明朗舒服，也有雕刻典
故的，寓意美好的就行。

当然，雕刻之前，他要
在胸中打好草稿：根据木工
师傅留下的板材大小，决定
是要雕花还是雕动物。通常，
新人不会在意你到底雕了什
么，只要看起来繁复喜庆，
就满意了。

也有出错的时候，小一点的错误，就用胶水粘好，不会掉；要是
一整块都雕错了，就得换新的。不过谢石头说，出错的机会很少，熟
能生巧啊。

谢石头说，做庙宇的叫"大花"，雕家具的叫"小花"，两者有相
通之处，但使用的工具尺寸不一样。除雕床之外，谢石头也雕宗案桌。

◆ **重现雕花时刻** ◆

尽管不做已多年，但雕花的每一道工序，谢石头仍了然于胸，他
为我们还原了雕花的基本步骤。

1. 构思。

取材后根据木材大小，看适合雕刻什么样的图案，然后，用铅笔

在木材上画出轮廓。谢石头说，他偶尔也对图形进行创新，比如画个
不常见的动物，但是，创新是有限的，得吉利，得让大家都能接受。

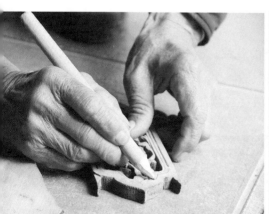
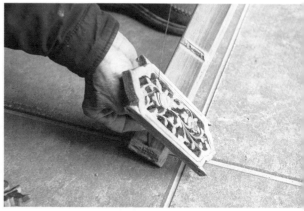

2. 锯木头。

用一条有细微锯齿的钢线，穿透木材，慢慢锯出大致轮廓。钢线
固定在一个像弯弓的竹片上，两边拉紧。这个步骤，也是最费力气，
耗时最久的。有些木材十分紧实，极难锯掉，钢线经常会断掉。

3. 雕刻。

用大小不同的刻刀，雕刻出图形的轮廓，顺着木头的纹理，把多
余的木屑铲掉。在谢石头的工具当中，大大小小的刻刀有近十把。小

到雕刻鸟眼睛的刻刀，大到雕刻蟠桃的刻刀，应有尽有。谢石头说，在雕刻过程中，这些刻刀都是不断轮换的，要刻多大的花纹，就挑选相应的刻刀。

4. 上花纹。

用细的斜片刻刀刻出一条一条的花纹，一般大的花纹要五六条，中间一条比较长，两边各连三条较短的。谢石头说，通常做一张雕花大床，是把所有板材的同一个步骤做完，才开始下一步。

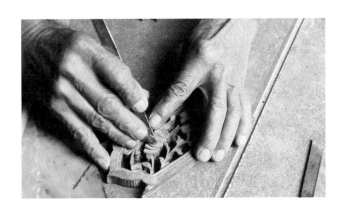

5. 刷漆。

最后用更细的刀雕出花纹的层次感，再刷上三四遍红油漆，上完金箔后就可以拼装了。

（本篇图片摄影：谢培育）

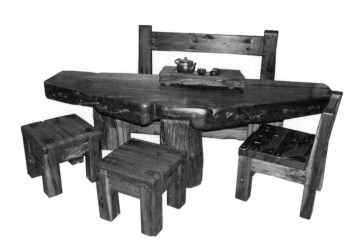

老船木变身为家具，
呈现别样的韵味。

老船木：海舶的第二春

　　在厦门国家会计学院对面，一条弯弯曲曲的小路尽头，有一片开阔的空地，那里堆放着上千根颜色发黑的木头，它们有个统一的名称——老船木。它们，静静地躺在那里，和着铁钉、泥沙；它们从不同的船上被拆卸下来，作为船的使命已经完成，等待着生命的再次变革。

　　也许，只有那深嵌在木头深处的铁锈，隐约能告诉我们，它曾经多么粗壮，后来变成了一条多么结实的渔船，承载了渔人多少期望，浸淫了多少海水，和多少风浪搏击过，收获了多少海鲜；也许，只有那附着在木头缝之间的泥沙能告诉我们，它到过多深的海，停靠过多广阔的海滩……这些老船木，少则三十年，多则五六十年，它们主要来自东南亚，愈是被海水浸泡，愈发的坚硬不催，也愈发地充满历史的沧桑。它们都曾是远洋渔船的一部分，承载着主人的梦想，在辽

阔的海浪间搏击。从它们出生的那一刻起，就注定了漂泊和与众不同。

　　曾经，这些完成船的使命的老船木，会在一把大火中变为灰烬，生命短暂而热烈；而现在，它们从广州、漳州等沿海地区被收集起来，从被拆卸下来的那一刻起，它们的生命将再次焕发，变成桌，变成椅，变成架，变成墨盒、笔筒、杯垫……经过设计师和木工的合作后，它们变成了一种生活态度，生命绵长而永久。

　　比如那曾被铁钉充实的手指粗的孔洞，比如被海水冲刷出的裂纹，比如那黑色的锈迹，就这么原始又粗犷地呈现出来，不刻意处理，也不刻意掩盖，看着它们，就能想象它们从哪里来、经历了多少风雨，而现在，又多么平和无争。即使是那些未加工过的旧船舵、绳索、船墩、喇叭、龙骨……随处一摆，也像在讲人生的故事，你不由得驻足，细细品味。

　　所以，用它们的人，除了有闲钱，也是有阅历的、有个性的。比如一位六十多岁的台商，前后四次来找老船木，他把老船木搬到了他的办公室，他的陈列室，他的会客厅，向人们宣告：我喜欢它们，我和它们有着千丝万缕的某种联系。

　　当然，它们也不仅仅是沧桑和粗犷的，它们还结实耐用。原本一根粗壮的木材，可能就被劈成了两半，几十年陪伴在船龙骨的左右，经过阳光、海水的洗礼，这种自然的碳化过程让它变得比之前更沉、密度更大。当它再次焕发生命的时候，相比之前，相比其他的实木，生命更长久。

◆ 读懂老船木的语言 ◆

　　在成堆的老船木旁边，有一个简易的小房间，设计师蓝棣在那里泡茶。

　　茶桌很有讲究：来自同一棵树的两根老船木再次合体——它们并列而成了一张长长的泡茶桌，因为在船上的角色不同，它们甚至长短

不一。那些孔洞，那些裂纹，那些因为腐朽而被斧头劈过的刀口，全都看得见摸得着。

那茶盘，也来自老船木。在船木的中间，挖了一个圆洞，烧水的电炉就安放在中间；还有放茶壶的垫子，是老船木的一块边角料；一块拳头大的老船木，中间挖个凹槽，那里可以放名片……房间里的陈列架、书架及木头凳子，都来自老船木。

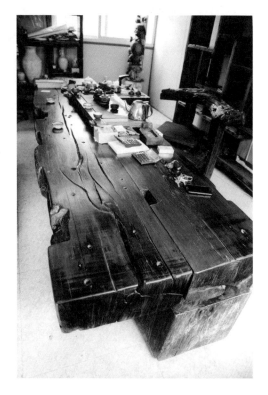

最神奇的当属蓝棣坐的那把椅子。靠背就是一根弯弯曲曲的木头，木头的中间恰好凹进去，形成半抱之势；而坐的地方，呈梯形，它从船上拆下来时就是如此的形状，两个奇妙部件的组合，成就一把独一无二的椅子。

蓝棣今年不到三十岁，可他已与老船木打了六七年的交道。在他的手中，老船木有了各种造型。这其中，又以家具为主。

专家这样解读"老船木家具"：

船木家具，是高档家具中的奇葩，返璞归真，大巧若拙，只为喜爱与懂得珍藏的人等待。每一件都是孤品！由于原材料取自旧木船，经过海水几十年的浸泡，海浪无数次的冲刷，愈发坚韧耐磨，具有强烈的沧桑感，并兼有防水、防火、防虫的功效。船木本就是优质硬木，打造出的实木家具被认为有辟邪与吉祥的含义，具有极高的收藏价值。

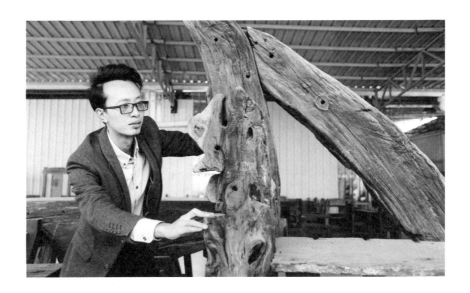

每一根都是艺术品

在一次广交会上，蓝棣偶然接触到了老船木。展会上，老船木被人做成了展架。蓝棣得到了灵感，他说，老船木不只可以做展架，它应该有很多种可能。但他上网查找资料，却没有多少东西能给他参考。

于是，他有了加入发掘老船木的行列的想法，让老船木在他手上生发出第二春。

蓝棣指着躺在一堆老船木最上方的未经处理的一根副龙骨说："你看，只要把它稍作清理，它就是一件艺术品，再作处理，变成什么都可以。"

"那个船墩，可以直接当花台，它上面什么都不摆也是一道风景！"

"这个是拆下来的船板，原始造型不好看，得二次加工，做书架、做凳子完全没问题。"

"那里躺着的，是我做的吊顶，老船木的边角料做的。"

…………

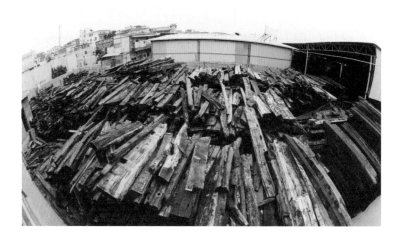

拿到一根老船木，蓝棣会左看右看，它会变成什么呢？它本来就是一件艺术品，是在做完清洁后，就让它静静地当摆件，还是要让它和其他船木排列组合，变成另一件艺术品？

当然，不是所有的木头他都能妙手回春。蓝棣说，有一块木头，造型奇特，与别的都不同，好像做什么都可以，又好像做什么都可惜了它。大半年过去了，他也没敢动那块老船木，他说，要好好再想想。

"庖丁解牛"的功力

在老船木被发掘之前，它们的生命大多在一把大火中终止。蓝棣说，在2008年之前，渔民并不知道废旧的渔船该怎么处理，只能拉到拆船厂，劈块烧掉。当然，也不是所有的渔船报废后都能变废为宝。比如，福建的小渔船，大多是近海渔船，船体小，用的是杂木，经过几十年海水侵蚀，其实已没多大利用价值。它们得是远洋渔船，而通常这些渔船的木头用的是菲律宾、马来西亚

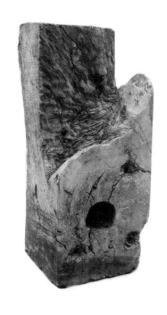

等东南亚一带的硬木，以檀木、柚木居多，耐腐蚀。要找到这样的远洋渔船，得花心思四处寻找。蓝棣说，广东和海南就比较多。

一条收购来的远洋渔船，不是所有的木头都可以用，得评估，靠运气。蓝棣说，因为船体已被各种"保护膜"掩盖，无法看到木头本来的样子。所以，评估时得具备火眼金睛，能穿透那层厚厚的油漆和泥沙，判断那是不是好木头。买旧渔船的时候，要拿一把锤子，四处敲敲，虽然难以判断到底是什么木，但木质的好坏，能看个大概。即使这样，2008年，蓝棣买的第一艘船也只有三分之一的材料可以用。

感受随性和自由

如何将一艘废弃的木船拆成一块块零散的船木？一块千疮百孔的废弃船木，究竟要经过多少道工艺才能变成令人叹为观止的工艺品？

蓝棣说，老船木从船上拆下来的那一刻起，设计师就要开始构想了。那些长相奇特的老船木，要随形变成什么呢？蓝棣得告诉拆船的工人，这块木头要轻点拆，不能破坏原来的形状。

其实，蓝棣学的是景观设计，之前在莆田的红木家具厂做设计。2008年，他开始接触老船木。蓝棣说，别以为让老船木焕发新生命，就是洗洗晒晒把它当摆件，其实要求很高，怎么依势而建、依形而设，又要与个人气质和环境相融合，十分考验功力。

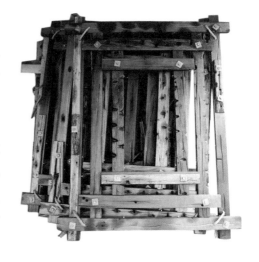

老船木中的沟壑和孔洞，恰好是可遇不可求的天然设计元素，利用起来更能体现老船木的沧桑本色和自然之美。它也不能落了伍，有时候，金属的、玻璃的小零件，

往它身上一加，不同的风格碰撞出令人惊喜的效果。当然，它也不能叫"老"东西，如果变成家具，与各种装修风格都能契合，无论是时兴的侘寂风、北欧风，还是田园风、简约风。蓝棣说，用老船木做成的家具，可以使人回到最本真的生活，就像这茶桌，坐在它旁边，就能很随性，让人感觉很自由。

老船木，不只是一块木头，它与海共舞，承载渔人的生命，也是地方渔业文化的见证。蓝棣说，把老船木变废为宝做成古典家具也好，做成充分展现残缺美与沧桑美的工艺品也罢，最重要的是让收藏的老船木焕发新生命。

❖ 每件作品都有无形的商标 ❖

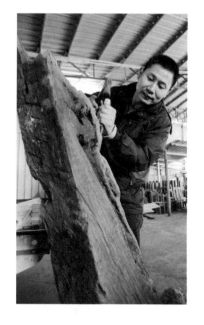

四十五岁的木工师傅卢向波是龙岩人，从十八九岁开始学木工，同村的好多人都学这门手艺，他跟了师傅四五年，学习卯榫结构的木工手艺。这手木工手艺，在老船木身上派上了大用场。

卯榫结构是中国木质古建筑常用的结构，这种结构也常用于家具的制作，如最简单的木质小方凳，其特点是不在物件上使用钉子，利用卯榫加固物件，体现出中国古老的文化和智慧。而老船木，倡导返璞归真，钉子万万使不得。

木工师傅是想法的实施者。设计师出个大概的图纸，木工师傅负责实现。他们会跟设计师建议：这个可以做成什么，那个又可以变成什么。遇到设计师的突发奇想，木工师傅们要把关：从结构上来说，

这合理吗？能实现吗？幸运的是，还没有遇到有想法做不出来的时候。蓝棣说，取材的时候，木工师傅的建议很重要。

　　制作老船木物件，对木工师傅的功底要求更高，因为每一块老船木形状不同、大小各异，连厚度都不一样，打卯得精准，榫头更要严丝合缝。当然，考验功底的不仅仅是这个。设计师出了图纸，木工师傅就能算料。比如做凳子，不用笔记，脑海里就能冒出要用多少条横的木块，多少条竖的木块，自己能统筹安排。

　　卢向波召集了五六个木工师傅，一起做老船木。但是每个师傅的审美不一样，习惯也不一样。卢向波说，即使过了六七年，哪件产品是谁做的，全部都能各自认领，就像产品上有一个无形的商标。所以，做一件老船木产品，得一个木工师傅跟到底，轻易不换人。蓝棣说，细节靠木工师傅把握，他们在作品的形体上，有自由度。

❖　　制作老船木家具　　❖

　　老船木多是清朝末期民国初期留下来的大型海船的木材。造海船使用的多为金油檀、泰柚、铁力木、石头椎、坤甸、抄木等坚硬并且

耐风吹日晒、耐潮耐磨的木材。

老船木在色泽和视觉效果上也有着主流家具无法比拟的效果。船木家具多因木材的天然色泽，不进行喷漆等加工，色泽柔和低调，可以很好地和各种环境相融合，并且因海水的浸泡表面更为光滑，如打过蜡一般，易清洗和保养。

老船木做成的艺术品价格昂贵，因此有不少人仿造。但是，仿老船木的成本非常高，所以，市面上有仿造的老船木，工艺也比较简单。用一张干净的纸巾，或者直接用手指，深入拔完钢钉的孔洞内转圈，如果纸巾或者手指上有黑色的铁锈，则说明是老船木，因为孔洞内的铁锈很难清理，仿造也不易。

做随形老船木家具的步骤大致如下：

1. 构思老船木"第二春"的样子。

2. 拔钉、清理脏物，包括泥沙、油漆等。

3. 画线。木工用墨斗弹线，画出大致轮廓。因为是随形而做，老船木基本不做切割。

4. 打卯、开榫。

5. 组装。一件艺术品完成。

（本篇图片摄影：刘东华）

制香：
香入神髓

厦门是我国四大制香基地之一，
世界上三分之二的卫生香产自这里。

　　寻常百姓，点一炷香，将无限心意情怀寓寄一炷烟中，人生喜怒哀乐乃至形而上的追问与探求，均在此找到出路。就像吃饭之果腹，穿衣之蔽体，在闽南人心中，香已经完全渗透内化到人的精神之中。

　　香，在汉语中，除了作形容词时指"好闻的气味"，作名词时指的就是焚烧的香。焚香是中国民俗生活中的一件大事，几乎做什么都要烧香，拜祖宗要烧，拜天地神佛各路仙家要烧，在庙里烧，在祠堂也烧，过节要烧，平常也要烧……据说，古代人们对各种自然现象解释不了，希望借助祖先或神明的力量驱邪避疫、丰衣足食，于是找寻与神对话的工具。

　　很多人不知道的是，厦门是我国四大制香基地之一，世界上三分之二的卫生香产自这里。尤其在岛外的乡村，许多人祖上几代都曾与香打过交道，都曾亲手制香或者目睹如何制香。

在村里偏僻的一隅，几个工人正在制香，有人晒，有人翻，有人染香脚，有人称重包装……细的、长的、圆盘的、粉末的、无烟的、提神的……像打开一个香的新世界大门，为我们呈现出闽南传统制香的工艺手法。

陈秀就是在这样的氛围中长大的年轻人，从小见惯了大人手中的香，在她的记忆里，那是一种与神明沟通的方式，让她没想到的是，成年后她竟成了制香人。同样，刘恩平也没想到，出生在"拜拜"不盛行的四川的他，后半辈子会与香结下不解之缘。

◆ 二十六年的制香之路 ◆

四十二岁的刘恩平赤着上身，睡眼惺忪，走向操作台，将一把把竹签拆开，开始操作由竹签到香的"戏法"。以往的中午十一点，他通常都在补眠。因为他要上夜班，从傍晚五点到第二天早上五点，他扑在铺天盖地的灰尘中。所以，干活时他通常不穿上衣，因为穿啥衣服，最后都是灰头土脸。这个活，他干了二十多年，从最初的毛头小子，变成了中年大叔，也从一个青涩的做香外行，变成了师傅级人物。

凹槽里有一碗植物粘（一种树根做成的粉，具有黏性），两块小木块。刘恩平单手抓起一把竹签，足有百来根，将竹签的大部分浸入装满水的桶里。约一分钟后，将竹签从水中取出。这个步骤叫铡脚，又叫开水，由水在干燥的竹签身上"画"一条线，之后，迅速抖去多余水分，在凹槽里对齐铺好，在有水的一侧撒上植物粘。

这是做香中最考验技术的一步。刘恩平说，光是练怎么把线画得整齐，他就练了一个多月，手不能抖，"画"的线也不能有的高有的低，要是差了一点点，"香脚"就会变黑，导致制香失败。现在，他随便一浸，毫厘不差，这就是老师傅的标准，让手艺说话。

一天超十小时站在粉尘里

1989年，十六岁的刘恩平被老乡介绍到了厦门，当起了做香的学徒。那时候，从外地到厦门做香的人太多了，四川的、江西的、安徽的……因为厦门制香业发达，做香工资高。

从一开始的毫无概念，到能熟练上手，刘恩平用了三四个月时间。当时做香，都是纯手工制作，而且，全程要与植物灰打交道，常常一身灰尘。弹起的粉尘铺天盖地，落在他的头上、脸上、身上，浑身上下已难辨本色。从傍晚五点到第二天早上五点，每天一站就是近十个小时，沾水、簸粉，再沾水、再簸粉，如此往复循环。在没有阳光的操作间里，一干就是二十六年。

不累吗？当然累。除了冬天，刘恩平干活时就没穿过衣服，灰尘落满身，连眼睫毛都不会放过。刘恩平说，干哪一行不累呢？做香起码工资不错，不然，老家的小洋楼和给儿子的两套房，是怎么来的？

把老婆也"拉下水"，一个干白天，一个负责晚上

其实，一旦掌握了技术，做起来就越来越顺。刘恩平说，大概在九十年代末，厦门从香港引进了做香的机器，代替了部分手工操作。比如抛光、盖面，就完全不用人工了，以前一个人一天一两百斤的量，突然增到了七八百斤。

"机器做的当然会更好，表面更光滑、更均匀。"刘恩平完全不排斥用机器，不过他说，机器只能做一些低档的香，不能完全代替手工，就比如要用大量竹签的时候，除非竹签质量特别好，特别整齐，否则就会卡壳。

这中间，他把老婆也"拉下水"，现在，老婆是比他还熟练的老师傅了。虽然他负责夜间的制香，老婆负责白天的晒香和染香脚，但是做香的每一个步骤，老婆都很熟练。

刘恩平说，这二十几年与香打交道的过程中，他也曾到其他城市

去做制香工厂的管理者，但因种种原因，又回到了厦门，当起了一线的制香工人。不过未来，他计划着，用几十年老师傅的眼光，挑选更好的香，然后亲自把它们销回四川去。

一把香的诞生

闽南人爱"拜拜"，几乎人人都跟香打交道，可是却很少有人知道香是怎么制作出来的。虽然现在传统的手工艺已经渐渐减少，机器已成为制造业的主角，但是，在快速发展的现代社会，回归原始的老手艺才更显得难能可贵。刘恩平说，做香没有捷径，就是要一步一步来；学做香也不看天赋，只要勤奋和细心，最慢学三四个月也能熟练掌握。但是，现在的年轻人大多不愿意选择这个成天与粉尘打交道的行业。

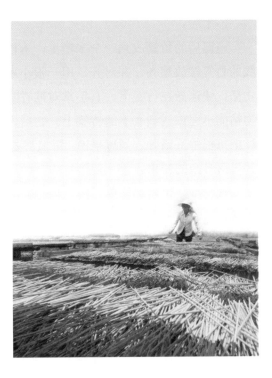

做普通的贡香有六个步骤，分别是铡脚、上粉、抛光、盖面粉、晒香、染脚。

1. 铡脚。

事先放好一大桶水，刘恩平抓起一把竹签，浸入水中，留下十厘米左右的香脚。一上场，就是关键的一步，做不好，后面的整个制香过程就很艰难，成品也很难看。他紧紧拽住竹签，使它们与水面垂直。



约一分钟的时间，估计每根竹签都浸到水后，迅速拿出。

这一步，不单要让竹签打湿，以便后面上粉，也要"画线"，即画出香脚与香体的分隔位置。香厂里的阿圣说，做普通贡香的竹签有两种规格，一种是三十二厘米，香脚大概留十厘米长；另一种是三十九厘米，香脚留十一点五厘米。要是画线不统一，香脚会变黑，品相就难看了。

2. 上粉。

浸湿后的竹签放到一个木槽里，木槽里事先放入植物粘，把画好线的竹签摆放整齐，并对齐。用一根小木棒卡在线的位置，抓一把植物粘，快速撒在竹签上，右手掌对准香脚由下往上提拉，让上面的植物粘能迅速渗透到底下的竹签上。之后，双手抱住香脚，像开扇子一样把每根竹签错开。刘恩平说，每根都要快速分开，不然会粘在一起，并抖落多余的粉末。

这一步，快速又简单。由于扬起来的粉末太多，刘恩平的眼睛也自然地眯成了一条线。

3. 抛光。

手工抛光是把一捆上好粉的竹签像抱孩子一样抱在手腕上，整捆竹签像车轮一样在手臂上迅速滚动，但是每根竹签都是分散开的，来回之间把上好粉的竹签表面抖得更加光滑。这个步骤动作持续的时间比较久，比较消耗体力。机器抛光是模仿人工来做的，上好一遍粉的竹签放入横放的圆桶中，周围放入植物粘，打开开关让它滚动起来。大概滚动三分钟就可以。机器省了不少劳动力，刘恩平说："机器抛光比人工抛光表面更加光滑。"

经过铡脚、上粉、抛光，这一遍粉就算上好了，接下来是同样的步骤，上二遍粉、三遍粉。唯一不同的是上二遍粉的时候植物粘里多加了碳和硝酸钾。要特别注意的是，每次铡脚都要铡到同一条分界线，不能有误差。所以第二次、第三次铡脚的时候，刘恩平眼睛都不眨一下，要看清楚。

4.盖面粉、晒香。

上好三遍粉后，将差不多做成的香放到抛光机里，按照抛光的方法再盖一层植物粉。将盖好粉的香拿到户外去晒，一般要晒一天的时间，这就是晒香。

老板陈秀说，制香是个看天吃饭的活，随时都得关注天气。有太阳才能晒，下雨天就不能生产，没有晾晒的香久了会发霉。

铺开来的香躺在木板晒台上，在大太阳底下，等待阳光的烘烤。只有完全干透，香体才不会轻易脱落和散掉。

5.染脚。

还有一个步骤，也是在大太阳底下完成的，那就是染脚。烧开后的红色颜料，用桶装好提到晒场，在中午时分，工人抱起一把香，将香脚对齐后浸入桶中，十几秒后，香脚就完全变成红色。之后，将香迅速铺开再进行晾晒，工人染脚的时候顺带将香翻一面继续晒。等到下午时分，香的成品就完成了。

不过，要注意的是，染脚的时候，也要和香体与香脚的分隔线对齐。所以，这一步，也需要由熟练的老师傅来完成。

（本篇图片摄影：谢培育）

古法造纸：
越纯粹越精美

只要找到原来的材料，
把历代的纸张都还原出来并不困难。

　　流水潺潺，唰唰声起，在同安一处偏僻的角落里，工人们正在不停地忙碌着。打浆、捞纸、烘纸、叠纸……井然有序。

　　他们在制作书画纸。在这个工厂里，那些渗透着纹理的白色纸张，正以各种形态，出现在书画爱好者的笔下。

　　陈昌隆来自台湾南投的一个造纸小镇，他秉承父母的衣钵，到大陆来开拓事业。父母从大陆过去的老师傅那里学会了造纸的关键技艺，陈昌隆又从父母那里学会并改良了这种技艺，再将这种技艺带回了大陆。他说，迈入其中，才知道中国造纸技艺博大精深，他的一大愿望就是找到历朝历代人们用过的纸，并把它们还原出来。

　　造纸术是我国古代四大发明之一，自东汉以来，延续至今近两千年。明代李时珍所著《本草纲目》记述各地名纸："蜀人以麻、闽人以嫩竹、海人以苔、吴人以茧、楚人以楮为纸。"而始于唐代的宣纸

是中国古法造纸的巅峰。古法制作宣纸有一百零八道工序，百分之八十以上都是纯手工，而且要求极高。晒纸的时候，湿润柔软的大纸张在焙面上平平整整地贴着，没有一个气泡，不出一条褶皱，不留一道刷痕，更不许有一点撕裂。陈昌隆正在用最传统的工艺和最原始的材料，在纸的世界里不断深挖，力图找到那最古老的根。

❖ 陈昌隆：想把历代纸张还原出来 ❖

二十世纪八十年代，在台湾南投埔里镇的一个小村庄里，十几岁的陈昌隆独自开着轰隆隆响的卡车，到这个小纸厂去一趟，到那个小纸厂去一趟，把他们刚刚烘干的纸拉回自己家的厂里。

1971年出生的陈昌隆，从小泡在造纸厂里，成了车间里的造纸"小能手"。四十六年后，他坐在同安一家偏僻的工厂里，翻看着一沓沓自己工厂里做出来的精美纸张，心中有个愿望：要把中国历代的纸张都还原出来。

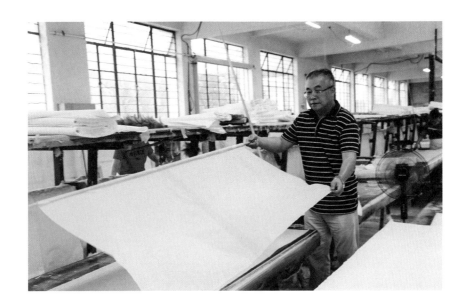

从小以厂为家

陈昌隆来自台湾南投埔里镇，那里有个宣纸村，鼎盛时期，村中有六十多家手工造纸厂。陈昌隆的父母就曾经是造纸厂的工人，一个是捞纸的工人，一个是烘纸的工人，掌握着造纸技艺中的两个"命门"，两个工人在流水线上互生情愫，因此结缘。

陈昌隆说，因为家里兄弟姐妹众多，父亲二十出头就出来单干，开了自己的造纸厂。别以为开厂简单，除了四处搜寻从大陆过去的造纸老师傅外，还得四处奔波，买回原材料，卖到家乡去。

"我的六个兄弟姐妹，出生在台湾的不同地方，走到哪里生到哪里。"陈昌隆说，父亲创业艰难期，他没有亲眼见证，但是听父亲说，有一年回老家收账，恰遇发生当年最严重的水灾，交通中断，母亲带着三个小孩独自生活，无钱无米，差不多弹尽援绝。当时煤炭实行配给制，因为没钱买，他们就去铁路边捡从火车上掉落的煤块，哪知被警察看见，以为是偷来的，还被抓去关起来。

到1971年最小的孩子陈昌隆出生时，家境已经不错。陈昌隆说，

在他小时候，造纸厂就是家，家就是造纸厂，关于造纸的每一步，他都了然于胸。"想要零花钱时，大人就叫你去捞纸，事先说好捞多少张可以给多少钱。"陈昌隆说，小孩子对于零花钱的追求是很狂热的，不过，也有一个步骤他不敢做。"烘纸我不会，怕被铁板烫到。这还是后来到厦门来学的。"

十几岁的陈昌隆俨然成为家中工厂的小工人，车间里有他，出去收货也有他。陈昌隆说，不能说是穷人的孩子早当家，但是自己从小独立，胆子大。

父亲把他"骗"到厦门

1994年，陈昌隆第一次来大陆，在厦门待了一个半月，而此时，陈昌隆的父亲已经在厦门设厂五六年，把台湾的造纸技艺带到了厦门。父亲拉着他问：你觉得大陆怎么样？大学毕业了想不想来发展？

彼时的陈昌隆，刚刚考入铭传大学国际贸易专业。他看着正在发展中的厦门，回答父亲：还不错啊，应该有蛮多机会！

至此之后，大学期间的每个寒暑假，陈昌隆都在厦门度过，进一步熟悉造纸的每一个步骤，"也学习企业的开拓与管理。"

毕业后，一心向往做进出口贸易的陈昌隆，还是被父亲拉到身边造纸。"你看到了吗？其实我们工厂有两个大门，其中一个门，就是父亲专门用来'关'我的。"陈昌隆说，这道门虽然是个象征，却真真实实地把他"关"在这里了。

"父亲跟我说，等你把纸做好了，做什么都不管你。后来我才发现上当受骗了，因为没有什么是能完全做好的。"陈昌隆说，造纸无止境，做着做着，自己也做出兴趣了。

一周破解纸商"考题"

在陈昌隆的办公室里，有一本厚厚的《手漉和纸》，这是他从日本淘来的，里面有各种纸张的样本和生产地。"这是宝贝，市面上是

买不到的。"陈昌隆仔细地翻看着里面的纸张,作为一家专门造纸的企业,这是指南针,也是收藏品。他说,这里面的纸,有许多他已经做出来了。

他做的是宣纸,也是广义的书画纸。这些纸,一部分提供给书画爱好者们,一部分还可用来修复古籍。"曾经在展览会上,有个人拿了一个清朝的纸张残角给我,问我能不能做出来。"陈昌隆一个星期后就把纸样交给了对方,对方说"你能生产多少,我就买多少"。

生产宣纸的过程,是个不断探索还原的过程。陈昌隆觉得十分有趣,他说曾经有日本的代理商考察了他两年,拿来各种纸,让他做出来。他试出来二十三种,到最后,对方说,别再试了,生产出来也卖不出去。

还有一次,一个日本团队只待一周,来的第一天把纸样交给他,他研究了一天时间,到他们准备回去时,他已经把生产出来的纸样交给他们了。

"其实造纸技术不复杂,越是古老的越简单。"陈昌隆说,以前的人几乎都是就地取材,纸浆用得也不复杂,木浆用得少,一般都是竹浆、麻浆、草浆等,现代人才学会混合,"就像喝啤酒,有混合威士忌的,也有单一纯麦,以前的都是单一纯麦,不会混合。"

只要有原材料,还原并不困难

闲来无事时,陈昌隆就琢磨着古代的纸是怎么做出来的,比如宫廷用纸。他有一个大大的梦想:把中国历朝历代的用纸,都还原出来。

"关键是原材料和工艺。"陈昌隆说,早期的造纸很多是就地取材,比如腾冲纸,一定是腾冲当地或附近的原材料做出来的。这就得去找文献,找资料,找原材料。另外,造纸技艺很多都是当地的农民在做,老师傅去世后,技艺也随之失传了。

不过这些都没有难倒他。其中一个自信,来自造纸工艺的生命——原材料,只要有原材料,只要找到诀窍,还原不是很困难的

问题。

"原材料开始在准备了，但制作完成还需要很长的时间，因为有的原材料要放上半年才能用。"陈昌隆说，或许刚做出来效果还可以，但放个两三年就会变质。

❖ 一张宣纸诞生的历程 ❖

在陈昌隆的工厂里，还是流水线的车间，还是最原始的手工劳作。在其中一个车间，上了年纪的妇女们坐在工作台的两边，埋头捡着"面条"里的垃圾。旁边，一箩筐一箩筐煮好的树皮，全部变成纤维状。陈昌隆说，古代人如何造纸，他们也如何造纸。几乎没有用到机器，即使偶尔用到，也完全是辅助作用。"核心不能变！"陈昌隆说。

造纸的技艺中，捞纸（又称抄纸）是最为关键的一步，纸的厚薄，纸是否匀称，都在这里体现。不过，作为一个现代工厂，陈昌隆也对

技术进行了改良，比如以前一个捞纸师傅一天最多捞五百张，现在能捞八百至一千张。"效率提高了将近一半，纸的质量却没有改变。"陈昌隆说。

当然，水质是另一个重要因素。陈昌隆说，当初之所以选择同安，就是因为这里的水质好，做出来的纸张才光亮，散发自然光泽。

大自然中几乎所有的植物都拥有纤维，但只有那些纤维含量多、容易处理、来源充足、成本低廉的植物才最适合用来造纸。宣纸与其他手工纸的不同之处在于，它对原材料的选择非常严格。"古法造纸的技艺不复杂，越是精美，越是简单。只要掌握了原材料，掌握了技艺，就能造出一张张精美的纸来。"陈昌隆说。

下面让我们跟随陈昌隆，一同看看古法造纸的过程。

1. 泡树皮。

买回来的各种原材料，按等级分类，扎成小捆，泡在水塘或者水池里。浸泡的时间因原材料品种不同而异。浸泡时间最短的为三天，最长的要半年，直到池子里水的颜色变得像酱油一样，散发恶臭。陈昌隆说，这是泡去里面的化学药剂，把原料中的可溶性杂质除去，为制造良好的纸浆打下基础。

2. 煮料。

煮料是在高温下用碱或石灰的水溶液处理原料，将粘连在纤维之间的果胶、木素等除掉，使纤维分散开来而成为纸浆。煮料过程也因原料不同而有很大差别。然后把蒸煮后的浆料放入布袋内，经过水的冲洗和来回摆动，把纸浆中夹杂的石灰渣及煮料溶解物等洗净。之后就是漂白，把本色纸浆（灰白、浅黄到棕色不等）变为白色纸浆。传统的晒白法是把洗净的浆料放在向阳处，日光照射两至三个月的时间，直到纸浆颜色变白为止。陈昌隆说，造纸的原材料有五大类，包括皮、革、竹、木、麻，基本上原材料得煮一天，煮完后的原材料，就变成面条状了。

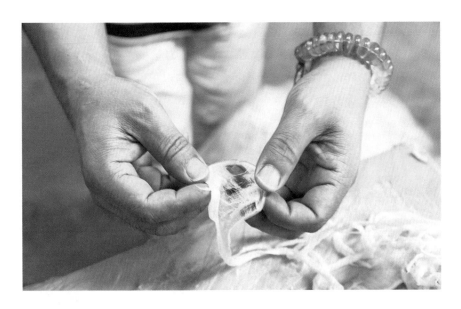

3. 打浆。

古时候，是用人力、水碓、石碾等把浆料捣打成泥膏状，使浆料中的纤维分离出来，能够交织成具有一定强度的纸页，打浆是人工造纸操作中最繁重的一道工序。但是现在有了打浆机，只需把处理好的原材料倒入打浆机中，打成云雾状，粗纤维就全变成很细很细的纤维。不过，也有工厂专门卖浆板的，买来的浆板只要打上一个半至两个小时就可以了。陈昌隆说，光是木浆，就有十来种。

4. 捞纸（抄纸）。

纸张成型最关键的环节就是捞纸，手工捞纸讲究的是精细，捞纸师傅听水的声音，感知纸帘晃动的韵律，均匀附着纸浆的纸帘浮出水面，就形成了一张湿漉漉的纸。成千上万次的实践中，捞纸工将手打造成了一杆秤，并练就了误差极小的手感。捞纸用的纸帘是用细如发丝的细篾编织而成的。

捞纸是纸浆变成纸张的过程中最神奇的一步，也是制作成形纸的第一步。捞纸工手持帘床，一撩、一提、一掀，薄如蝉翼的纸便脱水而出。这一过程全凭经验和手感来确保每张纸的薄厚和纤维分布

均匀。

　　"捞纸看着简单,学起来很难。捞纸时力量要均衡,不然纸会厚薄不均。"陈昌隆说,捞纸劳动强度大,基本由男性工人来做,要熟练掌握至少得苦练数月。

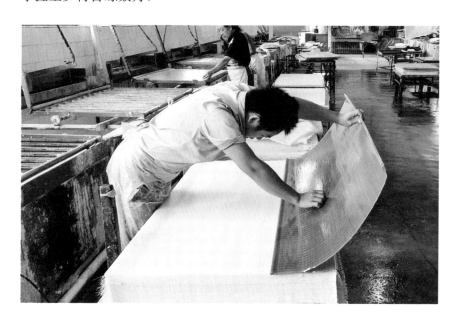

　　5. 烘纸。

　　烘纸一般由女性工人来操作。捞纸师傅把薄如蝉翼的纸张一张一张叠起来,叠成豆干形状,边上埋入一条细线。接着是把湿纸页内多余的水分挤压出去,使湿纸具有一定的强度,以利于刷纸、烘干。当抄造的湿纸页累积到数千张时,利用压榨设施施加适当的压力,使纸内的水缓慢地流出。

　　之后,"豆干"被搬到了二楼专门的烘纸车间。古时候,烘纸的方法是把经过压榨的湿纸一张一张地分开,再将其刷贴至烘壁外面,壁内火的热量传递到外壁使纸内的水分蒸发,纸页变干。这是个讲究技巧的步骤,把湿纸迅速地铺在烘烤板上,用刷子从中间往两边均匀地刷开,一边刷一边拉,一旦有皱褶和破损,这张纸就废了。这个过

程，就像为手机贴膜，不能有一个气泡。之后，再沿着细线揭开。整个过程就几秒钟。

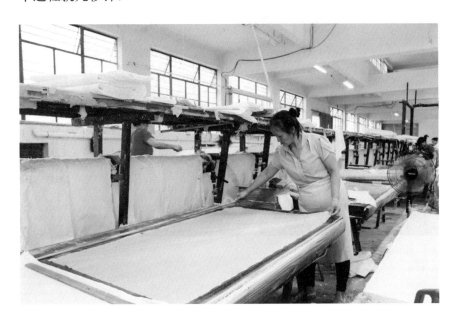

　　一位在陈昌隆工厂做了十来年的四川女师傅，曾经创下一天烘了七百多张纸的纪录。车间十分闷热，夏天时很难熬。陈昌隆说，这一步，他也是到厦门来才学会的，一个原因是怕被烫伤，另一个原因是男人实在没那么细心，一不小心，一张纸就废了。

　　6. 拆纸、包装。

　　纸烘干以后，就要拆成不同的大小进行包装了。有四尺对开，也有其他尺寸。陈昌隆说，有的书画家，练习时用一种纸，真正书写时用另一种纸；也有的书画家，为了尽早熟悉纸张的特性，熟悉纸与墨的关系，把大纸拆成一小张一小张，用来练习。

　　　　　　　　　　　　　　　　　（本篇图片摄影：刘小东）

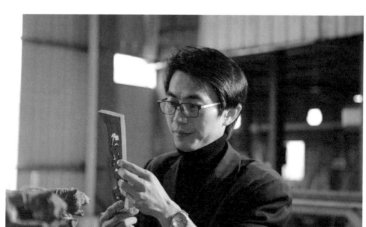

木雕：刀尺锤的深耕细作

敲、刨、雕、抛……
在木头上创造生活美学。

　　一根简单的木头，怎样变幻出多彩的生命力？刀、尺、锤的深耕细做，又会有怎样的精彩？

　　在翔安内厝的小光山村，有一个三十八岁的"文弱书生"陈龙海，专门玩木头，看之、闻之、凿之，用想象力生产，用力量和耐心打磨，最后把平凡的木头变成一件件独一无二的工艺品。他玩的是木雕，并把木雕点缀在各种实木家具中。

　　在实木家具的诸多加工工艺中，雕刻是最具有人文色彩的工艺。不同于其他技法，雕刻赋予了木材各种形态，加诸各种情感寄托，使家具成为文化信息的传递者，成为历史变迁的见证者，也成为诸多艺术内涵的承载者。

　　关于木雕，有一个雕刻凤凰的故事，彰显了木匠精神与木雕之神奇。相传，木工先祖鲁班，要在木头上雕刻一只凤凰。凤凰的冠和爪

还没有雕成，翠绿的羽毛也没描画好。别人看见那凤凰的身子和头，就讥笑说，雕得真是丑陋，像一只鸡，也像一只鹈鹕，哪里有凤凰的样子。慢慢地，鲁班的凤凰雕刻完成了，璀璨的凤冠像云一样高耸，玛瑙红的爪子像电一样闪亮，描绘得犹如披着锦缎一样的身子像朝霞一样闪闪发光。这时，鲁班再用刻刀轻轻一点，给凤凰添上了一双明亮的眼睛，只见那只凤凰腾空而起，绕着屋梁上下飞旋，三天三夜没有降落。这个时候，原来批评鲁班的人才纷纷开始赞美这只凤凰的神奇美妙和鲁班的巧夺天工。

喜爱木头的陈龙海，手中的刻刀在木头上跳动，方寸之间显功力，每一个弧度每一个走刀，都做到胸有成竹。

◆ 让不起眼的木头焕发新生 ◆

去乡下晃一圈，捡一些造型奇特的树根、树枝、树藤……看看它像什么，慢慢地、慢慢地，脑海中会浮现一个活灵活现的图形，好，开工！

三十八岁的陈龙海喜欢"玩"木头，敲、刨、雕、抛……在他手中，一块看起来平凡无奇的木头，会被雕成花草人兽等各种造型，

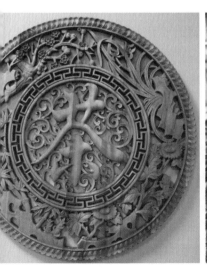
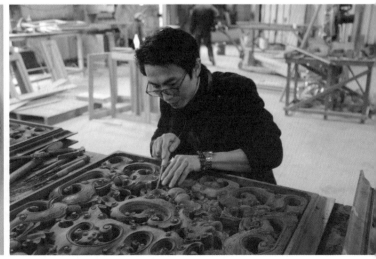

瞬间焕发新生。

他把精湛的雕刻技术运用到木质家具中，沙发、门、床、屏风、橱柜，甚至衣柜……在斗室中，实现自己的生活美学。

从小就有木头缘

陈龙海是地道的翔安人，大概是小时候在农村看了太多的树木，觉得木头"越看越舒服"。在他七八岁的时候，就显现出卓越的动手能力。陈龙海说，小时候没什么好玩的，就自己做陀螺，自己用木头做手枪、小推车……那时候没有什么美学的概念，但至少都做得像模像样，都能玩。

那时候的他，哪里知道未来的几十年，他都要与木头相伴。陈龙海说，大学时学的是室内设计，在纸上勾勒画画，与在木头上"深耕细织"，是完全不一样的。

跟老师傅学会了"盯着看"

他的第一份工，是在岛内湖里区一个做工艺品的台资企业里当学徒，至今回想起来，他仍觉得那是一段难忘的有趣经历。

来自台湾的老师傅偶尔会带着他上山下乡去"捡宝"——看到形状好的木头、树根、树藤，或买或捡，也不说做什么用，都搬回来堆在工厂的大门口。

空闲的时候，老师傅就站在那堆奇形怪状的木头前，盯着它们看，一直看一直看，冷不丁抽一块出来，修一修，一个奇特的造型就出来了。

陈龙海觉得十分有趣，也渐渐明白老师傅的意图。再次下乡的时候，他也会帮忙看看：欸，这块像什么，那根可以做什么。年轻人，最不缺的就是想象力。偶尔，老师傅也放手让他去做，他也会蹲在门口盯一两个小时，但真要把想法变成现实，却没那么容易。

"损耗率起码有百分之五十！"陈龙海说，刀工不扎实，刻着刻

着可能就坏了。这个时候，老师傅常常出手补救，修饰一下、重新打磨一下，还能看！

那个时候，他真正磨炼了自己的刀工，学着在木头上创造美。

见证时尚的变迁

陈龙海说，那时候，工厂主要做一些根雕，如造型各异的茶盘等，基本靠手工，每一件产品都是由老师傅的奇妙构思加上工人的匠心共同打造出来的。

再后来，他们开始做门。在实木门上刻上梅兰竹菊，刻上花花草草，自由组合之后造型就有八十多种。"其实并不难学，它们都是相通的。"陈龙海说，闽南人喜欢的雕刻内容大多都是梅兰竹菊，有吉祥寓意的。

2007年，他搬回翔安的小光山村，用在厂里学到的雕刻技术，把木雕运用在各种家具上，桌子、椅子、门、沙发、书柜、橱柜……

陈龙海说，木雕是有时代印记的。2000年左右，厦门人很喜欢那些有繁复木雕图案的家具，即使它们价格高昂。但是现在，人们对于家具上的那些花花草草已经不再那么热衷，取而代之的是各种简洁的线条。

"但即使是最简单的线条，木工没有深厚的功底，也是很难完成的。"陈龙海说。

一双到处寻宝的眼睛

到现在，陈龙海依然喜欢到处寻宝。跟老婆逛街，别人看的可能是美女，是衣服，他看的是木头，是木头上的花纹在装潢中的运用，偶尔还得被老婆催着走。

"看到它们，就觉得心情好，特别舒服！"陈龙海说，即使出差去了外地，第一时间去的地方也是木头汇聚的地方。偶尔寻到宝，几经打磨，送给好友。

比如他捡到一个树根，将其慢慢掏空，依据形状做了一个笔筒；还有被藤蔓缠绕得伤痕累累的一根小树枝，他做成了断臂木头人……

他喜欢闻木头的味道。即使成日待在车间，他也不觉得烦闷。"要是采好的木头，一看木纹就知道是什么木头；山上的，扒开叶子大多数也能认出来。"陈龙海说，到现在为止他能分辨二十多种木头了。

◈ 要的就是"脱壳而出"的快感 ◈

对于陈龙海来说，他经历了两次现代化生产对手工雕刻的冲击。第一次，是在工厂工作的最后两年，那时候机器逐渐在工厂内广泛使用，需要手工雕刻的根雕，因为价格高昂等诸多原因，受众逐渐减少，工厂被迫转向做门。

第二次，也就是现在，那些人工要三四天才能雕刻出来的花鸟虫兽，机器几个小时内就做完了，而且卖相并不差。人工雕刻"退居二线"，做一些画龙点睛的工作，比如雕刻机器做不到的地方，做更为精细的修补。

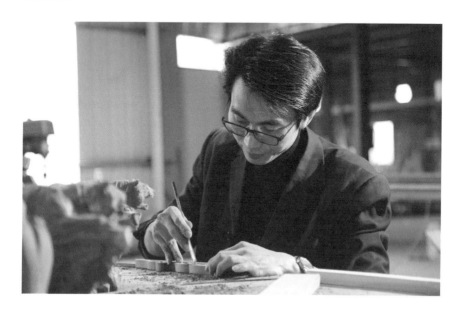

陈龙海说，在实际操作中，机器雕刻可以通过精确的操作，让花纹的深浅、大小、凹凸等方面做得更为精准和统一，但是有些雕刻，如多层次透雕或遇到不规则的图案时，还需要通过工匠的双手来赋予雕刻生命。机器雕刻与人工雕刻可以从落刀的线条、毛茬儿痕迹分辨出。不同于机器整齐划一的雕刻，手工雕刻总会留下"个人色彩"，而一些非对称的图案，例如人物、动物的表情，都需要生动自然，而机器雕刻出来的则显得呆板。

"比如人眼、不对称图形等，就需要人工来做了。"陈龙海说，人工与机器的区别在于：机器能做到的，人工都能做到；机器不能做到的，人工也能做到。

有的时候，机器来做，造价不一定就便宜。陈龙海说，量大的，机器来做更划算，单独做几个，还是人工雕刻更好；因为有时候，刚画好图纸打好版调试好机器，说不定人工已经完工了。

木雕过程中，木工师傅通过雕与刻，由外向内，一步步地减去废料，循序渐进地将形体挖掘显现出来。在一次次的减法造型中，木工师傅一次次地体会作品"脱壳而出"的快感。有时因木质的特性或用力过猛减去了不该减去的地方而感到惊心动魄，但如处理得当，也可能因作品重获新生而感到喜悦。同时还能感受到各种刀法在运用过程中产生的特殊韵味，有些偶然的效果，能使作品产生新的生命力。

木头变身记

我们以一个直径六十一厘米的屏风为例，来看看陈龙海们是怎么把木头变成艺术品的。

1. 选材。

拿到一块板材，首先要顺纹，把有瑕疵的地方挑掉，有疙瘩、有虫孔的地方挑掉。当然，一块板材的品质，也对其价格的高低起了决定性的作用。陈龙海说，便宜的木材，可能会选择用机器雕刻，但像黄花梨，多数的雕刻师更愿意选择手工雕刻，木雕爱好者们觉得这样

才更突显好木材的价值。

2. 构思。

要做成什么呢？它像什么呢？对于木雕师傅来说，想象力是永远最有生命力的。当然，木雕创作中的想象不是天马行空，毫无根据，得依照木材本来的形状，加以适当的想象，而且，最重要的是能在木材上实现这个想法。

有时候，选材和构思的顺序会颠倒过来，就看设计师们是依材而定还是依想法而定。

3. 抛光。

用刨刀顺着木纹推，直到木材表面光滑平整。陈龙海说，一个直径六十一厘米的木材，仅抛光就得用上半个小时。

4. 画图。

将先前构思好的图案，在木板上画出来。有经验的木工师傅，耳朵上常常夹着一支铅笔，在木板上细细描绘。

5. 粗雕。

雕花刀开始上场了。陈龙海说，刻一个"福"字，周围附一圈的花草，用雕花刀刻个轮廓也需要三个小时左右。

6. 细雕。

那些花瓣边，那些小缝隙，就要用细小的雕花刀，一刀一刀地雕刻，这是个累脖子和手的活儿。陈龙海说，往往一抬头就是一天了，而这样一个屏风得用两天时间。

7. 刮磨。

用平刀把凹凸不平的地方刮掉，一点一点，不能多不能少，所以，光刮磨就得需要一天时间。

8. 打磨。

在行业中，素有"三分雕工七分磨工"的说法。家具的线、面需要通过打磨来最终定型，而雕刻的神韵更是要靠打磨来完美体现。这时候，磨砂纸上场，在打磨过程中，雕刻的全部棱角、纹理、层次都

要打磨到，雕板的毛茬儿、倒刺都被打磨掉，露出最终的神韵。打磨要做到面面俱到、线线俱到，还要保证棱角分明，不能磨偏了、磨没了。可以说，打磨将赋予家具最终的生命。对于雕刻工艺而言，打磨的地位是"成也萧何败也萧何"，如果打磨不到位或打磨过度，之前的工作全部白费。

这样，一个"原汁原味"、汇集心血的屏风就产生了。

❖❖❖❖ 古老的木雕

雕刻工艺在我国历史久远。早在商周时期，青铜器上已可见到夔纹、云纹等精美图案，木器也具有了装饰性和实用性，形成早期家具的雏形。到战国时期，木雕工艺已由简单刻纹和雕花板的阴刻，发展到立体圆雕工艺。我国的木雕工艺，大多用于建筑、家具及宗教雕刻。明清时期，坚韧细腻的木材被大量发现并广泛使用，推动了木雕工艺的发展和应用。

在明清硬木家具出现之前，雕刻工艺已经应用在家具制作过程中。在明中期之后的漆器家具，其花卉鸟兽的团，就是在反复糅成的厚漆上雕刻，剔犀、剔红、剔彩、款彩等工艺大量使用，其中雕刻就是画龙点睛的核心工艺。而硬木家具的雕刻工艺，其美学价值也远超过家具本身的价值。

对于家具之美，古今中外历来讲究的是精致细腻，而不是粗犷之美。明清家具在"美玉无瑕"的材质上，依靠雕刻工艺，赋予家居美感和韵味，这其中离不开打样时的匠心独运，更离不开实际操作时的精湛手工。

❖❖❖❖ 木雕工具

刀具是木雕师傅最直接的助手和伴侣。它在木雕制作过程中，起很重要的作用。刀具齐备，会磨会用，不仅能提高工作效率，而且在造型上能充分发挥出创作者的技巧，使行刀运凿洗练洒脱，增加作品

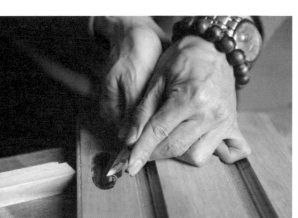

的艺术表现力。

刻刀的种类很多，包括平刀、圆刀、斜刀、中钢刀等。这些刀都有各自不同的用途。木雕的辅助工具主要有敲锤、斧子、锯子、木锉。斧子的用途是配合出坯，大量砍削木料，注意砍削时不宜用力过大，不可直上直下地砍，斧刃应与木料保持四十五度左右，否则，木料会开裂。木锉主要是用在圆雕的细坯阶段，可代替平刀将刀痕凿迹锉平整以便修光，又可代替圆刀或斜刀做镂空处理。

鲁班尺是木工师傅们最不能缺少的工具之一。陈龙海说，在闽南，人们有许多的忌讳，在尺寸的把握上，就需要特别讲究，比如长度可以做到四十多厘米的角花，就不要做到四十厘米，最好要四十一厘米，因为在鲁班尺上，"41"代表财旺进宝；还有"198""210""176"等，都是财旺的意思，而"196"就显示是"丁"，意为添丁。

（本篇图片摄影：刘小东）

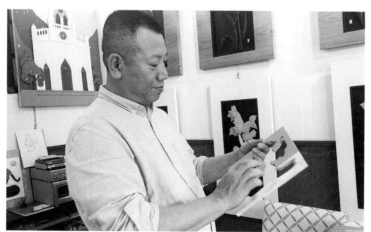

皮雕：文心雕皮剪『软浮』

用剪不用刻的"软浮雕画"
是绘画创意与雕塑艺术的结合。

月光如水，女神手抚长发，白鹭和谐落肩；三只山羊形态各异，眼中闪着灵气，身上的羊毛肆意生长；提篮赶海的惠安女风情，温馨幸福的藏家祖孙，豪气万丈的钟馗醉酒，还有形态多样的神像……飞禽走兽、各类人物在黄桂林的巧手下一一呈现，活灵活现。这些作品不是普通的绘画，它们是皮革上的艺术，被称为皮雕。

五十七岁的黄桂林最近将自己创作的四十多幅得意之作在鼓浪屿艺术展厅展出，展览取名为"鼓浪·浮雕——黄桂林软浮雕画艺术作品展"。

他用一张张皮革，制作出了栩栩如生的一系列作品。他将其称之为"软浮雕画"，并申请了专利。

黄桂林说，"软浮雕画"其实也是皮雕的一种，只不过大部分人认为的皮雕是在皮革上雕刻，这种"软浮雕画"用剪不用刻，是一种

创新的皮雕形式，是绘画创意与雕塑艺术的结合，也是民间传统手工与现代工艺的结合。

❖ 一次邂逅　从此"玩"皮 ❖

年龄，在追求梦想这事儿上只是一个数字。黄桂林自己都没有想到，他会在三十一岁的时候遇到人生的大转折。

1993年，一个下雨天，三十一岁的黄桂林无意间闯进了一家皮革店里躲雨，五颜六色的皮革让他顿时惊呆了：原来，皮革还有这样好看的颜色！他心里默念：终于有替代颜料的东西了。

这之前，他是地质队里的一名电工，领着不错的工资，衣食无忧，但一颗热爱艺术的心让他不想安于现状。

黄桂林说，从小，他就喜爱艺术，喜欢画画，天天弹钢琴。估计是遗传了母亲的艺术细胞，因为他的母亲也喜欢画画、吹口琴。

辞职专心搞创作

那次无意间的相遇，让他对皮革的爱一发不可收拾。起先，黄桂林买了一些皮革回来，摸索着做一幅作品。1997年，他干脆辞了职，专心搞起皮革创作。"一边工作，一边搞创作，既不能安心工作，也没法全身心投入创作，干脆辞了职。"听起来，黄桂林一点都没犹豫。

第一幅作品，黄桂林想做一幅丹顶鹤。因为在二十世纪八十年代时，他去了一趟故宫，对宫殿旁站着的两只丹顶鹤印象深刻，以至于十几年后，还心心念念地想把它们做出来。

黄桂林开始创作，选好了皮革的颜色，还买了一台万能线锯。不到一天时间，一只挺拔站立的丹顶鹤就做好了。尽管底板采用的是一两厘米厚的板，填充物不是海绵而是棉花，但效果还不错。"太兴奋了，想了很多！"黄桂林说，这给了他莫大的鼓舞，让他有信心把软浮雕画做到极致。

从装饰品走向艺术品

这之后的几年，黄桂林都在做一些简单的皮革工艺品。"那时候，市面上出现的柜子上的皮质工艺品，都是我做的！"黄桂林说，艺术要用到生活中，所以他创作了许多简单的装饰品。

转折是在2001年，技术成熟后，黄桂林想着做一些比较复杂的软浮雕画，《塞外情》便是他第二幅大的作品。

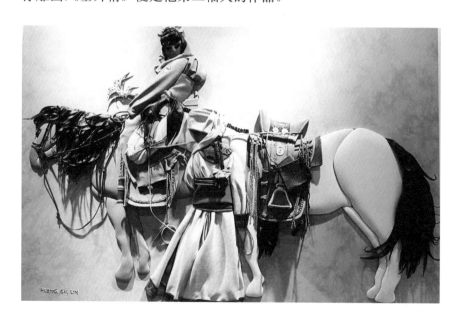

　　微风吹拂着，两名青年男女，一个坐在马背上，一个依偎在马儿旁，萌动的情愫在微风中飞扬。黄桂林说，作品中的人物和动物要活灵活现、画面要动起来，就得去观察、去体验。在这幅画里，青年男女的裙摆，马儿身上的鬃毛，都因为微风，呈现出轻轻扬动的动感。

　　有一次，他在垃圾堆里捡到一张皮革，他不禁感叹："天啊，这可以创作一张毕加索的作品！"于是，剪剪粘粘贴贴，一幅《午睡》诞生了，这幅作品获得"百花杯"第十二届中国工艺美术大师精品博览会银奖。

　　黄桂林说，做软浮雕画，是需要艺术积累的，至少，要懂得构图，懂得色彩的运用。

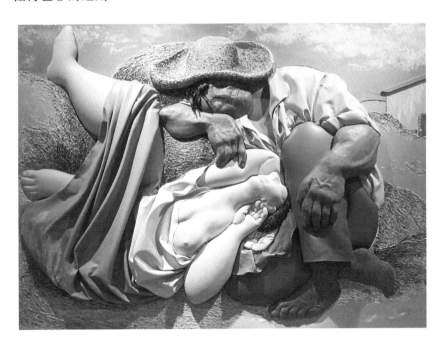

二十六年获近三十个金银奖

　　在黄桂林创作的作品中，动物题材占了很大一部分。有任劳任怨的牦牛、静静立在枝头的孔雀、相互依偎的公鸡母鸡、凶悍的秃鹰、

显示着肌肉力量的骏马……这其中，白色孔雀伸着丰润的脖颈、秃鹰披着一层层厚厚的羽毛。黄桂林说，用皮革来表现动物，是比较好的一种表现形式。"我不喜欢细细的感觉，得粗狂一点。创作动物，最关键是在脸部，表情神态，仿佛它们在跟人类交流，作品出来后，会感觉很亲切。"黄桂林说。

他去了一趟西藏后，创作了一幅题为《希望》的作品。僜巴祖孙俩望向远方，奶奶眼里是失落，小孩眼中却满含好奇。黄桂林用不同色泽的皮革，做了僜巴人的服装和首饰，这幅作品同样获得"百花杯"中国工艺美术大师精品博览会银奖。

许多艺术家喜欢以惠安女为题材进行创作，黄桂林也不例外。他所创作的《归港》，作品中的惠安女婀娜多姿，挑着簸箕也像是在跳舞。黄桂林说，惠安女是家里的主要劳动力，得强壮有力。因此，他用了夸张的手法来表现。那些惠安女挑着的竹篮子，是将皮革切割成条状编制而成的。这幅《归港》被他作为礼物送给了国民党前主席洪秀柱。洪秀柱还专门为黄桂林题写了"精湛皮雕誉华夏"的牌匾，足以见得黄桂林皮雕的艺术价值。

 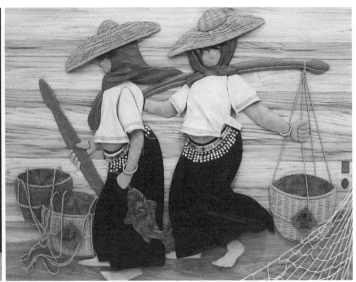

到现在为止，黄桂林的作品在国家级、省级大赛中，获得近三十个金、银奖项。从三十一岁那个下雨天到现在，他在皮雕的艺术道路上已经摸爬滚打了二十六年，但如他所言，年龄，在追求梦想这事儿上只是一个数字，他会继续走下去。

希望技艺能传承

在鼓浪屿泉州路83号的小展厅里，黄桂林常常坐在那里制作作品，从门外经过的游客们经常开门而入，跟着黄桂林一起学习简单的软浮雕画制作。怎样构图、怎样剪裁、怎样拼接、怎样组装、怎样把自己脑海中的画面变成现实中的图画，他们在体验中感受到了乐趣。

黄桂林说，几乎每天都有很多游客来体验，这也是把他这种新的艺术形式传播给大家的一种方式，他希望自己研创的这门技艺能在更大范围内推广开来。另外，黄桂林还招收了两名学徒，这两名徒弟已经跟随他学了十多年。

❖ 用皮革讲述"鼓浪屿的一切" ❖

黄桂林有个小展厅，在鼓浪屿干净整洁的小巷里，是一个不太起眼的房间，推门而入却发现里面别有洞天。客厅的三面墙壁，全部挂满了黄桂林创作的软浮雕画：惠安女、十二生肖、苦瓜、丝瓜……黄

桂林说，这些精美的软浮雕画全部由手工制作，每一件都不一样。

最近几年，黄桂林在创作鼓浪屿上的一切。钢琴码头、八卦楼、金瓜楼、灯塔……这些"最鼓浪屿"的建筑元素，被呈现在一幅两平方米多的皮雕画中，层层叠叠，别有味道。这幅画他简单直接地命名为《浮雕·鼓浪屿》。

他还专门创作了一幅《八卦楼》和一幅《日光岩》，用简单的线条和色彩表现鼓浪屿和谐宁静的美。然后，他把自己最得意的代表作，搬到了"鼓浪·浮雕——黄桂林软浮雕画艺术作品展"上，这是黄桂林第一次办个人的皮雕展，这个展览凝结了他创作皮雕画二十多年的心血。

黄桂林和鼓浪屿的渊源颇深。二十六岁那年，他就曾搬到鼓浪屿居住过一段时间。这座小岛，贯穿着他大半辈子，他对小岛寄托深情，小岛也回馈他灵感。关于鼓浪屿的作品，他已经做了二十多件，未来，他还要深挖鼓浪屿的风景、人文，用皮革讲述鼓浪屿的故事。

◆ 怎样做一幅软浮雕画 ◆

皮革是怎样变身为栩栩如生的软浮雕画的？想必您很好奇。下面我们就请黄桂林为我们讲解作品的制作步骤。

1. 构图。

黄桂林说，做一幅画最难也最费时的就是构图和布局。作品要怎样构图看起来才舒服？要用什么样的色彩？怎样才能既有层次又很稳重，还能与现代家庭的家居配套？有个原则是"简单＋意境"，比如创作《日光岩》，要有阳光的感觉，天空要用暖灰色，海边不能太清晰，有点灰有点黄，天空中还有几只小鸟儿，这样想象空间才会大。

2. 选皮。

想好构图后，就要挑选皮革的颜色和尺寸了，要让作品显得大气，又能让顾客带得走。黄桂林说，不要用鲜艳的颜色，也不要用与实物很相近的颜色，那会看起来很俗气，颜色要与环境融合在一起。

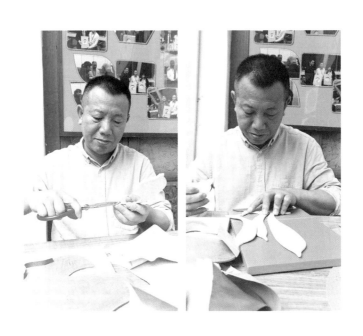

3. 制作。

开始动手了。黄桂林说，衬板一般选择中密度纤维板，用胶水将皮革和板黏结，形成块面，再用502胶水固定。比如海豚，就要制作一个弯弯的块面做身体，再粘贴上眼睛和鳍。黄桂林说，有的零部件可以提前制作，比如海豚的鳍、身子，用量大，就可以批量生产，但即使是提前制作，因为手工制作的原因，每一个都还是有稍许不同。

4. 组装。

制作完各个部件后，下一步就是组装。组装也是见功底的，要有层次感和空间感，比如羽毛的组合，要上一点还是下一点，功夫都在手上。当然，也有中途换色的时候，因为在实践过程中，会发现原先想象的颜色做出来不好看。"东西多了，看起来会很杂，这就要看制作者的功力了，要让画面看起来优美却不呆板。"

5. 封板。

最后，要用2.7毫米厚的一块中纤板来封住衬板。黄桂林说，要封得平整、角落没有痕迹，是需要点功夫的，同时需要耐心，还有对胶水的熟练使用。衬板封好后，钉上挂钩，一幅美丽的作品就大功告成了。

设计图纸、选材料、定型、半浮雕、雕刻、镶嵌等几十道制作工序，全部是黄桂林独自完成。有时候一坐下来，十几个小时都没有动弹。黄桂林说，赶工的时候，有时要从晚上坐到第二天下午。怎么能坐得住呢？黄桂林说，做累了就去弹钢琴！

✽◆✽◆ 关于皮雕

皮雕艺术起源于文艺复兴时期的欧洲，在当时人们主要是利用皮革的延展性来做浮雕式图案的器具。皮雕作品雕刻精美，工艺细致，在欧洲中世纪之后一度是皇室贵族身份和名望的象征。这种皮雕工艺长期在私下传授，并没有公开和流行。1492年，哥伦布发现美洲时，皮雕由西班牙传入美洲。第二次世界大战之后传入日本，后由日本传入中国台湾。由于当时台湾经济起飞，带动艺术风潮，皮雕也因此而蓬勃发展，并带动了大陆皮雕工艺的发展。

皮雕的传统工艺有两种，一种是使用雕刻刀直接在皮革上雕出图案纹样，由于是手工制品，产量不大，主要用在一些小件的饰品上；另外一种是将图案纹样制成钢模，将钢模直接敲印在湿润的皮革上，印压出图案纹样，此种方式可用于批量生产，广泛运用在装饰材料方面，如市场上常见的皮雕软包。

闽南小吃

古早味

沙茶面：厦门的正港味

厦门随处可见的沙茶面，
是南洋饮食文化传入厦门的见证。

　　说起厦门美食，怎么能不提沙茶面呢？那色泽红黄、鲜香微辣的美味，是厦门人生活的见证。有人隔几日就要去吃一吃沙茶面，仿佛不吃舌头会痒；有人一下飞机就去找沙茶面店，仿佛这是来过厦门的铁证；当然，也有人把一碗小小的沙茶面做成了事业。在翔安新店的一条小巷子里，有一家"老锅沙茶面"店，年轻的夫妻俩，用双手和智慧，为人们带来美食的享受。

　　有人在博客中分享去这家店吃沙茶面的经历：下班兴冲冲地去坐公交，等了好久都没来，就换乘摩的，接下来换乘了两次公交，最后还步行了四百米，到店点了一碗沙茶面、双份鸡翅，吃得心满意足，然后愉快地回家啦。

　　现在，沙茶面店遍布厦门的大街小巷，足以见得厦门人爱吃沙茶面，那么，沙茶面是怎么来的呢？据说，"沙茶"和南洋有着千丝万

缕的联系。闽南多华侨，闽南先民们漂洋过海，定居南洋，但始终保持着与故土的联系，海外交通，舟车往来，未曾断绝。许多海外饮食都流入闽南，沙茶便是由马来西亚（一说印度尼西亚）传入厦门的。

"沙茶"系马来语的译音，源自东南亚，原词"sate"为烤肉串的意思。沙茶酱是用芝麻、葱蒜、香草、花生油、虾及辣椒等制成的调味品，因有辣味故称"沙茶辣"。据厦门民俗学家杨纪波先生考证，华侨陈有香是将沙茶辣引进厦门的传带人之一。他自幼在马来西亚学制沙茶辣，十载寒暑学得技艺，并潜心钻研，改进技术，回国后在厦门开设"陈有香调味社"，专售沙茶辣。他把原料由原来的十几种增加到二十多种，产品除酱体型外，还创制粉体型，既保持原来的风味，又便于贮藏和携带。也因此，沙茶面成了南洋文化传入厦门的见证。

两个吃货和一口老锅

老石磨盘堂而皇之地摆在了大厅的入口处，几根枯枝当了磨盘的"腿"，变成了茶座，葫芦形的鱼篓挂在磨盘下，篓里躺着两包茶叶，客人来了，不用招呼，自己动手泡茶；鸡公碗就随意地摆在厨房的门口，手工编织的藤篮变成了桌子上的筷子筒……推开门，你一定以为进入了一家古旧物品店，但其实这是一家专门卖沙茶面的小店铺。与许多沙茶面店迎面而来的"急匆匆"的气息不同的是，在这家店里，顾客不像是来吃沙茶面的，更像是来听一首古典音乐的。

老板是夫妻俩，同是"70后"的郭荣芳和余雅惠夫妇。夫妻俩开店十多年，据说，这也是翔安新店最早的一家沙茶面店。

花数千元坐飞机　去吃了三十八元的小吃

夫妻俩都自诩吃货。丈夫郭荣芳，十四岁开始在大酒店学厨艺，在厨师行业摸爬滚打十一年，不说别的，只要他吃一口菜就知道里面放了什么料。妻子余雅惠，还在和郭荣芳处对象时，就琢磨着要开家

小吃店。"就地取材，因为对象就是厨师嘛！"她哈哈笑道。其实，她的真实想法是：开家小吃店，一家人在一起，不陪酒不吆喝，凭真本事赚钱，靠技艺生活。

恋爱谈了六年，这个想法也琢磨了六年。自诩"吃货"的两个人，一有空就去吃小吃，近的骑自行车去，远的坐车去，还有过花几千元坐飞机到广州吃了三十八元的小吃又打道回府的经历。余雅惠说，有时候，他们一餐可以吃五家以上，一道菜吃几口就知好不好吃。

十个进店九个点沙茶面　客人吃完眯眯笑

吃完了，得自己研究。知道了用什么调料，但是要知道各种调料的配比就难了，得自己试。余雅惠说，他们用了两年的时间摸索出自己的风格。最终，他们选择了做沙茶面、鸭肉粥和冬粉鸭。他们说，这三样，是厦门人最爱吃的传统小吃。

第一次开店，是2000年，在同安，只有一张桌子。头一天，营业额两百元。余雅惠说，客人们吃了啥都不说，光竖大拇指，有的吃完就笑眯眯。她知道，这口味，客人们接受了。第二天，营业额五百元。余雅惠说，那时候，一碗沙茶面三元左右，加的都是好料。顾客渐渐多起来。作为店里厨师的郭荣芳说，幸运的是，开店到现在，尽管搬了四次店面，但营业额都没回落过。

头一年，店里没有请员工，忙得昏天黑地，一天只能睡三四个小时。他们发现，客人们最爱的还是沙茶面，因为十个人进店，有九个都点沙茶面，干脆，后来就只卖沙茶面了。

两年后，得知翔安区将成立，新店将有大发展，夫妻俩便把沙茶面的店面搬到了新店，取名"老锅沙茶面"。郭荣芳说，这名字有两层意思，一是他的姓的谐音，另一个，是看着那些买来的新锅慢慢变成老锅，就像他做出来的味道一样，绵远流长。

偶尔来场说走就走的旅行　休息好才能工作好

　　这味道，确实受欢迎。余雅惠说，这深巷里，不注意还不好找，但店里都是回头客。有福清的人来会同学，吃了一顿她家的沙茶面，坚持要带十份回家自己煮；有晋江、南安、龙岩的食客，吃完对她说："能不能加盟？我把你的店开回家乡去！"

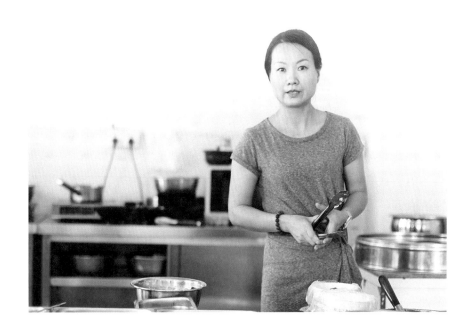

　　正说着，住翔安洪厝的老洪进来吃点心了。说是点心，因为正是下午四点，不是午饭也不是晚饭饭点。老洪说，他爱吃沙茶面，曾跑到同安、厦门港去吃，但是这家，他觉得用的都是"真材实料"，而且"味道恰恰好"。

　　老洪每天来新店中学接孙子放学，孙子放学还要再来一碗。余雅惠说，老洪一星期至少来一次，还经常带家人一起来。另一位洪先生，是翔安的"摩的"师傅，常常为这家店送餐，送到大嶝，送到莲头，他说点份二十元的沙茶面，送餐费就要三十元，但还是有人点，就为

了吃这口正宗的沙茶面。

　　夫妻俩对沙茶面的品质很坚持，但"任性"起来也无人能敌。郭荣芳说，每周的周六，他们都不营业，因为要到处去吃别家的小吃，偶尔还要来一场说走就走的旅行，比如最近，就要去承德避暑山庄去避暑一周。用余雅惠的话说"只有休息好了，才有精力煮出上等的汤头啦"。

◈ 沙茶面也要上大舞台 ◈

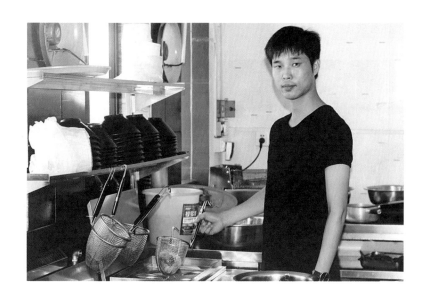

　　开间小吃店的梦想，余雅惠已经实现了。不过她还有个梦想：把沙茶面做得高大上一点，不单大众能吃，也能上得了大舞台。什么样的舞台才是大舞台呢？郭荣芳给出了一个设想：充满闽南元素的精装修，宽敞大气，背景音乐是古典乐，即使挥汗如雨地吃着沙茶面，也能有听觉、视觉的享受。

　　不过余雅惠摇头叹息：开小吃店就是这样，房东一年涨几万块的房租，不敢大装修。

不做规模，只做品质

夫妇俩对品质的要求近乎苛刻。余雅惠说，她坚持的开店理念就是不做规模，只做品质。说着简单，但坚持起来就不那么容易了。为了让客人吃得健康，她举例说，比如大肠、小肠的清洗，都是店里员工自己做，沙茶汤的骨头都是每天熬一大锅，不敢用骨头粉来泡；他们早上本来可以起晚一点，但是为了食材的新鲜，都是早早去买回来自己加工。余雅惠说，在这方面，比别的店多花两个小时是肯定的，如果只是为了利润，大可以把手工切醋肉、绞肉茸和做肉丸子等工序交给别家来做。

沙茶面里有"妈妈味"

余雅惠说，老锅沙茶面与许多沙茶面店不一样的地方是，配料中海鲜很少，但醋肉、肉茸、古早肉丸子、葱烧排骨、新鲜卤大肠、十全汤炖罐这老锅"六宝"是最畅销的。也因此引来同行的不断模仿，比如醋肉，五年前刚推出来，几乎人人必点。郭荣芳说，之所以加入醋肉，是因为小时候妈妈常常炸醋肉，这是"妈妈的味道"。

跟许多老手艺人不一样的是，郭荣芳并没有正式拜师学煮沙茶面，而是用自己丰富的料理经验，触类旁通地研发了属于自己特有的沙茶面口味。余雅惠说，沙茶面是厦门的传统小吃，一波一波的老食

客和回头客已经证明他们在用特有的方式传承这一老手艺。

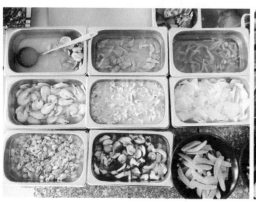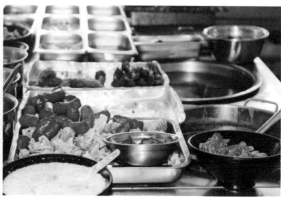

◆ 制作一碗沙茶面的步骤 ◆

1. 熬骨头汤。

每天一大早，郭荣芳的一大任务就是熬骨头汤。真正浓郁的骨头汤，一熬就是四个小时，直到汤头变白，胶质满满。不过余雅惠说，因为配料中有削骨肉，熬一个小时后，骨头上的肉已经熟了，得捞出来，削掉肉，再慢慢熬三个小时。"你看我们的削骨肉很多，说明我们真的用了很多新鲜的骨头。"

2. 做花生酱。

买来新鲜的花生仁，自己炒熟，然后碾碎、搅拌成泥状，最后倒入袋子里保存。余雅惠说，做花生酱的时候，什么调料都不用加，做出来自然有一股浓郁的香味。

3. 熬沙茶汤。

骨头汤、花生酱，加入一定量的沙茶辣和调味用的辣椒，混合熬至"咕嘟咕嘟"冒泡，一锅沙茶汤头就做好了。说起来一句话的事，但是做起来就没那么容易了。余雅惠说，这就是他们研发两年的原因，

沙茶辣得用多少，花生酱的用量是多少，什么样的比例吃起来才不会又油又腻，每家沙茶面的配方都不同，但这也是他们绝不外传的秘诀。最近，他们又在汤头里加入了牛奶粉，让汤头更润滑。"奶粉很贵，但为了更好吃我们不计成本！"余雅惠说。

4.煮面。

客人来了，点上配料，煮一煮，加入汤头，加入青菜和豆腐等标配，一碗香浓的沙茶面就成了。余雅惠说，他们基本能记住熟客的喜好，尤其是厨师郭荣芳，那记忆力"杠杠的"。

不过，在刚开店时，是走过弯路的。余雅惠说，那时候顾客数量不稳定，汤啊，配料啊，总是做很多，但又因为要保持原材料的新鲜，有时候，一大桶的汤头就这么倒掉了。到后来，顾客数量逐渐稳定，每天用的料也能估算得差不多。

当然，偶尔也有"六宝"卖完的时候，客人就一直念叨，吃一碗面的时间要念叨四五回才行。不过郭荣芳说，看到客人呼噜呼噜连汤带料吃光光，他感到莫大的满足。

（本篇图片摄影：谢培育）

在杨家的"大肠王国"里，
好吃的大肠血有不外传的秘诀。

大肠血：来自同安的『黑暗料理』

　　早春三月的厦门，其实已阵阵暖意。上午八点半，在同安区祥平街道凤岗村岗里头786号，一家简陋的大肠血店，人头攒动。店门口摆放着一个铁皮做的灶台，灶台上一圆柱形铝锅里装着一根一根圆润的大肠，滚滚热气从锅中冒出。老板就站在这锅边，左手抡一漏勺，右手拿一剪刀，大剪刀"咔嚓"几下，一段段大肠血落入碗中，撒上一把切得细碎的芹菜和一小勺胡椒粉，舀上一大勺热腾腾的高汤，一碗喷香的大肠血就备好了。

　　每天上午八九点钟，人们常常会三五成群地聚集在凤岗社区大榕树斜对面一百米处的"凤岗大肠国，无分店"招牌下，大口咀嚼大口喝汤，品尝着地道的风味小吃——大肠血。

　　大肠血，顾名思义就是把大肠洗干净了，再把猪血灌进去；然后放到汤里熬煮，最后放入香菜末、葱花，撒上胡椒粉。滑嫩的猪血，

嚼劲十足的大肠，胡椒粉配上新鲜的香菜，浇上特制的汤头，就成了同安的特色风味小吃——大肠血。

因为有着大肠和血，许多人不敢吃。在网络上，大肠血还被票选为"令外地人闻风丧胆，厦门人独爱的'黑暗料理'"前三名。大肠血的名字听起来不那么文雅，但是味道却不一般。大肠弹牙且耐嚼，而猪血又嫩又脆，没吃过你肯定想象不出它的口感和滋味。

这家店，在同安开了三十三年，成为同安乃至厦门最早的大肠血店之一。老板杨亚国，在那半平方米的操作台前已站立了三十三年，从黑发站成了白发，从一个刚成家的小伙子站成了有孙子的爷爷。

厦门有不少卖大肠血的小吃店，但这家店门前每天车水马龙，老食客和慕名而来的新食客络绎不绝，许多人特地从岛内驱车前来一试究竟。因为生意好，时常人满为患，原因只有一个，都是为了来尝一口美味的大肠血。

◆ 同安有个"大肠国" ◆

客人下车，冲站在铝锅边的"大肠国"点一点头，"大肠国"便迅速上手，一手漏勺，一手剪刀，从桶里迅速捞起一节大肠血，"咔

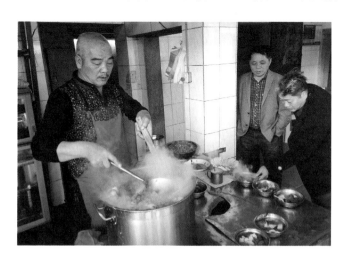

嚓咔嚓"几剪刀下去，饱满的猪血破肠而出。"大肠国"用剪刀顺势一推，装着半碗"干货"的不锈钢碗迅速滑到了客人面前。加一勺白胡椒粉，再拎起大勺舀起一点香菜，浸入桶里的汤汁中，出来时已是满满一勺，哗啦啦"灌"入碗中，不多不少，刚刚好快要溢出来的一碗。一切尽在不言中，客人也不出声，端着就走，然后埋头猛吃。

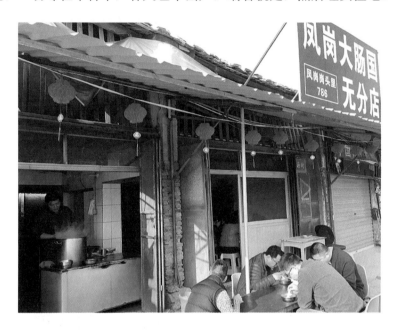

"大肠血"这名字因他而来

说起这家店，在同安估计无人不知无人不晓。老板杨亚国，现年六十岁，做大肠血已有三十三年，用他的话说是，他开始做大肠血来卖的时候，市场上还没有卖大肠血的店。"大肠血"这名字是他喊出来的。也因为半生与大肠血打交道，人们似乎忘了他的本名，直接就用"大肠"给代替了。"有的也叫我'大肠国'，名字后面有个国字嘛，在同安，我认识的人不算多，但我走到哪，都有人认识我！"说起来，杨亚国还蛮自豪的。

"哎呀，那时候刚结婚，家里地又分得少，要生活啊！"杨亚国

边忙手里的活，边回忆起往事来。他说，那时同安农村有一种杀猪时候才有的食品——大肠米血，即把糯米和新鲜的猪血灌入洗干净的大肠里，煮起来吃。"没吃过猪肉，还没见过猪跑吗？"杨亚国也会做，但是要拿来卖的话，糯米太不容易熟了，他就把糯米剔除了。

开始当小老板啦！没有招牌，没有店名，只有杨亚国夫妇俩，还有一个大桶。杨亚国说，刚开始的时候，客人也不知道这是什么，还不敢来吃，但吃着吃着，人就多起来了。

一碗"高大上"的大肠血

杨亚国说，一开始开店，他就坚持"高大上"，比如，一碗大肠血，他要卖六毛，这价格在别的地方能吃上两碗面；再比如，他只卖早上，卖完为止。当然，也可能是风俗的原因。"农村里的说法是，下午不能吃血。"杨亚国说。

马路边这小铺子，就是他的店，三十多年从未变过，只不过马路一直扩宽，他就一直退，越退越后，店面也越变越大。岁月就这么在大肠血特有的香气中一晃而过，杨亚国从黑发变成了白发，他的那些食客，也从"六毛，吃到了十五块"。

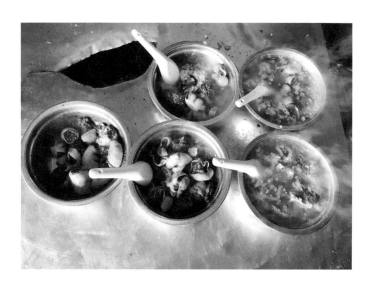

杨亚国跟作者回忆着往事，埋头喝汤的食客中，冷不丁就冒出一句话："我是从三块五，吃到了十五块的！"这位男食客是骑摩托车来的，也不知道在附近哪里上班，三不五时就要来吃上一碗。另一位男食客，从五块吃到了十五块，吃的时间略短，竟有些不好意思起来。杨亚国说，他这店，卖价从来就不低，即使后来有人跟着他同样卖起大肠血，他的定价，也比别人高"一两个台阶"。他说，卖五块大概是1990年左右，卖七块大概是2000年左右，后来涨到十块、十二块、十三块，到现在的十五块。"厦门没有哪一家的大肠血，一碗是卖到十五块的！"杨亚国颇有些自豪，这是他对自己产品自信的表现。

不开店要被人"骂"

三十多年前的凤岗，一整头猪的大肠要卖1.2元，还是没处理过的，很难买。杨亚国说，因为屠宰场的猪血都被别人承包了，得从承包的人手里买。每天早上四点多，杨亚国就到附近的屠宰场去接新鲜的猪血，一个多小时后回来，再跑去菜市场挑选新鲜的猪大肠。三十多年后的今天，一头猪的大肠已经涨到六十元，而这些工作，杨亚国已经交给儿子杨志向。但是，他仍然坚持早上四点多起床，洗锅、熬汤，做些后勤工作。

虽然，杨亚国已六十岁，但是他乐呵呵地说，也不知道是吃了大肠血的原因，还是因为每天够忙碌，反正，这几十年，一点病痛都没有，不但他，他的家人也很少生病。

他从未想过不干的那一天。除了春节休息七八天，其他时间店都开着，就连儿子大婚，也只休息了一天。"不开要被人骂啊，他们来了没得吃，不是要被骂吗？"杨亚国笑起来。

正聊着，来了个食客，七十岁，他说以前在南安，来这里吃了二十多年的大肠血，他的母亲在香港，也特别爱吃这里的大肠血，最近回厦门，他特意打包了四份大肠血，要带到岛内给母亲吃。他说，母亲牙口已不好，只能吃血，大肠吃不了了，但还是忘不了这

味道。

干了三十几年，也没有觉得烦的时候，"一想到有钱赚，就有动力！"杨亚国开玩笑地说。但我相信，这样的老食客才是他心底最大的动力。

❖ "江湖一点诀"就是不外传 ❖

1982年出生的杨志向，已经长成一个粗犷严肃的汉子，他带着妻子也加入杨亚国的"大肠血王国"中。杨志向说，他也从未想过到别的地方去创业，初中毕业后，他就来这小店了。

从一开始，他就什么都做，接血、买大肠、洗大肠、灌大肠、煮大肠，到后来的卖大肠血。别看他不苟言笑，一系列的动作他驾轻就熟，抢剪子的功力，不输老爸。

现在，他成了"大肠血王国"里的主力。每天早上四点多，他就要去这附近的屠宰场接猪血。杨家人不喜欢别人帮着接猪血，他们说，自己接的更干净。制作大肠血这么多的步骤中，杨志向最不喜欢接猪血。因为接猪血的过程中，要是猪没绑好，一不小心可能砸到人。杨志向说，砸是没被砸到过，看到没绑好，就跑远点，跑还是跑过几回的。

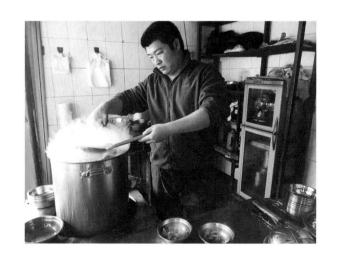

回来后，和老爸一起去菜市场买大肠。这么多年，需求量这么大，为什么不叫人送货呢？杨志向说，还是一家一家挑选比较好，别人送来的，质量参差不齐。

杨亚国说，即使三十多年过去，他的大肠血，味道没变，制作工艺没变，追求原材料既新鲜又高品质的心，也从未变过。

现在，在杨亚国的"大肠血王国"里，除了他们夫妻俩，还加入了儿子儿媳和已经出嫁的女儿。除了他们，便再无别人。杨亚国说，他不请人，能做多少，就卖多少。

况且，这破旧的小吃店里，隐藏了他这几十年的手艺。比如，大肠要怎么清理才能把油脂弄干净？汤汁中要加入什么料进行搭配，才能香气四溢又营养丰富？杨亚国笑说，这是他的大肠血能"笑傲江湖"的秘诀，不是说"江湖一点诀"嘛，不可以向外人透露。

美味的大肠血，是怎么做出来的？在杨家的小店里，我们现场观摩了制作大肠血的几个主要步骤。

1. 接血。

现在，这成了杨志向的活儿，早早出门，一个多小时后回来。无论严寒酷暑，这么多年，杨家人一直坚持着。用他们的话说，是"习惯了"。猪血要新鲜的、干净的、未凝结的。

2. 买肠。

买大肠，要家里的两个男"劳力"同去，因为一天五十头猪的大肠，一个人是买不过来的。一个个摊位挑过去，要挑猪养的时间长的，大肠壁厚的，因为这样的才有嚼劲。杨亚国说，现在有的猪，养两三个月就被杀来卖，这样的大肠口感就不行，猪至少要养一年到一年半。

3. 清洗。

用杨亚国的话说，这一步，大概就是他的大肠血好吃的关键所在吧。大肠里的油脂要清理干净，怎样才能清理得干净？杨亚国悄悄地透露说：不用淀粉，就用清水，但水流一定要开到大，一头猪的肠子，他几分钟就能清理干净，这是他当年用了半年时间不断摸索出来的。

当然，这个"秘诀"，全家人都会了。他轻笑着说："不外露啊！"

4. 灌血。

洗好的大肠，撑开其一段的开头，用漏斗灌入新鲜的猪血。猪血最好是未凝结的，买回来的时候，得用渔网过滤一遍，凝结了的猪血得划碎后再灌进去。灌得差不多了，用麻绳系上，打结。杨亚国说，打结的作用是防止大肠破漏，要是大肠买得好，其实也不用打结。本来用尼龙绳更省钱，但他那手指胖乎乎的，不好使，还是麻绳更粗，更好操作。这无意中用的材料，使得大肠血更"古早"。

5. 熬煮。

灌好的猪大肠，其实就变成了血肠，放入大锅里，熬煮一个多小时。以前，杨亚国用柴火，他说，其实口感更好，也用电烧过，但不好吃！后来，他改为烧煤。煮的时候用煤火猛攻，保持汤汁的温度。杨家的大肠血与别家最大的不同，就是大肠相当弹牙且有嚼劲，而猪血又嫩又脆，这很大程度与熬煮的火候和时间有关。

6. 售卖。

煮好的大肠血捞起备用，另一边，在锅中加入熬好的汤汁，放到前台的炉子上，边煮边卖。捞起一段大肠血，用剪刀剪成几段，落到碗里，再舀一勺汤下去，撒上葱花和芹菜末，一碗热气腾腾的美味大肠血就到了客人手里。桶里的料稍微下去了一些，就得加入汤汁和大肠，保持大桶里有足够多的料。

杨亚国不透露怎么熬的这汤汁，不过传说，在煮大肠血时里面加了同安当地特有的一种"咸草"一块煮，汤头有种鲜香微咸的味道。

（本篇图片摄影：谢培育）

海蛎饼：小巷美食门道多

用地瓜粉调浆，
汤曼茵做的海蛎饼不会变软。

厦门人眼中的老市区，除了中山路、大同路那些骑楼下的柴米油盐，大概还有禾祥西、角滨路那样的集商业和居住为一体的地带了。曾经，这些地方分布有邮局、银行、商业街、医院，还有许多工厂，比如钢窗厂、修理厂，老厦门人在这里进进出出，用双手讨生活。

汤曼茵也曾是其中的一员，一大早进车间，在钢窗厂里埋头苦干，住的地方，就在几十米开外的宿舍里。她在这里工作、结婚、生子……日子慢慢地往前走着，如果不是一场变革，她觉得，这辈子可能就这样过了。这个变革，就是下岗，来得悄无声息又迅猛。汤曼茵说，年代久远，具体哪一年已经记不清了，大概是二十多年前吧。"生活困难呀，孩子在上学，老公没工作，想出路咯！"现在说起来，她语气很坦然。

"就是下岗了，再创业。"汤曼茵一点也不回避下岗的事。她说：

起初，就在钢窗厂门口的斑马线尽头摆了个摊，卖一日三餐，早上卖面线糊，中午卖炒面线，下午炸点海蛎饼，生活基本能够维持，但是是真的辛苦。"要是遇到下雨天，伞不是放在摊的中间吗？雨水就一直从后背往下流，衣服全部打湿。"

汤曼茵对自己的手艺向来自信。她说，当时也有很多人来吃，生意挺好，但是太辛苦了，除了做这些小吃，还要熬汤；两三年后，她决定，只做一样，她选择了海蛎饼。

海蛎饼，对老厦门人来说，不是个新鲜事物，是时常会买来解解馋的"零嘴"。汤曼茵也吃过，说不上多爱吃，但做，确实是头一回。在她的观念里，做小吃嘛，人有我无，人无我有，只要味道好、被食客认可就行！别人都是蒜苗加海蛎，她不一样，加了胡萝卜、包菜、韭菜还有蒜苗；别人都是一块饼上露着几颗海蛎，海蛎看起来又大又让人有食欲；她不，专选小小的海蛎，把海蛎包在中间，外面只能见到金黄的饼，一颗海蛎也见不到。但是她的海蛎饼，外面酥脆里面嫩滑，配上她自己调配的甜辣酱，热乎乎的一口，绝了！

◈ ◀ 偏僻处的热闹小店 ◈ ◀

她的店，在角滨路，不大，也不引人注目。"万英海蛎饼"这几个大字的招牌，也被店里的遮阳棚给挡了个七七八八，如果不是从远处抬头看，还真难发现。店里还卖绿豆汤、芋头饼、春卷、地瓜饼等，它们是海蛎饼的"配角"。

这条路，其实很有趣。曾经这里很热闹，与店铺一墙之隔的就是曾经的钢窗厂门口，正对面就是湖滨修理厂，再前面一点是厦门的老邮局，或许曾经，每到上下班高峰，店门前工人如织。但是现在，道路两旁茂密的行道树下，是几家茶叶店、理发店和蛋糕店。

"很偏僻、很冷清，要不是有老顾客光顾，一定倒的！"说起现在，汤曼茵对自己店的位置并不满意。她说这条路上一天也没几个人，许

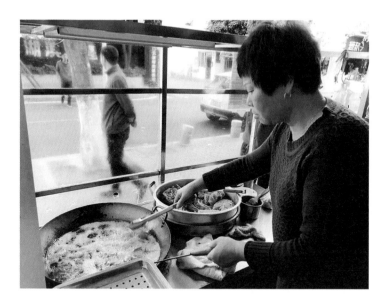

多人都是慕名而来，有的开车来，有的转了几趟车好不容易找到这，她的小店门口因为聚集了几个人，成了这条路上最热闹之处。

一天营业四个半小时

即使是这样，在厦门美食界，"万英海蛎饼"也是出了名的"幽灵美食"，只在下午三点开门，营业到晚上七点半，不论顾客多少，按时关门歇业。"我一个人，不要那么累啦！"汤曼茵说，又不要赚大钱，开心就好啦！

开这家店是轻松呢，还是辛苦呢？汤曼茵说，当然辛苦啊，说轻松就太假了。她的一天是这样安排的：早上七点多，骑着电动车去菜市场买菜，七市、八市都去，哪里新鲜去哪里，买海蛎、买海虾、买各种菜，然后回到店里，看看店里缺哪样调味料，再去买来，之后切菜，胡萝卜刮成丝，再用刀剁碎，切包菜、韭菜、蒜苗……一切搞好后，已经差不多十一点了，再和旁边邻居泡个茶，"话个仙"，之后回家煮饭吃。下午三点，准时来店里开始忙活。

"站锅"二十多年不休息

从下午开始，从放配料的那张桌子到门口的那口炸锅，1.5米的距离里，汤曼茵来回穿梭，一边摊饼，一边初炸饼，之后再放进一口大油锅里复炸，时不时捞起油上面的碎渣，再看看油锅里的海蛎饼要不要翻面……

一年三百六十五天，除去过年期间关店的十天，天天如此。汤曼茵说，从来没有休过哪怕一天，生病都得带病上岗，用她的话说是"站锅"。汤曼茵说："自己下锅煮，省一份人工费，如果什么都请人干，钱一直花出去不就倒闭了吗？如果自己干多一点、勤劳一点就不会倒闭啦！"

她被称为具有工匠精神的老板娘，来她这里的食客，大多来了一遍又一遍。那天下午，也是做美食的一个小伙子带着老婆来吃她的海蛎饼，他们坐在钢窗厂门口处的小院里，一张可以折叠的简易小方桌，暖暖的阳光照下来，很是惬意。"人家都在说'工匠精神'，阿姨就是这样，一做二十多年，还做那么好！"小伙子不断夸她，看起来两人很熟。

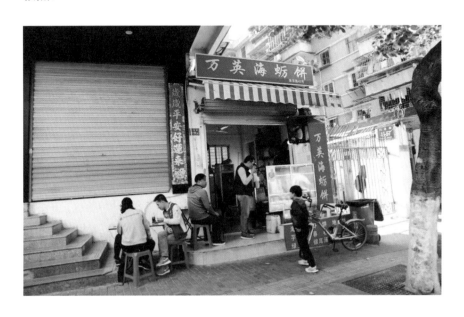

顾客八成以上是熟客

爽朗又耿直的汤曼茵，觉得自己的手艺好就是好，她翻出前一天某美食公众号的厦门美食排名，"我家排名第三呢！"她将那篇文章转发给我们。她说："哎呀，我家的海蛎饼，是全厦门第一。这不是吹牛，外酥里嫩，别人是做不到的。你看网上的各种点评，看了没？是不是都说好吃？"

一对年轻的小情侣，因为男生吃过一次汤曼茵的海蛎饼，赞不绝口，这次带着女朋友两点四十就到了，那时候店刚开门，老板汤曼茵还没来，店员正在做着开店的准备。男生说，待会要去看电影，买了三点半的票，想带几个海蛎饼去吃，不知道来不来得及。最终，他们遗憾地只买到了肉串，海蛎饼没吃上，准备下次再来。汤曼茵说，不着急，海蛎饼要慢慢炸才能熟，全部熟了才好吃，这次不行，下次再来。

又是一个小伙子，开口就要二十个海蛎饼。这算是汤曼茵当天开业的"第一张大单"。小伙子说，要去朋友那坐坐，干脆带几个海蛎饼去，大家一起吃。

汤曼茵说，二十个算少的啦，五十个、六十个、七八十个的都有，都是公司来集体点单，有的提前打电话给她，她中午一点就要来先炸好，顾客三点才可以来取。

许多顾客就是这样，先自己来吃，吃了好吃就介绍给朋友，最后越来越多人来买。汤曼茵说，她家的顾客，八成以上是熟客，熟到什么程度呢？人多的时候，自己排队、自己取海蛎饼、自己买单、自己找零。有时候员工请了假，她一个人忙不过来，排在后面的顾客还帮忙收前面顾客的钱。"有时候拉开抽屉让他们自己找钱，看都不用看一眼，食客都很好的啦，对人家好，人家才会对你好！"汤曼茵说。

❋❖❋❖ 传说海蛎饼和财运有关

　　海蛎饼是源于福州的传统风味小吃，盛行于福州、厦门、莆田及宁德等福建沿海地区。各地做法不同，大抵都是以米浆为原料，内馅为葱、包菜、肉、紫菜，加五香、胡椒、味精拌制而成，放入特制的小圆底瓢中，再夹以海蛎后裹上米浆油炸而成。

　　民间传说在清初，福州有一位年轻人继承父业，在闹市设摊卖早点，他虽然勤劳，但生意清淡，只能糊口，挣的钱还不够成亲。他日思夜想，如何才能生意兴隆，财源茂盛，成家立业。一天晚上，他梦见一位白发老人对他说："你的后运好！"他急问："好运向何处求？"老人不答不理，飘然而去，他追赶不上，这时只见天上月白云清清，星星闪闪，他看得出神，接着月亮下沉，黄色的太阳从东边升起，霞光万道，醒来却发现是一场梦。后来，他从梦中悟出了奥妙，就用米、豆为原料磨成浆，把似明月般的海蛎饼放入油中炸。饼在油中翻滚，似在彩云之间，熊熊火焰犹似霞光万丈；海蛎饼熟时呈金黄色，好比太阳，这就是由"月亮"到"太阳"的海蛎饼制作来历。开市之时，顾客品尝后拍手叫好。之后生意兴隆，发家致富。后人争相仿效，一直流传至今。

◈ 不会变软有秘诀 ◈

　　卖炸品是有季节性的，比如夏季就是海蛎饼的淡季，即使这样，汤曼茵也没有更改过营业时间。她说，有时候一个月的营业额都不够交房租和给工人发工资，但是没有关系啦，还有退休工资啊，用银行卡取点，可以补上！一年总有那么几回，会动用到银行卡。汤曼茵说，人生不为赚大钱，能得到别人的认可，就很高兴。

　　现在，店里虽然请了一个工人，但做海蛎饼都是汤曼茵亲力亲为，自己买菜、自己切菜、自己调浆、自己混合、自己来炸，工人

只是打下手。汤曼茵不愿意把好吃的海蛎饼的制作秘诀透露给别人，她说做一天就是一天，"也许有一天生病了，干不动了呢，那就不干了。"

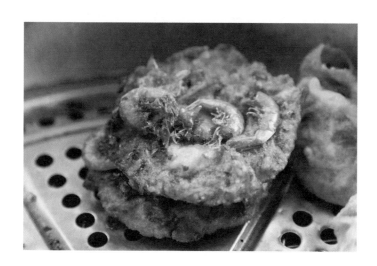

下面让我们跟随汤曼茵，来看看海蛎饼的制作步骤。

1. 买料。

七市、八市……对于老厦门人来说，距离都不是个事。骑着电动车，小巷里转来转去，哪里的海蛎新鲜又小颗，哪里的海虾新鲜又便宜，这个市场没有，那个市场总有。

汤曼茵说，海蛎要小的才好吃，又能炸得熟，海虾更不用说了，两个最重要的原材料，新鲜最重要。

这样"窜来窜去"，汤曼茵认识了很多做小吃的店主，比如"亚芬韭菜盒"的老板。汤曼茵说，她们互相都认识，你知道我，我知道你，偶尔还一起探讨。

2. 备菜。

买来的胡萝卜、包菜、蒜苗、韭菜全部切丝，越细越好。许多人用刮刀来处理胡萝卜，但是汤曼茵需要的胡萝卜丝，比刮刀刮出来的还要细一点，要用刀再剁几遍。汤曼茵说，这一步，她也经常自己动手。

3.调浆。

主料是地瓜粉和水，当然盐之类的调味料自不必说了，要调成浓浓的浆。这一步，是汤曼茵下午到店后才做的事。她说，夏天温度高，是不能放的，不久就酸了。"用地瓜粉，炸出来不是不久就会变软吗？""我的就不会啊！这就是我的秘诀！"汤曼茵说。浆里到底有什么，汤曼茵不太愿意说。

4.混合。

把各种配料倒入浆里，胡萝卜丝、包菜丝、蒜苗丝、韭菜丝……混合成浓浓的浆液。通常，工人会混合一遍，汤曼茵再来做最后的处理。"要用眼睛看的，哪个少了加哪个。"汤曼茵说，浆稀了加粉，配料少了加菜，所以说嘛，交给别人也没用，不会调也等于零。

5.摊浆。

舀一勺浆液，摊在特制的薄薄的勺子上，用汤勺的底部摊匀、摊薄，摊满勺子，之后加入五六颗海蛎，再舀一勺浆液，覆盖住海蛎，并用浆液覆盖住整个勺子，之后放入油锅里初炸。

汤曼茵说，她有两把勺子，十多年前在食杂店里买的，铁制的，现在已经买不到了。她拿出两把勺子：你看，一把长一把短，因为勺子的把老是坏，就老换，截一节就短一点，于是就一长一短了。

"我买了好多个，不锈钢的，全部扔在那里。"汤曼茵说，这两把勺子，跟她一起"战斗"到现在，越用越闪亮。

6.初炸。

许多不会炸海蛎饼的人，勺子一放进锅里，海蛎饼就散了，但是汤曼茵就不会出现这种情况。汤曼茵说，把摊好的海蛎饼连勺子一起放入油锅里，炸成型，待海蛎饼可以从勺子上脱落，带一点金黄色，就可以放入另一口大油锅里了。这个过程要持续一两分钟，油温也会比较高。

7.复炸。

将初炸成型的海蛎饼，放入一口大油锅中。汤曼茵说，油的温度

不要太高，冒烟就不行了，会炸糊掉，海蛎饼会变黑，所以控制油温很重要。这期间，海蛎饼要反复翻面，"差不多五分钟吧。"要炸得里面的海蛎都熟了才行。"炸的关键是要会调火，不会调火也等于零。"汤曼茵说。

通过看海蛎饼的颜色来判断海蛎饼有没有熟，这是不行的。汤曼茵说，懂得看也是门道。

有时候，看着排得长长的队伍，汤曼茵心里也很着急，但再着急，也要保证海蛎饼的品质。汤曼茵说，还好她手脚快，顾客默默地等，她迅速地炸。

"站油锅"站久了难免会脾气暴躁。汤曼茵说，她还知道一个也是做厨师的小伙子，把整个锅都扔了。她也有脾气暴躁的时候，也会大声，但过后，也会跟工人说一说，请她谅解。

8. 出锅。

之后，就可以出锅开吃啦，与别家不同的是，汤曼茵是把海蛎饼剪成了四块，淋上特制的甜辣酱，用大众点评网上一名食客的话说："现点现炸，第一次吃到虾饼上的虾不是又干又不新鲜的那种，虽然小只但是吃得出虾肉紧实，虾皮酥脆，很新鲜。海蛎饼里的海蛎一点腥味都没有，难得吃到这么'不海蛎'的海蛎饼。值得一提的是他家的甜辣酱，应该是自己做的，有拌蒜蓉酱，跟炸物真的是绝配。"

（本篇图片摄影：谢培育）

土笋冻正宗吃法：
加腌萝卜，再蘸酱。

土笋冻：
欺骗你的是名字，
惊艳你的是口感

"土笋冻呀土笋冻，最最好吃真正港（正宗），天脚（底）下，笼（全）都真稀罕，独独咱家乡出这项……酸醋芥末芫菜香，鸡鸭鱼肉阮（我）都无稀罕，特别爱咱家乡土笋冻……"这是一首名叫"哇，土笋冻"的歌曲，从歌名到歌词，都能让人感受到作者对土笋冻的狂热。

在醋碟里放些蒜茸，再配些芥末，夹一筷子土笋冻，轻轻一蘸，放入口中，那冰凉丝滑的口感，和着浓浓的鲜香，嫩嫩的，"Q弹"的，醉人心窝。

土笋冻，是闽南特有的一种小吃。将土笋洗净后，以清水熬煮，使它身上的胶质溶于水中，待冷却后就凝固成一块块玲珑剔透的小圆块，即为土笋冻。土笋冻清爽鲜嫩，就像弹性十足的果冻，咬下去，土笋汁立刻溅满整个口腔，非常鲜美。搭配酱油、甜醋、芥末、橙汁

及蒜茸等十味佐料调制的酱汁，吃起来鲜咸中透着一丝酸甜，芥末的辣味直达鼻腔，非常过瘾。

吃土笋冻，用筷子的功夫极为重要，稍有抖颤，它就会滑溜下去。一旦落地，正好检验它的品质：能"蹦跳"两下的，为土笋冻中的极品。这样的土笋冻最为脆嫩，味道也最鲜美；反之，软烂如同粥饭的，肯定不新鲜，还是弃筷不食为上。

当然，"土笋冻"一名有很大的欺骗性，外地人听到这名字往往会以为是用笋做的冻。此时，老厦门人就会向你介绍："土笋"不是笋，它不是植物，而是状似小蚯蚓的环节小动物，学名叫"星虫"，生长于海岸的滩涂地带。厦门沿海盛产土笋，明朝时福建人屠本畯在《闽中海错疏》中写道："其形如笋而小，生江中，形丑而甘，一名土笋。"熬制土笋的历史也很悠久，清朝同治年间，任福建布政司的河南人周亮工在《闽小记》中写道："予在闽常食土笋冻，味甘鲜美，但闻其生在海滨，形类蚯蚓。"

对于厦门人来说，土笋冻是一个特别的存在。外地人刚来厦门的时候，总会碰到老厦门人指着这圆乎乎透明的小东西对你说：敢吃吗？有人不明就里，一口吃下，就被这滑溜爽口的味道吸引；有人看着这一条条状似小蚯蚓的小虫，不敢下嘴，错失美味。当然，在厦门待久了，最终都会"臣服"于它的美味之下。

有人在"豆瓣"上分享了第一次吃土笋冻的经历：小时候很怕，每次爷爷吃都要躲得远远的，却又忍不住偷看。啊！真的把虫子吃进去了，而且没事！有次被爷爷发现我在偷看，他放上芥末与酱油，用筷子轻轻剥下一小块，对我招招手说："来，抿一口。"我怯生生地走过去，极其缓慢地张开嘴，迅速吃进去：咦，像果冻！咦，吃到虫子了！有点甘甜，鲜美，冰凉得恰到好处！从那以后我就特别喜欢吃土笋冻，经常和爷爷同食。而且，也因为这个，我不再抗拒那些外表看起来令人无法接受的食物。

婚宴节庆，闽南人家会拿土笋冻做冷盘。受喜爱到什么程度呢？

"土笋冻没到，酒席开不了！"在海沧街道横街41号，有一户人家，专门做土笋冻，一家三代人从未间断，至今已半个多世纪。

❖ 一家三代的"土笋冻故事" ❖

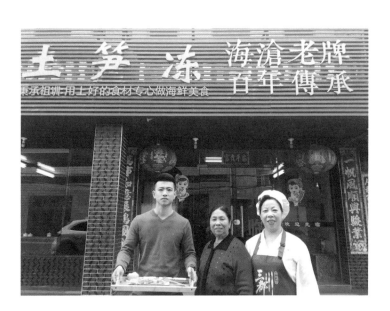

在闽南人的记忆里，都有一个关于土笋冻的故事。在"80后"海沧小伙儿陈伟旭的心中，也有一个关于土笋冻的故事。在这个故事里，有土笋冻挥之不去的特有味道，也有一家三代的艰辛、甜蜜以及在未来关于土笋冻的岁月里，他的胸有成竹。

青花瓷杯装，一个两毛钱

谈话间，八十岁的奶奶从前面经过。陈伟旭的母亲李巧玲说，婆婆身体好，每天都忙不停，但头发都没怎么白，牙齿只掉了一颗，十分显年轻。不知道，这是不是半辈子跟土笋冻打交道的功劳？

陈家这门手艺和生意，就从这硬朗的奶奶开始。李巧玲说，几十年前，婆婆每天去海边挖土笋贴补家用，挖来的土笋都卖给一个做土

笋冻的老奶奶。后来，这老奶奶年岁高了，就把制作土笋冻的手艺传授给了婆婆。

在陈伟旭的大伯出生后，他的奶奶就开始制作土笋冻售卖。奶奶头一天制作，第二天凌晨三点，爷爷就挑担出去卖。用竹编的簸箕装着一个一个圆润的土笋冻，走到角美去卖。

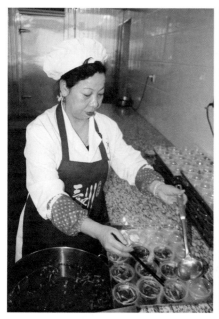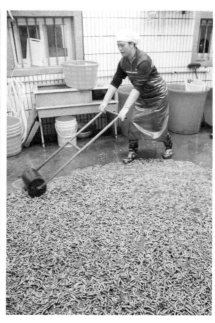

"一个也就两毛钱，要走一个多小时！"陈伟旭的姑姑陈金珠说。那个时候，陈金珠还很小，负责洗洗配菜切切萝卜，偶尔也负责把土笋冻从小杯子里舀出来。她说，那时候冻土笋冻的杯子，都是小小的，外面是青花图案，十分精美，可惜后来全部扔掉了。把土笋冻装在簸箕里也很讲究技巧，得一个一个摆成圆圈，一个大点的簸箕，能装下六七十个呢！卖的时候，就用一根竹叉，顺着土笋冻摆的方向，一个一个叉起来。

"要卖的东西，哪里舍得吃？除非大人没看见，偷偷吃！"回忆起过去，陈金珠笑哈哈地说。

　　陈金珠再大一点，就开始和哥哥去家外面的街上摆摊售卖了。陈金珠说，她八九岁时，父亲把货送到街上，没读书的两个小孩就守摊，从早上到晚上，在一个戏台子旁边，当时的合作社门口。这个时候，父亲也不再挑担卖，家里买了辆自行车，后面有大大的载货箱，到处送货。

没冰箱，土笋冻只能冬天做

　　到李巧玲嫁过来，家里的土笋冻生意越发好了，变成了她和公公送货。"一天一个人要送超过三百斤！"李巧玲说，当时村里做土笋冻的人并不多，可是海沧人家摆宴，总要用到土笋冻，火到什么程度呢？"土笋冻没到，酒席开不了！"因为来不及制作，许多人家跑到家里来一催再催。

　　当然，辛苦是少不了的。忙的时候，甚至三天三夜不睡觉，赶工制作。李巧玲说，有一天送货时下大雨，在一条正在修的路上，泥巴把摩托车的轮胎糊了大半，她推不上坡，路边有一个推车卖甘蔗的，也推不上去，只好两个人你帮我我帮你。

　　不过，生意好只是在冬季。与现在不同的是，过去因为没有冰箱，土笋冻只能在冬天做，白天煮好分装好，晚上就拿到天台上去冷冻，要是遇到天气反常，土笋冻就凝结不了。陈伟旭说，家人就只得把土笋挑出来，另外做菜。

　　后来，家里砸了一万多元从冰柜厂买了一台冰箱，他们家成为村里最早用上冰箱的一批，从此告别只有冬天才能做土笋冻的尴尬。李巧玲说，最高峰的时候，家里摆了两排冰箱。那时候，海沧刚刚开发，海沧大桥刚刚要架起，娶不到老婆的也能娶到了，婚宴也多了。在九十年代初期，是陈家土笋冻生意最好的时候。

有人开车跑来，就为吃一口

　　再后来，李巧玲夫妇转战其他行业，家里的土笋冻生意由陈伟旭的姑姑陈金珠接手了。一辈子跟土笋冻打交道的陈金珠，从妈妈手里

接过了制作的技艺，直到现在，她仍是家里土笋冻生意的核心成员。方法还是那个方法，味道还是那个味道。在许多海沧人的儿时记忆里，就有"海沧老牌土笋冻"特有的口感和味道，有人甚至千里迢迢开车到店里，就为了吃一口陈金珠做的土笋冻。

但因为不识字，也不会说普通话，陈家的土笋冻生意无法再向前一步。同时，也因为竞争对手的增多，陈家的土笋冻生意渐渐暗淡下来。

"我该退休啦！"红光满面的陈金珠一边分装刚熬好的土笋汤，一边笑哈哈地说，"还好侄儿又接起来了！"

"土笋冻真的不那样！"

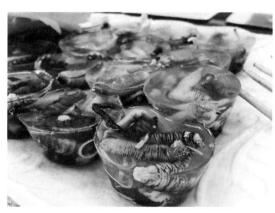

陈伟旭从冷冻库里拿出做好的土笋冻来，摆盘、放上酱料，盘上再来两片绿叶，一盘晶莹剔透的土笋冻就呈现在眼前了。"又一块，先加点腌萝卜，再蘸这芝麻辣酱，试试？"他示范土笋冻的正宗吃法。

吃土笋冻，陈伟旭一点不陌生，从他呱呱坠地起，萦绕他周围的，就是这土笋冻；做土笋冻，他也不陌生，家里的奶奶、父母、姑姑们，没有一个不会的，作为家里的第三代，他也开始学起来。目前，他最重要的工作就是把家里产的土笋冻，让更多的人知道，让更多的人喜爱。

　　1988年出生的陈伟旭，大学毕业后开始接起了家里的生意。在这之前，他还干了一段时间的快递，用母亲李巧玲的话说，是"磨炼心智"，早上七点出门，晚上八点才能到家。陈伟旭说，本来自己准备干满两年的，但半年后，他不得不火速接手家里的生意。

　　陈伟旭一家的土笋冻生意，到了2010年后，只剩下一些老客户和外卖订单。因为当时接手土笋冻生意的长辈们不识字，听不懂普通话，有酒店找上门来，却因为不会开发票，断然拒绝。

　　一开始，陈伟旭就为家里的土笋冻重新注册了商标，把"海沧老牌土笋冻"改成了"三都"，因为海沧以前就叫三都，开了实体店铺做"样本"，还与多家高档酒楼签订合同，专门为他们供货。陈伟旭说，刚开始的时候，就是从身边的人开始推广，品质得到认同，"口口相传"，生意就好起来了。

　　"现在的'80后'年轻人，有几个愿意接手家里的生意的？他做事很用心、很细心。"母亲这样评价他。

　　虽然管理的人变了，但是有一点没变，那就是口味。到现在，八十岁的奶奶还在负责炒芝麻做酱料，姑姑仍然负责煮土笋汤和腌萝卜等关键步骤。陈伟旭坚持选用最贵的最好的原材料，纯手工制作，除了盐和味精，不加其他调料。陈伟旭说，他的目标就是要让土笋冻发扬光大，让外来的人吃一吃土笋冻，不是觉得"土笋冻也就那样"，而是觉得"土笋冻真的不那样"。

关键五步，做出土笋冻

　　做土笋冻，最重要的步骤就是清洗土笋，从洗去它们身上的泥巴，到碾压出它们体内的内脏，反反复复五六遍。当然，洗的时候，也要注意不能把土笋碾碎，否则影响脆度和甜度。陈伟旭说，土笋冻的做法大同小异，但品质好不好，就在于各个细节。

　　1.清洗。

　　将买回来的活土笋放入水盆内，在水流的配合下，用双手一小把

一小把摸过去，将土笋上的泥巴和一些杂质清洗干净。如果量大，直接用水泡着，然后捞出。这是第一遍。将捞出的土笋放入转盘中，慢慢转动十来分钟，磨出土笋表皮的泥沙。这个转盘，是陈伟旭家的自主发明，既不伤害到土笋本身，又能把土笋表皮的泥沙磨干净。

2. 挑选。

洗过的土笋倒在地板上，工人一边挑出死去的土笋和杂质，一边用水管慢慢冲洗。陈伟旭说，土笋变软，就说明不新鲜了。

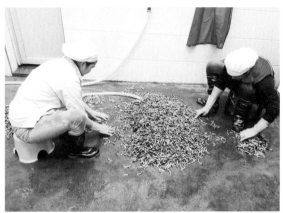

3. 碾压。

土笋清洗好后，铺平，用石柱不断碾压，将土笋的血和内脏，还有些泥土碾压出来。碾压是个技术活，得平平整整一遍过，用力要均匀，石柱不能转弯，否则会把土笋碾破。将碾完的土笋放入竹篓，竹篓再放入盛着水的盆中，穿着雨靴轻踩。这一步，也是为了让土笋的血和内脏全部被挤出。之后，再放入清水中，反复清洗直到干净。

4. 熬煮。

将洗净的土笋放入有水的大锅中，加入少量的盐、味精，用大火熬煮，直到土笋中的胶原蛋白溶入开水中成黏稠状。陈伟旭说，以前没有煤气灶的时候，烧柴火，一锅就要煮一个小时，现在有了煤气灶，时间也大大缩短。煮的过程中，火候要控制好，煮太老，土笋就不脆

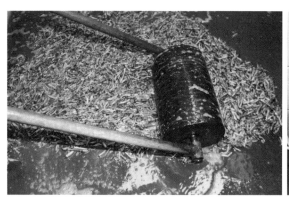

了，出锅太早，胶质又出不来。

5.冷却。

煮好的土笋汤，放一边自然冷却，待到常温再分装到模具或者小碗里，放入冻库，就凝结成了晶莹剔透的土笋冻。从前，天气稍热一点，土笋冻就不好凝结，因此只有冬天才做。现在有了冰箱，大热天也可以做，一年四季都有土笋冻吃。

（本篇图片摄影：谢培育）

薄饼皮须做到：
"Q弹"筋道薄如纸。

薄饼皮：卷起春天的美味

"这个怎么卖？""这个是拿回去炸吗？""哎呀，还有这种做法啊！"……

在翔安马巷街池王宫元威殿外，二十二岁的王丽红一边烙薄饼皮，一边应付着客人的问询，客人要买，当即撕出几张来，称好，收钱，继续烙薄饼皮……动作麻利且有条不紊。她的大嫂洪招治在包薄饼，婆婆蔡柚柑在包饺子和混沌，甚至，婆婆的婆婆也出来帮忙了，帮她们撕饼皮。这一家子，在马巷街池王宫元威殿外摆摊几十年，历经三代，她家烙的薄饼皮，马巷人几乎都吃过。

薄饼皮，顾名思义，用来包薄饼的皮。薄饼亦称春卷、润饼，是闽南名小吃。春节、清明节时吃薄饼是厦门传统的习俗之一。民国《厦门市志》有云："年夜饭的菜肴多数含有吉利、富足、长寿、有余的寓意，厦门风俗先要吃薄饼。诗云'春到人间一卷之'，寓意春满乾

坤福满堂。"厦门的薄饼以皮薄、馅料精细著称。

❖ "薄饼皮西施"的烙饼人生 ❖

在翔安马巷,有一名"翔安薄饼皮西施"近日成了"网红"——在朋友圈热传的一段1993年拍摄的马巷古街影像资料里,一名身穿白色T恤、黄色短裤的女摊主,正在烙薄饼皮。如今,二十多年过去,这个叫蔡柚柑如今已四十九岁的马巷人,依然活跃在马巷街池王宫元威殿外,为大家烙着一张又一张薄饼皮。

烙薄饼皮二十八年

先把面粉拌上水和少许盐,慢慢揉成面团,揉匀揉透产生韧性后,抓起一小团面糊往滚烫的铁板上轻轻一抹,转一圈后迅速拿起,圆形的饼皮就形成了……每天一大早,蔡柚柑就开始准备一天要用的面团。

她早早起来赶去马巷菜市场,在那里现烙现卖;老公到马巷街池王宫元威殿外准备面团,炒好包薄饼的材料。八点过后,两个儿媳送完孩子上学,到现场接班。

这是一家人的事业。蔡家的两个儿媳说,从早到晚,一刻不歇,都在跟薄饼打交道。婆婆蔡柚柑更是已经烙了二十八年的薄饼皮。但其实,这家人开始烙薄饼皮的时间可以追溯到更早。蔡柚柑说,她二十岁嫁过来,就跟着公公学烙薄饼皮了,在那之前,公公已经摆摊多年,老公在十几岁时就学会了烙薄饼皮。

薄饼好吃皮难做

薄饼好吃,做起来可不那么容易。蔡柚柑说,光是学揉面,就学了两三年。要混合均匀,要拉出来有筋道。蔡柚柑的婆婆几乎没有到街上来烙薄饼皮,都是专门在家里揉面。

分家后，蔡柚柑就开始独立摆摊。她一个摊位，小叔子一个摊位，两个摊位只相隔一两米。这一烙，没想到就是半辈子。

她手中的薄饼皮从一斤1元涨到1.2元，涨到2元、2.5元……到现在的13元一斤。蔡柚柑说，烙薄饼皮，重在一个"甩"字。"这活儿看似简单，但每天不断重复同一个动作，容易落下病根。"由于常年用右手"甩面"，蔡柚柑的右手明显比左手粗壮一些，而且一变天，右手关节就常感到疼痛。

摆薄饼皮摊近三十年了，一家人都没给摊位取个名字。虽然在马巷烙薄饼皮的不止蔡柚柑一家，但她家的生意还是不错，靠的就是多年的手艺。老顾客说，蔡柚柑手上有准儿，烙的薄饼皮不容易破，且薄如纸。尽管做薄饼皮的材料很简单，只用到清水、盐、面粉等配料，但真正传承了"材料简单却透亮味香"的特色，主要还在功夫——她家的薄饼皮烙好后，水分比较少，皮的含水量比较低自然就不容易破。

蔡柚柑的儿媳妇王丽红说，要把薄饼皮做得薄而不破、香软可口，可以说"三分看做、七分看火"；在下锅抹面团之前，要先瞥一眼铁板和火，就这一眼，婆婆练了一两年，这就是"看火候"。

每天要烙约两千张

"这里喜欢吃薄饼的人很多，一到节庆的日子，购买的人就更多了。"现在天气逐渐冷了，到了吃薄饼的旺季，蔡柚柑每天要烙约两千张薄饼皮，制作薄饼皮的面粉就有二十多斤重，生意好时要用到三十多斤的面粉。不过，这还不是最忙的时候，最忙时是每年的农历二月初二及三月初三。蔡柚柑的大儿媳洪招治说，二月初二要忙两天一夜，三月初三要忙三天两夜，因为有很多顾客要来买，要提前准备，一家人忙不过来，还得叫人来帮忙。每到那个时候，分工就更精细，有人专门负责烙，有人负责从铁板上取皮，还有人负责把一张张皮撕开……"公公就炒一大锅料，包薄饼当饭吃！"

　　农历三月初三，闽南人有用薄饼祭拜祖宗的习俗。这一天，做的速度赶不上卖的速度，许多人往往要排上两个小时的队，只为买到蔡柚柑家的薄饼皮。连小朋友都被蔡阿姨家的薄饼皮惯得"嘴刁"了。有位奶奶曾经因为买不到蔡阿姨家的薄饼皮，就去别家买了代替，小孙子一吃就知道这不是他最爱的薄饼皮呢！

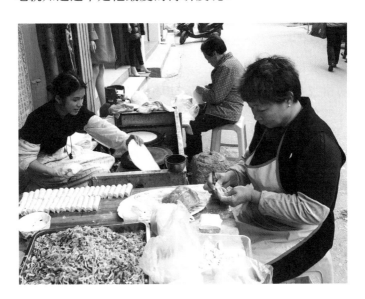

两个儿媳成了传人

　　现在，两个儿媳也都传承了这门老手艺，每天跟着蔡柚柑出来摆摊。大儿媳洪招治说，从早到晚，都在烙薄饼皮、包薄饼中度过。薄饼皮包上炒好的料，顾客买去可以自己炸来吃。两个人轮流来，一个上午一个下午。洪招治"嫌"弟媳动作慢，王丽红"嫌"嫂嫂爱唠叨，但是说说笑笑间，时间也就这么过了。

　　一年三百六十五天，几乎天天这么过。洪招治说，婆婆蔡柚柑一年到头都没休息过一天，顶多是大年初一的上午不摆摊，但下午又出来了。这么多年唯一一次较长时间的休息，就是用了三天时间去武夷山旅游了一趟。"闲不住啊！有些店家每天都要来买，放假

前都得提前给他们做好。"尽管做了几十年，蔡柚柑仍有很强的危机感。她说，现在做这个的这么多，要是一天不做，顾客就去别的地方买了。

但是两个年轻人，一年中还是可以放假两天，回回娘家。"过年都没时间买新衣服，到店里都跟打劫一样，看看就买走了！"说起来，她们也无比遗憾。洪招治说，逛街没时间，网购也没时间，1994年出生的二儿媳，甚至连淘宝账号都没有。不过她们说，也没有想过不做的那一天，就这么继续做下去吧，不用出去工作，还可以兼顾家里的小孩，一举多得。况且，做哪一行不累呢？

❖ 一卷薄饼里的美食江湖 ❖

一卷薄饼，就是一个美食的江湖。包菜、胡萝卜、海蛎、豆干……各种食材在其中厮杀、交融，更有甜辣酱的辛甜、海苔的咸鲜、贡糖的芳香，一口就能吃到这么多滋味，谁能不为它着迷？

一张面皮，适量的馅料，就组成了好吃的薄饼，因地区差异薄饼的馅料也有所不同。一个好吃的薄饼，除了馅料的味道要好外，一张韧性十足且薄如纸的面皮是重中之重。

制作好吃薄饼的步骤

1. 调面糊。

选上好的面粉，按比例加入盐、水调和出一盆筋道适中的面糊。如何判断面糊是否制作成功呢？用手随意抓取一把拉高，看能否拉成丝，若面糊扯而不断就说明筋道，可以烙皮。

别看简单，做了三年薄饼的两个媳妇，却都不知道和面的秘诀。"要揉啊，不断揉！力气要很大！"两个媳妇都说，这项工作很累人，起码得揉十多分钟，每一粒面粉和水都要混合均匀了。

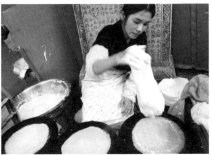

2. 旋面糊。

王丽红介绍说，学会旋面糊是烙皮的基础步骤，会旋才会烙。

烙薄饼皮的手法很难掌握，新手要练上一周多才能将手里的面糊旋成团。王丽红的第一个工作就是学旋面糊，面糊抓在手里，顺时针旋转，不能掉下来，也不能甩得到处都是。"刚开始的时候，衣服上、脸上、头发上，到处都是面糊。"王丽红说，当然，甩面糊的手一定是不能有长指甲的。

作者忍不住一试身手，在面盆中抓起手能容纳的面团量，揪上来后开始旋转。面糊并没有想象中那样容易操作，新手往往越甩越长，难以在指尖成团，看似手勾一勾就能旋成面团，作者却甩了一身面糊。

3. 烙皮。

说话间王丽红的手也没停下，她将一直在四指指尖旋着的拓包大小的面团，如擦桌子般印到高温铁板上，转一圈后迅速拉起来，面糊借着筋道又弹回王丽红的手中："烙的时候一定是用面糊垫在手下接触铁板，新手烙不好经常会烫到手。"两百摄氏度高温的铁板，蹭一下都会起泡。

粘在铁板上的面皮如果有较明显的缝隙，再用面团像弹溜溜球一样弹

到缝隙上，使之弥合。作者留意到，每烙三块面皮，王丽红就会将手上的面糊扔回面盆中，再重新抓取一把继续烙。她解释说，因为面团都是直接接触铁板，次数多了之后面团会非常烫，所以要换一把。旋和烙都是极需耐心和体力的活，十斤的面糊，一做就是一下午，经常做薄饼皮的人，右手手臂往往会粗一些，腰背有伤病也是常有的事。

4. 取皮。

粘在铁板上的面皮，在高温烘烤下静待五秒左右，不等面皮完全烘干就要取下，这样做出来的薄饼皮才筋道。取面皮如果不借助铲子等工具，直接上手也是一项技术活，食指在面皮边缘迅速刮一下，让面皮卷边，顺势拉起，一张完整的薄饼皮就做好了。取出的面皮正面朝下，层层堆叠。

5. 包馅。

各地的薄饼不尽相同，主要区别在于馅料。翔安区马巷镇的薄饼馅料五花八门，所有馅料均已炒制全熟。铺叠方法类似日本寿司，面皮上先铺一层糯米，其中夹杂着零星五花肉，用手压平后，在糯米上再铺满满一层由芹菜、豆腐、海蛎、冬笋、蛋、蒜叶、肉、腌萝卜丝等近十种菜品炒制的馅料，刚炒完的馅料香气扑鼻，拎起薄饼皮的一边开始卷，两端封口，最后用塑料袋包住半截就可以直接开吃。

面皮的作用在包制薄饼时得到了体现，面皮遇油水不会泡烂，恰好兜住所有馅料，卷制过程中也不会因拉扯而破损。包好的薄饼入口韧性十足，"Q弹"爽口，丰富的馅料让食客在咀嚼过程中会不自觉地回味自己吃到的是哪一种食材。薄饼可以当作主食，成年人一般一顿三四个不在话下，吃完配以茶水，清爽解腻。

（本篇图片摄影：谢培育）

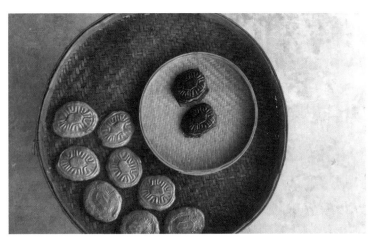

鼠曲粿：清明时节墨绿的小吃

青草味的鼠曲粿，
清明祭拜最庄重的供品。

"爱吃鼠曲龟，顶丘跌下丘，跌得规身躯……"地道的闽南人，还记得这样一首歌谣吗？立春的一霎微雨过后，山间的鼠曲草就加快速度生长了。爱吃鼠曲粿的孩子们，忙着采摘鼠曲草。又到了吃鼠曲粿的季节，这种有着淡淡草香的小吃，是闽南佛道祭拜活动上最朴实、也是最庄重的供品。

在集美顶许社寨内村，每年的这个时候，村里的四五位老人聚在一起，上山采草，制作鼠曲粿，送邻居、散亲朋，用亲手制作的鼠曲粿，联络感情。

鼠曲粿最重要的原材料，是一种叫"鼠曲"的草。鼠曲也称鼠耳，据说，作为食俗，最早的记载见于梁代宗懔的《荆楚岁时记》中："是日（三月初三），取鼠曲菜汁作羹，以蜜和粉，谓之龙舌粄，以厌时气。"鼠曲有种独特的香味，唐代诗人皮日休有诗句"深挑乍见牛唇

液，细掐徐闻鼠耳香"，对此做了很生动的描述。清人顾景星在《野菜赞》中说鼠曲"二月生，叶如鼠耳，和米捣作饼。北人寒食尚之"，说明在清代北方还存有吃食鼠曲的习俗。

制作鼠曲粿时，将鼠曲草的草汁和米浆（已去水）混合，就诞生了绿色的"草团"。捏一小块"草团"，包上花生馅，在龟印上印成型，再顺着纹理在底部贴上香蕉叶，摆在蒸笼里，蒸上几十分钟，鼠曲粿就清香扑鼻了。据说，鼠曲粿口感最好的时候是等放凉之后，咬上一口，就可品味到鼠曲的清香和糯米的绵软，加上花生的香脆，是难以比拟的美味。

为何要在鼠曲粿上印龟形痕？这其实与闽、粤、台地区的龟崇拜有关。因龟的寿命长，又是古代"四灵"之一，因此上述地区的百姓多把龟当作神物来崇拜。无怪乎在这些超自然的信仰场合，他们都喜欢用"龟粿"作为供品敬奉给神明。

闽南人对鼠曲粿并不陌生，但在过去，要吃到是不容易的。据说，每年只有农历三月初三或者清明才能见到鼠曲粿，因此鼠曲粿也称"清明粿"。它呈绿色，避开了象征喜庆的红色，它包含的不单是绿色的野菜，还包含着人们对已故亲人的缅怀之情，那是用来祭祀的最具诚意的点心。

◆ 每一根鼠曲草都是老伙伴的感情线 ◆

一汪水潭，碧波荡漾，小鱼儿在池里欢腾，岸上的阿姨们说说笑笑，手起粿落。这四姐妹，小的六十多岁，大的七十一岁，半辈子的时间都在这个村里。

"来！我来！"六十八岁的陈丽云跪在地上揉米团，像是有点吃力，七十一岁的陈玉英二话不说，挽起袖子加入其中。围坐在小方桌边的老伙伴们见状，哈哈大笑道："她可是我们这力气最大的！"陈玉英看起来力气真不小，双腿就这么跪在水泥地板上，双手一合、一

压，从她脸上的表情可以看出她十分用力。为啥力气这么大？她爽朗地笑道："以前都是过苦日子的！"

她们在做鼠曲粿，每年的三月才能做的鼠曲粿。送亲戚送朋友送儿子，再让儿子们拿去送朋友，阿姨们说："做这么多，都不够分！"

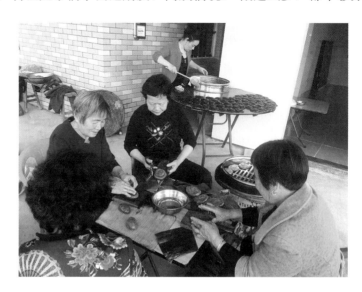

因为贪吃偷偷进山采草

她们都是集美顶许社寨内村的村民。做了大半辈子邻居的她们现在又成了亲戚。六十三岁的张亚美，是许丽春的妈妈；旁边坐着印龟印的，是许丽春七十岁的婆婆许清秀；六十八岁的陈丽云，是许丽春的干妈；而七十一岁的"老大"陈玉英跟许丽春虽然没有亲戚关系，但是跟老伙伴们是关系很好的邻居。

这几个上了年纪的老姐妹，年轻时各忙各的，老了就常常聚在一起打八十分。几年前的一天，她们吃到了小辈们买给她们的一斤鼠曲粿，发觉很好吃，但可惜不够吃。一辈子勤俭的老人们决定自己做来吃。

不会做怎么办？学啊！材料没有怎么办？去采啊！也不知道是谁

起了头，几个老伙伴们就开始干起来了。她们租了一辆车，每个人凑一百元出头，跑到长泰的大山里，去找这种叫"鼠曲"的草。早上六点出门，晚上八九点到家，累得回家倒头就睡，一觉到天亮，一个梦也没有。

其实，她们是偷偷出门的，年轻的后辈不让她们去。但是老人家们决定了的事轻易不会改变。"回来要被骂，但是已经采了，他们也没有办法了。"老人们说，后来，后辈见劝不动，也就不管她们了。

回忆起这些，老人们哈哈大笑："就是贪吃啊！"她们自己都觉得当时做这件事的初衷很好玩。

做好的粿不够分

采草可不是那么容易的事。鼠曲草躲在香蕉叶下，肥沃的柚子树下，老人们背个口袋，一棵一棵地采，一天下来能收获几十斤。太阳下山后再浩浩荡荡地坐车回集美。

当然，不是全年都有鼠曲草采，得在阳春三月，鼠曲草正旺盛的时候。过了这季节，鼠曲草就没有了。所以，每到这个时候，也是老伙伴们集体出动的时候。

三四年过去了，老伙伴们已经不去长泰了，改道平和，见到山就让司机开过去。包车的司机见她们采得有劲，自己也采回去卖，还帮老人们"踩点"——看见哪个山头有鼠曲草，赶紧叫她们过去。

湿湿的鼠曲草要晒，在大太阳底下暴晒两三天就可以用来做鼠曲粿了。你家二十斤，我家三十斤，每个人出点糯米和花生，老伙伴们就聚在许丽春家，开始做起来。

这个二十斤和三十斤，是指糯米的量，按照老伙伴们的估算，十斤糯米可以做一百到一百一十个鼠曲粿。陈丽云说，一天下来，做五六百个都不够分，亲戚送点，邻居送点，朋友再送点，她有三个儿子，每人分点，儿子再拿去送朋友送丈母娘，也没多少了。

每一个新鲜出炉的鼠曲粿中都有着老人们的感情。

好东西越吃越爱吃

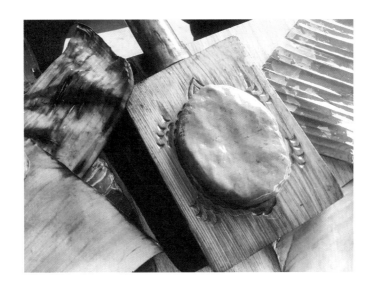

　　四个老伙伴分工明确。比如，张亚美话不多，但是手脚是真利索，包鼠曲粿的工作就非她莫属了，别看姐妹们说笑时，也能听到她的笑声，但是手上功夫却不闲着。邻座的亲家许清秀说，她包的，每个大小都一样，几乎不失手。

　　许清秀负责印龟印，把包好的鼠曲粿放在龟印上，一手抵着粿的边沿，一手按压，取出来后贴在香蕉叶上，陈玉英裁剪好香蕉叶后，将鼠曲粿放入蒸笼。一张小方桌，中间摆着一盆花生油，说说笑笑间，家长里短间，时光飞逝而过。

　　到了饭点，晚辈们再煮上一锅咸饭，随便吃点，日子轻轻松松过。老人们说，以前哪有鼠曲粿这种东西吃啊，现在老了，不干活都有钱领，这日子以前哪里敢想啊！

　　在她们眼里，鼠曲粿是好东西，越吃越爱吃。虽然是糯米做的，但老人吃起来也不会觉得胃胀，据说鼠曲草还有降血压的作用。

就像精心打磨一件礼物

制作鼠曲粿是一件颇需要耐心的事，共有十多道的工序，吃一个便可饱腹。对于那些老一辈的闽南人，制作鼠曲粿就像精心打磨一件礼物，充满诚意。

1. 采草。

老人们说，这活儿太苦，年轻人可不愿干。因为做鼠曲粿的人少，以至于连卖草的人都找不到，偶尔找到了，一斤却要八十元。这对一生勤俭的她们来说，还不如自己出马呢！几个人包上一辆车，她们上哪座山采，车就开到哪座山，回来一分摊，其实也没多少钱。一天平均下来，每个人采的鼠曲草晒干后也能有五六斤，还是划算的。

2. 备料。

采回来的鼠曲草，在太阳底下暴晒，两三天就晒干了。再将晒干的鼠曲草洗净，用清水泡上一个晚上。与此同时，要去捡香蕉叶，然后洗净备用，糯米也要泡上，还要油炸花生仁做馅。老人们说，洗鼠曲草比较累，要捡杂草、剔除老草，过滤掉沙子，再洗个三四遍，做吃的一定要干净！

3. 熬煮。

老伙伴们分工合作。比如，一个人煮鼠曲草，在高压锅里加水煮上一个小时，等到鼠曲草都煮烂了，再用清水清洗几遍。另一边，油炸花生仁的工作也同时进行，炸香后，用手磨的小机器把花生仁磨成一小粒一小粒，加入切好的生大蒜中拌匀。

4. 搅拌。

煮好的鼠曲草加点白糖，然后打成泥。老人们说，加糖的作用就是让它更黏稠。另一边，泡好的糯米要打成米浆，没有石磨，老人们还投钱买了个小的机器，轰轰轰几下，米浆就出来了。老人们笑着说："你看，为了吃鼠曲粿，是不是很拼？"米浆要吊起来去水，等过一夜后，早上再用大石头压住，沥干水分。

5. 混合。

什么样的比例呢？十斤糯米配一斤的鼠曲草，再加入六斤的白糖和四斤的花生油。揉糯米团是个力气活，六十八岁的陈丽云首先揽了下来，白色的糯米米团慢慢变青、变绿，最后一点黑色和白色都没有了，就算揉好了。偶尔，"大力士"陈玉英看不下去，会亲自上阵，三下五除二，就揉均匀了，揉完了还自豪地说："力气小的起码要揉半个小时！"

6. 舂。

院子的角落，有一个大的石臼，老人们把揉好的糯米团倒入石臼，抢起木槌就往石臼里砸。六十多岁的老人，看起来力气还很足，袖子挽得高高的。当然，抢几下也要歇一会儿。老人们说，没有

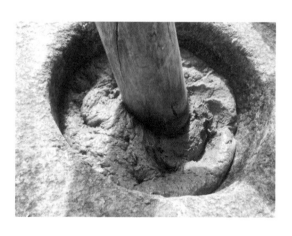

经过捶打的鼠曲粿不筋道，不好吃。怎么才算好了呢？看这糯米团的拉丝，细得像线一样，就好了。

7. 包。

接下来就开始包啦。这是"小方桌会议"的开始。用桶装着的青黑色的糯米团，首先送到张亚美的身边，她用手一抓，分量刚好，食

指中指无名指在糯米团上掏个窝，倒入一勺花生仁，再捏好。左手手掌下端抹点油，双手搓两下，一个鼠曲粿的雏形初现。老人们说，这活儿不敢随便接，因为除了张亚美以外，别的人包起来不是太大就是太小，不美观。老人们对鼠曲粿的外形是有严格要求的。

8. 印。

陈丽云和许清秀负责印龟印。把包好的鼠曲粿放在龟印上压平，成型，在表面抹上花生油，防止粘在一起，再将鼠曲粿放在一张五指宽的香蕉叶上。据说，其中一把龟印，还是从台湾带过来的。老人们说，有台湾的亲戚过来，吃了她们做的鼠曲粿，念念不忘，第二年再来的时候，干脆带来一把龟印，让老人们尽情做，再带回去几十个鼠曲粿。老人们说，亲戚、

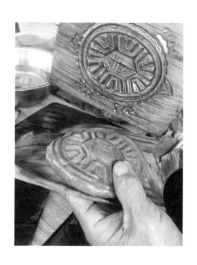

邻居们都爱吃，她们做好的鼠曲粿有的还寄到新加坡呢。

9. 剪。

陈玉英负责为鼠曲粿美容。沿着鼠曲粿的边沿，将多余的香蕉叶剪掉，再小心地放入蒸笼里。老人们说，和香蕉叶一起蒸出来的鼠曲粿清香四溢。

10. 蒸。

这一步，就是年轻人许丽春在干啦。往大锅上放一笼一笼的蒸笼，也是许丽春要干的。许丽春说，老人们聚在一起开开心心有事干，挺好的，她能帮着做点，也很高兴。大火猛攻八九分钟，鼠曲粿就蒸好了。许丽春要将它们一个一个摊在桌子上放凉。她说，凉的鼠曲粿更"Q弹"、更好吃。

（本篇图片摄影：谢培育）

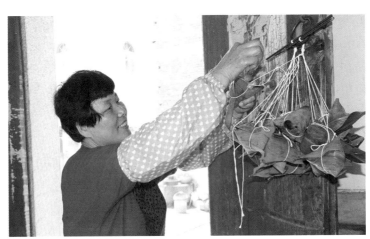

烧肉粽：包在叶子里的富足

一个挨一个的粽子，
挂在门上，昭示着主人的喜悦。

　　斑驳的老木门，锈迹斑斑的铁门环，一根筷子，一把棉线，吊着
几十个圆润饱满的烧肉粽。这是翔安古宅村的柳家，紧靠着大木门，
放着一张简易的方桌，桌子上摆放着一盆炒好的糯米，一罐三层肉，
还有炒好的香菇、虾米、海蛎干，以及鹌鹑蛋、芸豆……柳家三姐妹，
手里卷着粽叶，嘴里话着家常。

　　这是她们最平常的一个上午。她们手里忙着的，就是这古早味的
烧肉粽。材料没变、动作没变，就像身旁的老木门，尽管白驹过隙，
还是小时候的样子。

　　两张巴掌宽的粽叶叠加，向内对折成槽形，添一把和着芋头鱿鱼
干的炒好的糯米，压上一块三指宽的三层肉，再加一个鹌鹑蛋，一颗
芸豆，一勺炒好的香菇、虾米、海蛎干，再添一勺糯米，压实，粽叶
盖实，多余的粽叶向左内折，一个四角的结实肉粽便做好了，用一根

吊在门环上的白色棉线，绕一圈，打个结，再打个结。这就是许多"闽南郎"翘盼的美味。

这确实是值得翘盼的事。柳家姐妹说，她们小时候，一年到头，只有端午节和普渡时才能尝到肉粽的芳香。端午节有时还可能不包，但普渡时是无论如何都不能没有粽子的，因为得拿它们来祭拜神明。

柳家姐妹的老家选在农历七月廿九过节，所以从农历七月廿八的下午开始，就得为此忙活开。母亲提前从新店买来的三层肉、粽叶、香菇等，都得开始处理。有人泡粽叶、刷粽叶，有人淘米，还有人烧柴火，当然，最关键的步骤——炒糯米，还得母亲把关。

大家七手八脚地包粽子，就等着大火旺起来，肉粽的香味扑出来。这个时候，姐妹们都充满干劲，干活时也从不偷懒，因为在她们心里都有对美味的期待。

那是种什么样的感受呢？"香！"柳家小妹说。可是怎么个香法，无法言说。三姐的老公说，煮好了，不用碗不用盘，拆开来，捧着粽叶，脸扑在粽子上，就能直接吃，能吃上三个。"那时候的烧肉粽是很大个的哦！"

当然，刚煮好的肉粽，是不能尽情吃的。得等到第二天的晚上，祭拜完神明，才能肆无忌惮地开吃。一个冒着热气的烧肉粽，配上一碗加了虾米的酸笋汤，绝配！

妈妈的手艺，成了姐妹们心中美味的代言；年复一年，三姐妹从妈妈那里传承了手艺，待到各自成家，又成为自家美味的传递者。这融在日常生活中毫不起眼的烧肉粽，种在了许多闽南人的心里。

突然有一天，柳家小妹有了一个想法，她要在微信上卖烧肉粽，让更多的人吃到这种古早的妈妈味烧肉粽。于是，三姐妹又聚到了一起。肉大块一些，料加多一点，比如把花生、酸笋换成鹌鹑蛋、芸豆、虾米和海蛎干，还是不加硼砂，还是用木柴燃烧的大火煮熟，一样的手艺，一样的味道。

❖ 包肉粽的姐妹，好像从未长大 ❖

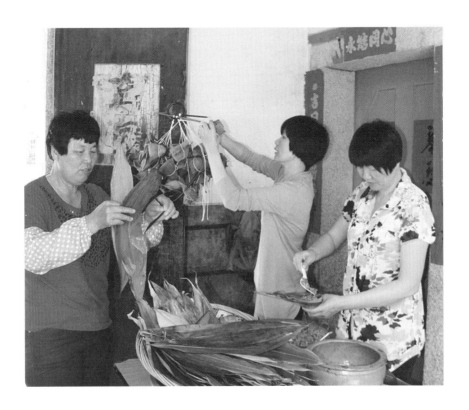

翔安古宅村，这个以火龙果出名的小村庄，此时正是农闲，村里的柳宝惜一家大门敞开，门环上挂着一串粽子，柳宝惜和柳宝珍正左一勺右一勺，忙不歇地包着肉粽。

三妹柳宝珍，十几岁时就学会了包粽子。洗洗刷刷炒包煮，都难不倒她，因为她确实对这些有兴趣。看着大姐、妈妈包了几回，自然就熟了。

十一二岁的时候，村里的同龄人在一起玩什么游戏？比赛包粽子！粽叶就是竹叶，糯米换成了沙子。当然，为了"食材"的多样化，还可以加点小石子、小树叶……柳宝珍说，比赛结果，她"还是可

以的"。

模拟了那么久,总要上"战场"。真材实料地包时,柳宝珍显得更谨慎:要是包不好,散了,就浪费一个了呀!所以力求每一个都扎实有料。柳宝珍说,那时候的辅料,一般是花生、芋头、香菇,还有一小块的三层肉。自己包的时候,爱吃的料就多放一点,比如三层肉放两块,用绳子绑的时候,悄悄做个记号,比如缠两圈、打个死结……这成了姐妹间心照不宣的事儿——只要看到有别于其他粽子的,姐妹们就知道,这里头一定有料!

一年中最幸福的时刻

姐妹们一边包着粽子,一边嘻嘻哈哈地闲聊。粽叶在手上像变戏法一样,不出几下,就变成了一个个饱满的四角粽子。柳宝珍说,农历七月廿八的那天,家家户户都在包粽子,家家户户都在大门旁摆张小桌子,包好的结实的粽子,一个挤一个,就挂在门环上,昭示着主人家的喜悦。

粽子煮熟了,村里的小伙伴当然也得比一比。大家经济条件都差不多,唯一能比的,就是哪家肉粽里的三层肉更大块瘦肉更多,哪家又多放了一种配料。这结果没有输赢,因为即使吃到的肉是最小块的,那也是一年中最幸福的时刻。

不过,对于大姐柳宝惜包粽子的手艺,柳宝珍还是甘拜下风的。大姐是一家六个兄弟姐妹中的老大,所以啥事都学得早,干得麻利。就比如这包粽子,放多少米,下多少盐,配多少酱油,不用尝,单凭手感就能调配得刚刚好,两锅不同时间炒出来的糯米,居然颜色一模一样。

所以炒糯米这样关键的步骤,大姐柳宝惜是当仁不让。柳宝珍就负责泡粽叶、洗粽叶、削芋头、切芋头等准备工作。

尽管工序烦琐,但在包粽子的那一刻,姐妹们仍然觉得幸福。因为就像小时候一样,她们仍然说说笑笑,话题有时候穿越到小时

候——玩了什么游戏，翻了两个村去捡柴火……有时候，又回到了现在——哪家的后辈过得怎样，今年的火龙果长势如何……时间翻了好几个坎，但她们，却好像从未长大。

古早味的新时尚

半年前的一天，四十四岁的柳家小妹柳月娥，在街上看到别人卖粽子，她突然想到了她家的妈妈味肉粽，她觉得，找遍市场所有卖家，也没有姐姐们包的好吃。柳月娥说，小时候，包粽子的事她是不干的，全部交给姐姐们，她只知道，到了那天，她玩好回家，就一定有粽子吃。现在嫁了人，她还是不常包。端午节、普渡日，家里包粽子的活就由大姐全权代劳了。

柳月娥突发奇想，想开个微店，用最时尚的方式卖姐姐们包的最传统的肉粽。她在社区群、业主群里发宣传图片，特别注明——大柴火，古早味。她说，很多现代人喜欢追求古朴原生态，姐姐们的烧肉粽恰好与这一点契合，而且用柴火煮出来的肉粽，和煤气灶、电磁炉煮出来的，口感完全两样。

姐妹们一拍即合。地点就选在了大姐家，因为门环、大灶、柴火，这些元素都在。柳月娥说，她把包粽子的过程发到朋友圈，没想到大受欢迎。起先是朋友来买、邻居来买，后来，口口相传，不到两个月订单已经接不过来了。不得已，柳月娥偶尔也得向新的客户委婉道歉："可以推迟到明天发货吗？"

每天下午，三姐妹开始操办包粽子的准备工作。泡粽叶，洗粽叶，泡糯米，数芸豆，各种切切炒炒。第二天早上，姐妹们再次聚到大姐家的大门口，开始包当天客人订的粽子。柳宝珍说，要是客人当天中午要吃，早上五六点就要起床包，煮好后再由柳月娥从翔安带回岛内，一一送上门。

三姐妹对粽子的质量和品相要求很严格。柳宝珍说，每个粽子的大小要差不多，所有的配料都不能过夜，得当天包完，所以为了

不浪费，用的芸豆她得一颗一颗地数了再泡。当然，餐桌上的妈妈味要变成市场上的古早味，还是要有点变化。比如包粽子的绳子，以前用的是咸水草，市场上没得买，换成了白色的棉绳；比如小时候粽子里的酸笋，换成了鹌鹑蛋，她们怕有的小孩不能接受酸笋的味道；比如曾经的四五种配料，现在增加到八种，加了鱿鱼丝、芸豆、海蛎干，三层肉也变得更大块。柳宝珍说："日子好了，配料也要跟着丰盛。"

更多的是不变。她们坚持用柴火，不加硼砂。柳月娥说，加了硼砂的粽子，粽叶很容易与糯米脱离，不粘连，但如果加了硼砂就脱离了她们追求古早、健康的目的了。

开微店的目的，并不是为了赚多少钱。柳月娥说，一项手艺，能让更多人获益，这不是很好的事吗？而且，当事人又那么乐在其中。

七步包烧肉粽：粽叶上的魔法

柳家姐妹在制作烧肉粽的过程中都尽量还原了它最原始的面貌。柳月娥说，从选糯米到粽子成型及口感，她们都尽量追求高品质。

1. 泡粽叶。

一大把一大把的干粽叶，从新店的市场里被买回来。粽叶要挑新鲜一点的，叶子绿一点的。拿回来用水浸泡，几个小时后，粽叶变软张开，就可以清洗了。柳宝珍说，洗的时候，要顺着叶子的纹理，才能洗得更干净，正面刷一遍，反面再刷一遍。把黄黄的水倒掉，接上一盆清水，再泡上几个小时。

2. 准备辅料。

芋头要削皮、切块，香菇要切丝，鹌鹑蛋煮熟后剥壳，芸豆要先泡好。买来的三层肉要切成三指宽，用酱油腌上。

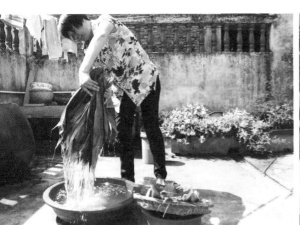

3.泡糯米。

粽子口感的好坏，糯米至关重要。柳宝珍说，小时候吃的粽子，糯米都是自家产的，现在只能到市场上买，圆头的糯米就不行，得尖头的，糯米泡上两个小时，就可以备用了。

4.炒糯米。

这是包粽子中最有技术含量的一步了。锅里放油，葱头炸至金黄，放鱿鱼丝、芋头，不断煸炒，再加入泡好的糯米翻炒，待水分炒干，加入酱油、盐，直到糯米变色、炒出香味，就可以出锅了。

5.包粽子。

柳宝珍说，小时候，辅料的种类不多，所以炒的时候，大部分都混合到糯米里了。但无论是过去，还是现在，三层肉和糯米都是分开准备，一个粽子一块三层肉，不用多，也不能少。

6.煮粽子。

水烧开，放入粽子。先用大火，烧开之后转成小火，在锅里滚上一个多小时，肉粽的香味四散，捞起，就可以开吃了。值得注意的是，煮的时候，一定要让水完全没过粽子，否则煮不熟。

7.吃粽子。

刚出锅的肉粽最美味。沾一点甜辣酱，就一口烧肉粽，再喝一口

加了虾米的酸笋汤，人间美味大抵也就如此了吧。八种辅料与糯米完美融合，既不突兀，又不寡淡。

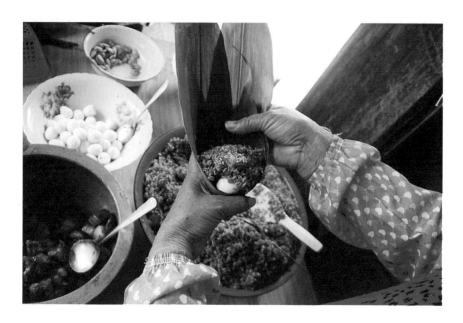

（本篇图片摄影：谢培育）

这是洪厝村红白喜事
宴席上真正的第一道大菜。

地瓜粉粿：一道农家菜，吃了四百多年

新店镇洪厝村内，洪朝选的旧居，他的后人洪宝叶拎出一袋地瓜粉来，又端来一碗剩稀饭，她要做一道在闽南家喻户晓的名菜——地瓜粉粿。

把饭桌清空，端来盆、水，挽袖上手。做地瓜粉粿，工艺复杂，常常需要全家人出动打下手。因为，在洪厝村，凡重大宴会必有这道菜，用料十分考究，味道好，是当地的一道名菜。

传说，明嘉靖年间，翔安新店镇洪厝村的洪朝选家境贫寒，赴京赶考前夕，母亲想做一顿"佳肴"为儿送行，无奈家里只剩一点稀饭、番薯（地瓜）粉和别人送的海蛎、文昌鱼。母亲把番薯粉和着稀饭加水搅拌成糊状，然后放到锅里烤成薄薄的番薯粉粿，出锅后切成一条条粉条，再拌上海蛎和文昌鱼煮成一大碗香喷喷的番薯粉粿。洪朝选吃了后，感到特别的香甜可口。

　　洪朝选高中进士后，回家省亲。村里人为庆贺他当了大官，精心准备了丰盛的宴席，山珍海味应有尽有。好菜一盘又一盘，足足上了三十六道菜，最后一道甜汤也端上来后，他赶忙低声问乡里的老大："番薯粉粿怎么还不上来？"这一问，众人都傻了，因为大家都不知道有这道菜，于是仔细地向洪母询问了做法。好在材料都有，不多久就端出一大碗香喷喷的番薯粉粿。大家一尝，果然好吃，洪朝选更是赞不绝口："还是家乡的番薯粉粿好吃，今后正筵也要有番薯粉粿！"

　　这道菜就这么流传了下来，成了翔安人红白喜事及"封建日"必上的菜。地瓜粉粿，是以它的主材料地瓜粉命名，闽南地区盛产地瓜。地瓜粉粿，顾名思义就是由地瓜粉做的，故色泽较深；而"粿"字，又十分形象地揭示了其含有米浆的事实。因为洪朝选，它又有了另一个名字——状元粉粿。

　　极其普通的地瓜，经过巧妇之手，变成一道流传四百多年的名菜。它的包容性也极强，除了加入剩稀饭，在烹饪的过程中，也可以随心加入自己喜欢的配料。不论老少，不论妇幼，个个都能从中找到自己的喜好。洪宝叶的二儿媳洪丽雅说：从小吃到大，还没听过谁说吃腻了，谁说不好吃的。也因此，地瓜粉粿成了翔安尤其是洪厝村妇女个个必备的手艺。

　　随着时间的推移，地瓜粉粿在闽南地区传播开来。不同地区做法各异，翔安用水煮，同安用油煎，安溪用清蒸。不同的烹调方式做出的地瓜粉粿的口感与味道也各不相同。不管是什么样的烹调方式，都是为了将地瓜粉粿所特有的甜美、爽滑有嚼劲的口感体现得淋漓尽致。

　　许多背井离乡的老翔安人，对这道菜念念不忘。有的从翔安搬到厦门岛内的老村民，时不时就要回乡，点名要吃这道菜——它不单是乡愁，也是童年的回忆。

❖ 地瓜和时间的沉淀 ❖

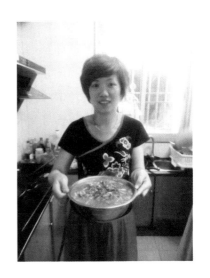

这次做地瓜粉粿，由二儿媳洪丽雅上阵。婆婆洪宝叶往面盆里倒了些地瓜粉，舀了两大勺早上剩下来的稀饭，洪丽雅徒手开抓。黏黏的稀饭和干干的地瓜粉冲突、糅合，很快，稀饭的水分浸润粉末，变成面团，但是，很粘手。

洪丽雅边做边笑："稀饭加太多啦！平常可不是这样的。"两者要什么比例？凭感觉啦！这个"凭感觉"，得根据经验和手感，自己把握。洪丽雅说，洪厝村的妇女，个个都有自己的"感觉"，而这种感觉，外人是学不来的。因为，外面做的地瓜粉粿，一吃就能知道做的人的"感觉"不对，远没有洪厝妇女做的好吃。

餐桌上，人人巴望的美食

地瓜粿粉是洪厝村红白喜事等重要宴席中，一定要上的菜。且在众多美食中，排在第一位。洪丽雅说，席上真正的第一道大菜，就是地瓜粉粿了，算是主食，相当于现在的炒面线、卤面，是客人用来垫肚子的；当然，对于很多客人来说，有了这道菜，后面上什么菜都无所谓了。

一大盆端上来，客人三下五除二就分完了。洪丽雅说，小时候吃席，最期待的就是这道菜，不能打太多，因为一桌十个人都望着。吃不够也没得加了，除非特别熟的亲戚。尤其是白事请客，总共就四五道菜，地瓜粉粿就更是重中之重，人人巴望。

那时候，地瓜粉粿里面的料可没有现在这么多，但海蛎、小虾仁还是有的，葱油必不可少，是最后提味最重要的拌料。轻轻用勺搅拌，一股鲜香的气味扑鼻而来，汤十分香浓黏稠，而且不油腻，很滑溜，味道鲜美，还有一股乡土的气息在嘴里回荡，令人回味无穷。

烦琐的工序，喜悦的心情

其实，她们也很久没有从头到尾做一次地瓜粉粿了。有客人来，有大事要办，都是去买现成的饼皮，自己做的工序就是炒和煮。费时费力的手工将地瓜变成地瓜粉的步骤，早已被现代工艺替代。

制作真正古早味的地瓜粉粿，得从选地瓜开始。洪丽雅说，婆婆最后一次从头到尾做，还是在1999年哥哥嫂子结婚的时候。

婚礼的前几天，洪宝叶就开始刮地瓜，用一个类似现在的刨丝器的器具，把洗净的地瓜一点一点地刮成细小的颗粒。洪宝叶说，当时家里有种地瓜，她准备了二十斤，光是刮地瓜就用了好几天，一有空就刮。

因为是在为办喜事作准备，即使枯燥烦琐，也乐此不疲。刮好的地瓜渣，用水冲洗。过滤后的水开始沉淀，一天两天过去，缸底就留下一块白色的沉淀物，那就是地瓜粉的雏形。

把白色的沉淀物放到太阳底下晒，最开始是一大坨，把它掰成小块，晒得越久，块就能掰得越细，最后，完全干透就成了地瓜粉。

洪丽雅说，过滤出来的地瓜渣也是不能扔的。扔一把在快要熟的地瓜稀饭里面，能增加稀饭的稠度。过去家家日子都不太好过，稀饭里米少到可以数出来，大多是地瓜。因为不常做地瓜粉，所以这地瓜渣也不常有，偶尔吃一次，她觉得还挺好吃的。

洪宝叶说，之后的煎地瓜粉皮，切段，煎炒……都交给了请来的大厨。第二年，洪丽雅嫁入洪家时，洪宝叶就不再自己做地瓜粉了。洪丽雅说，市场上已经有很多现成的地瓜粉皮卖，省事。

菜里有思念，菜里有回味

洪丽雅的姑姑，现在就专门在做地瓜粉皮。对于洪厝村里的人来说，即使是买粉皮，也最好不要走出洪厝村，不要向不认识的人买，因为那"不对味"。洪丽雅说，她妈妈曾开过店，就经常做粉皮卖，一做就是上百斤，刚出锅的粉皮，用泡沫箱装好，过不了半天，几大箱粉皮都被卖光光。姑姑告诉她的秘诀是：地瓜粉一定要选上好的，至少五种以上混合，防止一袋地瓜粉不好，整张地瓜粉皮做坏。

村里人对地瓜粉粿的热情，经久不消。包括从村里搬到厦门岛内的洪丽雅堂弟的二舅，一回村就点名要吃这道菜，其他"好料"有没有无所谓。他也曾尝试买了粉皮带回厦门岛内，但做来做去，也做不出小时候那个味道。

普通的地瓜，经过时间的积淀，由洪厝女人的巧手，变成了一道美味的佳肴。这是老祖宗传下来的美味，也是洪厝人的生活智慧。尽管地瓜粉粿是一道平常的菜，在许多上了年纪的人心中，它是对家乡的思念，是对儿时生活的回忆，也是内心对质朴的追求。

洪丽雅说，她想开一家店，专门做地瓜粉粿，不用多华丽，不用多高档，把这洪厝女人的手艺，把这洪厝祖辈热爱的美食，分享给更多的人。

❖ 内在丰富的地瓜粉粿 ❖

洪丽雅边抓面团边说：像这样，地瓜粉和稀饭，都要完全没有颗粒感，而且，拿来做地瓜粉粿的剩稀饭最好是稀一点，煮烂一点，甚至有的人，直接用米汤代替。婆婆洪宝叶往面团里加了一点水，洪丽雅又开始揉，面团稀一点了，粘在手上的面团，开始一点一点脱落。她的手在盆里不断抓捏，消灭所有带有颗粒感的物质。

在抓地瓜粉之前，嫂子已经把葱头剪成小段备用。两个人看着洪

丽雅揉搓面团，用过来人的语气不时给点建议。婆婆往盆里再加了一点点水。洪丽雅说，在过去，要做地瓜粉粿，是全家人的大事，尽管人人觉得好吃，但也不常做，因为实在太麻烦啦。

加了三四次水，地瓜粉变成了浆，便可以开始下一个步骤。洪丽雅说，抓捏的时间越久，做出来的地瓜粉皮就会越"Q"，但这确实是一件需要耐心的事。

开始由嫂子上阵，她在平底锅里加上一勺油，待油热了，舀两勺地瓜浆，摊平，让它吃足了锅里的油，这就成了"粿头"，再将其倒入小碗中。这"粿头"，就是油刷，在以后每次煎地瓜粉皮时，都发挥重要作用。

用筷子夹住"粿头"在平底锅上均匀涂抹一层油后，舀一勺粉液倒入锅中，旋转几圈直到液体均匀铺满锅底成薄薄的一片，用中小火慢煎，一张地瓜粉皮成型。洪丽雅说，在过去，哪里有平底锅，都是大铁锅，不能用铲子翻，就只能双手上阵，捏着饼皮的一角，快速翻面。做这个步骤的时候，速度一定要快，要是让饼皮粘连在一起，切出来的地瓜粉皮就太厚，不爽滑，不好吃。这道工序最见功力，也最

耗费时间。

　　煎好的地瓜粉皮被一张张叠起来，婆婆把它们拿到一边，在案板上切成两厘米宽的粉条。当然，要吃到爽滑的地瓜粉皮，光切不行，还得用手撕——切好的粉条，用手一条一条掰开，防止它们再度粘连在一起。

　　洪家的厨房，被这婆媳三人站满。洪丽雅往另一口锅里倒上足量的油，开始炸葱头。洪丽雅说，过去配料不多，用来调味的最重要的佐料就是葱头，因此必不可少。

　　这个时候，制作地瓜粉粿的最后一步就要开始啦！嫂子另起一锅，倒入少量花生油，油热后，倒入虾仁、海蛎翻炒，再加入炒三丝罐头、红烧猪肉罐头、青豆，再加入酱油提味，所有料加进去后，添一瓢水，猛火煮开，然后就可以倒入切好的粉条。

　　洪丽雅说，粉条本来就是熟的，但还是要煮久一点才能更入味。其间要不断搅拌，防止粉条粘锅。煮五六分钟后，加入荷兰豆、葱段、葱油，就可以起锅，一道非常滑溜、鲜香、色香味俱全的地瓜粉粿便做好了。

　　对于洪厝女人来说，煮地瓜粉粿少不了炒三丝罐头、红烧猪肉罐头，加入其中，远比新鲜的猪肉和新炒的三丝更有味道。而且，这貌似朴实的地瓜粉粿，其实其中的宝贝众多，不仅有海蛎、虾仁，还有精肉、香菇、笋等众多美味可口的辅料，它们与地瓜粉粿巧妙地结合成一曲温馨和谐的曲谱，不时挑逗着人们的嗅觉和味觉。

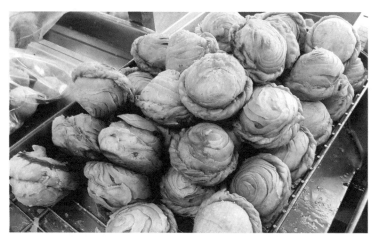

包裹春天的韭菜盒子，
外酥里软，还有汤汁。

韭菜盒子：厦门人的年味

对于老厦门人来说，大同路是一个神奇的存在。这条贯穿厦门轮渡码头至厦门市公安局思明分局中华派出所的老城区主干道，不同于中山路的繁华，也不同于鹭江道的新潮，它躲在老旧的骑楼中间，道路两边停满了车辆，各式各样的广告牌掩映在横七竖八的电线下面，而就在那些电线杆下面，有许多小小的、窄窄的美食店面，里面或煎或炸或炒。这里，藏着老厦门人的生活。

这里有思北花生汤，简陋的店面里总有源源不断的食客，在低矮的餐桌前低头猛喝；这里有"格来依碗"扁食，除了店名几乎看不出它是家小吃店，靠墙不到二十厘米宽的小桌儿，有许多附近的居民在这儿吃早餐和午餐；相隔不远的地方，是第七菜市场，那里有"真真厦港卤味"，有"香贡贡"，有"邵子牙贡丸"……随便一家店都已开了几十年的岁月。这里鲜有衣着光鲜的游客，一股老旧和市井的生

活气息,扑面而来。

亚芬的"韭菜盒花生汤"就躲在大同路的一个小角落里。不足二十平方米的小店里,三五张桌,不挤也不空,占地最大的是亚芬的操作台,那里摆满了刚炸好的韭菜盒,金黄酥脆,一层一层地冒着尖,像是长相奇特的宇宙飞船。旁边咕嘟咕嘟冒着热气的,是与韭菜盒绝配的花生汤。

隔壁邻居的大婶,拿了两个盆子来,一个要求盛满花生汤,一个要求装满韭菜盒。她说今天家庭聚会,买去当点心。"我不会做啦,亚芬做得这么好,我干吗还要做?"她笑哈哈地端着往回走。

快过年了,亚芬越发忙碌。住在大同路上的邻居们,像这位大婶一样,时常过来打包。亚芬说,在厦门,韭菜盒是过年必备的呢。

一对小年轻,刚刚从海沧回来,到亚芬这里喝碗花生汤,吃一个韭菜盒,被寒风冻僵的身子顿时暖和了不少。一位看起来六七十岁的老人家,是来店里喝花生汤的,他高声说:"哎呀,吃了好多年,很不错!"

亚芬说,现在还好,不大忙了,店里忙碌的高峰期是早上和下午。早上,这里的老厦门人要来吃早餐;下午,老厦门人要来吃茶点。迎来的是颤巍巍的老人,是说着一口流利厦门话的中年妇女,是上学的孩子,当然,也有偶尔回来的小年轻们。周而复始,天天如是。

"韭菜盒花生汤"就这样矗立在大同路上,做着老厦门的美食,融入老厦门人的生活中,红红的招牌在灰白的骑楼底下,居然一点也不突兀,完全看不出来它曾是个"外来客"。

❖ 让老厦门人点赞的韭菜盒 ❖

亚芬是漳州龙海人,在2006年之前,她没有做过韭菜盒,连吃都甚少。亚芬说,小时候她吃的是另一种韭菜盒,里面包花生粒、芝麻和白糖,又叫"炸枯",那是逢年过节和普渡时才有的美食。

为什么做起了咸味的韭菜盒？亚芬腼腆地一笑：经济困难，找工作很难，找点出路呗。那年，她和丈夫纪惠榕来到厦门打工，就租住在大同路的一幢老房子里。楼下有个小过道，她问房东：这里能摆摊做吃的吗？房东说：只要做得好吃，不怕没人买！

亚芬说，这句话真的给了她很大的信心和鼓励。虽然她不会做饭，更没做过小吃，但是只要保证食材的干净和真材实料，肯定会有人来吃的。

但是真的做起来并没有那么容易。咸味的韭菜盒和甜味的毕竟有很大不同，尤其在这老厦门的聚居地，要从各色地道口味中杀出一条"血路"，让"嘴刁"的居民买她的账，没那么简单。亚芬说，从决定要摆摊开始，她就买了根擀面杖，结果买了一年多，摊位还没敢开起来。

当然还是得学，亚芬抱着孩子去看别人怎么做，然后再回家试做。这样"偷师"学了一年，亚芬觉得，是骡子是马，是时候拉出去遛遛了。

第一天摆摊，亚芬从家里炸了一锅韭菜盒搬下去。站在小巷里，亚芬有点不自在。她把价格定得低低的，别人1.5元一个，她定1元。她说，刚开始嘛，别人认不认可还不一定，价格不能跟别人一样。

邻居开店的大婶十分捧场，一次就买了十个。这让亚芬稍微松了一口气。大婶提了不少意见，告诉她有点硬，有点咸，不够脆。亚芬觉得还要改进。

猪油多加点，有猪油的面团比例多点。亚芬的韭菜盒越来越好吃了，来买的人也越来越多了。亚芬说，从最开始的卖几个，到几十个上百个。终于得到邻居们的"点赞"了。

小摊位没有名字，亚芬想了想：我做的，就叫"亚芬韭菜盒"吧！名字没有地方写，就用毛笔写在了摊位后面的墙上，还附上了电话号码。或许她没有想到，从她把自己名字写在大同路的巷子里开始，她就与这个地方结下了深厚的缘分。

三易地址　名声像店面一样越做越大

渐渐地，住在大同路上的老厦门人都知道有一家亚芬韭菜盒摊位，味道很好，甚至比有的开了多年的做韭菜盒的店，口味还要好。

简陋的摊位上，亚芬边包边炸。韭菜盒浓郁的香气扑鼻而来，吸引着周边的居民们。也因为生意越来越好，亚芬叫来了在龙海的婆婆，又叫回了在外打工的丈夫，一起摆摊。曾经在这个城市里漂泊不定的一家人，如今比任何时候都坚定。

亚芬说，其实，让韭菜盒口味更上一层楼的，是丈夫纪惠榕。"他炒得特别好，比我好！"亚芬说的炒，是指炒韭菜盒的馅料。亚芬说，她的韭菜盒之所以外酥内软，还有汤汁，就归功于他。厦门人口味偏甜，所以馅料里还加了少量的糖。

再后来，亚芬在离摆摊位置不远的地方，租了个不到十平方米的小店面。摊位终于搬进了房子里，用毛笔写在墙上的名字，也终于换成了正式的招牌，菜品还加了韭菜盒的"黄金搭档"花生汤。不过，虽是间店面，但也只容得下锅灶，没有可供食客坐的餐桌。亚芬在骑楼下的过道里摆上两三张桌子，供食客坐下来享受美食。

上个月，亚芬再一次搬迁。这次，她租了间近二十平方米的店面，就在之前店面的斜对面。红红的大字招牌在大同路上很是醒目。食客们再也不用坐在过道里吃美食了，店里有三四张桌子，还有供亚芬制作韭菜盒的工作台和后厨。

与此同时，她做的韭菜盒的名声也像她的店面一样，越来越大。亚芬说，从做韭菜盒那一天开始，尽管遇到过各种困难，但她从来没

想过要放弃或去做别的。这些年，女儿在厦门成长，她就像亚芬的韭菜盒一样，成为大同路里不可或缺的一员。

一天包三四百个　一年到头忙不停

年关将至，亚芬越发忙碌。这个老厦门人过年时必吃的小点心，迎来了购买的高峰期。从早上六点到晚上十点，亚芬不停地在包、炸、卖……无限循环中。高峰期的时候，一天要卖五百多个，平日里也有三四百个的销量。韭菜盒要现包现炸才好吃，所以一有空，她就在包韭菜盒。拿一张擀好的面皮，舀上三大勺馅料，再铺上另一张面皮，轻轻捏合，再用指腹轻压黏合处，一折一折折出波浪状来。亚芬细心地把面皮上粘着的韭菜拿掉，偶尔因为料太多韭菜盒背部的皮破了点，亚芬轻轻地用手一捏，又完好如初了。

隔壁的大婶专门拿了切好的猪肉来，交代她加到馅料里，炸来给家人当茶点，这样的"私人订制"，亚芬难推辞。她说，这是厦门人的年味，也是邻居对家人的心意。

一年三百六十五天，亚芬有三百六十天是在做韭菜盒。亚芬说，说真的，很累，有时候也会烦，人就局限在这小小的天地里，哪里也去不了，甚至连接送小孩和辅导作业，她也没时间做。反过来，小孩却学会了包韭菜盒，时不时还来帮上一把。但仔细想一想，生活就是这样，没有辛苦，哪里来的甘甜呢？

再过几天，亚芬迎来一年中可能是唯一一次的假期——春节。她说，她就不带韭菜盒回去了。

❖ 好吃不易做的厦门年味 ❖

其实说起来，韭菜盒是闽南和台湾民间的风味小吃。厦门的韭菜盒早负盛名，尤其是二十世纪四十年代，中山路泰山口吴唇老师傅做的韭菜盒在厦门颇有名气。韭菜盒营养丰富，味道鲜美。在厦门，很

多人最喜欢吃的就是韭菜盒，韭菜盒层次分明，用面粉拌猪油做皮，选用猪腿肉、虾仁、荸荠、韭菜、胡萝卜、冬笋、豆干等混合起来做馅料，包成圆饼形或者球形，边沿捏成波浪状，然后放入油锅炸。韭菜盒外皮酥脆、内馅鲜美，带有韭菜香。尤其是春天刚割下的韭菜格外细嫩，吃起来别有滋味。

不知道从哪一年开始，厦门的许多家庭都把韭菜盒当成了年味之一纷纷制作起来，到了春节期间相互拜年时，端出来当茶配或点心，在品尝时交流制作的细节成了新年中时常聊起的话题。

虽然韭菜盒是厦门的美味小吃之一，但不如海蛎煎和沙茶面有名，来厦门的游客，总是很容易在厦门的大街小巷或是旅游景点找到卖海蛎煎和沙茶面的小吃店，却较少有机会品尝到韭菜盒的美味。对土生土长的厦门人来说，韭菜盒的美味绝不输给海蛎煎和沙茶面。

刚出锅的韭菜盒，外皮香酥，馅料汁多鲜美。想吃美味的韭菜盒，并不容易，因为韭菜盒的制作过程较为复杂，而且面皮的配方、肉馅的挑选、韭菜的新鲜程度等，都影响着韭菜盒的美味程度。

下面，我们跟随亚芬，来看看韭菜盒是怎么做出来的。

1. 备料。

瘦肉、豆干、笋丝、胡萝卜……一一切丁炒熟备用。韭菜切碎备用。亚芬说，韭菜要本地的，头是绿的才会好吃。而炒菜这一步，是韭菜盒好不好吃的关键。馅料里有少量汤汁，吃起来不会干涩难咽。

问到做法，旁边刚吃完一个韭菜盒的戴眼镜老人大声说："不要问啦，这就是他们好吃的秘方，不会告诉你的呢！"不过纪惠榕还是大方地说道：炒好后，得放置至少八个小时，等馅料完全冷却后，才能包进去，不然热的馅料有汤汁，会"污染"面皮，炸出来的韭菜盒就会变黑。

2. 和面。

要和两种面，一种是面粉直接和冷水混合成的面团，另一种是面

粉里加入猪油和成的面团，成为油酥。亚芬说，猪油和面粉的比例大概为一比五。

这一步，面粉里不必加入发酵粉，现和现用就好。

3. 卷皮。

取一撮面团，随手一扯，扯出一个个乒乓球大小的剂子，轻轻放在小桌子上。再扯一团油酥，这油酥得有乒乓球的三分之一到一半大。油酥少了不酥不脆，也不会有层层叠叠的螺旋纹；多了，吃起来油腻上火。亚芬说，这是她摸索多年才掌握的秘诀。把油酥嵌入剂子里，随手一捏，用擀面杖上下一擀，一块椭圆的面皮成型。亚芬用右手麻利地一裹，用擀面杖再次上下擀面，面皮成为长条形，用手从上至下将面皮轻轻卷起来，再用刀对半切，这就是一个韭菜盒的上下两张面皮。再用擀面杖把两个切开的卷皮分别擀成圆形面皮，就可以开始包馅料了。亚芬说，这皮不能太薄，太薄容易破，也不能太厚，太厚吃起来都是皮，没有层次感了。当然，手工做不到一张皮厚薄完全均匀，有厚有薄才更有味道。

4. 包馅。

把韭菜和炒好的馅料完全混合，就可以包啦。这个时候，亚芬一般不"手软"，舀上三大勺的馅料放在面皮上，直到再也放不下便盖上另一张面皮，轻轻地从边缘将它们捏在一起，其间有馅料要"跑"出来，亚芬用手指轻轻地塞回去。等全部捏合后，亚芬会拿着韭菜盒的两端，用大拇指指腹再沿着边沿轻压一下，压出更多的边。之后，用食指和大拇指轻轻地沿着边沿折出一个一个的皱褶，正面看，像是给馅料戴上了一顶"博士帽"，放在一起看，又像是一艘艘太空飞船，整齐地排列在不锈钢小盘里，饱满、充实。

5. 炸。

热锅下油，待温度升高，下入包好的韭菜盒。亚芬说，刚下韭菜盒的时候，油温不用太高，边炸边升温，因为韭菜盒比较厚，得炸熟炸透，还不能糊，颜色要好看。所以油温要控制好，一般炸十来分钟就可以起锅了。

炸好的金黄色韭菜盒层层叠叠地堆在滤网上，让人看了十分有食欲。韭菜盒有韭菜的香气却不呛人，咬一口，馅料的汁水与酥皮缠绕在一起，满口都是香气。吃下一个，居然不腻，喝口热茶，浑身都特爽快，吃一个绝对不过瘾。

（本篇图片摄影：谢培育）

虾头熬煮出红油汤头，
氽烫碱水面或油面。

虾面：不见虾的汤面

在厦禾路的骑楼下，一间小店外，王德海正在埋头吃面。他是这家店的老主顾，他面前的虾面是他最钟爱的食物——隔三岔五，他下了班就要来这里吃上一回。他说，这是属于老厦门的味道，鲜甜，香浓。

相较于名气最大的沙茶面，虾面可能是更被本地人所喜爱的古早味。靠山吃山，靠海吃海，在厦门当然是吃海鲜。吃面自然吃的也是海鲜面，海鲜面中以虾面最为出名。在厦门，虾面还有"早餐贵族"的说法。

虾面对于老厦门人来说，是一碗有着"妈妈味"的小吃。闽南的虾面汤头滋味浓郁，香气扑鼻，上面还浮着一层厚厚的红油，乍一看以为是辣子油，其实这鲜艳的色泽是虾头加上特定食材细火熬煮而成，初看让人望而却步，尝一口方晓乃人间美味——浓郁的虾的鲜

美，甘甜弥漫在唇齿之间，却又不见虾的身影，这般犹抱琵琶半遮面，才能达到引人入胜的效果。

在闽南地区，还有立夏吃虾面的习俗。据说是由于"虾"与"夏"的闽南语同音，虾煮熟后变为吉祥的红色，以此表达对人们在夏季健康不生病的美好祝愿。

对于年轻人和游客来说，虾面却是一味不得不品尝的"厦门味"。"新厦虾面""吴再添虾面""槟榔虾面弟""明月虾面"……这些名字，常常被列入来厦旅游的"必吃清单"里。没有华丽的装潢，没有前迎后送的服务，没有多吃满返的优惠活动……只有这便宜料足大碗好吃的食物。一位游客在游记里写："厦门的虾面是在其他城市从未见过，回来后又让人疯狂想念的。面朝大海，吃碗虾面，给我金城武都不换啊！"

❖ 十五年熬出的"网红" ❖

"顺着老八市热闹的早市人流溜达到这里，路边的小门脸，桌子摆到了过道上，没有空位，点了招牌虾面，超级沉的一碗，鱼丸鲜嫩

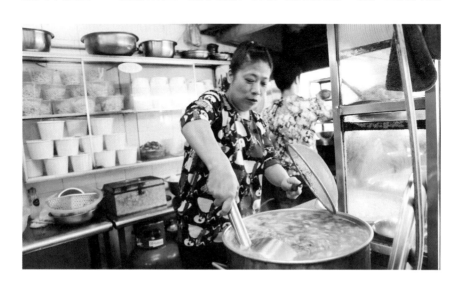

'Q弹'，瘦肉吸收了虾的鲜味，入口味道饱满，面筋道，夹起来会打滑……"这是一名网友在大众点评上对一碗虾面的回味。

这家虾面店，可能是厦门的虾面店中为数不多的"网红"之一。老板娘侯明月，在只有三张桌子的店里收着钱、点着单；老板打扮得特别像二十世纪九十年代的"老香港"，一头卷发，戴着大金链子和金皮带，全身暗红色，站在门口"吸睛"。这家虾面店隐藏在骑楼之间十五年，又透过这市井街头，透过这便宜料足大碗好吃的食物慢慢打出了名声，店里的招牌虾面成为厦门人和外地游客来厦一定要品尝的无可替代的民间美味。

开店卖虾面　从没学过就会做

这做虾面的手艺，源自老板娘侯明月。至于怎么学会的，干脆的侯明月说："没学，自己就会了！真的！"侯明月说，小时候，她就跟着父亲在原第四市场摆摊卖小吃，比如鸭肉面线等，后来又在该市场里开店卖小炒和炒饭，做美食的"基因"，她天生就有。

十五年前，两口子决定到八市附近开店。"我考察了一下，这条街都没有卖虾面和炒饭的。"于是两人决定：卖虾面和炒饭。

尽管从没做过，但侯明月吃过啊，她觉得，她不会失手。不过要正式做生意，她还是去"兄弟店"考察了一下：点了一碗虾面，看看分量，看看价格。

至于"正不正宗"这个问题，侯明月从来没考虑过。她说："只要好吃就好了嘛。"

看似简单　学问大着呢

好吃的虾面是万变不离其宗的，侯明月同其他店一样也选择了狗虾，也选择了和大骨头一起熬汤头。但是，"每家虾面店，都有自己的秘诀嘛"。侯明月说，这个是千万不能透露的。

刚开始，一碗卖三元，多点花样就卖五元，开店的第一个月就盈

利了。再往后，老顾客越来越多，而现在，是店里的高峰期。侯明月说，之前一天可能就熬两锅汤头，现在一天要熬三到五锅汤头，光虾头就要五六十斤。

侯明月说："看起来很简单，但内涵很深。"深在哪里呢？她说，熬虾汤就不用说了，光说烫的那些东西，要烫几分钟？烫几成熟？可都是试验的结果，你以为捞一捞就开吃，其实学问大着呢！

夫妻俩分工明确，干脆直接的老板娘掌握财政大权，在店里收钱派活；长得很有特色的老板，因为天生自然卷，干脆打扮成"猫王"的样子，在店门口做招牌，还把照片张贴在了招牌上。至于为什么把老公的照片印在招牌上，明月潇洒地说："因为他好认啊！很多人路过，找不到我们的店，抬头一看到招牌，哎！就是他了！"

这侯明月自创的虾面时间虽然不长，却已名传海内外，明月说连新加坡、马来西亚都有人来报道他们家的虾面。

老顾客不用开口　就知道口味

中午十一点，店里已经坐满了人，店门口的过道上也摆上了好几张桌子。一名聋哑人见有人来采访，忙抬起头竖起大拇指，一边做手势往嘴里填东西，一边不住地点头。侯明月说，这是老顾客，从开店吃到现在。

坐在过道埋头吃面的王德海，也是从开店吃到现在。他说，他就住在中山路，走路过来二十分钟，一周要来个两三次，大多时候怕人多，都比饭点提前一点或者晚一点来。他点的是炒饭配虾面，"吃得开心，多走几步应该的！"王德海说，这家的虾面，适合他这样的"老厦门"，虾汤鲜味十足。

五十多岁的林女士，不单自己在店里吃，还给八十多岁的老母亲打包了一份。她说从三块钱吃到二十块，全家都爱吃。

侯明月说，开店这么多年，老顾客一波接一波，哪些不要蒜蓉，哪些不要香菜，她都记得住，都不用人家开口。

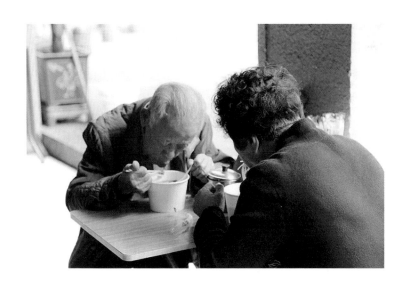

一碗面的学问

虾面的主料是虾和面，然而妙处却不在虾，也不在面，而在汤，"唱戏的腔，厨师的汤"。一般的做法是，先把虾去壳烫熟，捞起虾仁，再用这汤熬虾壳，熬了第一遍后，把虾壳过滤出来，捣碎，掺上冰糖再熬。然后加入熬过的猪骨头汤，撒上葱花、蒜末，方才成为虾面汤头。食时，将面烫熟，捞至碗中，放上几个虾仁和几片猪肉，加上一小匙葱头油及些许蒜泥，再舀进熬好的虾汤，撒上胡椒，味道之鲜美，令人难忘。

对于虾面的做法，有自创派，比如明月虾面的老板娘侯明月，没有向任何人请教，自己调配而成；比如槟榔的虾面弟，老板曾阿弟在二十世纪九十年代"半路出家"，开起了虾面店。也有祖传派，据说吴再添的招牌虾面，就传承于二十世纪四十年代，是吴家先人的独创。但是无论哪一种，在主材料的选择上，最终都选择了狗虾，"狗虾的虾膏更足，熬出来的汤底浓郁鲜甜"。毕竟在闽南民间，狗虾有"金钩海米"之美称。

六步做出好吃的虾面

1. 买虾。

这里的虾，指虾头和虾肉，重在一个"鲜"字。一看颜色，红红的、亮亮的；二看手感，摸起来黏黏的、滑滑的，就是新鲜的虾。侯明月说，若是不新鲜，虾壳带黑色，闻起来有股臭味，那这熬出来的虾汤就毁了。

2. 冲洗。

买回来或者店里送过来的虾，要冲洗干净。侯明月说："做生意什么最重要呢？干净、卫生和好吃。所以洗虾不能含糊，至少冲洗三四遍，讲究点的，还得把虾线仔细挑出来。"

3. 熬虾壳。

洗好的虾头、虾壳，放入锅里熬汤，可加冷水，也可直接加开水，和大骨头一起熬，烧开后就用小火慢慢炖，炖两三个小时，汤头慢慢变甜，虾的味道就出来了。侯明月说，做虾面，两个地方有秘诀，其一就是熬这汤头，主料是虾壳、虾头和新鲜的大骨头，但调味料就"密不可宣"了。所以，近十年即使放手不干活只管收钱，侯明月一点也不担心员工学了去。"在我旁边开店都没办法成功！"就是这么自信！

4. 兑汤。

一手漏勺，一手大瓢，舀一瓢汤，倒入另一口锅中，漏勺接住分离开来的虾壳、虾头，再倒入原来的锅里继续熬。这一边，是老板娘的另一个秘诀，不知道加了什么调味料，出来的汤，面红底清。一看就让人食欲蹭蹭蹭上涨。

5. 烫面。

厦门人吃的虾面中的面大多是碱水面或者是油面，硬硬的、"QQ"的，和着豆芽，在滚水里捞十几秒，倒入碗中。

6. 配料。

在碗中加入虾仁和其他配料，放上些许葱头油和蒜蓉，最后加入熬好的虾汤汤底，撒上胡椒粉和香菜，一碗可口的虾面就做成了。其实，不论去厦门的哪一家虾面店吃，配料都大抵相同——豆芽、虾仁、瘦肉，最后一定离不开蒜蓉，这绝对是整碗虾面的点睛之笔。不仅能去除腥味，微微的香辣还能吊出虾汤的鲜甜，让虾面的鲜度更有层次也更有深度。

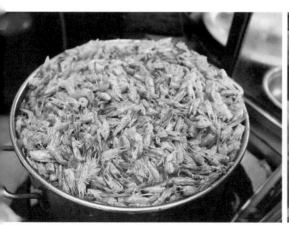

❖ 厦门还有这些"网红"虾面店 ❖

吴再添小吃店

网友点评：吴再添的虾面，虾很"Q"，虾汤很清甜又很鲜美，没有一点腥味，虾汤里应该是加了冰糖，比较甘甜，食材处理得干净，给人比较健康的感觉。

槟榔虾面弟

网友点评：这家虾面店其实老早老早就听说了，基本配料有虾仁、瘦肉等，分量足，汤头清甜鲜香，清爽不燥。

新厦虾面

网友点评：虾面配料蛮丰富的，有小虾仁、鸡蛋、肉片等食材，汤头里加了很多炸过的蒜末，有蒜香味，但不会有生蒜吃起来的那种辣味，汤头超鲜甜。

（本篇图片摄影：谢培育）

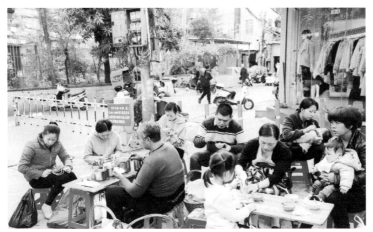

碗仔粿：碗底有大秘密

大人小孩都爱的碗仔粿，
是厦门"深藏不露"的美食。

有一样小吃，藏在厦门人的心底，隔不久就要冒出头；有一样小吃，藏在市井小巷里，有挑着担子走街串巷叫卖的，有支个小摊在街头巷尾卖的。在没有可乐，没有牛排，没有炸鸡，也没有比萨的年代，这种小吃曾是孩子们渴望的诱人美食，也是他们长大后的"童年味道"。

它叫碗仔粿，俗名油葱粿，也叫碗仔糕，是厦门传统的地方小吃。放到小碗中蒸炊而成，碗仔的名字也由此而来。

一碗小小的碗仔粿，原料却不含糊，将粳米磨成浆当作底料，猪腿肉、香菇、马蹄做成的肉茸当作馅料，再加上一个鹌鹑蛋（也有用咸蛋黄的）。米粿"Q弹"爽口，肉茸鲜香多汁，花生酱酱香浓郁，葱头油酥香扑鼻，甜辣酱辣味爽口，萝卜丝酸甜开胃，香菜翠绿清香。一碗小小的碗仔粿，却有着层出不穷的滋味……

在厦门众多小吃中，最具特色的当属碗仔粿。做碗仔粿的大多是家庭作坊，祖传秘方，小本经营。勤劳的店家凌晨四五点起床备料蒸制，上午八九点，一碗碗粉嫩晶莹的碗仔粿便出炉了，放入小箩筐，或挑担或推车在大街小巷吆喝着。这是百姓人家的早餐，也是淘气小童的解馋小吃。而今，散落在街头闹市售卖碗仔粿的固定摊点依然是同安、翔安老城区的一道风景。

◆ 坚守三十七年的"那一碗" ◆

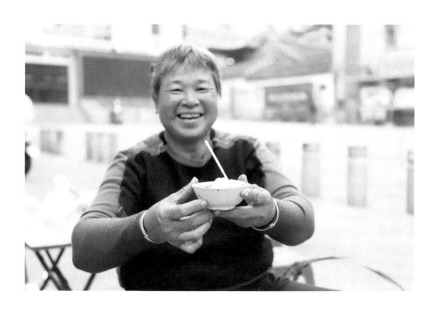

"来嘞，这里吃还是带走？"翔安马巷观音宫对面，六十二岁的温娣坐在小凳上，她的面前是一个小摊。看见来了人，赶紧问。

"嗯。"食客也不多言，自行搬了小凳，一屁股坐下来。

掀开棉布，取一碗碗仔粿，拿一根竹片，左一划、右一划，在小碗里翻出四分之一的米粿来，依次淋上米糊、蒜蓉、芝麻酱……不到半分钟，温娣就将碗仔粿递给了食客。

一个来，两个来，三五个都围过来，在温娣周围围成了不规则的

大圆圈；有端着站着吃的，有坐着低头吃的，甚至还有人蹲着也照样吃得津津有味的。几口下肚，最后还把蘸料一起吸进嘴里。冷冷的天，吃一碗热气腾腾的碗仔粿，心里顿感踏实。

在这里卖碗仔粿，温娣已经坚持了三十七年。

摆了三十七年的小摊

一名衣着靓丽的小女生走了过来，探头看了看："我要一碗！"

"以前我常常来吃，我很喜欢！"女孩姓刘，刚刚从云南的大学放假回来，回到母校内厝中学看望老师后，顺道过来寻找这个熟悉的味道。

在书院路的小过道里，女孩举着小碗，吃得很斯文。她说，刚上高中的时候，本地同学带她来吃，没想到一吃就爱上了，之后就成了常客。"那时候，还是她老伴在卖！"刘同学补充说。

"对对对！"温娣笑呵呵地点头。她说，她在五十米开外的马巷文化活动中心前的四季红自选商场门口摆摊，这里交给老伴。

温娣是从什么时候开始摆摊的呢？"三十七年前！"一口闽南话的温娣十分肯定地说，因为那一年，她的第一个小孩刚刚出生，她是从公公、小姑子手中接过接力棒的。温娣说，加上公公摆摊售卖的历史，他们全家在马巷老街摆摊大概已经四十多年了。

时光从一接一递间溜走

女孩离开没多久，又来了四个客人，其中之一是内厝中学的周老师。他几口吃完一抹嘴便聊了起来，他说他在这里吃了二十来年了，每隔两三天就来吃一次。"吃的是小时候的味道！"周老师说，马巷历史悠久，有特别多的传统小吃，这碗仔粿，是他的心头最爱，当然，也是许多马巷人的儿时味道。

这也是爱的味道。一名年轻的女生，拖着男朋友来尝鲜了。小女生是马巷人，碗仔粿从小吃到大，特别爱吃，男朋友是莆田人，第一

次见碗仔粿，最爱的味道当然一定要带他来尝一尝。"还不错，加辣的不错！"男孩子吃得爽快。

温娣就坐在他们面前，把碗仔粿递过去，看他们一个个吃完，再接回空碗，垒成高高的一叠。偶尔和食客搭一两句话，更多的时候，就笑着看着他们。

在这一递一接之间，时光就这么溜走了。温娣从一名新媳妇变成了老人，也见证着马巷的人来人往，时代变迁。

从十几碗到五百碗

碗仔粿不单年轻人喜欢，老人和小孩更喜欢。七十六岁的王女士到马巷来剪头发，路过这小摊，要了三个带回家。她说，隔壁邻居有个九十二岁的老人，她要带回去给她吃。

"她人很好，我们常常到她家的井口洗衣服。"王女士说，"我每回来剪头发都给她带点回去，她爱吃。"碗仔粿成了邻里温情的见证。

六十八岁的周亚涛，从岛内的文灶坐车到马巷，专门寻着温娣的小摊而来。下午四点多，他坐在摊前吃了一碗。"在这里吃了十来年啦，因为以前上班的地方就在这附近，特别喜欢吃。又便宜又好吃，还加了鹌鹑蛋，才三元！"周亚涛说。

温娣的小摊，没有名字，没有招牌，就两个手提的篮子，一张小破方桌，还有几十把小凳子。小桌子上摆了三桶调料——一桶米糊，一桶酱油蒜蓉，还有一桶辣味花生酱。碗仔粿被埋在手提篮子里，用亚麻布遮得严严实实。没有经验的食客是万万想不到，这里还藏着这么让人流连的美食。

在时光的沉淀下，温娣家的碗仔粿也从开始的一天几十碗的销售量，到现在的两百碗、四百碗、五百碗。

好料都埋在碗底

做碗仔粿，看起来简单，其实不容易。首要的一个，就是早起。每天早上四点半，温娣全家准时起床，将头天泡好的大米磨成浆，倒入小碗中，上柴锅大火蒸熟。这个过程要一个小时出头。曾经，温娣是蒸碗仔粿的主力，现在，她退居"二线"，由儿子女儿顶上，每天早上八点出头，她准时出摊。

在马巷，做碗仔粿的不止温娣一家，百来米远处就有一家远近闻名。温娣说，每家都不一样，但她家的碗仔粿味道从没变过。她家的碗仔粿，好料都埋在碗底，单看碗面，就是白白的一碗粿，但用竹片撬开，细细的肉茸和鹌鹑蛋就显露出来了。肉茸加鹌鹑蛋，是温娣几十年来不变的配方。

1. 泡米。

做碗仔粿，每家的配料都不同，但大都选用上等粳米磨浆。温娣说，米一定要是好米，在她家，是用煮稀饭的米和煮干饭的米混合而成，泡上足足两个小时，磨出来的浆浓稠细滑。

2. 制作肉馅。

买上好的猪大腿肉，打成肉茸，调味备用，鹌鹑蛋煮好剥壳备用。各家的肉馅五花八门，有的还加入香肠片、瘦肉、荸荠蓉、香菇等。

3. 上锅蒸熟。

把馅料放入小碗中，倒入调好味的米浆，在柴锅中用大火蒸上一个多小时，一碗热气腾腾又爽滑鲜香的碗仔粿就出炉了。什么样的碗仔粿才是好的呢？粿质不黏不结，软滑有弹性！

4. 制作佐料。

在温娣的小摊前，有一种特别的配料——米糊，是用磨好的米浆熬制而成，十分浓稠。再配上酱油蒜蓉，要吃辣味的再佐以辣味花生酱，三口五口，一碗下肚。当然，佐料也是每家不同，每位食客的口

味也不同，根据个人口味，可以配上葱油、酱油、北方醋、卤酱、扁鱼末、沙茶酱、辣酱、蒜蓉等佐料，真正是"走近摊前，口齿生涎"，非尝不可。

◆●◆◆ 吃碗仔粿的特殊餐具

吃螃蟹有专业的"蟹八件"，而吃碗仔粿同样有独特的餐具——竹片。小小的竹片，一头削尖，颇似一把竹制的宝剑，用它来吃碗仔粿，还真的比筷子汤匙来得顺手而有趣味。

接过碗仔粿的食客们，也同时接到一根竹片。食客用竹片从碗中央向外划，沿碗外沿将碗仔粿切成一块块扇形，然后蘸着佐料食用。不单能用竹片吃完碗仔粿，连碗里的汤汁也能用竹片顺手刮入口中，一滴不剩。一根小小的竹片，被食客们用得出神入化。

"不是勺，不是筷，而是一根小小的竹片，竹片长度稍短于筷子的长度，约一指宽，光滑轻便。吃之前，师傅麻溜地用竹片把米粿和碗迅速分离开，再切成几小块，淋上调料。而食客就用这小竹片叉着吃。如此的餐具，想来很少人见过，这让人增加了对这碗小小碗仔粿的深刻记忆。"来自网上某位食客的回忆。

温娣说，要是不出摊，她就在家里削竹片。这一根根光滑的竹片全部出自温娣的手。装碗仔粿的碗也独具特色，碗口直径近十厘米，碗底浅平，一碗下肚，刚刚好当点心，既不太饱，也不会感觉空落落的。

（本篇图片摄影：洪素缀）

烧仙草：一棵草的传奇

由草变成冻，由朴实到丰富，
烧仙草成为厦门人夏日里离不开的饮品。

在前埔北区一里140号，一个不起眼的角落里，一大袋的干草就静静地"躲"在那里，散发着清香。

这草，叫仙草。它本是散发着神奇味道的草，经过熬煮、搓洗、点浆、冷却……十几个小时后，它成为闽南人口中的消暑良品。一碗下肚，舒爽不可言喻。

仙草属草本植物，叶形似薄荷，小巧翠绿，略带绒毛，虽貌不惊人，却是一味传之久远的乡土饮品，具降火、解热、清血等功效。据说，仙草名字的由来有两个传说。第一个传说是：由于少量的仙草干加水熬煮后，其滤汁加入少量的淀粉就能变成大量的仙草冻，古时候的人认为这种由少变多的特异功能只有仙人才能办得到，因此推断这种草应是仙人特别恩赐予人们的草，所以将它称为仙草。第二个传说是：在古代交通不便，出入均靠双腿，天热赶路容易中暑生病，有些

善心人士将一种具有特殊香味的草类植物晒干经熬煮成茶,施予中暑之路人。路人食用后,身体很快就复原,这些路人认为这种具有神效的草应是仙人所赐予的,因此将这种能治病的草称为仙草。

在酷热的夏季,抓上一把仙草干,洗净熬煮七八个小时,直到仙草变软胶质尽出,然后用双手不断搓洗,过滤好的草汁边煮边加入米浆,黑黑的仙草汁在受热过程中和米浆发生反应,待冷却后就成为烧仙草。

闽南人,尤其上了年纪的闽南人,对它有一种深厚的喜爱。在能记事的年纪,它就是夏日里难得的甘甜,这种口感、味道,深植在脑海里,一辈子都难忘却。

◈ 除了香,还有更深的味道 ◈

前埔北区一里,侨福城公交站后面的小区里,每天清晨五六点,熬煮仙草的香气就飘散开来,持续三四个小时,这种香气,闻之清爽、安神。有楼上的人受不了:太香啦,不买都不行啊!

到了放学的点,学生们一窝蜂地涌过来,你一杯我一杯,大口下肚,在炎热的夏季,冰爽的烧仙草顺着口腔一路往下,烦躁通通跑掉。来自漳州市漳浦县盘陀镇的周阿嬷,把最古早的烧仙草味道,从老家漳州带到了这里。

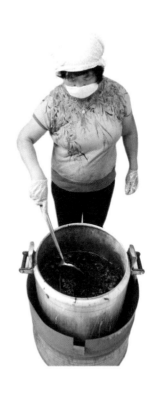

祖传的味道

六十一岁的周阿嬷,做得一手美味的烧仙草。据说,她这手艺传承了好几

十年。她的儿子蔡堂山说，他爷爷的爷爷就会了，从前还挑担叫卖。轮到周阿嬷，不单继承手艺，还继承了担子，挑起用烧仙草贴补家用的养家重担。

儿时的蔡堂山，每天清晨五六点就听到奶奶在厨房里忙碌，一个大铁锅里装满水和仙草，奶奶不断地往灶膛里添柴火，仙草就在这高温下不断变化着。煮仙草是一件耗时的事，用小火熬煮至少得七八个小时。而蔡堂山的母亲，早早地挑担出门，到集市上卖烧仙草去了。

蔡堂山说，母亲性格开朗，是块做生意的好料，担子一到，常有熟客就围拢过来，你买一点我买一点，不到中午时分，一担子的烧仙草就全部卖光光。

当然，也有卖不完的时候，比如赶集日恰逢下雨，消暑良品变得可有可无，这时候干脆就不出去卖了。做好的烧仙草，邻居分一点，亲戚分一点，自己留一点点。这个时候，就是蔡堂山翘首以盼的时刻。

烧仙草切成颗粒状，加上凉白开，再加一点农村产的蜂蜜……那滋味，无法用语言形容。而这种儿时甜蜜的味道，也深深地印刻在蔡堂山的脑海里。

妈妈和奶奶的味道

有多爱吃呢？蔡堂山说，家里人多，每次留下的其实也不够吃。周阿嬷曾给他讲了件趣事：小时候的蔡堂山，喝了一碗烧仙草还想再喝，可是没有他的份了。看着留给奶奶的那一碗，他口水直流。奶奶看到他一直看着碗里的仙草，不禁笑出来："想吃就吃嘛。"

在小儿媳涂秀丹的心里，也有一个关于烧仙草的故事。涂秀丹说，读初中时，偶尔父亲会给个几块钱，她就到集市上买一两斤烧仙草，回家装在大可乐瓶里，用绳子吊着，放到井里。忙完农活回家，吃上一碗烧仙草，冰凉到心底。偶尔，奶奶赶集时也会买点烧仙草回家，做两碗，给她留一碗。她说，她是众多兄弟姐妹中最小的，奶奶最疼她。

蔡堂山和兄弟们从小吃着妈妈做的烧仙草长大，时常会想起它的美好滋味。今年4月，蔡堂山的大哥从宁波到厦门，只住一晚。夜里，大哥和妈妈聊天，无意中说起妈妈做的烧仙草。家里人都睡了后，周阿嬷半夜开始挑选仙草，洗仙草，熬仙草……第二天早上，哥哥醒来，母亲已经切了一大块煮好的烧仙草要他带走。大哥的眼泪差点流了下来。"妈妈一整个晚上都在制作烧仙草。第二天，妈妈的腰痛又复发了。"蔡堂山说，儿行千里母担忧，身在异乡的哥哥吃到妈妈做的烧仙草就能缓解浓浓的乡愁。

新配料的味道

现在，烧仙草的品种多种多样，配料也层出不穷，比如大红豆、小红豆、绿豆、芋头番薯圆、小汤圆、薏仁、麦片、龙眼肉等等，还会另外附赠一包干花生，与烧仙草搅拌在一起，一入口，层次分明，分外爽口。

冬季热卖的烧仙草则是趁其尚未凝固之际，加入红豆、花生等配料，热热乎乎、浓浓稠稠，是寒冬中绝佳的甜品。而仙草的吃法不止这些，将其入菜炖汤，甘香爽口，其中仙草鸡、仙草排骨汤口碑最佳。

家乡的味道

蔡堂山说，去年，一位台湾的洪女士特意来看妈妈制作烧仙草。她说，现在采用传统方法制作仙草的人不多了，她鼓励周阿嬷一定要坚持采用古法制作仙草，她认为古早味的烧仙草才能满足人们舌尖上的享受。

在蔡堂山的记忆里，不单家人和乡亲爱吃烧仙草，二十世纪九十年代初，村里有位从台湾回来的乡亲，还特地赶到她家买烧仙草。这位台湾乡亲说，台湾也有烧仙草，也是采用传统方法制作，但是村里做的才是家乡的味道。

回台湾的时候，这位乡亲又买了一些干仙草和仙草籽回去，他认

为，这些仙草能治疗他的思乡病，也能让儿女知道仙草长什么样。

蔡堂山说，妈妈一直有一个愿望，就是去台湾走走，看看台湾美丽的风景，在台湾找到村里的乡亲，一起煮烧仙草。

❖ 仙草魔术师的练成 ❖

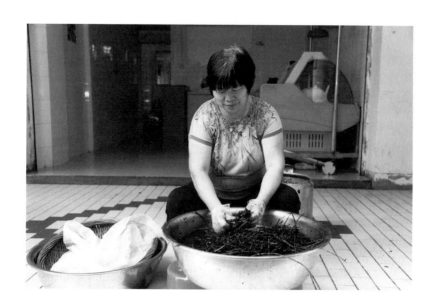

直到三个儿子都长大成家，周阿嬷就不再挑担出街。她那爱喝烧仙草的小儿子蔡堂山来到厦门后，尝遍街上卖的各种烧仙草，发现都不是心中的那个味。于是，做了一辈子烧仙草的周阿嬷，再次"出山"。这次，她带上了小儿媳涂秀丹，手把手教她制作烧仙草的每一个步骤。

费时费力还得掌握窍门

"开头其实很难学。"涂秀丹说，"不单费时、费力，还得掌握窍门。"

刚开始，涂秀丹就是打打下手，洗洗草、洗洗锅、冲冲地……婆婆一步一步地教，她也慢慢地学了起来。

当然，在城市里，柴火灶是没有了，他们买了一口大的高压锅，缩短了熬煮仙草的时间；也不用亲自磨米浆了，从老家寄来的细米粉，自己用仙草汁兑一下就好。除了这两步，其他的每一步都是按照最古早的方法来做。

最关键也最难掌握的是点浆。火要小，要不断搅拌，勾芡均匀。一不小心水加多了，可能底部就无法凝结，或是米浆加的分量不对，要么就不"Q"，要么就容易散掉。

"遇到的挫折也蛮多。"涂秀丹说，去年学到中途，有次老家有事，婆婆赶了回去，放手让她自己做。这下她慌了神，不知是水加得太多，还是别的原因，反正到最后烧仙草没有成形，跟胶水一样一抓就散。卖了一个顾客后，她越想越不对，这不是砸招牌吗？于是，她把那盆没成功的烧仙草全部倒掉。虽然辛苦了一天，浪费了好几百块，但是她坚信只有做好，保证品质，才会有回头客。

去年冬天，卖烧仙草的季节快结束时，涂秀丹终于独自做成功了一锅烧仙草。涂秀丹说，那时候心里满是成就感，连卖烧仙草都很欢乐，也不觉得累了！

"每一步都错不得，不然就没有了原来的味道。"涂秀丹说，虽然她是年轻人，但她认为老手艺才有老味道。

耐心是最大的魔力

每天清晨五点左右，在丈夫和孩子熟睡之时，涂秀丹早早起床，一个人把前一天晚上洗好的仙草放到高压锅里，加水煮上。大火煮四十分钟后，高压锅终于冒气。于是转用小火，煮到早上九点半至十点，关火。

在等待的这段时间里，涂秀丹会切一些烧仙草丁，加入凉白开和老家的蜂蜜，分成一杯一杯，然后放入冰箱，而另一边，一盆一盆冷却的烧仙草，就等着熟客上门。

下午的时候，她开始搓洗煮好的仙草。搓洗需要耐心，一小把一

小把地用两手对搓，她伸出右手食指：你看，搓得都长茧了，搓一锅，至少得一个半小时呢！再加上后面的点浆，也得一个半小时左右，每天得煮两锅。从早到晚，都在跟它们打交道。她舍不得叫丈夫帮忙。她说，他白天工作那么辛苦，让他多休息一会儿。

四五岁的儿子，也像他老爸一样，爱喝烧仙草，热了渴了，就当水一样，咕噜咕噜几口就喝了，有时候，甚至抓上一块仙草冻，不加水也不加糖，直接往嘴里送。也许，在他成年以后，也会回想起这甘甜的妈妈味。

希望坚守老手艺成为风气

蔡堂山说，之所以要把妈妈的手艺搬过来，是因为这市面上的烧仙草大多是速成品，"味道就是不对"。他并不想把这店做成多大规模，因为只有把好每一关，才能有真正的古早味。

"我们这样做了，也希望别人这样做，这样，做老手艺的人就多了。"蔡堂山说，他希望能带来一种风气，一种弘扬老手艺的风气。

◆ 一碗烧仙草的诞生 ◆

一碗烧仙草也许看上去不起眼，但是它每一块都是来之不易的，它们都是经历了一整天"风雨"才成形的。

1. 洗草和煮草。

以前，单是煮草就要花上七到八个小时；现在，有了高压锅，可以将时间减少到四至五个小时。

原料都是从老家运来的。仙草从漳浦那里收购，米粉是从老家磨好运来。为了第二天能尽快做出烧仙草，晚上涂秀丹就把仙草洗干净，一锅的烧仙草要三到四斤的仙草，一天要煮两锅。所以一次就要洗六到八斤的仙草。仙草洗干净后放到高压锅里，先用大火煮约四十分钟的时间，然后换成小火熬四到五个小时。熬出来的汁和草都充满了仙

草的香味，草汁浓浓的。

2. 搓草和过滤。

煮好了，接下来就是搓草。除了搓叶子，还要搓草的枝干，枝干要拿在手上一节一节把茎部的草汁搓出来。一锅的草要搓上一个半小时。

接下来就是过滤，过滤的工具分为三层，从上往下第一层是纱布，第二层是一个圆形的簸箕，第三层是接草汁的铁盆。把煮好的草汁经过纱布、簸箕过滤到铁盆。仙草的残渣就会留在纱布上。再用纱布把仙草的残渣包起来，将留在残渣里的草汁挤出来，经过簸箕过滤后一起收集到铁盆中。

3. 点浆和冷却。

过滤好了草汁，接下来就是点浆。点浆是一个精细的技术活。草汁放在锅里用小火煮，煮的时候边加米浆边搅拌，要把米浆搅拌开，均匀地和草汁混合在一起。这个过程要持续一个半小时。煮妥当之后再倒到大铁盆里冷却成冻。凝结成的冻就是成品了。

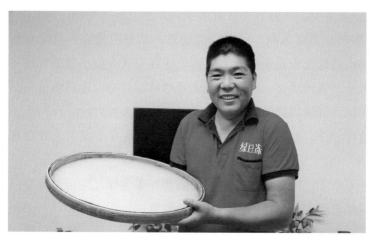

制作绿豆冻的技艺，
只有夏天才能展示。

绿豆冻：
绿豆的另一种清凉

在厦门，有一种小吃，自带清凉，晶莹剔透，在刚刚过去的夏天里，是老厦门人消暑的好吃食。

"卖豆冻啊！卖豆冻啊！……"小巷里偶尔传来这么一声熟悉的叫卖声。拿了盆，拿了碗，或是揣着满腔期待，迎上前去。

它叫绿豆冻，有的地方又叫绿豆凉糕。顾名思义，是用绿豆做的冻。它的特点在于，材料就一种——绿豆。在没有冰箱的年代里，自带清凉口感的绿豆冻成为热天的消暑良品。

绿豆冻，做法简单，吃起来凉快。它从来不需要太多的花哨，简单朴素就是它的标签。看着它，恍惚就觉得那些已经逐渐遥远的、明亮而简单的夏天，其实从未离去。

"卖豆冻啊！卖豆冻啊！……"黄金水坐在沙发上，深情地回忆过去的叫卖声。音调、气息、尾音……与二三十年前一模一样。他

蹲在窗子边，一手扶着簸箕，一手用长刀划开绿豆冻，竖的一下，横的几下，一块一块垒上去，尽管早已"隐退江湖"，但还是"宝刀未老"，客人想要多少，一刀下去就有多少。

"卖豆冻啊！卖豆冻啊！……"菜场里，录音机里放着黄金水的声音，小摊位前是儿子儿媳忙碌的身影。这在同安大街小巷里飘荡了几十年的声音，依然洪亮。盒子里切成菱形的绿豆冻，连透明度和颜色都没有变化，就像妈妈的味道，陪伴着一代代人长大。

这样的绿豆冻，是同安人的"回忆杀"，也是八十岁老人黄金水的后半生。

尽管冬天来了，风里自带凉意，我们要挥手与绿豆冻暂时说拜拜了，但我们怀着更大的期待，期待来年的甜蜜。

◈ 一声"卖豆冻啊"喊了三十年 ◈

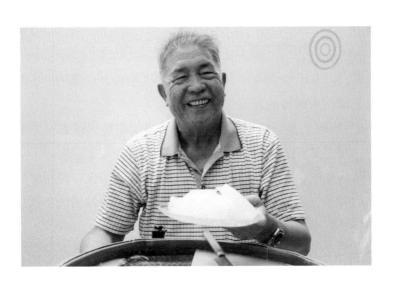

"卖豆冻啊！卖豆冻啊！……"八十岁的黄金水坐在家里的沙发上，声音拉得长长的，依然如洪钟般响亮。这一声叫卖，是他三十来年走街串巷的见证，也见证着同安人对绿豆冻的喜爱。

八十岁的黄金水，人生到了半路"捡"起了老手艺，半路出家卖绿豆冻，这一卖，就是三十多年，从走街串巷到摆固定摊点，从同安有三四个人做绿豆冻，变成了就他一人。他说，现在人们依然在"寻声买产品"，只要是听到他的声音，仿佛就是"正宗""好吃"的代名词。

"半路出家"的手艺人

1985年左右，黄金水近五十岁，是六个孩子的父亲，因为大儿子出国打工寄钱回来在同安买了房，他带着老婆和小儿子，从翔安大帽山下搬进了同安的新房。在卖绿豆冻之前，他做过许多工作，比如教过书，当过会计，种过蘑菇，卖过沙茶面，卖过海蛎煎，还去踩过三轮……无论哪一种，做着做着就会发现，那是死胡同，越往里走越没有希望。

他看到有几个人在卖绿豆冻，生意不错，他也想学做，可是对方死活不愿意教。他又去一个本地人那里进货来卖，生意果然不错，但是，他还是想学着做，这样成本就能降低很多。

有一个泉州人做的绿豆冻很好吃。黄金水说，他想要跟他学，软磨硬泡了一年，对方终于点头愿意教他。黄金水说，这一年里，请他吃点心，邀请他到家里做客……慢慢地，他们成了朋友。也许是被黄金水的诚心打动，也许他真的想找个接班人，反正后来，这个泉州人把制作绿豆冻的方法教给了他。

其实也没学几天。黄金水说，他买来锅碗瓢盆，对方就来家里做一次，他在旁边看，之后自己再慢慢练。过几天，对方又来了一次，看看他哪里做得不好，哪里需要改进。如此两三次后，黄金水就掌握了做好绿豆冻的秘诀。

锅底的绿豆冻渣　是幸福的时光

"卖豆冻啊！卖豆冻啊！……"黄金水卖力地踩着三轮车，扯着

嗓子喊。三轮车上载的是自己做的绿豆冻，感觉特别有底气。

这一喊要买绿豆冻的人就出来了，上至耄耋老人，下至咿呀学语的幼童，有的拿着碗，有的拿着盆，有的什么也不拿，等着黄金水装袋。半斤、一斤、两斤……黄金水一刀划下去，总是差不离。被切成菱形的绿豆冻，晶莹剔透，轻轻一按还能微微弹起来，咬一口，冰凉爽滑，还带着微甜。黄金水说，小孩子和老人很爱吃。

一大早起来煮绿豆冻，摊凉了再出去卖，中午回来继续煮，下午接着卖，一天忙碌而快乐。生活就像这绿豆冻一样，看着简单，但要用心过。

"那可是有钱人才能吃的呢！"外孙女补充说，小时候放学回家，最兴奋的事就是可以吃到外公留下来的锅底料。成型的绿豆冻要拿去卖，粘在锅底的料特意不洗，留下给孩子们当零食。细细的绿豆冻渣一点一点地刮来吃，那种幸福到现在想来也会开心一笑。

"卖豆冻啊！卖豆冻啊！……"这样的声音，一喊几十年，成了黄金水特别的标签，也成为一代同安人温暖的记忆。

卖的是豆冻　讲的是做人

"做人呢，要有诚信！"黄金水说，他做的绿豆冻，一是要搞好卫生，二是用料要好，现做现卖，绝不过夜。要是做坏了，就不卖了；要是到了晚上没卖完，也不卖了，送给邻居尝尝。

到了七十来岁，黄金水踩不动三轮车了，就开始定点摆摊。早上在同安南门市场里摆，下午在同安一中附近摆，寻声来买的人很多。儿媳妇说，有一位先生，从读幼儿园时就开始买来吃，到现在孩子也上幼儿园了，他还在买。

在同安卖绿豆冻的，也从原来的三四个人，到现在只剩下一人。黄金水说，他的师傅，也就是那位泉州人，在教给他技术不久后就回泉州了，没过多久，就听说他去世了。那个以前找他进货的本地人也没有再做。偌大的同安，要吃上正宗的绿豆冻也只有他这里有了。

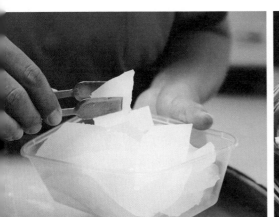

❖ "古早味"的新传承 ❖

"卖豆冻啊！卖豆冻啊！……"现在，黄金水的叫卖声依然在菜市场和学校旁边响起，这成了"古早味"和"最正宗"的象征。寻声而来的人们，买的不只是绿豆冻，还有对黄金水的信任。不过，摆摊的是黄金水的儿子儿媳。现在，小儿子黄建泽和小儿媳洪冬花已经从父亲手中接过绿豆冻的接力棒。二儿子黄建丛也在开的店里售卖绿豆冻。

夫妻俩特意制作了五件红色工作服，代表着这是"专业出生"，而且历史悠久。他们把绿豆冻里的白糖换成了冰糖，甜味略微降低了一点，适合现在人们的口感。他们又有与父亲相同之处，比如绿豆冻的所有制作过程，都精准沿袭父亲的技艺。黄建泽说，老手艺就是老手艺，几十年后再吃，人们会说"就是这个味道"！他们的信念也与父亲一致：现做现卖，绝不卖过夜的绿豆冻。洪冬花说，过夜的绿豆冻口感就没那么好了，卖不完，就送邻居送亲戚，大家都尝一尝。

2001年，夫妻俩正式接手父亲的生意。刚接手的时候，其实并不容易。洪冬花说，刚开始，没想过把父亲的声音录下来，但是他们是生面孔、年轻人，顾客不买账，生意惨淡；她把黄金水的声音一放出来，生意马上就好起来了。

一年中总有几个月要闲下来，并不能带来太多的财富。不过，黄建泽夫妇还是坚持了下来，十多年来，用这门小营生，撑起人们对绿豆冻的怀念。下面我们跟随夫妇俩的身影，为您呈现绿豆冻的制作过程。

1. 兑粉。

跟许多人想象的不一样，做绿豆冻的第一步，并不是熬绿豆，而是直接用上好的绿豆粉。黄金水说，买回来的绿豆粉，每两三天要翻一次，否则粉里含有水分，会发酵，就坏掉了。兑粉时，粉和水的比例是一比七，边兑边搅拌，水得用凉水。黄建泽说，要搅拌均匀，不能出现颗粒。

2. 熬糖水。

在水中加入冰糖，大火煮开，直到水温达到设定的温度才可以。黄建泽特意买了一个温度计，不用不断试水温，温度计一测就能知道。

3. 混合。

把粉浆倒入糖水中，不断快速用力搅拌。这一步，力气小了不行，会搅拌不均匀，速度慢了也不行，高温能让绿豆粉直接熟透，如果慢下来，就可能有些熟了有些还是生的。搅拌三四分钟后，黄建泽就已经满头大汗了。搅拌均匀后，就可以倒入簸箕里摊凉了。

4. 摊匀。

一锅的绿豆浆迅速倒入竹制的簸箕里，摇匀摊凉，静置两个小时，就可以拿出去卖了。黄建泽说，为了缩短冷却时间，家里买了空调，绿豆冻不能直接放冰箱，否则就难吃了。

黄建泽说，一天要做三十几簸箕，从早忙到晚，没得歇息。懂事的儿子从很小的时候就自己上下学，还会经常来帮忙，日子也算能过去。

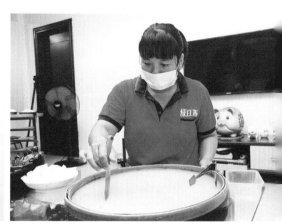

（本篇图片摄影：刘小东）

石花冻：冰爽的『海岛凉茶』

石花冻和仙草冻，
把守着闽南人盛夏清凉世界的大门。

　　夏日的傍晚，海风习习，在小嶝岛上的一棵大榕树下，有一个小摊。海风吹得榕树的叶子轻轻摆动，四十六岁的小嶝人洪玉芷眼睛迅速地转着，随时等待应答路过游客们的询问。在她摊位的一张石桌上，毛茸茸的干海石花正"躺"在塑料口袋里，这是她每天都要用的材料。

　　她在熬石花冻，一杯一杯地卖给游客，偶尔自己也喝上一杯。她的摊位上挂着招牌——海岛凉茶。

　　石花冻，一口下肚，冰冰凉凉，润滑爽口，稠而不腻，不仅清凉止渴，而且可防治赤痢和肠热病。夏秋季节酒席之末用它当甜品，还可醒酒。据记载，我国早在唐宋年间已有石花冻，过去没有冰箱，常吊在井中冷却。而今，石花冻已是福建的传统名小吃。在厦门大街小巷的各个饮品店里，也时常可见到石花冻的身影。石花冻和仙草冻，如同哼哈二将，把守着闽南人盛夏清凉世界的大门。

在很多闽南人的记忆里，都有关于石花冻的故事，回想当年的情境依然满口余味，那是海的味道：熬好的海石花，会随时间推移逐渐变成膏状，加上少许用糖调和成的配料，一大碗入肚，凉丝丝、甜蜜蜜，夏日的暑气顿时消退。这些不起眼的海石花，或许就是他们少年时最乐意享用的果冻替代品。

除了传统的做法，美食爱好者们也会在石花冻中加入水果等，让其花样百出，甚至还有人在石花冻里加入海鲜。在石花未凝固之前，先加入白糖增加其甜度，在半凝固时放上一只大虾（或其他海鲜），浇上辣椒和蒜瓣，爽滑鲜美，味道犹如凉皮却比凉皮更加细嫩。

◆ 讨海人心中最美的花 ◆

"来来来，正宗海石花，自己熬的，尝一杯？"在小嶝岛的一棵大榕树下，四十六岁的洪玉芷自己搭了个小棚子，卖些旅游纪念品和水。放在石桌上的高压锅吱吱响，她正在熬石花冻。

穿着长裙的美女游客们三三两两围过来问："这是什么？"

"这就是海石花，海里面挖的，纯天然，什么都不加，熬出来就

这样，很好吃的！"洪玉芷语速很快，一口气说完，又指指桌上摆着的干海石花，还有刚从冰箱里拿出来的做好的石花冻。

"海里的？会不会很腥？"她们很好奇。

"不会不会，要加糖或蜂蜜，甜甜的，很降火！"做了四五年生意，洪玉芷立刻体现出小生意人的干练来。

美女们最终没抵挡住"诱惑"，一人来一杯，一杯五元钱。洪玉芷舀了两勺像凉粉一样的石花冻到杯里，用小水果刀三两下划烂，倒入凉白开，滴一点蜂蜜，递了过去。

"好喝！"美女们对石花冻赞赏有加。洪玉芷对她们的反应丝毫不奇怪，她对自己的产品很自信。石花冻，她已经做了近三十年了。

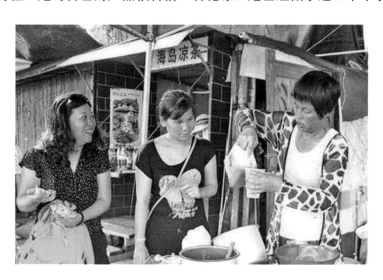

讨海女人心中的美味

洪玉芷是小嶝后堡人，生在海边的女孩子天生就有与海打交道的能力。洪玉芷说，家里有两个哥哥三个姐姐，她是家中老小，家里人都希望她好好读书，可她就喜欢跟在哥哥姐姐屁股后面去"讨小海"。一大早出去，傍晚才回家，挎个篮子，去海边捡海螺、破海蛎，只要回来交上一碗海蛎，大人也不会说什么。双手上无数个小伤疤，就是

她小时候讨海生涯的生动记载。

但那个时候，还没有多少人会去海边挖海石花。洪玉芷说，大人们也很少吃，有人挑着水桶过来卖，熬好的石花冻放在水里，要吃了，舀一点，冲水，放一点香蕉油，也是难得的美味。"那时候糖比较稀缺，就用香蕉油代替，吃起来也不甜，就是香，像现在加一点葱油一样。"

在干净的礁石上挖海石花

洪玉芷自己开始做石花冻，是在她十七八岁的时候。哥哥们常常"讨小海"，偶尔会挖回来一些海石花，她就跟着妈妈学着熬。到后来，自己也会挖了，就约上姐妹们一起去。洪玉芷说，小嶝旁边的海石花已经被人挖了，她们十几个姐妹就划着小木船到更远的小岛上去挖，拿个畚斗，一个小耙子，在礁石上奋力刮，海蛎壳、小石头什么的混杂在一起，装一篮子回来，洗好后差不多有一两斤的海石花。

海石花长在礁石上，还是大的礁石，小的礁石上没有。洪玉芷说，礁石要干净，不能有泥巴，不然海石花就不长了。所以采的时候要特别小心，不能把泥巴带了去，而且，一年中如果雨水多，海石花就长得好。"因为雨水把礁石冲得很干净嘛。"洪玉芷说。

你以为海石花是白的？洪玉芷摇头，其实是黑的。洪玉芷说，刚采来的时候，黑乎乎的，要不断冲洗，最终才呈现出现在的灰白色。"市面上的那些石花冻，如果颜色太白就可能是用粉兑的。"

熬石花的技艺从后堡带到前堡

再后来，她嫁到了前堡。小嶝岛就分两个区域：前堡和后堡。洪玉芷说，因为所对海域的特色不同，后堡的人会挖海蛎、海石花等等，前堡的人会种紫菜等。洪玉芷也把熬石花冻的技艺带到了前堡来。

2011年，她挑了两桶石花冻到大榕树下来卖，撑一把雨伞，天晴时挡太阳，下雨时防雨，开始做起了生意。

"哎呀，身体不好，粗活干不了，又没读书，才做这个。"洪玉芷

说，生意好的时候，一天要跑十几趟，不好的时候，榕树下空荡荡。

到现在为止，生意已经做了五年。五年前，她是前堡唯一一个卖石花冻的，现在，前堡有五六处都在卖石花冻；五年前，大榕树下只有她一人挑担的身影，现在，她的旁边搭起了铁皮屋，卖食杂和旅游纪念品。从渡口上来的导游和旅游车司机们，偶尔也带着游客路过她的小店，对她的石花冻极力推荐一番。

熬石花成了小嶝妇女的必备技能

洪玉芷说，对于小嶝人来说，海石花真是好东西；侄媳妇怀孕，到她家来玩，她每天都给她熬一碗，因为海石花里有小海蛎壳，是补钙的。在小嶝，家里的小孩学走路、换牙齿，都要熬一些石花冻，给他们补钙。

吃石花冻的季节是在每年的五一过后到十一之前，厦门的盛夏时节。因为是降暑良品，石花冻由原来只有后堡的十几名妇女会熬，演变成整个小嶝妇女的必备技能。盛夏来临时，家家的女人们都会去买一两斤干的海石花，一次熬一点，给家中老小降暑。

❖ 从海中礁石到舌尖上 ❖

四十六岁的洪玉芷从没想过自己会卖到哪一天，也没想过她这手艺有什么难能可贵之处。唯一的儿子，现在在厦门岛内一家酒店上班。她说，男孩子，不会让他来接她的班，但是平日里耳濡目染，儿子是会做的，技术也不复杂。"除了加水和加海石花的比例，其他就像煮饭一样。"洪玉芷的儿子说起来轻描淡写，在他眼里，熬石花冻好像并不复杂。但对洪玉芷来说，刚开始熬石花冻时，并不简单。过去没有高压锅，只能烧煤炭用大锅熬，天黑开始熬，小火慢炖要熬一晚上，不能盖盖子，不然就没胶质了。

现在，有了高压锅和炖锅，熬煮的时间从一个晚上变成了四十分

钟，这样就有足够的时间用来冷却结冻。洪玉芷说，熬好后不要放冰箱，要自然冷却，等完全凉下来再放冰箱也不迟。

下面我们跟随洪玉芷，来看看石花冻的制作步骤。

1. 挖海石花。

在挖海石花之前，先要认识海石花。洪玉芷说，村里那么多妇女，也就十几个人认识，它们长在礁石上，退潮后就露了出来。有文人这样描述它：礁石之上，棕色的石花随着海潮的冲刷蔓延出一片水灵灵繁茂的草坪，像是一块铺在礁石上的毛毯，紧紧盖住了尖锐挺举的藤壶，也盖住了高低凹凸的礁石。挖海石花是件细致活，用力不能过猛，否则刨下来的海石花连根带石，回到家里还要反复过滤，有时甚至会损毁铁铲。

2. 洗晒。

冲洗是制作石花冻的步骤中最烦琐的一步。有人冲洗几次后将海石花浸泡在井水里，第二天一大早拧干水分，用网衣或笊箕晾于窗台之上，等彻底干透后再浸泡到井水里。但小嶝人更为细致。洪玉芷说，洗几遍后，就放在天台上晾晒，每天翻一次，用喷水壶洒淡水一次，洒完后再次暴晒，这样日复一日，可去除海石花的腥味；一个星期后，海石花由原来的黑色变成了灰白色，再剪去梗结，除掉杂物。洪玉芷强调：大的海蛎壳可以捡掉，但一些小的贝壳类就不要挑掉了，那些都可以用来补钙。

3. 熬制。

在下锅煮之前，用纱布包好要煮的海石花，在清水里轻柔地搓几遍，这是过滤出海石花里的一些细沙。接下来，就是熬海石花了。洪玉芷说，水与海石花的比例，大概是一两干的海石花，兑上一饭盆的水，水不能太多，不然熬的时间加倍还不容易出胶质，也不能太少，太少会容易熬干。当水温达到九十摄氏度时，海石花中的胶原蛋白慢慢渗出，原本清澈的水变得有些黏稠。现在用高压锅加热只需四十分钟，待冷却结冻就可以了。洪玉芷说，很多人更喜欢用炖锅，因为插

上电就不用管了。

4. 过滤。

煮好后，揭开锅盖来，便可闻到一股清香，类似仙草。用纱布和筛子过滤出海石花，只留下汤汁，呈灰褐色。洪玉芷说，这一步可过滤出残留的细沙，倒出的液体冷却后就是石花冻了。熬过的海石花不能倒掉，下次还可以用，只不过每次都要少加一点水，比如第二次熬就加之前一半的水。海石花可以熬三回，第三回都还有味道和胶质。

5. 煮糖水。

别以为冷冻好的石花兑上冰水就好了，其实，加的水要煮开，然后加糖，冷却，冰冻。洪玉芷说，在过去，没有白糖、冰糖，就加红糖，吃的时候，除了晶莹剔透，还泛着淡红色。

6. 调味。

做好的石花冻用刀子随意划烂，兑上甜甜的糖水，夏日里来上一碗或者一杯，透心凉。也有人把凝结成块的海石花刨成丝，加入蜂蜜、冰糖水或者喜欢的水果，一碗颜色鲜艳、清清爽爽的夏日美食就做好了。这海石花不仅清热解暑，还能美白养颜，兼有润肠的功效。

石花冻的功效

石花冻，又称石花，由一种深褐色的海菜石花菜制成。石花菜大约有四十种，生活在温带海洋里。藻体含有大量半乳糖胶的多糖类化合物，是制造琼胶（俗称洋菜）的主要原料。

石花冻能在肠道中吸收水分，使肠内容物膨胀，增加大便量，刺激肠壁，引起便意。所以经常便秘的人可以适当食用一些石花冻。石花菜含有丰富的矿物质和多种维生素，尤其是它所含的褐藻酸盐类物质具有降压作用，所含的淀粉类硫酸脂为多糖类物质，具有降脂功效，对高血压、高血脂有一定的防治作用。中医认为石花菜能清肺化痰、清热燥湿、滋阴降火、凉血止血，并有解暑功效。

（本篇图片摄影：谢培育）

兜面不是面,
是一道婚宴后必吃的主食。

兜面：翔安新娘必学的菜肴

来听听一个关于"巧媳妇能为无米之炊"的传说。这也是翔安人才知道的传说：古时候，翔安有个穷秀才娶了个李姓富家千金。秀才家境贫穷，但才学兼优，幸有李家小姐慧眼识人才，说服父母下嫁与他。结婚第二天，按翔安习俗，娘家要来邀请姑爷和新娘到娘家做客，姑爷家必办酒席款待娘家客人。

秀才确实贫穷，第一天结婚请客的酒菜已所剩无几，很难拿得出手。但不管怎么样，最起码也要煮顿白米饭，炒几个菜让客人吃饱。可翔安为丘陵地，绝大部分农田是靠天吃饭的旱地，地里都是种植耐旱的地瓜、芋头。地瓜和芋头是农家的主粮，农家想吃一顿白米饭特别难。秀才家中一时没有大米，只有几斤地瓜粉，大芋头卖完了，只剩几斤鸡蛋大小的小槟榔芋。此时，娘家客人已到，全家为招待客人的事急得团团转，束手无策。

正愁得没办法时，心灵手巧的李家小姐急中生智，就地取材，做起菜肴来。她先将小芋头去皮洗净，用水煮熟备用；接着油炸一些葱珠（葱头切成片）及花生米装碗待用，用水把地瓜粉拌成糊状；锅中倒入食油，将煮熟的小芋头和预先切好的杂菜一并倒入锅中翻炒，倒入地瓜粉糊、盐等，一边搅拌一边用小火炖煮，煮熟后即盛入盆中，和葱油及炸花生米一起端上桌招待客人。

娘家客人从未见过此等菜肴，各自舀上一碗，浇上葱油，撒上花生米，慢慢品尝，吃起来黏黏糊糊。槟榔芋喷香喷香，配上葱油和油炸花生米，细品慢嚼更是满口留香，回味无穷。吃完后，娘家客人咂嘴称奇，问道："没吃过这等佳肴，不知菜名怎叫？"李家小姐随意回话说："菜名叫兜面。菜名不重要，关键它是一道吉利菜。"此菜特征是各种食物粘连在一块，象征两家联姻亲连亲，家人和睦共处，邻里团结友爱。李家小姐这一饮食小创举，既不失夫家体面，又让娘家客人吃饱还图个吉利。真正是"巧媳妇能为无米之炊"的美丽传说。

传说不知真假，但做兜面真的成了翔安新娘必须要做的一个习俗。不知道从什么时候开始，翔安人在婚宴后的第二天早上必吃这道菜，嫁过来的新娘子也一定要来搅一搅，学一学，它成了新娘子入夫家学会的第一道菜。兜面不是面，是地瓜粉糊和小芋头拌成的一道主食，也不是婚宴酒席上的上桌菜，而是用来犒劳家人的菜肴。

当然，随着时代的变迁，兜面增加了许多内容，但都不离"粘"字，象征强而有力的凝聚作用。农历九月初九煮"兜面粘骨头"，祝愿老一辈骨骼强壮，健康长寿；农历十二月十六日"尾牙"，做生意的煮"兜面粘顾客"，意在粘住顾客，生意兴隆；农历正月初四（接财神日）煮"兜面粘钱财"，意在祝愿新年财源滚滚；还有除夕煮兜面祭祖，表示不忘祖宗，辈辈紧连，脉脉相传。

❖ 把土菜搬上宴席 ❖

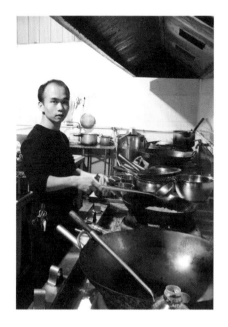

　　三十六岁的翔安人洪金掌是个掌勺的厨师，他十七岁开始学厨艺，近二十年。两年前，他有了自立门户的想法，于是在自家房子里开起了"大呆海鲜馆"。"大呆"是他的小名，至于"海鲜馆"，他觉得也是"因地制宜"——翔安人请客吃饭，总要有点小格调吧。但是，菜要接地气，得让人吃了还想来。因为他家的房子作为饭馆来说，实在太偏僻，谁能想到在一座孤单的民房里，还有一个饭馆呢？

　　如果说，传说中的李家千金属于急中生智，那洪金掌就属于灵光一现：在他还在愁什么菜既接地气又好吃时，恰巧某天他参加了一场婚宴，看到了这道"必上菜"，兜兜转转，不就是兜面嘛。

母亲交给新娘的"嫁妆"

　　兜面说做就做，将切块的芋头蒸熟，给地瓜粉调浆……几分钟后，一锅热气升腾的兜面就出炉了。洪金掌说，这道菜对翔安人来说，再熟悉不过。翔安的新娘子出嫁第二天回娘家前，必须亲手做一锅才能回娘家做客。

　　煮一锅结实的兜面，热一点头一天酒席上剩下的汤水，犒劳自家人，又耐饥又暖肚，还快速。这道犒劳自家人的早餐，做婚宴的大厨

不会，但在翔安几乎每个上了年纪的妇女都会，因为这是她们嫁到夫家后要掌勺的第一道菜。洪金掌说，即使不是从头至尾地做，新娘子也要来搅一搅，和一和，象征从此成为一家人，紧密相连。

在洪金掌饭馆帮工的洪女士，已经五十有余，结婚时也煮过兜面。她说，有的新娘子在娘家就开始学，这是母亲交给她们的"嫁妆"；做了妇人，邻里有结婚喜宴，也要过去帮忙，在蒸蒸煮煮中兜面就成了每个翔安妇女的拿手菜。

不上宴席的菜

但其实，这是一道不上宴席的菜。洪金掌说，这也是为什么翔安的老妇人们个个都会，但当了二三十年厨师的老爸却不会做兜面的原因。也只有家里办了喜事，或者去办喜事的邻居家里帮了忙，才能吃到兜面。也因此，它悄然地成为翔安农家饭桌上一道既家常却又不常吃到的菜。许多从翔安到外面闯荡的孩子，也会时不时想念这道菜。

网友"燕子"说：小时候每年都会吃，家里人都说"九月九粘骨头"，寓意把身体粘结实了好抵御即将到来的寒冬。

网友"圆圆满满"说：现在的年轻人可能没几个会煮这个了，改天回去好好学学，不然要失传了，记得味道很赞的，经常配鸭肉酸笋汤或干贝萝卜汤。

吃的是回味　吃的是故事

洪金掌说，初次把兜面搬上桌，怕食客陌生，刚开始，这道菜免费送，没想到食客非常喜欢。有食客吃了一次，感叹："好久没吃到了！我要带我老婆来！"下一次，他的老婆带了一群的朋友来，坐着公交车早上九点就来了，打着扑克等饭点，吃完了再每人打包一份回家。

洪金掌说，好多客人都是这样，他们觉得好吃，下次再带新的朋友来。他的小店，百分之九十五以上都是回头客。

有人吃的是味道，有人吃的是回忆，有人吃的是故事。食客谢先生说，看到这道菜就很感动，这是他成长中的一部分。在"大翔安"，可能找不出第二家还在做兜面的饭店了。

追寻最原始的美味

没读过多少书的洪金掌，却深知开饭馆的秘诀——锁住客人的胃，就是绑住客人的腿。除了勾起食客回忆的兜面，他还"翻新"了翔安人的老菜单——桂花炒和煎麦饼。

何谓桂花炒？将鱿鱼、菜豆、花菜、香菇、鸡蛋……全部切成细丝翻炒，口感香酥，考验刀工，这是一道翔安本地特色菜。煎麦饼更不用说，这是老一辈就地取材填肚子的口粮，现在成了忆苦思甜的佳肴。

洪金掌因为读书不多，个子又矮小，不知道干什么行当，只好选择去学厨艺，在这锅碗瓢盆油盐酱醋之间，闯出了一方天地。未来，他还要带着弟弟一家继续做美食、开分店，那些老翔安人吃过的、最原始的美味是他追寻的目标。

好吃的兜面这样出锅

做兜面，说容易也容易，说难也难。容易在只要材料好，不出五分钟，一盘兜面就可以出锅；难就难在，芋头要好，芥菜要新鲜，速度要快，一切都要刚刚好。当然，还可以加些不同的配料，让兜面的味道更丰富，比如，做兜面时，在兜面里加入小虾米，让味道更加咸香，在兜面上撒上花生米、淋上葱油，更有一层香浓酥脆的口感。这道菜，就像是莆田卤面对于莆田人一样，既营养丰富，又暖肚饱肚。

下面让我们跟随洪金掌，看看这道"土菜"是怎么搬上餐桌的。

1. 蒸芋头。

大芋头削皮切菱形，放入高压锅里，大火隔水蒸约十分钟，直到芋头软烂即可。洪金掌说，兜面好不好吃，全看芋头，芋头要大个，

切出来的截面红色纹路要多，这样的芋头口感才松软不会有太多水分。

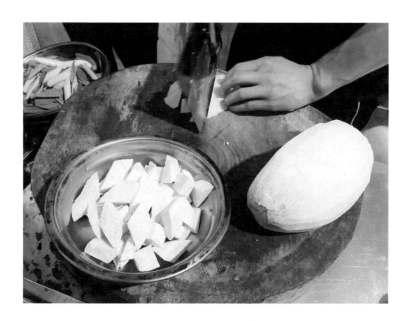

2. 搅拌地瓜粉。

抓两把地瓜粉，兑入冷水，搅拌均匀，直到没有颗粒和气泡，放一旁备用。与此同时，芥菜切丝、花生米炒熟，准备一小碟小虾米备用。

3. 炒兜面。

热锅下油，放入虾米爆炒，再倒入芥菜丝翻炒，加入一勺的热水，煮开后再加入一勺封肉汤。洪金掌说，封肉汤能使兜面增加浓郁的口感，如果没有封肉汤，也可以用其他汤代替，比如鸡汤、大骨汤等等。工作人员洪女士说，即使在家里做兜面，想要好吃，也还是会自己煮封肉，用剩下的汤来做兜面，这样味道才会更好。加入封肉汤后，倒入蒸好的芋头，再把搅拌好的地瓜粉浆均匀地淋在四周，迅速搅拌和翻炒。洪金掌说，速度一定要快，翻炒到底，因为各种菜会迅速粘连，不快一点有的地方就会不熟。

这一步也是新娘子出场的重要时刻，所谓的"新娘子搅一搅"，就是来不断翻炒，考验臂力和速度，含糊不得。

4. 出锅。

此刻的兜面已经粘连成了一坨，抓上一把炒熟的花生米，淋上一碟葱油，就可以开吃了。洪金掌说，最正宗的吃法是上桌后食客自己淋上葱头油，然后开吃。升腾的热气，和着芋头的软绵、芥菜的清脆以及小虾米和葱头油的香酥，味道层次非常丰富，吃起来也不会觉得油腻和黏糊。

（本篇图片摄影：谢培育）

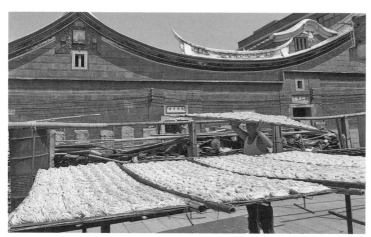

做面：阳光下的味道

在太阳底下曝晒，
是做面的最后一步。

秋日的正午，阳光炙热。在大嶝田垵南里的一栋老房子里，一家人正在忙碌。天井里，院坝上，一排一排的铁架子上长方形的簸箕一字铺开，一个个面团静静地躺在阳光下，蒸发、浓缩、变干……

他们在做面条、面线。他们太喜欢阳光了，阳光就像魔术师，成型的面线、面条经过数小时阳光的暴晒，水分慢慢蒸发，变干、变脆，就成了闽南人饭桌上无法替代的美味。

干活的是郑子良一家，这个有着五十年历史的面品加工店，是全大嶝唯一一个还在坚持手工做面线、面条的人家了。大嶝农家的神龛上、饭桌上，处处有"郑子良出品"。

面线、面条对于闽南人来说，具有特别的意义。以面线为例，它是闽南地区一种特有的面食，面线是普通话说法，在闽南，也有人叫它"面干"，又称"太平面""长寿面""长面"。正宗的面线为纯手工

拉成，面身细如发丝，煮熟后成半透明状，入口绵软，营养丰富，易于消化，是老人、孩子、病人滋养身体之佳品。

而今天，手工面线已经成为闽南人的味蕾记忆。有人在微信朋友圈里吆喝一声：今天要去大嶝，要手工面线、面条的说一声！这朋友圈临时"代购"信息一发出，一两个小时内，帖主收获一百来斤的订购量。帖主说，看来大家都喜欢这古早的味道啊！

❖ 田墘那个做面的 ❖

郑子良的这座老厝，见证了他整个做面史——从1985年开始自立门户到现在。更有趣的是，当他作为学徒工在生产大队的面粉加工厂干活时，厂址就是这里，后来老厝就在加工厂的原址上建的。老房子的好处是，厅大院大空地多。阳光洒下，毫无遮挡地倾落在院里。六十六岁的郑子良，正端着一小簸箕蒸好的面团拿出去晒，黝黑的皮肤，厚实的臂膀，完全看不出他已经六十六岁。他

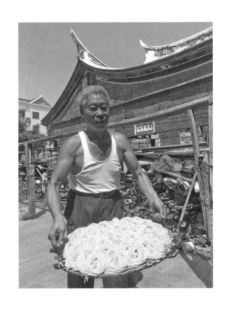

一下子把簸箕里的面团底朝天地翻到另一个方形的簸箕里，把面团一个一个排开，簸箕排满后，他用力一顶，举在头上大步往院子走……这个动作他做了五十年，五十年的岁月里，他几乎天天与它们打交道。

从学徒工到老师傅

郑子良从十六岁开始做面，起初是当学徒工，在生产队的面粉加工厂。老师傅带着，他打下手，而所谓的"老师傅"，有的不过比他

大两三岁。但是，手工做面这行确实有新老之分，技术是否熟练，直接决定做出的面好不好吃。

大力揉面，揉到不粘手，倒出放到草席上，用手慢慢压扁，之后，用刀切成一条条的面条，放在簸箕里发酵，待十多分钟后，拎起面条的一头，慢慢转圈卷成一团，一圈又一圈，面条变魔法似的慢慢变细，之后，把面条卷在棍子上，松软的面条再次慢慢变长，原本小手指粗的面条，彻底变成细丝了。

这个手工做面的过程，郑子良在面粉加工厂里每天上演，一人五十斤的面粉，要花大力气不断揉，揉不好面就容易断；还要懂窍门，和面时面粉多少水多少，完全用手来感受湿度，五十年后的今天，郑子良也说不出一斤面粉要加多少水。他说，全凭手感，一摸就知道了！

在面粉加工厂工作的十多年，他从学徒工变成了老师傅，从一个瘦弱的小伙子，变得黝黑强壮，臂力惊人。

大嶝无人不晓的"做面的"

1985年，体制下放。郑子良从面粉加工厂里出来了。干点啥好呢？他毫不犹豫地开起了面制品加工小作坊——继续做面条、面线。他说，活了几十年，只与面粉打交道，不会干别的。

他借了几百块钱，买了三台机器，自己拼装后，"郑子良面制品加工店"正式诞生。工人就是他和老婆，夏天时，凌晨五点多开始干，做面线要早，因为要晒，面条可以晚一点，对天气要求没那么高，但无论什么情况，十点出头他要挑担出去卖。

"面线、面条咯……"郑子良边挑担边高喊。村民闻声而出，叫住他，"嘿，做面的！称一斤""来两斤"……郑子良说，有的人很有趣，叫住他却又不买，不停地问东问西，也有唠叨的阿婆，拿出旧时的一把小称，非要说斤两不足，他就送她一把面，不计较啦。

和顾客熟了，有时在路上碰到，顾客会说："帮我称几斤，现在

没钱，回头给你！"郑子良就挑到对方家里，把面线、面条称好，悄悄放在对方家的走廊或者厨房里。他说，回头很少有不给钱的。

当时，他的竞争对手也有几个。郑子良说，当时有五六家挑担在卖，但是慢慢地，其他人就不卖了，因为做得不好。村民们逐渐认可"田垱那个做面的"，到了节日，家家户户都要买面线来拜菩萨，他一天就得挑担出门五六次，每次都要挑八十斤。

"全大嶝都认识，你现在去问四十岁以上的人，没一个不认识我的！"说起十来年的挑担经历，郑子良还是颇为自豪。

大嶝唯一手工做面的作坊

机器开着，郑子良的老婆熟练地往面粉里加水，这水里有盐巴有碱。经过第一道工序后，干面粉变成面粉粒，一摸，感觉微热和有些许湿润，轻轻一捏，面粉能瞬间粘在一起。郑子良说，这说明水分刚好！

和好的面倒入机器的槽里，开始压面。郑子良一边掏槽里的面粉，另一边滚动出来的面皮要不断用手折起来。儿子接过他压好的面皮，再次塞入机器内，出来的面皮就比原来薄一半。郑子良说，他和儿子在做的就是纯手工时的揉面步骤，现在即使机器出马省了力，但是如

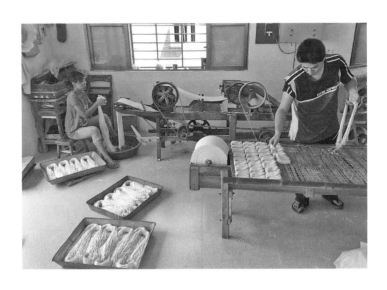

果操作不当,面就不好吃。

其实,用机器来代替人工,早在八十年代初就有了,但郑子良觉得,他的加工店仍属手工制作,因为,除了这几步,后面的每一步都要他们用双手完成。

郑子良的店,从起初只有他们夫妻二人,到现在加上了儿子儿媳;从原来一天做两百斤,到现在翻了倍;买家也从村里的住户,变成了小卖部;从大嶝几户做面人家的其中一个,变成了全大嶝唯一还在手工做面的人家……

细细回想,郑子良觉得很知足。"哪个工作能有这样的自由呢?想歇会儿就歇会儿,想不干就不干,况且收入也够过日子。"郑子良说,一辈子与面粉打交道,他从没有厌烦过。也许这就是生活,平淡中有坚持。

◆ 一成不变的"面条人生" ◆

有人跟郑子良说:"你看有的面线,一斤下来几十块,你一斤面线、面条卖三块多,太低啦,得涨价!"郑子良摇头说:"可以啦,够吃了,卖那么高干吗?"

他仍然坚持低价,卖散装。去年才开始简单包装,为了慕名而来的游客,因为他们路途遥远,没有包装面线容易碎。一包两斤装,十元钱。包装上没有任何装饰,只有产品原料和地址。郑子良说,来买的人不少,有北京的、甘肃的、南京的……买回去吃了还不过瘾,又几次打电话来叫他邮寄。"前段有个北京的客人,叫我无论如何打包四十五斤给他邮过去,说是亲戚朋友都要,邮费可比面线钱还贵呢!"

曾经的村民搬到了厦门岛内生活,也舍不得他的面线、面条,一有机会回到村里,大包小包往城里带,"无论怎么做,田墘郑子良家的就是好吃"。

他家的面线连儿媳妇都爱。原本家里饭都煮好了,儿媳妇说:我

还是煮面线吃吧。往锅里丢两团面线，兑上熬好的汤，百吃不腻！儿媳妇说，坐月子时她一天两顿都吃面线，怎么吃都还是觉得美味。

郑子良说，吃惯了自己做的，再吃别家的，就怎么都不是味儿了。看到有的面线一煮出来就糊，他心里就感叹：这做面线的活儿不到家。干脆就不吃了。

郑子良说："做了五十年面线、面条，除了机器代替了部分手工，步骤几乎没变，也不往面粉里加任何东西。"一成不变的面条，一成不变的人生。

❖ 七步做出好面线 ❖

1. 和面。

面粉和水的比例是多少呢？这个问题，郑子良至今仍说不清。他说他没算过，就用眼睛看，凭感觉加水，要是觉得干了点，再加点水。最多也就一两步，当然到不了"水多了加粉，然后粉多了又加水"的无限循环中。面粉和水的比例又是非常重要的，水多了，面不筋道，水少了，口感不好。

2. 压面。

面经过机器的搅拌变得微热，从槽口出来，一粒一粒的，能感觉到面粉里包着的水分。郑子良把它们倒进第二台机器的槽口，一边用手在槽里拨弄，一边接住按压好的面皮。郑子良说，这一步是面好不好吃的关键，根据他多年手工揉面的经验，这一步机器的转速要慢，慢慢压出来的面片才柔软有劲，要是太快，面就被压"死"了。

3. 揉面。

儿子接过他压好的面皮，再次放入机器中，再压。这一次，机器的转速明显快了一点，压完的面皮也比之前薄了一半。郑子良说，这个步骤要重复两三次，每一次压好后要像卷织带一样把面卷起来，静置两三分钟，待面皮发酵。机器压面和揉面这两个步骤，就是代替手

工的揉面。以往，揉一次要半个小时以上，现在，十分钟之内搞定。

4. 出面。

第四步，就是出面条了。换好道口，放入面皮，出来的就是一节节的面条，每一节1.4米长。郑子良的儿子坐在矮凳子上，用一个大盆接住面条的底部，每一节面条从中间扯断，再在大盆中抖一下，使面条散开，叠成两沓放簸箕里。手中活计不停歇的儿媳说，这一步，手脚要快，防止面条粘在一起。

5. 分拣。

面条一切好，郑子良的儿子、儿媳和老婆马上开始分拣。一把叠好的面条，被分成七八小把。顺着纹理叠四次，面条就变成了面团，紧紧挨着。因为做得久了，三个人都很熟练且分工明确，不出几分钟，一簸箕的面条就被分拣完。

6. 蒸面。

面条的命运在这里就开始不同了。一部分面团，要拿到锅里蒸，在锅里放水，大火烧开，放上蒸屉，把面团连同簸箕一齐放进锅里，蒸两三分钟后，面团就从奶白色变成了淡黄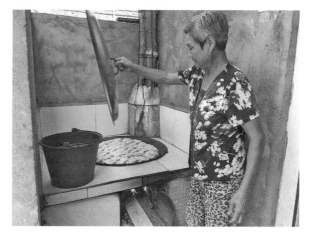色。郑子良说，蒸熟后的面团比没蒸过的更好吃，大家要"拜拜"时大都买蒸过的。

7. 晒面。

蒸和不蒸的面团最后都要在太阳底下曝晒。郑子良说，摊开，曝晒，但不能翻动，让面里的水分彻底被晒干，便于保存。但是做面线

的时候，这一步就有一些不同，面线在切好后就要挂晒，晒到六分干，不粘手也不易断时，再剪断折叠，之后拿出去晒至全干。也因为这一步，做面是个"看天"的活儿。阴雨天气时，面线、面条就做不了，太阳一出，心情就跟这面条一样顺畅。

❋◆❋◆ 闽南人爱面线

据传，闽南面线至今已有八百多年的历史。面线寓意颇多。送行，吃上一碗太平面线，希望一路顺风。待客，吃上一碗猪脚面线，希望洗尘压惊去晦气。孕妇分娩后的调养非常重要，吃鸡汤面线调养身体，可以使奶水通畅。办酒席，如办满月酒时，头道菜一般用面线，取"福寿绵长，长命百岁"之意。也因此，它常常作为贡品，在面线上扎上红纸或红线，用于神佛诞辰日。

其受欢迎程度，从闽南传统小吃面线糊中可窥一斑。对许多闽南人来说，早晨走进一家面线糊店，点一份面线糊，一天的工作生活从此开始。而面条，同样是祭拜佳品。郑子良说，闽南人习惯祭神佛用面线，祭鬼神用面条。在闽南的四大节日里（三月三、七月半、冬至和春节），人们都喜欢买来面线、面条祭拜神明，祭拜完后，再煮来吃。或煮汤面，或炒面，加一点料，就变成了美味的食物，给枯燥的日常带来些许满足。

（本篇图片摄影：谢培育）

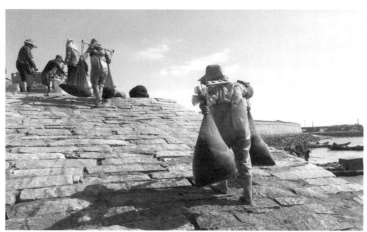

收割紫菜多在三更半夜，
欧厝种植紫菜的人家越来越少了。

深秋11月，到了海上秋收最繁忙的时节。

夜里三点，翔安欧厝的王家夫妇准时起床，穿上下海用的衣服，带上工具，驾上小船，出海了。他们要去收割头水紫菜。一个月前埋下的种子，今年头一回收成。约两个小时后，潮水涨上来，天色蒙蒙亮，夫妇俩收工赶回。

紫菜，是生长在浅海岩礁上的一种藻类植物。因颜色呈红紫、绿紫及黑紫色，又可做成菜品，故称"紫菜"。《本草纲目》记载：闽、越海边悉有之。大叶而薄。彼人成饼状，晒干货之，其色正紫，亦石衣之属也。

翔安欧厝的紫菜由来已久，早在古代，就有在礁岸上撒生石灰增产的说法，到如今，在海面上大面积种植。这片海域，记录下来的不仅仅是每一个日出日落的劳作场景，更有延续近千年紫菜种植的

传统。

　　水中黑色的方阵网格就是种植紫菜的苗片，紫菜逐浪而生，有海浪才能生长，但一旦风浪太大，也可能被打翻、泡烂。欧厝紫菜的生长海域，水质干净，风浪稳定，潮水通畅，是紫菜生长的胜地。陆地上"分田到户"，海上"分海到家"，欧厝人在自家毛竹上绑绳带做标记，彼此心照不宣。若某家今年不种紫菜，隔年再去种植时那片海域也不会被占用。

　　种下去了，就安静地等待，等待它自然地长出来，是浓黑茂密还是稀稀拉拉，全靠大海"赏饭吃"了。王家的儿子王江河说，大约一个月后，收获季到来。

　　紫菜的生长方式类似韭菜，割掉一茬又长一茬。第一次割下的紫菜叫"头水紫菜"，也叫"第一水紫菜"。11月，欧厝的第一水紫菜长成，因其产量低，营养价值高，食用口感佳，属紫菜中的极品，所以广受欢迎，价格自然也卖得最高，一般用来送人或留着自家食用。市面上卖得较好的，往往是第三、第四水紫菜。王江河说，包装好的头水紫菜一斤卖八十元，每天都会有从各地跑来的客户成麻袋地购买。

❖ 海水浸泡的甘苦人生 ❖

　　天气真好，风和日丽。傍晚，八十岁的王家奶奶蔡花，沿着没有栏杆的楼梯，噌噌噌地上了楼，天台上，有王家夫妇昨夜收割来的头水紫菜。

　　天已经暗了下来，蔡花一边翻紫菜，一边拿起铁圈比画——就是用这个，让紫菜变成大小差不多的"圆饼"！在王家，晒紫菜的任务一般是留给蔡花来做，在她八十岁的人生里，与紫菜相伴的岁月足有七十三年了。

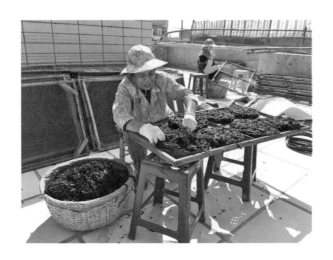

常年劳作，奶奶身体硬朗

王家儿子、今年三十岁的王江河说，奶奶七岁到蔡厝，在海边长大的女人，靠海吃海，每天的日常就是去"讨小海"，抓螃蟹、捡贝螺、种海蛎，紫菜补贴家用更是家常便饭；后来嫁给了爷爷，也成了采收紫菜的主力之一。

王江河说，听长辈们说，父亲在很小的时候，就跟着奶奶下海收割紫菜了；家里有一张潮汐表，跟着潮汐的时间，安排自己的作业；那时候，不像现在有一些现代的工具可以帮忙，收割回来的紫菜，就只能放到大池塘里清洗过水，再铺好晒干。

半夜两三点起床，六七点钟回来，之后要清洗，要晒，一天忙下来，也没剩下多少可以休息的时间。常年的海上劳作，让奶奶蔡花的身体比一般老人要硬朗，中气很足，在家一刻也停不下来，爬三层小楼一点儿都不费力，还经常到顶楼帮着做些翻晒紫菜的小事。

最艰难的年代也能安稳度日

从紫菜被种上到收割，只有一个月的时间，头水过后，再过半个多月，又可以再一次收割了。种紫菜是个看天吃饭的活儿。海边人最

怕的，莫过于台风。当被问及种植紫菜这些年印象最深刻的事情时，蔡花说："1999年的台风。"

1999年10月9日上午，14号台风向厦门迎面扑来。由于正赶上天文大潮，当时海面风力达到13级以上。4米高的巨浪，疯狂地扑向海边的护岸和防波堤，大量农田水利设施被损坏，近海养殖业遭受重大损失，很多虾池、鱼塘被洪水冲垮。蔡花说，用于生长紫菜的台子被台风吹没了，连船都吹烂了。那一年，包括紫菜在内的海产品收成都很不好，这也是她经历过的最艰难的一年。

但大海给种紫菜人家的馈赠大于损害，正是因为有了大海的赠予使人们即使在最艰难的年代，也能安稳度日。

收成好时也有收成好的困难。因为家家的紫菜都不错，销售便成了问题。蔡花用闽南话说，那时候，年年都要挑担出去卖，挑担出去，不是一家一家问要不要买，而是到收购站一家一家问要不要收购。

海边的人，一年靠两样东西吃饭，一个是紫菜，另一个就是海蛎。蔡花说，卖紫菜的收入占家里收入的大头，如果当年的紫菜没有卖上好价格，一年的日子就很难过。

种紫菜的人越来越少了

等到儿子结婚，蔡花就把她的工作交给了儿媳妇，她自己"退居二线"做着辅助工作。王江河说，父亲接手了家里的"海上事业"，每年种植的紫菜多达二三十亩，母亲在家帮着把紫菜成捆打包，父亲拉板车或者挑担去卖。

王江河说，自己平时只是帮着家里做些海上收割的活，其他的种植技术自己并没有掌握多少。"有时候为了赶退潮，半夜就要起床出海，种紫菜很苦，一般年轻人受不了。"再加上能用的海域面积越来越小，村里两千多户人家，种紫菜的已经从原先的四五百户缩减至两三百户，年轻人更愿意选择出去工作。

❖ "大海赏的饭" 怎么吃 ❖

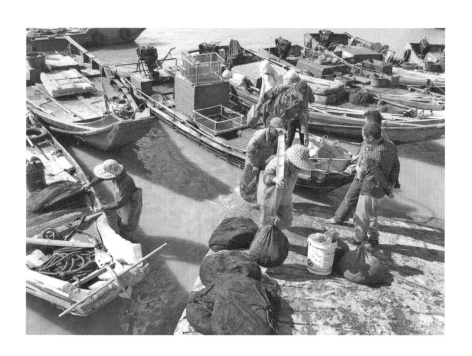

　　说起来种紫菜是"大海赏饭吃"，但辛苦也是真辛苦。因为，收割紫菜大都在深更半夜，依靠潮汐来回，所以，能够"伺候"紫菜的，大多是中老年人，年轻人吃不来苦。

　　1.泼苗。

　　农历八月秋分时节，随着北方冷空气一路南下，海水较日常冷些，此时便是泼苗的好时节。

　　从育苗池中舀出与种植亩数对应量的育苗水，装载入船。寻一片浅水滩涂，木棍支底，毛竹作架，长绳结网。几家的缆绳堆叠成长达三四米的高台。趁涨潮时驾着小船开始泼苗：先横向泼洒，边泼边提拉绳线，再纵向泼洒，保证紫菜苗能"雨露均沾"。整个过程，通常要两三个人合力完成。光秃秃的绳线就像秃顶的大叔四处求医，

种植紫菜的农人就是那名医，药方已下，一天泼两遍，连泼两天方可见效。

果然，十来天时间，经过小潮的拍打刺激，吸收了富含氮、磷元素的营养海水，黑黑的紫菜便生长出来，颇有星火燎原之势。

2. 分台。

淳朴的欧厝人轮流去泼苗的滩涂上取出自家的苗绳，不争不抢，谁也不会去计较出苗多少，将苗绳装载至深海区域继续生长。大家行船至各自的海域，用木材和竹竿固定住苗绳，再用网将紫菜种植区域围起来，防止鱼儿偷食。

紫菜属藻类，遇水即生，欧厝紫菜的生长地区位于厦金海域的潮间带。此处海浪较大，海水营养丰富，种植季节又值深秋，天气阴冷，雨少风多，无疑给紫菜提供了一片沃土。

从分台到头水紫菜长成，大概要一个月的时间。王江河说，种植紫菜是靠天吃饭的苦活：温度太高，紫菜会溃烂；遇到台风天，紫菜会被海浪打翻；水质不干净，紫菜便不宜食用。风浪大的日子，人们会把紫菜毛片从水中拎起，挂在水面上晾晒。其间需要隔三岔五去海里检查，看紫菜长势是否良好，并祈祷老天能给个好脸色。

3. 收割。

10月中下旬，头水紫菜迎来了收获季节，荡漾在蔚蓝海面上的紫菜宛如大海的秀发，乌黑浓密，柔软光亮。

赶在退潮之前，半夜两三点，人们驾船驶进紫菜种植区开始了一天的劳作。王江河的父母将沉重的网片拉上小船，用手将缆绳上的头水紫菜揪下来，人站在船上，穿行于缆绳之间，边揪边借力向前滑行好采摘后面的紫菜。波浪起伏的海面上，每一个采收环节都需要人们的通力合作。

王江河介绍说，他家的紫菜一般能收三四水。收成好的时候，一天能采下四五十斤的紫菜。从出海到回来耗时五个小时，海上作业三小时，投资报酬率又非常低，所以从事紫菜种植的群体以中老年为主，

年轻人只有收获时才会下海帮忙。

采摘紫菜时人们会留下两厘米长的紫菜,让其接下去生长,直至最后一水紫菜收获时才连根剥除。

4.清洗晾干。

收回的紫菜在海水中洗去污泥,再浸入淡水池塘中洗去多余的盐分降低咸度,同时再次去杂,最后将紫菜装进如针眼般细密的网袋,放到专门的紫菜脱水机中脱水。

晾干分日晒和机器烘干两种,取适量紫菜放到直径约二十厘米的圆形模具中,同时用手抓拎,使其蓬松。若压得过分紧实,紫菜不容易晾干,且容易腐烂。晒出去的紫菜要时不时翻面,确保水分全部蒸发。风和日丽的日子,紫菜只需晾晒一两天即可收回装袋。

❖❖❖❖ 紫菜的营养价值

头水紫菜,口感细嫩,其蛋白质含量超过海带,紫菜中的氨基酸如丙氨酸、天冬氨酸、谷氨酸、甘氨酸、脯氨酸等中性、酸性氨基酸较多,这是所有陆生蔬菜所没有的特点。与陆生植物相比,紫菜的脂肪含量更低,同时含多种生命活性物质。

紫菜含碘量很高，可用于治疗因缺碘引起的"甲状腺肿大"，紫菜有软坚散结功效，对其他郁结积块也有作用。另外，紫菜富含胆碱和钙、铁，能增强记忆力，治疗妇幼贫血，有助于骨骼、牙齿的生长和保健；紫菜含有一定量的甘露醇，可作为治疗水肿的辅助食品。更重要的是，紫菜所含的多糖可明显增强细胞免疫和体液免疫功能，可促进淋巴细胞转化，提高机体的免疫力。

❖❖❖❖ 紫菜的吃法

紫菜的烹调方法除了我们常见的紫菜蛋汤外，还有什么其他做法呢？

夏天，欧厝人常在紫菜中加入冰糖用水煮开，再放进冰箱冷藏。在外工作了一天，回来时喝一碗紫菜甜汤，功效等同于绿豆汤，降温解暑。日式料理店常会将紫菜做成寿司，准备适量米饭、黄瓜、甜萝卜、火腿肠、胡萝卜、鸡蛋、盐、香油，再准备一个寿司帘，将处理好的食材均匀铺在米饭上，卷上压实，再切段即可食用。还可做紫菜煎蛋，方法是将紫菜泡发后放入搅拌好的蛋液里，少许油刷锅，加入酱油等调味，翻炒片刻即可起锅。这样烹饪出来的菜肴，鸡蛋鲜嫩，又最大程度保住了紫菜的营养价值，适合老人、小孩食用。广东人还会将紫菜放入饺子馅中提味。粤式紫菜饺子是用半肥半瘦的猪肉末、冬菇、紫菜、秋木耳、蒜为馅，食之可滋补驱寒，很适合秋冬季节食用。除此之外，紫菜还可以作为辅料，放入猪骨汤、肉片粥、墨鱼汤等菜肴中提鲜。

紫菜性寒，故平时脾胃虚寒、腹痛便溏之人忌食；身体虚弱的人，食用时最好加些肉类来降低寒性。紫菜每次不能食用过多，以免引起腹胀、腹痛。若紫菜在凉水浸泡后呈蓝紫色，说明在干燥、包装前已被有毒物质污染，这种紫菜对人体有害，不能食用。紫菜的保质期一般只有一年，平时应保存在阴凉干燥的地方，防止腐烂。

（本篇图片摄影：谢培育）

米血：受人欢迎的『怪食』

把米拌在猪血里，
就成了一道深藏不露的美食。

　　在翔安新圩镇新圩市场74号，红色醒目的大棚下，柴灶里的火烧得正旺，木柴在灶膛里噼啪作响，灶上的黑色庞然大物正向上冒着热气。

　　六十岁的黄金城正在蒸糯米，这是做米血的第一个重要步骤。他围着锅炉，偶尔添把柴，偶尔扫下地。从下午五点开始，他便把糯米架上了锅，接下来，是近两个小时的等待。这样的步骤他了然于胸，因为已做了二十多年。做米血的过程就是等待的过程，急不得也慢不得。

　　五十九岁的蔡雪梨，雪梨米血的"当家招牌"，正在旁边打扫卫生，偶尔有村民赶集经过，打个招呼，又继续忙手里的活。

　　那天是农历十六，米血早在上午八点就卖光了。锅里正在蒸的是明天要卖的量。黄金城一家，在翔安新圩镇上卖米血已经二十多年了。

米血，是指用米和血做成的糕点。据说，闽南人家常有食补的观念，喜欢吃鸭，认为鸭肉滋阴补虚，昔日农家在杀鸭之后，基于节俭美德，不忍心将鸭血倒掉，故以食器盛米和鸭血，蒸熟后蘸酱食用。后来流传开来，渐成为平民小吃，又名"鸭血糕"。然而鸭养育费时，鸭肉价高，鸭血供不应求，而鸡血又不易凝固，于是渐以猪血替代鸭血，成为"猪血糕"。因此，米血是鸭血糕与猪血糕的别称。

在厦门，米血随处可见，它藏在沙茶面的汤里，藏在火锅的配料中，藏在火热的烧烤架上，还藏在一道闽南的"土菜"——大蒜煮米血里，它是将切成片的米血与青大蒜一同煮。

米血可炖、可蒸、可炸，家庭中常将其与白菜一起翻炒，饭店中常将其当火锅料下锅，小吃摊常将其切成块状油炸制成米血串，不同的烹饪技法衍生出不同的口感，每种味道都是那么美妙绝伦。

它是供桌上供奉先人的美食，也是婚礼庆典犒劳自家兄弟的主食，还是走亲访友时拎在手上的"土特产"代表之一。勤劳朴实的闽南人家，把雪白的糯米和红艳艳的血拌在了一起，创造了这道深藏不露的经典美食。不过，也因为其"颜值"，它曾被英国旅游网站评为全球十大怪食之首。

❖ 米血店的走红之路 ❖

二十多年前，在翔安新圩老街的一家化肥店内，黄金城一家正谋划着做一点小小的变革：周围的农地越来越少了，化肥生意越来越不好做，要不，做点米血来卖？夫妻俩都是翔安新店本地人，妻子蔡雪梨有一手做米血的好手艺，传自她的奶奶。在家人的鼓励下，蔡雪梨做了些米血摆在店门口，没想到，米血出奇地受欢迎。

更没想到的是，原来是小打小闹的副业，现在却成了全家人的主业。化肥店关掉，全家老少都做起了米血，甚至还成立了翔安第一家做米血的小型加工厂。现在，一说起翔安米血，首先想到的是雪梨米血。

从简易棚子起步

二十世纪八九十年代普通人讨生活，大部分都是从自己最擅长的事开始。蔡雪梨在化肥店对面的空地上搭了个简易的棚子做"操作间"，在那里制作她的"雪梨牌"米血。

挑米、蒸煮，蔡雪梨在这个简陋的操作间里一个人完成制作米血的所有步骤。做好后，再拿到店门口来卖。

沉默寡语的蔡雪梨至今仍不会说普通话。她大概也没想到，她的名字会在二十多年后，成为翔安乃至厦门米血界的代表之一。

再后来，棚子被拆了，黄家人干脆把操作间搬到了店门口，就在店门口竖起一口锅炉，在那里蒸糯米、揉米血、卖米血。冒着热气的米血就这么摆在了店门口，特别的诱人。一块三四斤，农家人买回去，切成自己喜欢的形状，有的上了供桌，有的成了招亲待友的菜肴，对翔安人来说，米血是离不开的食物。儿子黄志洵说，一有人家结婚，就要来定上五六十斤。

"店门口的柴火灶常年开火，烟雾把店的招牌都熏黑了。很多人就循着这'黑招牌'找到店里。"黄志洵说。

从副业变主业

最开始是没有招牌的。黄金城的儿子黄志洵说，当时大街上有三四家都在卖米血，因口碑好，就会有人推荐说：去雪梨做的那家买。于是，妈妈的名字，顺理成章地就成了招牌。

2000年左右，化肥店彻底关店，改成了雪梨米血店。黄金城也从给老婆打下手，变成了做米血的主力。也是在那一年，黄金城搬回来一台搅拌机。那些搓啊揉啊使劲出力的活，随着搅拌机的到来少了不少。但是，力气还是要出的，否则一不小心，米血就变了口味。比如，搅拌好后还是要大力槌打，蒸的时间少一分钟都不行。黄志

淘说，当兵时休假回家帮忙，不懂得小窍门，起蒸笼时水就顺着手腕往下流，当时不觉得疼，等回到部队几天后，才发现小手臂脱了一层皮。

有了现代机器的帮忙，雪梨家米血的产量开始攀升。从最开始的一天几十斤，噌噌噌上升到上百斤，甚至几百斤。

不过，在2011年，黄家的米血事业差点"夭

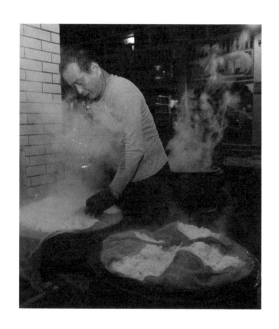

折"。黄志淘说，一次在搅拌米血时，妈妈的手不慎被卷入搅拌机中，受伤严重，全家人几乎放弃米血生意，不过幸运的是，妈妈的手后来逐渐恢复了。

旺季一天要做一千多斤

黄金城说，他家的米血，除了主料，调味料就只有盐和味精。有的卖家图省事，买来碎米，加上地瓜粉，有的甚至加上其他添加剂，但是对于追求健康、古朴的黄家人来说，这是不允许的。

爱吃米血的翔安人，把米血当成了家乡味。黄志淘说，几乎每个周末，都有香港过来或者去香港的人，来店里买米血带过去，隔壁一个卖家具的店家，有一个亲戚在新加坡，每年固定回来两次，走的时候都要买点带回去，要是有人要去新加坡，还特意交代要帮他买些带过去。"大概是好久没吃到了，解解馋吧！"黄志淘说。

也有厦门岛内的食客来翔安办事，特意开着车七绕八绕问过来，买了两块。"连回去的路都不懂得走，还得导航。"黄志淘说，来店里

的人都是回头客，他们现在搬了加工点，老顾客们还是会问过来。

翔安人热爱米血到什么程度？采访的当天是农历十六，许多闽南人要"拜拜"。黄志洵说，每月的农历十六，到早上八点，就卖得一块不剩，八点过后，至少有三十个人来问还有没有米血。

米血是祭祀时的贡品之一，也是逢年过节走亲访友时送的"土特产"。黄志洵说，米血一年到头的需求都很旺盛，五、六月是仅有的淡季，到了过年时节，销售量直接飙升到一千多斤一天。"几十个锅炉一字排开，忙到三顿饭不分，一天只能睡三四个小时，手酸得不行！"黄志洵说。

忙不过来才用蒸炉

2012年，1990年出生的黄志洵退伍回家。开始在家里帮忙，像父亲一样，他给家里添置了一件新设备——蒸炉。

这次的新设备蒸出的糯米，并不像大家以为的那样不及柴火蒸的来得那么香。黄志洵说，蒸炉用电和煤气，蒸出来的米粒颗颗熟透，因为温度够高，受热均匀。

"你知道吗？蒸糯米最怕风了，风一吹，火一偏，可能有的地方就不熟了，我们最怕这个！"黄志洵说，要是没蒸熟，做出来的米血就很硬，一点都不"Q"了。

但是，他们还是弃用了蒸炉，只有实在忙不过来时才用几次。"太费电了！"黄志洵说，而且用柴火，复蒸时可以放在锅里用余热焖，从晚上十二点焖到第二天早上五点，焖得越久米血就越好吃。

◆ 走心食物如何出炉 ◆

从五六岁开始打下手，到现在成为不可或缺的一员，黄志洵对做米血的每一步都了然于心。对于老手艺的"二代传人"来说，黄志洵面前的路十分清晰，那就是"传承"。"做美食怎样都受欢迎，而且什

么都是现成的，投资又小，为什么不做呢？"黄志洵说。

现在，还年轻的爸妈还是主力，黄志洵也还有其他的工作要做。对于未来，黄志洵正在规划。他说，他的一位朋友在海沧开大排档，其中的一样主食就是专门用雪梨米血来做的，颇受欢迎。未来，他打算开一家专门做米血的小吃店，米血的吃法花样繁多，可炸可烤可炒，也可以烫火锅、煮汤，随便一样，应该都会受欢迎。"主要是原材料好！"黄志洵笑着说。

下面让我们跟随他，来了解一下做出好吃米血的步骤。

1. 浸泡。

选用当季的糯米，彻底洗净后用清水浸泡两至两个半小时，雪梨家的米血选用的是尖头糯米，粒粒饱满。黄志洵说，糯米一定要当季的，老米不行，泰国糯米也不行，蒸出来偏松软，口感不佳，也不"Q"。当然，浸泡的时间长短也很重要，浸泡时间不够，米和血就无法完全融合，蒸不熟，并且还会有腥味。

2. 蒸糯米。

将泡好的糯米上蒸笼。雪梨家的蒸笼都是在莆田特制的竹制蒸笼，光是一格就要四百多元。烧透的木柴透着火红的光，蒸笼上冒着

热气。黄志洵说，从下午五点开始，要蒸上近两个小时，直到糯米八九分熟才可以起锅。在雪梨家，一百斤的糯米，分三格。大火把水烧开，之后转小火不断蒸，蒸的过程中定时加水。黄志洵说，家里一直沿用古老的做法，就是用柴火蒸，去工厂拉来少烟的木柴，往炉子里不定时添加。因为蒸了几十年，他们也总结出了一套经验来，比如，看蒸笼上冒出的烟，就可以判断糯米好了没；他们还特制了一块大铁皮，围住蒸笼，防止炉子里的火苗蹿出伤到蒸笼。

3. 混合。

将蒸好的糯米起锅，散热。黄家的男丁们拿住蒸笼布的一头，从底部往上一抬，像是在翻面，其实只是松动一下糯米。黄志洵说，蒸好的糯米温度很高，和新鲜的猪血混合，会杀死猪血中的活菌，让猪血瞬间凝固。所以，起锅后要放置五六分钟，当然，也不能放太久，糯米过冷就会变硬，无法跟猪血完全融合。

其实，在闽南，鸭血才是人们更加喜爱的美食之一。但是黄志洵说，鸭血量少，鸡血很难凝固，只有猪血，不但量大，而且口感更好。

每天早上，从屠宰场送来一大桶还带着热气的新鲜猪血，被黄志洵拿回家备用。黄志洵说，一百斤的糯米，要用上四五头猪的血。其实，大伙儿不大敢在市场上买猪血，主要是担心猪血不干净。黄志洵说，他们家用的猪血，保证是很干净的，因为一是有无杂质能看出来，二是如果猪血不新鲜，颜色就不对，不会那么鲜红。

在十几年前，黄家要制作米血，混合这一步一定是黄志洵的妈妈蔡雪梨的活儿——双手揉搓，直到颗颗带血，颜色均匀。黄志洵说，大概从2000年开始，家里买来了搅拌机，只要把猪血和蒸好的糯米倒进去，机器就能交给你混合均匀的成品。

4. 捶打。

光是混合还不行，还得掏出来，放进盆里进行捶打。黄志洵戴着塑胶手套，双手握拳，向着盆里的米血迅速捶打。黄志洵说，这是为了让米血更紧实。

之后，家庭分工合作就开始了。蔡雪梨把小盆套上塑料袋，抹上

食用油备用。黄金城端来捶打后的米血，带上塑胶手套，双手向大盆里的米血一插，捧出一大把米血来，放入小盆里，一手压住米血，一手沿着小盆的边沿往下按压，待到米血变得圆润，与小盆严丝合缝地融合在一起后，轻轻一推，推给了在对面等候的黄志洵。

黄志洵双腿呈弓形，将小盆反手一扣，米血滚上案板，他用菜刀将其一分为二。之后，他举起其中一块，用力一摔，米血重重地落在了案板上。黄志洵说，要这样摔打三四次，才可以放进蒸笼。

5. 再上蒸笼。

摔打好的米血团，由蔡雪梨一个一个摆进蒸笼里，先是沿着边沿摆，结实的米血团挤挤挨挨。黄志洵说，一蒸笼会有十一个左右的米血团，每个大概四斤多，大约两个小时后就可以出锅开卖啦。

雪梨米血卖的方式与别家的不一样。黄志洵说，别人是切成了薄片，想要几斤就几斤，但是他家不一样，是一团一团地卖，一团四斤左右，从来不切。对于农家人来说，三四斤也不会多，一锅下去，够全家人吃。

（本篇图片摄影：刘小东）

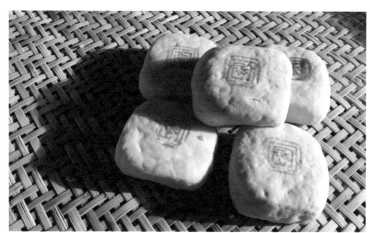

白嫩 "Q弹" 的豆干，
需要经历九道工序方可成型。

 一块月饼大小的豆干，切成薄片，下油锅煎得两面金黄，或者干脆掰成几瓣，扔进炖肉的汤锅里，豆干吸收了浓烈的汤汁变得饱满湿润，咬一口就汤汁四溅……你家的餐桌上会不会时常出现豆干？

 在翔安新圩东寮村，这个坐落在白云飞山脚下的小村落，以豆干出名。也不知道从什么时候，东寮村开始家家户户做豆干。他们做的豆干不光自己吃，也挑担外出售卖。到现在，村里仍有近百分之五十的村民以制作豆干为业。

 这小小的豆干，经过他们双手的润泽，变得家喻户晓远近闻名，不单厦门周边，甚至广州、香港及新加坡，都有人慕名而来，提前采购几十几百袋，回去分发给亲朋好友。

 东寮豆干很好吃。吃过的人说："很'Q'，有点嚼劲，又不会太嫩一弄就散。"豆干到处有之，为什么东寮豆干就这么出名？"我们

的水好、人好，做出来的豆干自然也就好。"他们村的村支书自豪地说，一项老手艺，撑起了东寮全村的经济。

这老手艺，就是制作豆干的手艺。从磨豆、煮豆浆、过滤、点卤到压水成型，总共要经历九个步骤，步步手工，步步源自老一辈人的真传，所以那口味，延绵几十上百年还是不变。

其实，豆干来源已久，一直是民间的风味小吃。各地的豆干也久负盛名，普宁豆干、黄皮豆干、柏杨豆干、蓑衣豆干、羊角豆干等，几乎每一种豆干背后都有一段历史传说或神话故事。

东寮的苏美线一家，几代人都在做豆干，起初是为了讨生活，现在是为了生活得更好。一个寻常百姓的小作坊，跟着时间一天天地走，却成就了一项老手艺的传承。

❖ 豆子里的生活 ❖

在东寮村的一个角落里，三角梅花开正艳，苏美线一家正在紧张忙碌地制作豆干，柴火很旺，热气升腾，有人悠悠地点卤，有人眼起手落地包豆干，有人拿一台大风扇往刚出锅的豆干上吹风……七八个人忙而不乱，正值下午四点多，六十岁的苏美线正在一趟一趟地往客人家送豆干。

三十五年的豆干"代言人"

这家的豆干就叫美线豆干，名字源于苏美线。这个从二十五岁就开始做豆干的农村妇人，把一个没有名字的小作坊做得远近闻名。如今，她把手艺传给媳妇李亚兰，成功退居二线。

苏美线说，她五岁就来到了陈家，当时陈家就在做豆干了，她的手艺就是陈家老人教她的。二十五岁后，苏美线当起了主力。儿子陈火旺说，在他的印象里，每天凌晨三四点，母亲就起床了，把头天晚上泡好的黄豆磨成浆，再烧浆、点卤，之后，一家人陆续起来帮忙，

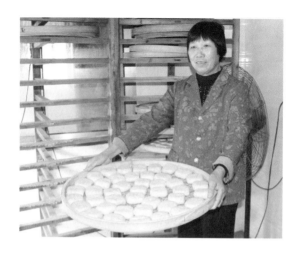

一大家子开始一整天的忙碌。头一批豆干刚出炉，就得赶紧挑出去卖。一挑担子，装满豆干，走上十多公里的路，挑到马巷、挑到新圩，一个五分钱，卖完回家时已经天黑。

再后来，生意慢慢好了，豆干的价格也从一个五分钱涨到四五角，再到现在的七八角，销售形式也从之前的挑担叫卖，变成了现在的订单供货。小作坊也有了名字，就叫"美线豆干"，因为，村里村外，都知道苏美线有一手做豆干的好手艺。

陈火旺说，时代在变化，但很多东西却没变。比如每天的早餐就是炒豆干配饭，或者每人在锅里舀一碗豆浆，配上馒头，多年不变；比如这做豆干的工艺，还是那九个步骤，不用石膏，尽量不用机器；比如这豆干的口味，从小到大就是这个味，吃不腻，以至于他出去外面吃饭，从来不点外面的豆干。

成天与黄豆打交道，有什么好处呢？陈火旺说，看看她们的皮肤就知道了，妈妈六十岁了，皱纹还少有。

新接掌的"豆腐西施"

和婆婆苏美线一样，李亚兰每天凌晨四点多钟就得起床。工人烧浆，她就得开始点卤了，左手拿卤水管，右手掌勺。左手掌一开一合，

控制卤水的流速，勺子在缸里慢慢散划动，卤水跟豆浆就奇妙地发生了化学反应，豆浆开始结晶了。

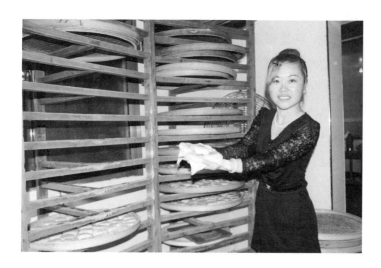

点卤，是做豆干中最重要的一步。在陈家，这一步几乎不让外人插手。起先是婆婆苏美线来做，老公陈火旺也会，她嫁进来之后就由她来做。

李亚兰说，其实也不太复杂，她看家里老人点了一缸，就学会了。放卤水的小管子开关坏了，她干脆说不用修了，直接用小管子的弯度来控制水流大小，想要水流大一点，手就松一点。

点一缸豆浆，用时三到五分钟，静置半个小时后，再用大勺子搅一下，豆花彻底变成一整块。李亚兰说，为了新鲜，豆干都是现做，一天三十五缸，七百斤黄豆，从早忙到晚。

李亚兰说，她从一个没吃过豆干、没见过豆干的人，到现在成了做豆干的主力，掌勺十三年，天天如此。豆干养活了全家人，也是豆干，让一家人都在一起，不用四处奔波。

坚持用盐卤的老手艺

"别人做豆干用石膏，我们用盐卤。"陈火旺说，他从小就学习做

豆干，他也说不清自己是家里第几代做豆干的人。"不用石膏做豆干"是祖辈传下来的要求，因此虽然盐卤的价格越来越高，但村里人绝不会用石膏来替代。

李亚兰说，纯盐卤现在越来越不好找了，不过，这老手艺不能丢，即使难买也要用纯盐卤。

"我们的豆干一整袋从两米高的地方掉下来都不会碎。"陈火旺说，只有拿捏好每个步骤的时间和技巧，把水分挤出，才能做出又"Q"又嫩的豆干。他取了一块刚出锅的豆干，说道："我们做好的豆干呈黄色，这就是黄豆本身的颜色，这不是添加剂能达到的效果。"

豆干九步曲　经典的味道

美线家的豆干，一定是严格按照九个步骤来做的，少了一步，或者哪一步做得不够好，都会影响豆干的味道和口感。

1. 泡豆。

在泡豆之前，还要经过选豆、称豆、洗豆等工序。豆干的好坏，大部分要取决于黄豆的好坏，颗粒饱满圆润的黄豆洗过两遍后，再泡上六个多小时，就可以等待蜕变了。李亚兰说，通常是头天晚上泡好，泡的时间长短要视天气而定，热天时间就短一点，冷天时间就长一点。什么时候泡得最佳了？她用眼一瞧，用手一摸，差不多了！

2. 磨豆。

这是所有步骤里唯一用到机器的地方。泡好的黄豆和一定比例的水混合后倒入机器中，浓浓的豆浆就顺着机器口出来。这一步，也是唯一能明显看出时代变化的一步：四十年代左右，人们用石磨磨豆浆；八十年代左右开始用柴油发动机磨豆浆；九十年代末期开始用电力磨浆机磨豆浆。除了磨豆浆的工具在时代的浪潮里不断改进，其他的工具并没有因为时代的进步而产生变化。磨豆浆的活通常交给工人来做。采访的时候，工人正大汗淋漓地把磨好的豆浆用桶装起来，装

满豆浆的桶上面冒着一个一个的小泡泡，这表示豆浆刚新鲜出炉。苏家人说，不是不想用石磨，实在是石磨速度太慢，跟不上生产的节奏，最重要的是，用机器磨并不影响其味道。

3. 烧浆。

柴火，大火！这一关，也是工人来负责。把磨好的豆浆倒入大铁锅里，在锅里滚上几滚，然后捞出过滤。豆浆在铁锅里滚时，工人时不时用勺子搅拌，看到木柴即将燃尽，冷不丁再往灶里丢一根。别小看了这烧浆，至少要滚过五六遍。苏家人摸索出来的经验是：煮得久一点，豆干的口感就"Q"一点。

4. 点卤。

这是影响豆干成型的最关键一步。把烧得滚烫的豆浆转移至一口大缸里，再慢慢把大缸拖到一边。这一缸，就是二十五斤黄豆做出的豆浆。放多少卤水，动作的轻重缓急，每一个细微的动作，都可能影响到豆干的口感，也是各手工作坊之间口味区别的来源。也因此，轻易不让外人插手。一根连接着纯盐卤的细小管子，一把勺子。戴着橡胶手套的李亚兰一边和工人说着话，一边用左手控制着卤水的流速，右手在冒着热气的大缸里搅拌，卤水流速大，就搅拌得快、幅度大，反之亦然，直到大缸里豆浆星星点点地起了豆花状，便停止点卤。

5. 搅豆花。

点完卤，把缸用盖子盖住。半个小时后，李亚兰用一把长长的大勺子，对缸里的豆花进行深度搅拌。据说，老一辈的人一定要搅十八下，搅的时候水会慢慢变清，搅拌停止时，可明显地见到豆花与水分离，这时可以把多余的水舀出来倒掉。李亚兰笑着说，刚掌勺的时候，眼睛总盯着时钟，掐着什么时候才能到半个小时，现在不用了，看工人一缸豆花包得差不多了，时间就到了。搅拌也不用十八下，通过豆花的形态来进行判断。

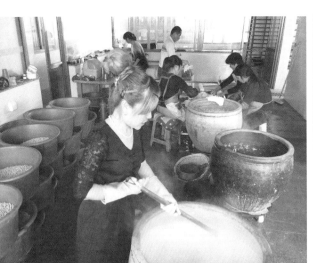

6. 压豆花。

搅拌完，静置一会儿便开始压豆花。这时候，簸箕、秤砣、瓢全都派上了用场。一个小于缸口的簸箕，直接放到豆花上，再在簸箕里放一个秤砣，这秤砣由实心石头制成，开始的时候放几斤重的秤砣，后面加到十几斤、二十斤，直到豆花里的水分全部被压出，用瓢将水舀出来。

7. 包豆干。

一把小勺子，一个过滤的小茶杯，一块小方巾。在一张大方桌的周围，工人们并排坐着。第一个靠近缸的工人，用极快的速度在缸里舀出一块茶杯口大小的豆花，放到方巾里，四面对折，包豆干的第一步完成，并迅速将包好的豆干放到案板上。紧接着，另一个工人拆开方巾，再把里面的豆花压紧压实，更紧地对折、挤压。豆花包就在工人们的手指间和闲聊中形成了。

据说，这两步都要非常快，因为豆花变冷后就不易成型了。动作麻利的工人，一分钟可以包十一二个，速度正常的也能包上八九个。

8. 压豆干。

其中一个工人把包好的豆花包端到另一侧的桌面上，用木板一层

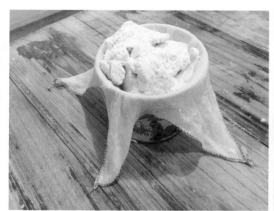
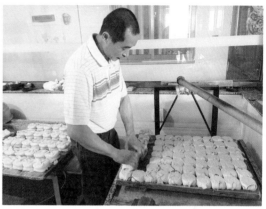

一层压住。这一步骤也是压出多余的水分，豆干好不好吃，紧实不紧实，就看水分的多少。压上七八分钟，工人迅速拆开方巾，一块黄黄的豆干，初步成型。

9. 煮豆干。

市场上有的豆干是生的，有的是熟的。美线家的豆干都要经过这最后一步——煮豆干。在另一个房间里，大锅里加了盐，柴火烧得正旺，工人把拆开的豆干往锅里一倒，滚两开，再迅速捞出，沥干、摊开。一台功率强大的风扇正对着摊开的豆干使劲吹，这是为了让它们迅速冷却。煮过的豆干，口感更加顺滑，保存时间也更久。

美味的豆干就这样做成了。工人偶尔进到煮豆干的房间，端出一簸箕一簸箕的豆干，一个一个用口袋装好，要是有时间，李亚兰还会拿一个刻着"香"字的红印章，往豆干上印"标签"。接下来，就等着顾客们上门提货。

一天三十五缸豆花，七百斤黄豆，李亚兰就这样从凌晨四点忙到下午五六点，每天如此。只要手艺不变，她每天的生活就不会有太大变化。

（本篇图片摄影：谢培育）

茶配

糕饼：一口饼一杯茶

回归古早味，
不是一件容易的事。

　　三年前，在厦门老市区的某个角落里，开了一家不起眼的老饼店。与别家不同的是，除了卖饼，他们还在街边摆了一张小桌子，放上了茶具，一边做饼一边泡茶。有老厦门人经过："哎哟，你怎么在这里？""哎呀，来来来，泡茶！"

　　热气和茶香升腾之间，话题就回到了几十年前。那个时候，他们还是街坊，还是邻居，而这一条街，开满了各式各样的糕饼铺。贡糖、花生酥、蛋卷、芋泥馅饼、花生糕、绿豆馅饼、马蹄酥……每家都有自己的绝活。那时候还没有那么多的车，每家铺子的外面都摆着一张小桌，放着一壶热茶，几个邻居就这么围坐在一起，吃一口糕点，再抿一口热茶。那种闲散舒适的气息，能从嘴角一直延伸到脚尖。

　　这家饼店的老板是几个大同路上老饼铺的"饼二代"，他们开这个店铺起初完全是玩儿票性质：闲了十年，有劲没处使，当个泡茶的

地方也好啊！

　　放在小桌上的茶和饼都是免费的，如果客人觉得某种饼好吃，临走时就顺手带点。前三个月，这里每天聚满老大同路的那些"饼二代"们，十几个人围着一张小桌，除了家长里短，聊的更多的是：这个饼、那个糕，其实可以这样做啦！其实，他们已经不懂得怎么做饼了。但是脑海中记忆深刻的味道告诉他们，什么才是原来的味道。有人拿来一本书，说是他们家的祖传秘籍，自己不会做，不妨碍有"标准"可以模仿……这家老饼店，就这么集齐了"饼二代"们的集体智慧和传统绝活。

　　这些"饼二代"们，在这个饼店里像是找到了家，一个个六七十岁的人，自称"大同路的小孩"，不时三五成群地出去旅游、聚会，仿佛要抓住不断溜走的时光，找回儿时的美好记忆。

❖ 从"饼一代"到"饼三代" ❖

"饼一代"的幸福时光

二十世纪五十年代之前，大同路是通往轮渡码头最快的道路，一条街上，布行、洋行、当铺、绸缎庄……各类商铺琳琅满目，而大同路的后半段则是各种小吃店。当年大同路这一带有许多家知名的厦门糕饼店，说得出名字的就有义兰、怡香、东方饼家、连成、老芳兰、金兰香、和欣、文兴、美隆等。

厦门"饼三代"连煜萍说：在爷爷的店里，爷爷做师傅，奶奶打下手，几个小孩放学后就到店里帮忙；爷爷生前是大同路的"大哥大"，不是因为做饼技艺超群，而是因为品德十分受人认可。有一家老饼店，开在了小巷子里，生意快做不下去了，找到她爷爷，爷爷二话不说，就在自家饼铺的隔壁帮他们租了一个店面，还说"你过来这边做，如果你没钱，我出钱帮你租，以后再还给我"。

"饼二代"被逼闯上海

但到了1955年，所有私营店面都不能自己开了，全部合并到饼干厂。那些"饼一代"们，到工厂里当起了师傅。再后来，连煜萍的老爸补员进了厂里。这些"饼二代"们，在工厂里互相的称呼依旧是"东方家的""怡香家的"。

起初，厂里效益很好，许多东南亚的食客专门来买厦门的糕饼，然后带回去。但是后来，工厂效益越来越不景气，很多有技术的人都走了，因为老一辈糕饼师傅希望能保留最传统的手工艺，但工厂的需求是量，不大可能慢工出细活。

1994年，厦门几个"饼二代"内退了。他们跑到上海，开起了饼铺，想要把厦门最传统的糕饼技艺在上海发扬光大。但他们并没有做最拿手的馅饼，因为馅饼对天气要求比较高，上海冷，馅饼比较不好销，于是就做起了蛋卷、花生糕等。后来，知道的人越来越多，很多人来批发，再后来，他们就直接关了店改做批发了。

"饼三代"长成吃货

连煜萍说，她爸爸是正宗的"饼二代"，因为她的爷爷1937年就曾在大同路自家店面里开了一家饼屋，主打馅饼和马蹄酥。据说，厦门老字号"双虎"的创始人，就和她爷爷是同一个师傅教出来的，是师兄弟关系。三十三岁的连煜萍是家里的独生女，她出生时，父亲就在饼干厂里工作了。在她的记忆里，逢年过节父亲就会扛回大包小包的食品，都是工厂里分来的：鱼皮花生、贡糖、蛋卷、蛋花酥、鱼干……每年春节，拿了压岁钱，她就趴在糕饼铺的柜台前，嚷着要买这个要买那个。作为一个爱吃的小女生，还有什么比吃到心仪的食物来得更心满意足？

父亲在家里也会做蛋饼、韭菜盒，连煜萍就在一旁打下手。她说，只要是爱吃的，吃几次就会研究里面的成分是什么，帮着做一次两次，就懂得做了。所以，在她九岁时，就懂得做很多吃的了。

食材变了，只能尽可能接近当初的味道

回归"古早"味，并不是一件容易的事。传统的糕饼技艺与现在的技艺，除了做法不同，工具不同，原材料也不同，任何一个细微的差别都可能影响到口感。但是，那种不同的口感，又是饼家极力追求的。比如用来做馅饼的绿豆，现在已经找不到当初的品种了；比如糯米，也是改良的。很多产品想要还原已不可能，只能尽可能地接近了。

第一次尝试创新品，厦门"饼三代"连煜萍选择了做老婆饼、老公饼。一次她在广州旅游时，几乎吃遍了广州所有的老婆饼，还买回来一大堆，但最后都扔掉了。因为她觉得不好吃，不是小时候的那种味道。厦门做得比较好吃的老婆饼她也买来吃过，吃是好吃，但不是以前的味道了，因为里面的馅已经变成了果酱。

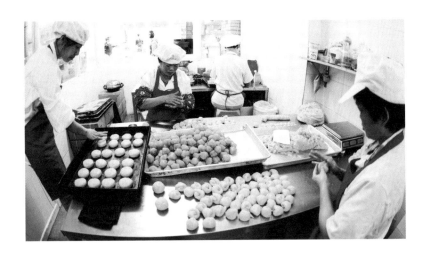

　　最后还是沿用了传统的馅料，但是，做出来的老婆饼偏甜。连煜萍说，很多客人都是中老年人，做得太甜，想吃却不能吃。于是，她改用价格昂贵的木糖醇来代替糖，即使糖尿病人也可以吃。

　　要找做糕点的奶油，几十年前的奶油是找不到了，只能凭记忆找口味接近的。连煜萍听到哪里的奶油好，就跑去试。听说广州朋友的奶油厂有好奶油，缠着朋友把所有的奶油都拿出来让她尝。口味最接近的好奶油国外才有，要用奶油得提前两个月从国外订货，一路漂洋过海，要先到上海或者广州的港口，才能运抵厦门。

器具变了，口感和外观也变了

　　中式馅饼的外皮凹凸不平整，这正是传统手工制作的烙印。而现代工艺烤制出来的成品，外表就是那么漂亮、规整。为了追求传统的工艺，连煜萍连不锈钢的烤盘都不用了，自己制作铁质烤盘，而使用这样的烤盘，每个糕点的大小、糕点之间的距离等，全部要考量。

　　当然，也不能全部用电。以前烤制糕点用的是木炭。可是现在用木炭已经不可能了，卫生方面就不过关。于是，她们改用煤气与电相结合来烤制。连煜萍说，对于口感来说，肯定是用木炭烤的更好，其次是煤气，再次是电。

不是所有"老产品"都能保持好的销量。蔡小容说，虽然是以前的味道，但顾客不喜欢，比如太甜，产品也会消失。

有些老糕点怎么也复制不出来

有一些传统糕点，怎么也复制不出来。这其中，就包括了闻名厦门的猪腰饼。厦门曾有一家饼铺的猪腰饼做得很正宗，而且他家只卖猪腰饼，可惜的是，这家店已经倒闭了。现在，正宗的猪腰饼已经找不到了。连煜萍曾经的邻居就是做猪腰饼的，她找到邻居家的后代想要学，可惜对方也不会。

连煜萍说，别看不起眼的猪腰饼价钱不高，用料却很讲究，要用最好的面粉，只要稍微有一点点差的面粉，做出来的口感就不行了，而且，工艺也十分烦琐。"吃了那么多，还是没找到感觉。"连煜萍说，其实食品有时候是相通的，无法做出来，可能就卡在某个点上，但是又找不到这个点的突破口。

❖◆◼◆❖ 厦门经典老糕饼

马蹄酥：用油酥面作皮，以饴糖、白芝麻、冬瓜糖、蜜橘作馅烘饼，因其形似马蹄，又是马开山所创，所以就叫"马蹄酥"。

蛋花酥：选取上等花生仁、淀粉、鲜鸡蛋、优质白砂糖、饴糖为主要原料，外观为蛋黄色的条状食品，条上压有小块暗纹，其结构分皮馅两层，外面裹层蛋和面粉混合制成的皮，内馅为花生糖条，皮馅酥脆一致，香甜可口。

贡糖：精选花生仁、白砂糖、麦芽糖等为原料。色泽金黄，口感酥软，伴有浓浓的花生香味，分量十足，外皮酥脆，入口非常的细滑，有种溶化在嘴里的感觉。

炸面包：里面包有卤蛋和火腿，面包炸得香喷喷的，好吃又便宜。

糯米炸：糯米粉加适量水后揉成团，炸成金黄色。食用时将糯米炸放入糖霜中稍微翻滚后即可食用。"糯米炸"外脆里绵，香甜却不

粘牙，很是好吃。

米老鼠：用糯米粉、绿豆、白砂糖制作而成，口感细腻，皮薄且十分"Q弹"。

麻糍：取糯米糍粑，裹入花生碎、黑白芝麻碎和糖粉混合成的馅料，再揉成团，滚上一层黑芝麻粉，一份麻糍就做好了。味道甜而不腻，糯而不粘牙。

猪腰饼：猪腰饼因形似猪腰而得名，看似粗糙但制作工艺精细。以面粉和蔗糖为原料烘焙而成，口感几乎由面粉决定，因此要求面粉品质纯正、发酵工艺到位。制饼师傅为了让老面保持最好的发酵程度，天冷要保温，天热要防止发酵过度。由于发酵方法天然、发酵时间长，做出来的猪腰饼蓬松酥脆，嚼劲十足。

雪片糕：用糯米粉、白砂糖、葡萄糖浆制作而成，松软香甜，入口易化。

糯米糕：用优质糯米、白砂糖、水制作而成，又叫白糖年糕，吃起来香甜柔软，筋道十足。

老公饼、老婆饼：老婆饼味道是甜的，而老公饼是咸的。老公饼是用肥肉、白糖、花生、芝麻、味精、五香粉、糕粉、南乳、水、盐制作而成。老婆饼是用白糖、椰丝、糕粉、冬瓜糖、酥油制作而成。相传以前有一对恩爱夫妻，媳妇甘愿卖身为家翁治病。失去妻子的丈夫并没有气馁，努力研制出一款味道奇佳的饼，以卖饼赚钱最终赎回妻子，重新过上幸福生活。这款美食流传至今，被大家称为"老婆饼"。

贡糖：与时间赛跑的糖

一块好吃的贡糖，
需经"千锤百炼"。

"来来来，喝茶！""来来来，吃块贡糖！"

一口贡糖，香、酥、醇、美，香甜可口，入口自化，不留渣屑；就一口茶，清爽滑润，口有余香。在厦门人的茶桌上，热茶和贡糖更配。

从新圩镇七里村的一座老房子里飘出一股浓郁的香气。这座老房子的厨房里，阳光斜刺进来，白糖和着麦芽糖，正在大锅里咕嘟咕嘟地冒着白泡泡，炒好的花生仁"躺"在口袋里随时待命。在这里，做了三十三年贡糖的老师傅林谢水将再次用自己的力道和速度，把花生、白糖和麦芽糖转化成入口即化的香酥美味。

将优质白砂糖与麦芽糖熬煮到二百五十至三百摄氏度，待糖浆呈金黄色后，加入去皮花生，并不停搅拌，使两者均匀融合。取拳头大小的花生糖浆放置石板上，折叠后用木槌进行敲打，该动作需重复上

百次，至糖浆绵软时，趁热拉成长条状，裹上内馅，切块包装。至此，"千锤百炼"的贡糖出炉。

做贡糖的过程中，"趁热"二字极其重要。对于糖浆来说，速度决定品质与口感，速度也决定了外观。因为糖浆一旦冷却，就会变硬翻不动。所以，搅拌、捶打、裹馅、切块、包装……每一步都要求迅速并一气呵成。这是与时间赛跑的糖。

很多"正港厦门郎"，对贡糖都有无法磨灭的记忆。它曾留在供桌上，也曾是茶桌上的常客。逢年过节，农历初二、十六，是闽南人家必备的甜点。它以花生和糖为原料，花生代表"多子多福"，糖则代表甜蜜，因此贡糖也被认为蕴含有"甜蜜美满"的意思。祖籍闽南的华侨对这道家乡甜品也是念念不忘，常托人大包小包地带回。

一把锤子，一辈子

方圆几十公里内，新圩七里村做贡糖的四兄弟很是出名。林谢水是家中老二，十八岁开始做贡糖，至今三十三年，从未间断，他也成为四兄弟里做贡糖最久的人。林谢水说，他的手艺跟他的哥哥弟弟们一样，均是师从他们的父亲。

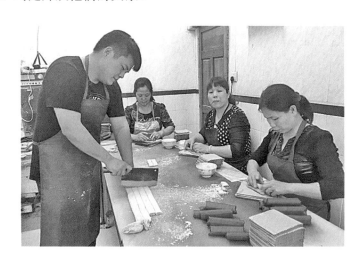

夫妻二人的小作坊

林谢水说，十八岁是起点，结婚后就从老爸那边的大家庭独立出来，小两口独自开起小作坊。做贡糖不需要什么，除了原材料，就是一把锤子。林谢水负责熬糖浆、搅拌、捶打、裹馅、切块，老婆就负责炒花生、包装。送货也由林谢水负责。有时候做一天，卖一天，有时候连着三天三夜没睡觉，日夜赶工。

他骑着脚踏车，到翔安马巷、新店，同安，厦门岛内去卖，甚至挑到晋江安海去卖。

与时间赛跑的手艺

做贡糖，就是与时间赛跑。从熬糖开始，每一步都要快速有效，并衔接紧密。林谢水说，熬好的糖浆要快速起锅，要快速倒入花生仁搅拌，碾压时，更要快速用力，甚至切块、包装都要做到眼疾手快，因为一旦拖延一点点时间，糖就会受潮，影响口感和外观。

正因为此，制糖过程中需要大家通力合作：林谢水负责熬糖浆、搅拌花生仁及捶打，儿子林建松负责快速切块，林建松的妈妈、姑姑和大姨负责包装。身子在不停地转，手在不停地动。一大锅的糖浆在不到半个小时的时间里，就演变成包装好的贡糖。

因为要抢时间，这个时候，亲戚们最好不要来串门，因为串门也没有人有空来招呼。林谢水的大姨子林栽花说："有一年的大年初二，有个亲戚来家里做客，硬是没抽出时间泡个茶，最后，亲戚自己泡了杯茶，坐了会儿就走了。"

一忙就是大半年

其实，十八岁之前，林谢水除了学贡糖的做法，还学过做蒜蓉枝、桔红糕等，但最终，他选择把做贡糖当作终身事业。因为，这是一个忙时忙得不可开交、闲时可以闲下来大半年的活儿。

林谢水说，每年的农历八月到次年的农历四月末，就是全家人的"上班"时间。这段时间温度适宜，节日多，中间还有一个春节，村民们对贡糖的需求量大增。

"过年就休息两天，高峰时期每天都得加班到晚上十一二点！"林栽花在林谢水家里帮忙了几十年，感慨地说。

小伙子小姑娘们也要来帮忙。林栽花说，无论是在读小学、初中，还是在读高中、大学，小孩子们每个寒假都要来帮忙，做不了别的，就做包装。别人出去玩，他们在包糖；别人在休息，他们在包糖；别人在准备过年，他们还是在包糖……林栽花说，林谢水的女儿前不久生了一对双胞胎，已经当妈妈的她提起过去每个有空闲的假期都在包糖时，还是忍不住地流眼泪！

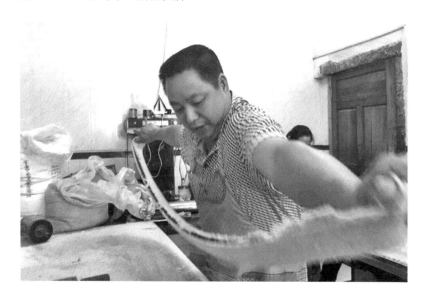

夏季是全家人的休息时间。林谢水说，夏天温度太高，不适合做贡糖，而且，人们的需求量也不大，所以干脆就不做。但即使休息了几个月，用简单的白糖、麦芽糖和花生仁捶打出来的贡糖，仍然让他们衣食无忧。

接力棒的交接

林谢水说，生意好的时候，有十多个工人来学手艺，但是现在还在做的没几个了。这个手艺看似简单，其实不好学。需要大力气，很累，不少人坚持不了。但是，儿子林建松逐渐接起了这个重任。林建松说，学了两年了，各个步骤都走了一遍，整个过程了然于胸，但真正要放手干，还是有点心虚。终究有一天，他要从老爸那完全接过这根接力棒，就像爷爷交给老爸时一样。

❖ 做贡糖讲究"二准三快" ❖

手工制作贡糖，讲究的是"二准三快"。一准为炒花生的火候要准，二准为搅拌花生、白糖和麦芽糖的时机要把握准确。

"三快"则是指搅拌捣匀要快，捶打糖时要快以及包入粉馅要快。搅拌均匀的动作要快，糖浆一旦变凉就会失去弹性；捶打糖料无疑是制作贡糖的关键步骤，这个时候也要求下手快，并且要反复地运用手臂和腰部的力量把半成品捶打成一块犹如棉花糖般又松又软的贡糖卷皮；另外，在最后的包馅阶段，往花生卷皮中包入馅料也要快，这样才能确保在卷皮弹性尚佳的时候对其进行定型。

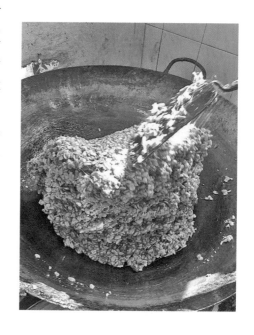

1.炒花生。

制作贡糖首先从炒花生开始。作为贡糖的主要原料之一，花生要颗粒饱满。将花生

放入大锅里翻炒，这个过程相当考验师傅的能耐：花生若炒过头便有焦苦味，没了自然的香气；若火候不够，又可惜了这些上等花生，没办法将它们的天然香气全部释放出来。只有恰到好处的处理，才能把花生炒得香气馥郁。

通常，这么重要的步骤都交由林谢水的老婆来完成。她说，翻炒时，要加入沙子，炒好后要用筛子过滤，再剥开花生，去掉皮。虽然繁复，也不得不做，一次要炒一两百斤备用。

2. 熬糖水。

白糖、麦芽糖按二比一的比例入锅，倒入少量水，大火熬煮。至今，家里仍然只有林谢水掌握了这门独门绝技，学了两年制糖手艺的儿子还不敢独自完成。因为，这个过程很考验技艺的熟练程度：白糖若煮得太熟就会变硬，而麦芽糖熬煮的时间若不足，做出来的贡糖又会松散不固，失去了弹牙的口感。因为没有办法量化，熬煮时机的拿捏便全靠老师傅的经验判断。

怎么判断？林谢水说，一是闻香味，有浓郁香味，说明好了；二是用手捏，舀一铲糖水，从上淋下来，伸手捏一小点顺流而下的滚烫糖水，若感觉脆爽，则说明可以起锅了。

3. 拌花生。

当糖水呈金黄色黏稠状时，迅速熄火，把大锅端到一边，倒入炒过的花生仁。这个过程同样充满了"经验主义"色彩：掂量着花生与糖水的最佳比例，要不断迅速搅拌，速度要快，最好在两分钟内就能完成。因为，得趁着糖水的热度，一旦糖水冷却，就再也翻不动了。

花生和糖的最佳比例是什么？林谢水说，确实是"经验主义"，理论上，花生加入越多越不甜但更香，而且会因为糖的比例少，导致黏度不够，容易折断；但如果花生太少，香度又不够了。

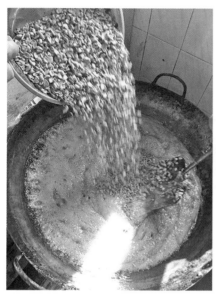
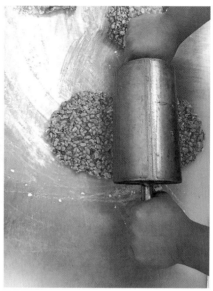

4.捶糖。

这一步是制作贡糖的重头戏。把混合好的花生糖倒扣到案板上，迅速用大刀切成巴掌大的小块，之后，用铁锤碾压平整，等待机器再次碾压。二十多年前，当时还没有机器帮忙，林谢水需要做的就是运用手臂和腰部的力量，拿木槌一边捶打一边翻卷，必须眼疾手快。每一片糖团要敲打一百多下，才能保证花生和糖均匀融合。

林谢水说，因为速度要快，所以一次不能做太多，切一小块来捶，其他就得用布盖上，保持温度。

5.扯糖。

当金黄色的糖团被捶打成米白色如棉花糖般又松又软的卷皮后，双手各执卷皮的一头，用力向两边拉扯，再放入花生和芝麻的混合粉末，捏合并拉伸成长条状。林谢水说，一个一斤左右的糖团，他可以扯到两米左右。之后将糖条放在案板上，从中间折断，并成两根，再拉住糖条的两端，轻轻向外拉伸。

两根一米多长的糖条被对折成了四根。之后，取刀将长条切成小

块，香酥可口的贡糖便做好了。

6.包装。

三十三年过去了，林谢水几乎没换过包装，还是纸板加薄膜加红纸将贡糖裹成柱子形状。只不过，红纸分了大红和玫红，表示口味的少许不同：用大红纸包的表示加了点盐，没有那么甜；用玫红纸包的就是正常的甜度。林谢水说，其实在几十年前，包装里面用的不是纸板，而是粽叶，做好的热乎乎的贡糖就放在粽叶上裹起来，因为贡糖极易受潮，并不易保存。

林谢水说，这贡糖是闽南人家"拜拜"用的不可或缺的物品，外头的红纸象征着喜庆吉祥。

❖❖❖❖ 贡糖的由来

福建省龙海市白水镇楼埭村生产的"白水贡糖"闻名遐迩，也是各地贡糖的开山鼻祖，由"茂顺记"于1890年在闽南花生酥的基础上所创造。他首次将皮和馅分开，外皮富有嚼劲，内馅入口即化，由于皮要经过长时间的用劲捶打，这一动作的闽南语发音与"贡"相同，所以称之为"贡糖"，这一做法和叫法直到现在还在沿用。

后来贡糖因为名字起得好，就衍生了"乾隆钦点入贡"的传说。传说是这样的：乾隆皇帝喜好游山玩水，一日乔装打扮来到白水镇玳瑁山金仙岩小憩，寺僧端出本山采制的乌龙茶和当地名点"白水贡糖"款待，乾隆大悦，赐名为"佛手茶"，并钦点"白水贡糖"为贡品。从此，"白水贡糖"声名大振，"白水贡糖"的制作工艺也就世代相传下来。

随着"茂顺记"的子孙开枝散叶，贡糖也就传到厦门、泉州和金门等地，比如金门有名的"陈金福号"的创始人陈世命，他的父亲就是陈茂顺之子。

（本篇图片摄影：谢培育）

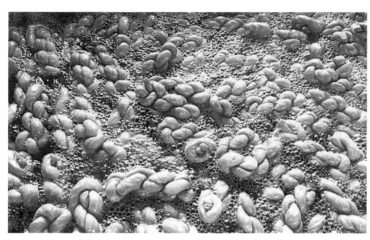

刚出锅的蒜蓉枝
香、甜、脆、爽。

蒜蓉枝：与爱情有关的茶点

　　闽南人为什么爱吃蒜蓉枝？"香、甜、脆、爽"四个字，闻一闻，蒜香扑鼻；咬一口，嘎嘣脆；嚼一嚼，咸香味浓……这就是厦门人过年零嘴的"老三样"之一——蒜蓉枝。

　　貌似麻花，却比麻花显得精致小巧；口感似饼干，却比饼干来得酥脆鲜香。它在漳州叫索仔条，在泉州叫牛索条，在福州又叫火把。虽是油炸食品，但并不会让人感觉油腻，吃进嘴里一嚼，蒜香满口，吃后口感清新，满口留香。

　　几乎每个闽南人的心中都有一个关于蒜蓉枝的儿时记忆，一口酥脆，一口浓浓的蒜香味，这就是童年的味道。它由最开始节日里的贡品，演变成闽南人茶桌上的茶点。一口蒜蓉枝，一杯浓茶，加上家长里短，就成了闽南人的生活方式。

　　关于蒜蓉枝的来历民间有两种说法。相传，宋朝政和元年(1111

年）七夕夜，皇帝宋徽宗到青楼去找京城名妓李师师，李师师深受感动，让厨子炸了盘"拧枝果"来供奉牛郎织女，祈求保佑两人能像"拧枝果"一样，爱无止境、永不分离，并打算随宋徽宗入宫从良。曾为宋徽宗与李师师爱情信物的"拧枝果"流传到了民间，并因李师师打算从良而易名为"算良枝"。直至清初，人们在"算良枝"的外表上再裹了一层白色的糖霜和蒜蓉，这才更名为"蒜蓉枝"。

另一种传说是，早年七夕节前夕，民间市面上出售一种称为"拧枝果"的甜品。而所谓的"拧枝果"是一种将面粉和糖粿合在一起，然后在滚油中油炸而成的食品。这种食品便是如今人们喜欢吃的"蒜蓉枝"，因"蒜蓉枝"的形状像数字"8"，表示牛郎与织女相爱不分离，因此，人们便在七夕这天购买"蒜蓉枝"以求婚姻或爱情甜蜜、幸福、美满。

❖ 用心搓出来的美食 ❖

翔安新圩七里村，古龙眼树旁有几座红砖古厝，古厝屋顶上的燕尾脊斜插向空中。在其中一间古厝内，三名中年妇女坐在一张长方形的木桌边，一边说笑，一边搓个不停。

条状面团被她们的双手压在案板上，向前滚，向后滚，左右拉开，折叠，再滚，交叉……条状变成麻花状，她们在做蒜蓉枝，一种比这古厝还古老的闽南小食。

奔赴岛内　用传统小吃闯出一片天地

五十一岁的林女士做蒜蓉枝几十年，手艺从小就会，但要说正儿八经地开始做，还是丈夫带她入的门。丈夫叫林拱，七里村人，1966年生。1997年，经过几次生意失败的林拱带着老婆和三个孩子，在极大的经济压力下奔赴厦门岛内，决定闯出一番事业。经亲戚介绍，他在江头盘下了一间小店。小店经营早餐，卖包子、馒头、稀饭、面

线糊等。那时候他还没想到，接下来的日子，他会与蒜蓉枝、与闽南民间小吃分不开。

早餐店的生意很不好，开了一年，房租都快交不起了。林拱摸索着在店内增加了草龟、年糕等传统小吃，没想到客人逐渐接受，偶尔还送货给别家。林拱觉得，闽南传统小吃一定会有人喜欢。

什么样的人爱吃？当然是本地老市民。他们去什么地方买？当然是老市民聚集区！第二年，林拱在八市租了一家店面，半年后，他决定把蒜蓉枝摆上铺面。

最美味道　年少时拿米换蒜蓉枝

蒜蓉枝林拱并不陌生，他从小吃到大。小时候，一年家里会做两次蒜蓉枝。林拱说，一是佛祖生日时，再就是过年时。每到这个时候，就是小孩最开心的时刻，酥酥脆脆的蒜蓉枝，在没有面包饼干缺少零食的年代，就是最香甜的小吃。

起先是母亲做，小孩打下手，但因为工艺复杂，到了七十年代，邻居两三家人会凑在一起做，你家出面粉，我家出柴火，隔壁家有大

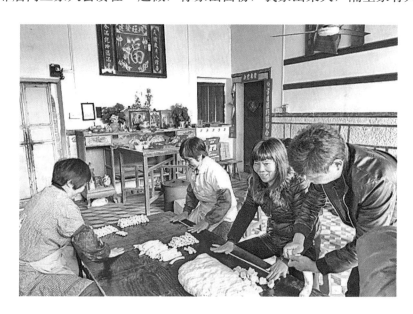

锅……一起热热闹闹，做着蒜蓉枝，迎接新的一年。

　　每到这个时候，几名妇女就聚在了一起，像林女士她们一样，拉着家常，手却不停歇。小孩子会过来帮忙，通常是帮忙搓条。手在忙活，心在期待，反正是自己吃，粗细就不管了。

　　做好的蒜蓉枝，是要先当祭品供奉的。有的小孩实在忍不住，会偷偷吃两根，但不能多吃。林拱说，小时候，家里十几口人，得省着吃。

　　对于小孩来说，总有嘴馋的时候。林拱说，读初一的时候他住校，每周从家里带几斤米去学校，学校有人挎个篮子卖蒜蓉枝，他就偷偷拿米去换，每餐省一点米，几餐过后就能换上几根。拿一根出来，咬一口，"特别香，特别香！"林拱说，在自己十三四岁的那个年纪，那是最美的味道。

歪打正着　研究出咸味的蒜蓉枝

　　蒜蓉枝对老闽南人来说并不陌生，它是年年都会吃的茶配。但是怎么做，得研究！主要材料就是面粉、水、油和糖，但是要做出闽南人钟爱的那个味道，林拱用了三年。

　　店里支口大锅，每天发面、搓条、油炸、上霜……林拱说，刚开始做的蒜蓉枝口感并不好，有时候硬了，有时候吃起来又不酥，怎么才能"又酥又脆又香"呢？

　　他不断向别的老师傅取经，不断调整原材料的比例。"我的蒜蓉枝只用大豆油，吃起来香甜酥脆，蒜蓉味道纯正。"林拱说，原料对于食品质量至关重要，所以他的面粉只从质量靠谱的厂家拿，油只用好牌子的，大蒜必须新鲜够味，酵母必须是天然的。"猪油蒜蓉枝上火，吃起来有颗粒感，还有一股味道，用化学酵母发酵的面食入口不易化。"

　　有一次在卖的时候，顾客问他有没有咸的蒜蓉枝卖。林拱一想，觉得可以一试。他开始研制，在白糖里加盐，为了便于与甜味蒜蓉枝

区分，他又加上了葱花。"本来加葱花是想做记号用的，没想到更香了！"林拱说，这算是歪打正着吧，当时，市面上几乎没有咸味蒜蓉枝。这个新口味一推出，比甜味的更受欢迎，现在，超过百分之九十的订单都是咸味的。

"传统不是一成不变"

看似简单的蒜蓉枝，其实家家都有"秘诀"。林拱说，这个秘诀别人偷不去，那就是——用心。现在，他的店里不只卖蒜蓉枝，还卖马蹄酥、猪腰饼、同安炸枣、红龟粿、发糕等等，成为八市老市民口中难得的"古早味集锦"。

林拱说，这些传统小吃，每一样都是他在过去老手艺的基础上，进行改良、创新的，更适合现代人的健康理念和口味。比如这蒜蓉枝，林拱觉得，只会比过去更美味。因为以前材料稀缺，手艺也不精湛，甚至油都不是好油，但是那时候缺衣少食，难得吃一回，当然觉得好吃。与传统美食打了二十多年交道的林拱说，传统不意味着一成不变，传统也需要顺应时代发展。

"蒜蓉枝战队"有新人

现在，研究传统小吃成了林拱及其家族的事业。他的两个哥哥，两个儿子，甚至侄儿，都加入了研发、售卖闽南传统小吃的行列。林拱说，两年前，大学毕业的侄儿加入"蒜蓉枝战队"，新青年有新思想，不但改良蒜蓉枝的形状——比原来缩小了近三分之一，还增加了椒盐、海苔、番茄等口味，年轻人更爱这些新款。

他觉得，尽管是老手艺、老口味，未来的市场还是由年轻人把握。林拱还想着，未来，或许在七里村会有一个蒜蓉枝的体验营，有兴趣的市民，在欣赏完农家的花花草草田园风光后，或许能来这里，体验一下蒜蓉枝的制作过程，也让这项老手艺被更多的人了解、认识。

◈ 细微差别都会影响口味 ◈

　　蒜蓉枝看似简单，做起来却不易。看原材料，看比例，看天气，甚至看心情。每一点小的不同，累积起来都会导致口味的千差万别。

　　做蒜蓉枝是一项技术活，也是费工费力的活。面粉要加水反复揉，使之产生的面筋强度增加，吃时口感才好。发酵时间要掌握得准，太早太晚都不行。发酵后的面团要不停地搓，搓成条状。油炸的火候与时间的掌握是需要凭眼力的，没有一定的经验难以掌握。而最后的翻拌糖浆，因糖浆很快就会凝结，更是一刻不能停。一天下来，实在是够累的。尤其是煮糖浆与油炸时，炉火产生的热量造成室内的温度很高，夏天时更让人受不了。

　　林拱说，做了二十多年，到现在，他仍旧每天都要尝一小块蒜蓉枝。吃之前，先看，如果蒜蓉枝看起来瘦瘦的，就是发酵没发好，口感偏硬；要是尝起来不酥，那一定是原材料配比上出现了问题，比如加入面粉中的大豆油偏少，就会影响酥的程度。

五步做出好吃的蒜蓉枝

　　1. 和面。

　　水与面的比例大概为1∶0.6，这个比例不固定，要视面粉好坏而定，也视天气、季节而定。面团软硬要刚好，水多了，面团软，搓的条会比较黏，做出来的蒜蓉枝不单形状不漂亮，口感也偏硬。

　　2. 发酵。

　　揉好的面团，盖上薄膜静置四个小时左右。发酵好的面团，用手

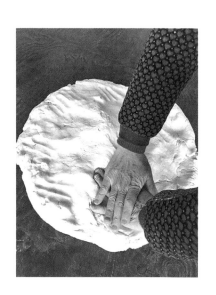

摸一摸，像抚摸胖小孩的脸蛋，软绵绵的。发得不够，口感偏硬，也不酥；发过了头，炸出来的蒜蓉枝含油量就会特别高，吃起来很腻。

林拱说，小时候没有薄膜，醒面通常是放在大锅里发酵，或者捂上一床棉被，等待面粉悄悄发生变化。虽然方法不同了，但是期待美食的心情还是一样的。

3. 搓条。

醒好的面团切成三四指宽的条状，再用手扯出一个一个的剂子。林拱说，搓条这一步是最好学的，不出一天，就能练得非常顺手，每个剂子大概二十五克，做到现在，他随手扯的剂子每个重量相差不过一两克。

这剂子，用手压住，在案板上来回搓两下，一条手指粗细的面条就诞生了。紧接着，双手轻压面条，向前滚，向后滚，面条变长，双手再轻按面条两端，来回搓两三下，就变成了一条筷子粗细、约三十厘米长的细面条。

面条对折，左手拎住一头，右手向内搓两下，呈麻花状，再交叉对折，把面条的一头塞进另一头的空隙中，蒜蓉枝的雏形就诞生了。

虽然易学，却是关系到蒜蓉枝外观的最关键一步。林拱说，十几岁时，他就在母亲和邻居大婶们合做蒜蓉枝的时候，学会这一步了。

4. 油炸。

这一步看似简单，掌握不好也可能功亏一篑。林拱说，油温要控制在一百四十到一百五十摄氏度之间，炸十五分钟左右，大锅就时间长一点，小锅就时间短一点。直到炸得金黄，才算好。这时候起锅的蒜蓉枝，两三秒内就看不到油了。

以前没有精确的油温计算方法，村民们想出了一些土办法，比如在油锅里插一根竹筷子，筷子周围起了气泡，说明炸好了。

5. 挂霜。

挂霜是最后一个步骤，这也是蒜蓉枝与麻花不一样的地方。开小火，在锅中加入水和糖，直到糖水变得黏稠熬出糖浆，再将事先搅好

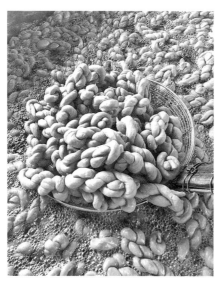

的蒜泥缓慢倒入，一股浓浓的蒜香迅速产生。随后，倒入炸好的坯枝翻拌均匀，使其表面裹上一层"白霜"，这样蒜蓉枝就做好了。这是最传统的甜味蒜蓉枝，要吃咸的，就在锅里加盐，加葱花。

（本篇图片摄影：谢培育）

桔
红
糕
：
『
名
不
符
实
』
的
甜
糕

软糯"Q弹"的桔红糕
也曾被叫作"新娘糕"。

咱们来猜一猜，这又是什么闽南小吃？颜色润泽如玉，柔软细嫩，营养丰富，老少皆宜；每块略沾一层稀薄的玉米粉末，入口软而不粘齿，味美润喉，甘甜可口……没错，就是桔红糕。闽南人佐茶佳品。

小小的，一块块，有的粉红，有的雪白微透明，有的带有红糖的色泽……裹上一层白白的粉末，"Q弹"软糯。这种糯米做的甜甜的糕点其实与"桔"没什么关系，但其他地方，比如江浙一带、晋江安海，就真的在其中加入了金橘粉，粉红色的"桔红糕"也是许多人儿时的回忆。

在泉州晋江，人们取其"大吉大利"之意，将桔红糕作为婚庆期间喜宴上和送礼时不可或缺的物品。男方到女方家订婚时，送上麻枣加饼干作为订婚佳品，女方则将桔红糕、冬瓜糖送给男方作为谢礼；蜜月期间，新娘房中特备热茶、桔红糕，以敬来宾。因此桔红糕也称

"新娘糖"。

原本，厦门人是没有吃桔红糕的习惯的。翔安新圩镇诗坂村五十九岁的陈青山说，小的时候，大人们去安海拜菩萨，回来就会带回一两袋纸包着的桔红糕，用嘴舔一舔外面那层粉末，再把小小的桔红糕整块含在嘴里，美味无比。

这美味，是不常吃到的，一年最多一两次。再后来，吃桔红糕的人越来越多了，逢年过节，大队的食品厂也开始制作，但总是早早就卖光了。也不知道什么时候，桔红糕悄悄爬上了厦门人的茶桌，成为众多茶配中不可或缺的一部分。

◆ 几十年只做这一样 ◆

小的时候，桔红糕对于陈青山来说，是一道来之不易的美味，来自遥远的安海，一年也尝不到一两回。长大后，做桔红糕成了他的生活。学着做、请人做、交给下一代人做……沾上白白的玉米粉末的

桔红糕，养活了他，养活了全家。

小的时候，儿子陈海湍看见老爸在做桔红糕，抓起一把就往嘴里塞；现在，陈海湍的孩子，见到爷爷、爸爸做出来的桔红糕，也抓起来往嘴里塞。这软软糯糯的桔红糕，填充了三代人的童年味道。

"春天到来"，要卖桔红糕

1979年，二十二岁的陈青山决定干一番事业。那时候，他喜欢听广播看报纸，从大队里唯一一份《福建日报》里，小学三年级学历的他嗅到了"春天到来"的气息，他决定办厂，做食品。

华侨身份的堂哥出钱，他出力。之所以要做食品，陈青山说，每逢春节临近，当时同安县食品厂的糕点都供不应求，拿票都买不到，这里面就包括桔红糕。陈青山说，办厂之前，他跑到食品厂去专门学习做桔红糕，还有其他闽南小吃，用了一年半时间。

桔红糕不难做，原料是白糖、糯米和玉米粉末，难的是需要不断使出的力气和熬煮时的耐心。但对于年轻的陈青山来说，没有什么比过上更好的生活更让他有斗志。

为省点力，琢磨了几十年

精选糯米、浸泡、洗净、研磨、滤水、配料、蒸熟、煮糖、揉拌、切块、撒粉……从头天晚上忙到第二天日落，将一粒一粒糯米变成润泽如玉的方块糕，陈青山还是很有成就感的。

做桔红糕是真的需要力气。比如熬糖，白糖加一点点水，在熬煮时要用大铲子不断从底部搅拌，只要稍不注意，糖就会焦；揉拌更是来不得半点含糊，蒸好的糯米团，用木棍使劲揉，揉到光滑整洁，分数次加入糖水，再大力揉拌，每一次都要混合均匀，每一小步都影响桔红糕的口感。因为要用太多力，几十年来，陈青山一直在琢磨省力的办法。"每天都在想。"陈青山说，比如那台搅拌机就是他自己设计的，原来的铁锅变成了从晋江定做的不锈钢大锅，那根搅拌棒上面安

装了好多根小钉子，因为这样才能搅拌均匀；还有切桔红糕的机器，也进行了改装，原本竖切了就不能横切，经他改装后切出来的桔红糕还是指节粗细，但比手切得更均匀。

脱颖而出，桔红糕红了

让陈青山没想到的是，桔红糕在众多闽南小吃中脱颖而出，销路越来越好。陈青山说，到了二十世纪八十年代末，他就放弃了做其他糕点，专做桔红糕。他说，在那个年代，私人做桔红糕，他应该是第一人吧！

当然，"杀出血路"是不容易的。陈青山说，那时候，交通不便，他和工人骑着自行车兵分几路，去厦门岛内、同安、马巷……找分销社帮忙代销，有时候要骑行一个半小时，后来，他在自己的自行车轮旁安了个电动马达，"哒哒哒……"带着桔红糕狂飙突进。

来买桔红糕的人越来越多。生意好的时候，一天所需的糯米就达到上千斤，进货的车辆在门口排着队。

"桔红糕从安海来，我们又销回去了哦！"妹夫陈灵祝也是做桔红糕的主力之一，他说，有一年，一个进货商一次要了一万袋。

没有秘诀，但口味差别很大

桔红糕火了，做桔红糕的人也多了。陈青山说，他请的工人，后来出去办了自己的厂，同样生产桔红糕。

"这真没什么秘诀，但口味真是有差别。"陈青山说，大概，就是是否诚心用心做事的差别吧，有的人要节约成本选了不太好的糯米，当然影响了口感；有的人做出来的桔红糕保质期很长，也不知道加了什么东西，而他家的保质期最多十五天，差不多十天后，卖不完的就拉去喂牲畜了。

"糕二代"玩出新花样

现在，三十一岁的儿子陈海湍从老爸手中接过了桔红糕的棒子。工艺还是那些工艺，过程还是那些过程，甚至口味也还是陈海湍小时候吃过的那样。毕竟是年轻人，还是想要有变化。陈海湍说，现代人已经吃不了过去那么甜，所以会探究在纯白糖中加入一些玉米糖浆或者麦芽糖，健康但不影响口感；甚至想要探索更多的口味，比如黑糖味的，抹茶味的。

制作桔红糕是一门传统手工技艺，其制作过程并不是呆板、机械性的动作重复，需要灵活应对，比如浸泡糯米没有固定的时间，要根据米粒的浸透状况来定；揉拌的力度是多大，很难用语言形容，只有经年累月不断地揣摩、实践才能掌控好。除了要灵活应对，制作桔红糕还需要做到精致和独到。

好吃的桔红糕这样做

1.泡米。

桔红糕好不好吃，原材料当然很重要。比如这糯米，要上好的。选好的糯米需要经过三四遍的搓洗，洗干净了才能用水泡。大概泡三个半小时，水没过米五厘米，直到糯米充分吸水，变得饱满圆润。

2.碾米。

泡好的糯米需要过滤，然后把糯米碾成粉。这一步，不同的地方做法不一样，有的用石磨直接碾成米浆，但陈青山选择的做法是，直接把泡好的糯米碾成糯米粉，再加开水搅拌。陈青山说，一定要用开水，温度在一百摄氏度左右，否则糯米粉会结成块。

3.揉团。

像揉面团一样，在粉中间挖个洞，慢慢地加入开水，水和糯米粉不断融合，成了团。陈青山说，这样的揉搓也是很需要力气的，所以

在几十年的制作过程中，他自己发明了揉粉团的搅拌机，把粉倒进去，水加进去，盖子一盖，就可以等成果了。

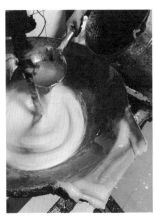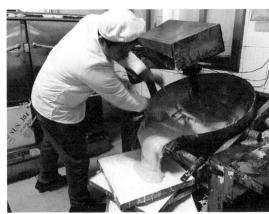

4. 蒸煮。

粉团揉好后，得上锅蒸熟。陈青山说，以前都是用柴锅，锅里烧水，水开后加入分成巴掌大薄薄的粉团，直到煮得粉团全部浮到水面上，就熟了，像煮汤圆一样。但是现在不一样了，不用劈柴烧火，直接交给了机器，放进去，四十五分钟后，就可以取出来。

5. 熬糖水。

柴火，大铁锅，锅里放白糖，放一点点水，不断地搅拌，糖水咕嘟咕嘟在锅里开着，小泡泡冒着。这一步，除了需要花大力气外，更需要耐心。陈灵祝说，特别是糖溶化之前，火太大的话，一不小心没搅拌到底，或者懒了一点没有勤搅拌，糖就焦了，那么这一整锅的糖水就没法用了。

6. 搅拌。

搅拌的木棒呈工字型，手捏前端，肩膀抵住后端，使出全身的力气把木棒往蒸熟的糯米团中插入、翻转，这就是搅拌。陈灵祝说，从八十年代开始，他就是搅拌的主力之一，光有力气是不行的，还得有窍门，否则，糯米团怎么揉都还会有颗粒感。

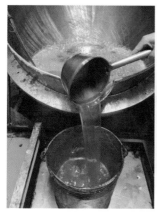

　　就这么揉一阵，直到糯米团表面光滑，没有气泡，然后分数次加入熬好的糖水。陈灵祝说，糖水要分三次加，每一次又分若干次，一次不能加多了，待到混合均匀，带着银光的糖色与糯米团完全糅合，看不到一点水样，才能继续加糖水。他说，要是一次混合不好，往后就没法再混匀，做出来的桔红糕色泽也就不均匀了。

　　这样的搅拌要持续半个多小时，最后要做到"眼看手摸韧又嫩，斧劈不能入五寸"。陈灵祝说，即使像他这样的彪形大汉也只能坚持十多分钟，之后就得换人轮流做，一人搅拌，一人加糖水。

　　做这一步时，有人会加入金橘粉，做出来的桔红糕就是粉粉嫩嫩的；也有人会加入抹茶粉，做出来的桔红糕就变成淡绿色的；把白糖水换成红糖水，做出来的桔红糕又成了棕红色。做法千变万化，但软糯始终如一。

　　7. 冷却、切块。

　　盘中铺上烤熟的玉米淀粉，将搅拌好的糯米团摆在上面，冷却四个小时以上，就可以切块了。一块叠一块，再撒上玉米淀粉，白白的粉末中隐约露出的带有黏性的糯米小方块，特别柔软可爱。

◆ 掌故：大有来头的桔红糕 ◆

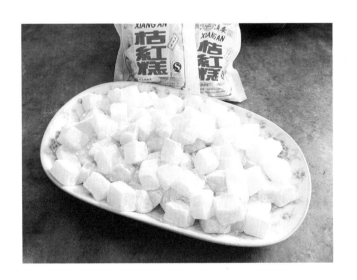

　　相传，在很久以前，安溪民间流传一种名为"甜糕"的小点，逢年过节，人们常用来祭祀神明，招待亲友。清雍正年间，官桥赤岭村大户人家林光武，厨艺好，擅蒸粉，更能制出好吃的"甜糕"。他为人仗义耿直，每逢佳节或亲朋登门拜访，他便端出"甜糕"招待，在当地传为佳话。

　　时逢安溪大旱，朝廷命钦差大臣陈万策到安溪赈灾。赈灾期间，陈万策常向林光武了解情况，商议开凿"虞宗官圳"开渠征地事宜，得到林很多帮助，日久深交。完成赈灾任务后，陈万策遂将口感糯香、清甜冰爽的"甜糕"带回朝廷，献给雍正皇帝品尝。雍正皇帝品后连问此糕为何名，钦差大臣如实禀报："好像没什么名字。"雍正皇帝说："朕这几天咳嗽，吃了这几块甜糕，喉咙感觉又冰又爽，舒服多了，我刚喝了'桔红汤'，就赐名'桔红糕'吧！"

　　　　　　　　　　　　　　　　　　（本篇图片摄影：谢培育）

满煎糕：古早时的早餐

用糖和面粉做出来的满煎糕，
居然能吃出糯米的口感。

　　万物在微亮的晨光中苏醒，早起的人儿要开始为早餐忙活了。在闽南地区，除面线糊以外，满煎糕也曾是人气极高的经典早餐之一。这种以面粉和红糖制成的甜面饼，中间有无数蜂窝状的孔洞，一口咬下去松软弹牙。以前的老厦门人，清晨起来，就会喝上一杯刚磨好的豆浆，配上刚出炉还冒着香气的满煎糕，顿时神清气爽。

　　满煎糕，一款甜甜的食物，经济实惠，食用方便，内似蜂窝，口感松软，夹层香甜，是适合冬春季节品尝的糕点。不过，几十年过去了，满煎糕慢慢从闽南人的餐桌上消失了。

　　每天早上六点半，翔安马翔老街的"老街口满煎糕"就开门了。热腾腾的满煎糕刚出锅，排队等候的人们就把这带着浓郁香气的满煎糕带回家，摆上桌，送进肚。这是翔安人陈端芳和戴淑芬开的小店，两个年轻人让这古早味的满煎糕又重回人们的餐桌。

　　吃过的人，说它是儿时最常见到的食物，什么时候不见了，都不曾注意到；没吃过的人，觉得它十分神奇，就是糖和面粉，居然能吃出糯米或米浆的口感。

　　陈端芳和戴淑芬听说作者从未吃过，说要煎一个她们最爱吃的口味——红豆满煎糕给作者品尝。冒着热气和香气的满煎糕躺在案板上，三两下，被切成了方形。摸一摸，还烫手。一口咬进嘴里，酥软，还带有红豆的绵密。

　　满煎糕，这样一种曾经在闽南司空见惯的食物，曾经只出现在路边摊上的早餐，不知道从什么时候开始，慢慢消失在众人的视线中。

❖ "姐妹花" 的满煎糕事业 ❖

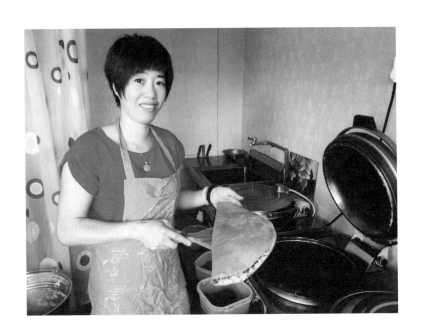

　　老街，路口，骑电动车的女子摘下头盔，头探进店的窗口：来一张，花生味！陈端芳二话不说，从保温箱里捞出一张满煎糕来，横切、竖切，将糕摆进盒子，客人打包带走。

又来一人，这次要三张，三个口味：花生、红豆、芝麻。客人说，常吃，全家都爱吃！陈端芳忙着切和打包，戴淑芬负责煎。舀两勺面糊倒入煎锅里，用小勺子铺开，迅速撒上备料，盖盖，掀盖，起锅，一气呵成。狭小的店铺里，两人各不言语，却井井有条。

她们是翔安"满煎糕姐妹花"，两个年轻的女人重拾翔安老手艺，给顾客们带去古早味。

"闭关"半个月　手艺初成

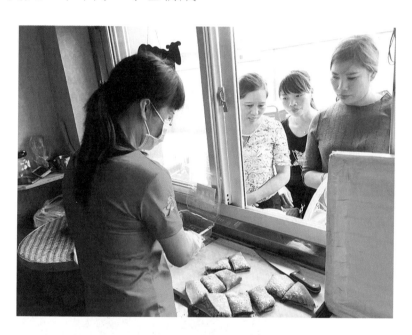

其实陈端芳和戴淑芬并不是亲姐妹。1974年出生的陈端芳说，两人都是地道的翔安人，住处相隔不远，还曾经在一个工厂里打过工，关系甚好。后来，因为结婚生子，两个人都从厂里出来了。一个当起了陪读妈妈，一个在街上卖手抓饼同时兼顾着家里的小孩。陈端芳说，小孩大一点时想着可以做点什么事既可以照顾小孩，又能赚一点钱，就想到了做满煎糕，因为她家一个亲戚有做满煎糕的"独门绝技"。

陈端芳叫上了戴淑芬，两个人跑去亲戚家拜师学艺，"闭关"半

个月，手艺初成。陈端芳说，这手艺，亲戚一般是不外传的。学起来也很不容易。"这是要有天分的！"关键在于做酵母，酵母的原料没别的，就是面粉和白糖，怎么配比、发多长时间、天气和温度的变化……直接影响着满煎糕的口感。陈端芳说，难呐！

免费试吃一周　征询路人意见

再难，只要花时间，也还是能学会的。二人一合计，在翔安马翔老街口盘了一间小店面卖满煎糕。

收人家钱之前，得端出让人家满意的产品。陈端芳说，她们用了一周的时间，让客人免费试吃。在门口的路边摆上一张小桌子，过来一个人尝一块，问他好不好吃，是不是原来的味道。客人有点头的，也有摇头的。调查结束后两个女人"躲"在操作间里琢磨：火大了还是小了，发酵过了还是不够，煎的时间长了还是短了。经过一个星期的改良，做出的满煎糕连她们自己都觉得满意。

常客很多　老少皆宜

开店一年多，人气渐涨，许多人跑来排队买。有一位姓林的男老师，在翔安琼头教书，每个月至少要买上十五盒，送给邻居、送给阿婆。据陈端芳说，邻居们常常给林老师自己种的 菜，无以为报，就送上满煎糕，老少皆宜。还有一个常客，在海沧一个村里管理宗祠。他的弟弟曾在翔安当医生，每次都叫弟弟带二三十盒回去给理事会的老人们吃。

陈端芳说，到快过年时，一些从云南、四川来的外来务工人员会买上许多，旅途中用来填肚子。"便宜又方便，还经饿！"

创新口味　一天能卖两百张

陈端芳说，小时候满煎糕都是在路边摊上卖的，口味只有花生和芝麻。她们觉得，既然是新时代，既然是年轻人，就要有创新。她们加了红豆，加了红糖，做了适合糖尿病人吃的无糖满煎糕。

卖满煎糕这事，让姐妹俩颇有自豪感。陈端芳说，一天下来，至少用到一百五十斤面粉，做成的满煎糕也快两百张了，每天都能卖光光。

◆ "绝不外传" 的满煎糕秘密 ◆

陈端芳和戴淑芬说，即使再忙，也绝不请人，因为做满煎糕的手艺是秘密！两个人都颇为自豪：材料就是白糖和面粉，别人就是做不出来这么软糯香甜，热的时候吃是松软糯香，冷的时候吃就更"Q"更滑了。可当茶点，可当早餐，既不上火，又满足口味需求，还有什么比这更美味的？

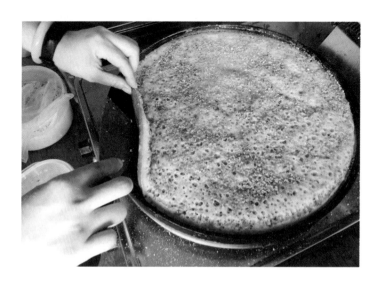

下面，我们就跟随这对姐妹花，看看这满煎糕的制作步骤吧。

1. 发酵。

这可是做满煎糕最重要的一步，成不成功，就看发酵成不成功。陈端芳说，材料就是白糖和面粉，当然，面粉要好的，加入一定比例的水混合，静置数个小时，待混合物表面起浓密的小泡就算成了。陈端芳特意交代：发酵的时间要保密啊，这也是"商业机密"，发酵时间也要视天气情况而定，天热，就短一点，天冷，就长一点。酵母不能久置，当天发当天就要用完，否则就变酸了。

2. 打浆。

同样是面粉和白糖混合，调和出适当的甜味来。再加入发酵好的酵母，搅拌均匀。戴淑芬说，搅拌的时候，最好加一碗热开水，让酵母继续发酵。所以，在煎的时候，虽然不断地把浆舀走，但会看到桶里面的浆不断膨胀。这浆也不能放太久，最多不能超过两个小时，不然也会变质。

3. 备料。

红豆、花生、芝麻、红糖……各种口味的料，要悉数备好。戴淑芬说，红豆甜甜的，又有软绵的口感，许多年轻人很喜欢；老口味是花生和芝麻，要先把花生仁碾碎，按一比一的比例和在一起，芝麻也是同样的操作方法。适合糖尿病人吃的无糖满煎糕，就是在料里面不加糖。她说，虽然之前做浆的时候已经加了糖，但那糖都发酵了。

4. 煎。

这是重头戏。戴淑芬说，第一锅的时候，用刷子刷一点点油，防止粘锅。舀两勺浆到盆里，再倒入煎锅中，用小勺子慢慢铺开，迅速均匀地撒上配料，然后盖上盖子。撒料的时候，速度要快，因为煎锅温度很高，底面很容易熟，要是太慢，底面都焦了，上面还没熟呢！

刚开始做的时候，她们老把握不准火候和时间，做得久了也就慢慢摸出了门道。戴淑芬说：你看盖子上的出气孔，没有水蒸气了，就说明好了。

5.起锅。

用小铲子轻轻把一边翘起,然后用手捏住,叠成半圆。木铲子一铲,出锅!陈端芳说,满煎糕成不成功,一眼就能看出,因为做成功的满煎糕,表面布满蜂巢。掂在手里,感觉既轻巧,又软绵,还富有弹性。要是只觉得沉甸甸的,那一定是不成功的。

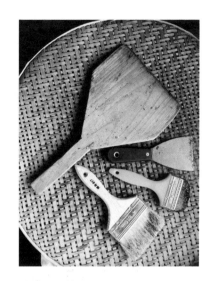

 满煎糕的来历

闽南人吃满煎糕由来已久。据宋代嘉泰元年（1201年）居士张约斋《赏心乐事》记载:宋宁宗赵扩时期,正月孟春杭州人举行"人日煎饼会"作为夜间活动。在这活动中的野炊"煎饼"应该就是"满煎糕"的雏形。

但真正的"满煎糕"的出现却与清代左宗棠有关。咸丰五年（1855年）太平军入福建时,左宗棠在马尾创建造船厂,推荐汉人沈葆桢主持。为了使清兵吃饱且不扰民,他决定对煎饼加以改进,因福建盛产蔗糖及花生,想要把传统卷大葱、沾辣椒的咸面饼改成甜食。于是,他把糖与花生仁碾碎,拌在已发酵的松软的煎饼内变成煎糕,使士兵更容易入口,也更容易携带。宗亲中也有至泉州清军驿驻扎者,乃传入"满煎糕"为食。

光绪九年（1883年）,左宗棠再次誓师福建。他派老部下王鑫之子王诗正组军潜入台湾,以对付在台南的法军,"满煎糕"也随王部传入台湾。

（本篇图片摄影:谢培育）

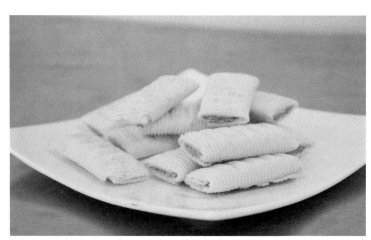

蛋花酥：
酥在皮香在芯

蛋皮包裹花生糖，
好吃的秘诀在于"芯"。

　　泡茶、吃茶配，在厦门人的生活当中是再普通不过的场景。闽南人爱茶。早起一杯茶，提神；饭后一壶茶，解腻；但凡有访客到家，第一件事就是泡茶。闽南人不说"喝茶"，而说"吃茶"。可见在茶水之外，还有很多滋味十足的茶配来搭配它。

　　茶配是闽南人茶桌上必不可少的东西，也叫"茶食"，就是喝茶时佐以食用的小食。在闽南人的家里随便一找就能找出好几样茶食，简单的蜜饯、饼干、糕点甚至是小孩子的零食都能当作茶食。据说，厦门人喜欢喝乌龙茶，初入口略有苦涩，入喉后渐渐回甘，回味无穷，一壶好茶，应有合适的茶食与之相配，合适的茶食可以让人们在品茶谈笑的同时收获一份健康。

　　厦门人喝茶为什么喜欢吃茶配？有一种说法是，厦门人喜欢仪式感很强的工夫茶，每次喝茶聊天，没两三个小时下不来，容易导致很

多人喝茶喝到"醉"。工夫茶本身就味道浓厚，别看每次只喝一小杯，连续喝下去，人会跟喝醉酒似的头晕眼花。这时候，茶配的作用就凸显出来了。厦门人爱吃的茶配基本上是甜食，其中的糖分正好用来缓解"醉茶"。

闽南茶配多种多样，蜜饯、瓜子、蒜蓉枝、雪片糕、桔红糕、蛋花酥……都是极好的茶配。这其中，蛋花酥在闽南人的茶桌上，就扮演了不可或缺的角色。

蛋花酥外皮是酥脆的薄片，内馅是花生糖，皮酥馅脆，一口咬下去，蛋黄做的酥皮全在嘴里炸开，花生糖的香甜灌满口腔，跟蛋黄酥皮融为一体。再佐以一口茶，瞬间清爽。

对家中长辈来说，茶配是用来掌控泡茶节奏的配角；但对小孩来说，五花八门的茶配才是主角，至于茶水本身，更多是用来解腻的。时光飞逝，那些古早味的茶配成了大人和小孩都忘不了的味道。

❖ 祖传三代的糕饼手艺 ❖

在翔安马巷后许后叶里36号，三十八岁的许小池拎着一袋蛋花酥进来："你尝尝我家的蛋花酥，一定感觉不一样！"

一口咬下去，香、酥、脆、甜，融合一体后的口感相当的好，吃完一个还想再来一个，令人无法抗拒。许小池说，他家三代做糕点，出产的各式糕饼成了许多厦门人家茶桌上不可或缺的茶配。而蛋花酥，是许小池的"代表作"。

提前退休当个体户

许家做糕饼的历史，要追溯到许小池的爷爷那一代。许小池的爸爸许乌岸说：父亲是同安食品厂的老工人，做糕饼，那是一身的好手艺。

许乌岸对糕饼的最初记忆是零碎的麻花，那是父亲用内部价从厂里买来的边角料；也有寸枣和花生糖，不过一年只能吃上那么一回；还有菊花饼，一个柿子那么大，里面包着糖和花生碎，每次父亲带回家，八个兄弟姐妹就虎视眈眈地盯着老妈的手，看她切成八份，生怕哪一块给切小了，或者哪一块切大了而自己没拿到。

二十世纪八十年代，改革开放的春风吹起。许乌岸说，父亲在广播里听到了"成立厦门经济特区"，听到了"让一部分人先富起来"，他提前从食品厂退休，在村里租了一间小房子，当起了个体户。

"当时，父亲叫了食品厂一个同事过来帮忙，一天一块钱的工资。如果要做贡糖，一天得两块，因为很花力气！"许乌岸说，父亲还叫来了宗族里的亲戚们打下手，一家人热火朝天地开始开辟糕饼新天地。

十八岁被老奶奶叫"阿伯"

当时，许乌岸只有十八岁，他没有进操作间跟父亲学手艺，而是跑到了厦门岛内，推销起自家的糕饼来。

驮上一大麻袋的糕饼，从后许的家里出发，骑自行车到琼头，再坐船到第一码头，上岸后，请工人拉着板车到中山路去，然后找各个

百货公司推销。这是许乌岸的基本路径。

"当时，八市里光百货商店就有三十几家，都是二十四小时营业，人们买糕点，都是几千包几千包地买，尤其马蹄酥和麻花，结婚时女方指定要用的，就像喜糖一样。"许乌岸说。

当然，第一次"上岸"的许乌岸还是非常紧张，他长得黑，头发又长，穿得破破烂烂的。"老奶奶都叫我'阿伯'！"许乌岸说，那时候，进一次岛不容易，吃住都找在岛内的同村人解决。"搭一块木板就睡，吃饭不敢吃饱，吃一两碗就好了。"许乌岸说，那时候他的饭量很大，吃干饭要吃一斤半。

还没怎么推销，售货员就都围过来，因为价格便宜，两三个月后，销路就打开了。

父亲在家里坐镇，许乌岸负责销售。家里的糕饼铺子生意红火，也是在那几年，村里陆续开了近十家做糕饼的小作坊，但许家是方圆几里做得最好的一家。

"为什么别人不去岛内？这个说来话长了。"许乌岸说，十五岁时，他就只身到了岛内，在环岛路、禾山一带，推销村里的菜苗、菜籽。"见得多一些，知道岛内有这个市场。"

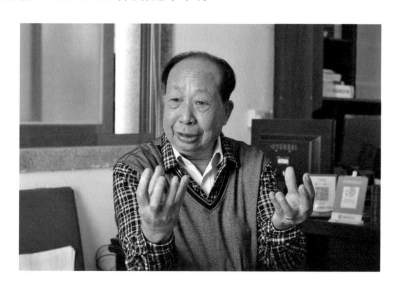

生意红火过也失败过

生意最红火是1979年至1983年期间，红火到什么程度呢？光是花生酥，一天要做两百包。货品一上岸，八市、中山路上的百货商店都争着买。

1983年，"许家食品店"规模扩大了，租了生产队的一间废旧蘑菇屋，从十平方米左右扩充至一百多平方米。不过好景不长，1985年，许乌岸的父亲因病去世了，家里的食品店没了"领头羊"，开始分家。"当时心大，觉得福州是省会，糕饼的销路一定比厦门好。"当年，许乌岸带了七八个后辈，带着家人小孩，奔赴福州，但是在2000年，铩羽而归。

而在这二十多年的家族糕饼创业史中，蛋花酥就像个影子，若隐若现。"做糕饼的，几乎都触类旁通，都大概知道怎么做。"许乌岸说，在福州的时候，他还做过椰丝蛋卷，做法和蛋花酥差不多。

从福州举家回迁的许家，可谓全家失业，老家的食品店也早已不复存在，正在徘徊之际，许乌岸一个住在岛内的朋友问他："你会做花生酥吗？"许乌岸说："开玩笑，我是行家啊！"

把祖屋翻盖成厂房

2000年，许乌岸带着两个儿子和一个女儿，在别人的工厂里制作花生酥。这个时候，该许小池出场了。二十岁的许小池看见了别人家工厂里先进的机器，看见了不只销往全国各地，还出口东南亚的销售行情，心中始终有个想法：我要自己干。

于是，2004年，许小池偷偷回了老家，在祖屋的基础上，翻盖起了三层小楼。"一开始就是按照厂房的空间设计的。"许小池说，出来自己做，是他不灭的梦想，尽管那时候他还没有清晰的计划。

2008年，许小池先回了老家，像爷爷一样，做起了糕饼店。2010年，父亲许乌岸和大哥也从食品厂里出来。虽然传统食品行业逐渐式

微，许小池还是一头扎了进去，父亲也支持他。"不管赚多赚少，都是自己的事业嘛！"许小池说。

❖ 好吃的秘诀在"芯"里 ❖

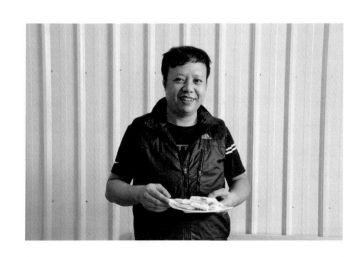

许小池话不多，跟父亲不同，父亲擅长营销，许小池擅长做糕点。从小在作坊里泡大的他，深知做糕饼的各个步骤。

"小时候，一放学，就得到厂里来帮忙，我是，我哥是，我姐也是！"许小池说，读书没读好，学技术倒还挺快。

自出生起，就与糕饼打交道的许小池，从来没有想过，是不是要出去干点别的，是不是要重新开启新征程。许小池说，走着走着，就走到现在了。

他的主打产品是蛋花酥。许小池说，蛋花酥是厦门的传统食品，不管是厦门人还是外地人，都喜欢吃，而好不好吃的秘诀在于蛋花酥的"芯"——花生馅。

"我们的蛋花酥不一样，因为蛋花酥里面的花生馅都是按照花生酥的工艺制作的，特别香！"许小池说。

善于传承的许小池，做蛋花酥的步骤严格遵循"祖训"。他从附

近的村里请来了工人，有时候也自己亲自操刀，更忙的时候，媳妇儿也加入阵地。穿着白大褂、戴着白口罩的许小池，或许有几分当年爷爷的"神威"。

许小池说，当年父亲只身前往岛内推销的办法已行不通，作为当代的年轻人，他也走起了网络销售之路。通过网络，他家的蛋花酥不单上了闽南人的茶桌，也被销往全国各地，成为人们爱不释手的零嘴。

下面，让我们跟随许小池，来看看这一口零嘴是怎么做的。

1. 制作花生馅。

配料是花生、白糖和麦芽糖。许小池说，最重要的是温度，熬糖的温度要达到一百五十多摄氏度，呈糖浆状，再加入花生搅拌，温度过高，口感比较粗，吃起来较硬；温度过低，又不够香。搅拌后的配料要进行高温压制。"压得越碎越好。"许小池说，"之后，切成一条一条的备用。"

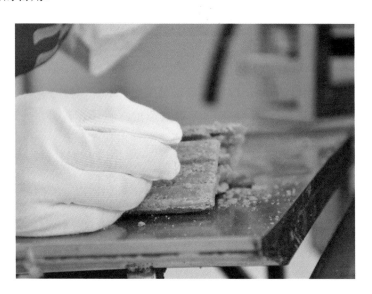

2. 和蛋液。

蛋、面粉、糖的比例为一比三比二，再加入适量的水和食用油，调和成浓浆状的蛋液。许小池说，这里面也可以加点创意，比如加入

海苔碎，或者其他自己爱吃的东西。加入食用油，是防止烤蛋液的时候糊锅。许小池说，以前，这些步骤都是人工来做的，放在一个大桶中，用力搅拌，而现在，这些工作都有机器可以辅助。

3. 煎蛋。

一人面前六个小煎盘，在每个上面倒上一定量的蛋液，盖上盖子，大概四十秒钟后，就可以开盖取下来了。许小池说，蛋皮是否厚薄均匀，熟还是没熟，全靠师傅掌握。

4. 包心。

煎好的蛋皮，从煎盘里取下，放上两条花生馅，从里往外裹三圈，热热的软软的蛋皮就与花生馅贴合了。这一步，最考验人的是温度。刚从煎盘里取出来的蛋皮还冒着会烫伤人的热气，师傅们都会戴上棉纱手套，动作迅速而精准。

5. 切蛋卷。

一般来说，因为包入了两条花生馅，裹起来的蛋卷大概有三个蛋花酥那么长。趁热的时候，咔嚓一声，一刀切下去，蛋花酥脆而不破。棕褐色的花生馅从黄黄的蛋皮中间透出来，散发着诱人的香气。许小池说，蛋花酥有个近亲，叫蛋卷。蛋卷风靡全国各地，但蛋花酥还是在闽南地区比较常见，也常常成为来厦旅游的游客们带回家的厦门特产。

（本篇图片摄影：谢培育）

后 记

　　我出生在西南农村的一个"李家院子"。后面是山，前面是嘉陵江。

　　小时候，我印象最深的手艺人，是一位老汉。他摇着一个黑不溜秋的罐子"打米花"，我和坝上的小孩围着他，捡拾喷撒在地上的米花，一脸窃喜……

　　当坝上传来补锅匠的吆喝，母亲就会叫我端着被烧了个洞的"梯锅"、漏水的铁锅，去找他……

　　日子渐渐远去，我跨过山，从江边来到海边，从一个挎着个破旧帆布书包满山晃荡的小女孩，变成了兜里揣着采访本的厦门晚报女记者。

　　2016年，厦门晚报专副刊版面《最厦门》要开辟"恋恋老手艺"专栏，专门找寻那些被时代的洪流冲到岸边的"守艺人"。编辑刘凉军嘱咐我用心挖、用情写，留住厦门在地记忆。

　　我在大同路上找到一家老式裁缝铺，跟老板珠珠姐聊了两个小时，回去写了第一期共两个版面。厦门市井像汪洋大海，一网下去，收获颇丰。我很兴奋，先后交付龟印、锡雕、糊纸等专题。在这过程中，我和编辑不断地修正：什么是老手艺？它们有什么价值？我们要给读者什么东西……

　　后来，摄影爱好者谢培育老师也来加入，我们一起找线索，一起采访，配合默契，和专栏编辑成为"铁三角"。

　　手艺人守着老手艺，我们守候着他们。在大嶝渔村，补锅匠孙建来挑着担子走过来，看着他手里的铁片，我想起"李家院子"的狗曾追过他的同行；在街道角落，一家不起眼的理发店里，我体验了一回黄师傅的老式刮脸；在翔安的

一家小店里，听到了弹棉花的声音，"咚咚锵……咚咚锵"，像是敲在我记忆的阀门上。

手艺，因为一个"老"字压身，平添厚重，叠加在不同的手艺人身上，又显出独一无二的特性。如今，它们有的被装进"非遗"的玉壶里，有的被埋在记忆箩筐的底层。我们翻找它、触摸它，磨砺文字，生出许多感叹；又在这声声感叹中，传递感叹连连。

从2016年至2019年，我们从岛内跨越到岛外，从生活用具扩展到厦门小吃，详细记录着一些手工技艺的发展演变，以及时代和市民赋予它们的情感。

2019年，我转到编辑岗位，不再参与老手艺的撰稿。也因这个契机，我整理了三年来采写的五十多篇、二十多万字有关老手艺的稿件。报社老编辑叶胜伟建议：结集出版吧，"厦门老手艺"需要集中的文本留存和更广泛的传播。在他的推荐下，《厦门老手艺》入选厦门市社会科学界联合会的"厦门社科丛书"资助项目。

现在，《厦门老手艺》终于正式出版了。

感谢老总编朱家麟，百忙中为本书写序，并为书稿的编写提出宝贵意见；感谢报社前辈叶胜伟、刘凉军的勉励和指导，"厦门老手艺"得以用另一种形式呈现；感谢谢培育老师，让黑白的字里行间，有了生动的彩色；感谢报社美编郭航，为书的封面、版式提出宝贵意见；还要感谢鹭江出版社的编辑、美编，他们就像打磨一件手工艺品，让《厦门老手艺》有了现在的样子。

本书是2016年至2019年，《厦门晚报》"恋恋老手艺"专栏的稿件合集。现如今，书中的厦门老手艺或有新的变化、新的发展。但不论它们如何演进，在我们的生活里存在或者消失，它们都是我们的乡愁；但愿后续还有人，能继续记录它们的今生后世，延展这绵绵不绝的乡韵。

<div style="text-align: right">2022年7月14日</div>

图书在版编目（CIP）数据

厦门老手艺/李小庆著;中共厦门市委宣传部,厦门市社会
科学界联合会合编 .--厦门:鹭江出版社，2022.10
ISBN 978-7-5459-1960-8

Ⅰ.①厦…Ⅱ.①李…②中…③厦…Ⅲ.①民间工艺－介绍－厦门
Ⅳ.① J528

中国版本图书馆 CIP 数据核字（2022）第100834号

XIAMEN LAOSHOUYI

厦门老手艺

李小庆　著

中共厦门市委宣传部
厦门市社会科学界联合会　合编

出版发行：鹭江出版社

地　　址：厦门市湖明路22号	邮政编码：361004

印　　刷：厦门集大印刷有限公司

地　　址：厦门市集美区环珠路	电话号码：0592-6183035
256-260号3号厂房一至二楼	

开　　本：700mm×1000mm　1/16

插　　页：2

印　　张：25

字　　数：336千字

版　　次：2022年10月第1版　2022年10月第1次印刷

书　　号：ISBN 978-7-5459-1960-8

定　　价：96.00元

如发现印装质量问题，请寄承印厂调换。